群芳譜

當代香港電影女星

香港電影評論學會叢書——44

策劃　香港電影評論學會

主編　卓男、蒲鋒

前　言

從「女星書」被搬上日程，到它找到自己的名字叫《群芳譜──當代香港電影女星》，再到它今天印成書可以被讀者捧在手上閱讀，前後超過兩年半的時間。這段時間，自身在身份和崗位上也經歷著重大的轉變，當上了妻子和母親，故編著這本以香港電影女明星為主角的書，有了更深刻的感受與體會。

自上世紀七、八十年代香港女明星在電影的黃金位置被男明星取代以後，她們一直扮演著陪襯的角色。因為她們都長得漂亮，也長期被導演安放在固定的位置，所以她們有一個特別的稱呼──「花瓶」。花瓶，漂亮但冰冷，彷彿從來只是給畫面起個點綴作用，可有可無。但是，可以想像電影中沒有了漂亮的「花瓶」的效果？

沒有了嬌柔弱小的女明星扮演人質，英雄救美的畫面頓然失色；沒有了美艷動人的女明星扮演女神，賭神賭俠賭聖也失去了奮鬥上進做大贏家的動力；沒有了賢良淑德的女明星扮演慈母，華 Dee 浩南就沒有回家的理由。女明星，像個默默奉獻著青春和生命、毫無怨言地守護著家庭的母親，低調但偉大地存在。

女明星的演藝生命普遍比男明星短，這是事實。女性天生的使命是照顧家庭和孩子，要在家庭以外兼顧工時顛倒的電影事業，簡直是天下一大難事，女演員大概是最身不由己的在職媽媽。愛情與家庭對一位女星的事業有多大影響？細讀書中〈馮寶寶　人神合體〉、〈金燕玲　飄玲燕〉兩文自有了解。還大可再看看林青霞、袁詠儀、鍾楚紅、夏文汐、葉玉卿、邱淑貞、葉子楣等女星的發展，她們都在婚後減產甚至息影，專心一意相夫教子。當然，選擇走另一條路的女星也大有人在，例如鄭裕玲、張曼玉、劉嘉玲、吳君如等。四十三位女星，四十三個人生故事。

本書將收入的四十三位女星編入「有備而來」、「歌影雙棲」、「一鳴驚人」、「不分畛域」、「活色生香」及「風雲再起」六個篇章，以她們的背景、發展路線和歷程作分類。文章的風格隨作者探討的觀點而不同，有人從女星的星途綜觀其演技的修練與收成；有人從女星的形象梳理出其作為流行文化符號的時代意義；有人藉女星幾部代表作為她尋找影壇的位置；也有從個人與女星親身接觸的感性角度出發。每位盡責的作者，均翻看了女星們一半或以上的作品才敢下筆，因此整個組稿的過程頗為耗時和費力。資源所限，最終有不少女星如毛舜筠、吳家麗、葉蒨文、楊采妮、李心潔、何超儀，近年較受注目的葉璇、梁洛施、薛凱琪、鄧麗欣、文詠珊、楊穎、周秀娜等都只好忍痛割愛。希望本書能拋磚引玉，以後更多有心人繼續出版以香港女星為重心的書籍。

感謝合編的蒲鋒，不但想出「群芳譜」這麼漂亮的書名，而且在長達兩年多的編輯過程中，互相砥礪、互相支持、互相補足，是一位不可多得的同行者。謝謝香港電影評論學會出版及項目主任鄭超卓的耐心和能耐，《群芳譜》相信是評論學

會眾多出版刊物中，用上最多圖片的一次，全書多達二百五十張的電影劇照及沙龍照，要跟進繁瑣的版權事宜，沒有足夠的細心不能完成。

此外，還要多謝阮紫瑩女士借出她收藏的大量珍貴女星照片，著名劇照師木星也借出他拍攝的女星照片。也得多謝香港藝術發展局對本書的資助，以及三聯書店再次成為香港電影評論學會良好的合作伙伴。其他助力，恕不在這裏一一致謝。

編輯完這本書，我對香港的女演員更多了一份尊重，即使她們絕大多數時候不是掛頭牌影響票房的人，但她們總是在電影內找到溫柔地發揮自己影響力的空間。我也特別敬重那些經常借助電影讓女性發聲和發光的編劇和導演們，《女人心》（1985）、《最愛》（1986）、《胭脂扣》（1988）、《說謊的女人》（1989）、《阮玲玉》（1992）、《新不了情》（1993）、《女人，四十。》（1995）、《心動》（1999）、《天水圍的日與夜》（2008）……讓我們看到女星們在大銀幕上繁花似錦、燦爛多采的風姿。

<div style="text-align:right">

卓男

2017 年 2 月

</div>

目錄

直須看盡洛城花

當代香港女星縱橫談

文｜蒲鋒

八、九十年代是香港電影的黃金時代，但是香港電影的黃金時代，卻不是香港女星的黃金時代。女星的黃金時代是五、六十年代的香港電影。這個情況在國語片至為明顯。

名導演張徹在其《回顧香港電影三十年》早有所述：「在這個階段，中國始終是女明星的天下，在上海已成名的周璇回去大陸，香港只剩個李麗華，白光和鍾情都是曇花一現。『長城』、『鳳凰』拍紅了夏夢、石慧、朱虹等，『電懋』則有尤敏、林翠、葛蘭、李湄、樂蒂等。袁仰安不久淡出，他導演的作品重要的只有一部《阿Q正傳》。這部片是勢必男演員為主的，演阿Q的是關山，但隨後也無大作為（後來轉入『邵氏』），其他常做『男主角』的張揚、趙雷、王豪等，更只是『配菜』，反正有個女主角就配上『男主角』，全無性格或個人風格

可言。比較強差人意的，只有『長城』、『鳳凰』的傅奇，『電懋』的陳厚，較有個人特點，故也比當時的『男主角』們，更有號召力。傅奇後來改居幕後工作，陳厚則已去世。」[1] 張徹說得很透徹，原書後來又補充了林黛和凌波兩位女巨星。

凌波的情況值得進一步分析。六十年代最時興的國語片類型是黃梅調電影，當中最紅，也是任男主角最多的明星，正是反串的凌波。連男主角都要由女明星來演，可見國語片女明星如何當道。女星主導的情況也反映在武俠片上。

由於 1958 年李麗華主演的武俠片《呂四娘》相當賣座，跟著兩三年曾經出現一個小小的國語武俠片潮流，先後出現《兒女英雄傳》（1959，樂蒂）、《青城十九俠》（1960，蕭芳芳）、《女俠文婷玉》（1960，李湄）、《燕子盜》（1961，林黛、趙雷）、《猿女孟麗絲》（1961，林黛）和《女俠飛紅巾》（1961，藍娣）等武俠片，當中除了《燕子盜》男女主角戲份大致相當外，其餘的都是戲份偏重在女明星飾演的女俠身上，單從戲名已清晰可見。至於劇情，像《兒女英雄傳》，女主角十三妹是英姿颯颯的女俠，男主角安龍媒卻是手無縛雞之力，靠女人打救的無能書生。這不是個別例子，女俠為主是當時的普遍情況。武俠片原屬「男性」的類型，但在當年的國語片卻仍要由女星擔戲，可見女明星如何強勢。五十年代粵語片的情況不似國語片那樣一面倒，但是到六十年代，女明星也開始展現一點優勢，較多走紅的都是新女星，如林鳳、嘉玲、南紅、丁瑩和雪妮等。到了 1966 年，更捲起了陳寶珠和蕭芳芳兩大女星的熱潮，她倆完全主宰了粵語片最後一個階段的出品和市場。五、六十年代，確是一個女明星的黃金時代。

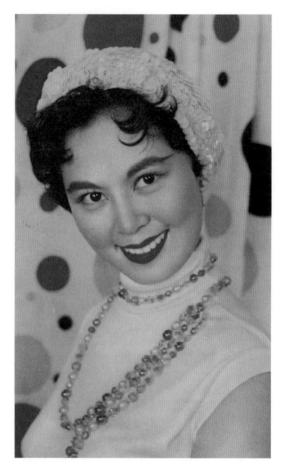

林黛

男星抬頭奪主導位置

女星時代由於 1967 年《獨臂刀》的賣座而開
始動搖，因為可獨力支撐票房的男明星王羽、
姜大衛和狄龍相繼出現。到 1971 年李小龍以
《唐山大兄》大破票房紀錄，更正式結束了
女星時代。李小龍一身的肌肉，剛勁無匹的身
手，建立出陽剛雄健的美感，既成了無人能及
的超級巨星，也從此改變了香港電影的男女明
星比重的基本格局。李小龍之後又有許冠文，
以廣東話喜劇《鬼馬雙星》（1974）建立香港
的新喜劇風格，成為另一位超級巨星。兩位超
級巨星建立了香港電影主流商業片以「打」與
「笑」的基本路線，同時也開創了男明星的時
代，至今未變。

過去男性僅起「配菜」作用，至此變成女星多
作陪襯。即使女主角，有時也僅視為「花瓶」，
只是以其美麗幫助畫面更好看，角色缺乏性格
和深度。2

七十年代後香港女星的陪襯作用，在票房巨片
中很易見到。例如新藝城公司的招牌作《最佳
拍檔》（1982），由許冠傑配麥嘉，儘管張

《最佳拍檔》的海報

艾嘉演的差婆佔戲也頗重，更有精彩之極的演出，但在其宣傳海報也見到：許冠傑、麥嘉二人均是放在中心的「大頭」，張艾嘉則只是半身，而且安放一旁。許冠傑演的 King Kong 有個女友，由古嘉露飾演，她算得上是第二女主角，但她在影片中只是陪 King Kong 開開心，戲份甚少，陪襯地位更明顯。又如洪金寶「福星系列」的首作《奇謀妙計五福星》（1983），女角中鍾楚紅佔戲最重，但她的戲份不單比不上洪金寶，也比不上其餘四位福星——馮淬帆、岑建勳、吳耀漢和秦祥林。她只是眾福星爭相取悅的情慾對象。「福星系列」跟著的《福星高照》（1985）中的胡慧中和《夏日福星》（1985）中的關之琳，更成了眾人肆意輕薄的對象。破紀錄的《英雄本色》（1986），周潤發、狄龍和張國榮是三巨頭，女星朱寶意演張國榮的女友，僅聊備一格。賣座巨片以男星為主力，女星僅作陪襯，是七十年代以後香港電影的常態。而且不單大型製作，中小型製作亦多以男星為主，劇情環繞他們發展，女星多屬陪襯。3

打破陪襯命運成重心

以上僅是大概的情況，香港電影仍然有不少女星為主的製作，而且也可以相當賣座。也有不少女星在影片中與男星平起平坐，配搭得宜相得益彰，並且以其精彩的演出教觀眾留下深刻印象。假如說打與笑是男性佔了主流，則文藝片仍是女星為主的片種。4 像梅艷芳自出道便在樂壇大紅，但在電影一直演喜劇，演的多是悍婦妒妻壞女孩，表情誇張演出粗線條，例子有《緣份》（1984）、《壞女孩》（1986）和《開心勿語》（1987）等。直到關錦鵬找她演出文藝片《胭脂扣》（1988）中的如花，正如戲中張國榮演的十二少所說，如花有很多種樣子：「濃妝、淡妝、男妝、無化妝，重有如夢如幻月，若即若離花。」角色在幽怨中有執著堅強，心理層面豐富。梅也一洗過去的誇張和著跡，演得含蓄，風情都在眉梢眼角中流露。如花一角成了梅艷芳的突破演出，她憑本片建立出演員的聲譽，從此演的角色多了很多變化，即使再演喜劇，角色也不如過去單一。又如香港小姐出身的袁詠儀，她演過一些電視劇和電影，並不耀眼，後來演出爾冬陞導演的文藝片《新不了情》（1993）中阿敏一角，影片中助音樂人阿

傑（劉青雲飾）重拾積極人生觀，她卻在傑重新振作之時癌症復發，角色由喜入悲，袁詠儀演來自然投入，影片賣座，她也因而紅極一時。

文藝片之外，女星有較多機會發揮的類型是浪漫愛情片或愛情喜劇，因為需要男女雙方各有性格，才好產生化學作用，不少女星正是在愛情喜劇中冒起。好像葉童，早在《殺出西營盤》（1982）和《烈火青春》（1982）已有可人演出，來到愛情處境喜劇《表錯7日情》（1983），飾演老公「走佬」還被迫與護衞（鍾鎮濤飾）困處一屋的少婦，七日之間歷經各種情緒的起落變化，由驚慌尖叫，對鍾惡言相向，到神經質地怕被侵犯，再由於父母的到來而在不情願下與鍾裝作恩愛夫妻，之後失意而與鍾發生關係，事後又感厭惡，丈夫的忽然回來而她向鍾發惡來掩飾私情等。葉童與鍾鎮濤合演了一對各有性格的喜劇男女，並且因這次演出獲得香港電影金像獎的最佳女主角。又如鍾楚紅，雖然早前也演過不少賣座影片，但是要到浪漫愛情片《秋天的童話》（1987）中演十三妹，與周潤發的船頭尺配成一對，才真正大紅起來。張栢芝固然在《喜劇之王》（1999）已嶄露頭角，但是也要到愛情片《星

願》（1999）中演一個心地純良像天使的護士，能哭能悲，與任賢齊成為合拍的一對，才成為當時的寵兒。愛情片需要男女演員互相映襯的情況下，女星才有表現其性格及演技的機會。

在打片笑片突圍而出

至於男星主力的打片與笑片，也有女星從這方面努力結果脫穎而出。對女星來說，笑比打更易突圍。蕭芳芳在七十年代演出了林亞珍，地拖頭、大近視眼鏡加上大了不只一個碼的衣服，外形已突出，再加上一個學歷高卻在香港社會處處碰壁的境遇，成了著名的喜劇形象。當時有「男有許冠文，女有蕭芳芳」的說法。八十年代以後蕭芳芳的演出不多，但是她的喜劇演出總是份量十足。與後一代喜劇巨星周星馳合演《漫畫威龍》（1992），一點沒有被比下去，後來在兩集《方世玉》（1993）中演苗翠花，兩部功夫片有了她的喜劇演出，整部戲都生猛起來。蕭芳芳之外，像鄭裕玲、吳君如、鄭秀文和楊千嬅，都是曾經有票房號召力的喜劇女演員。

打方面，像惠英紅、李賽鳳、楊紫瓊、高麗虹、

楊麗菁等都建立過女打星的形象。但是在以剛勁為尚的動作風格下，男星具有體能較佳的先天優勢，女星難以超越。女星成打女，可以在女星群中找到獨特的演出機會，卻很難與男星爭一日之長短，其中只有楊紫瓊可以靠動作維持其一線明星的地位。但即使沒有動作明星的形象，女星在動作電影中也可以展示其獨特的風姿和個性。林青霞當然不是打女，但是香港武俠片其中一個最富代表性的角色，正是她飾演的東方不敗。另外，章子怡以演技稱善，從來不算作打女，但在李安執導的《臥虎藏龍》（2000）和王家衛執導的《一代宗師》（2013）中，她的演出都是最奪目的。兩部影片中，她飾演的玉嬌龍和宮若梅，劇本都寫得很有性格和深度，讓她有機會發揮多層次的演技，遂成為她的代表作。

由是觀之，一位女星的演出是否會得到觀眾的喜愛，雖與類型有關，但也有不受類型所限之時，甚至不一定與自身的實力（特別指演技）有關，而端賴劇本是否寫出很好的角色供發揮，以及導演能否利用女星之所長。這裏舉一個較極端但也能反映情況的好例子——王菲在《重慶森林》（1994）的演出。在《重慶森林》公映的同年，王菲曾演過一部無綫電視劇《千歲情人》（1994），她的演出非常生硬木獨，連順暢地唸對白也有困難，更談不上有任何演技。但在《重慶森林》裏，王菲飾演的阿菲，是個不大理會別人，活在自己世界的女孩。她邂逅梁朝偉演的警察一場，在響亮的 *Carlifornia Dreamin'* 的歌聲中對答，王菲除了在歌聲中身體搖擺舞動，回應梁朝偉的說話時，往往不是即時答覆，而是隨著歌聲停頓才作回應，這竟然令王菲的回答顯得自然而生活化。王家衛很清楚王菲需要音樂來輔助她的演出。在另一段王菲與梁朝偉交往的蒙太奇中，讓她隨著歌聲拿著茶壺上下舞動，整個人也活起來，她在《重慶森林》的演出是精彩難忘的。她的演出甚至影響到後來香港不少演員模仿學習。《重慶森林》堪稱順著女星性格來塑造角色的成功典範，對比《千歲情人》，更是化腐朽為神奇。

導演手法對演出的幫助

某些導演善於打破影圈對某女星固有的想法，發掘該女星的優點，助她突破過去的演出水平。王家衛之外，關錦鵬可說是最成功的。除

《重慶森林》（1994）

了上述《胭脂扣》中的梅艷芳，還以《阮玲玉》（1992）助張曼玉擺脫過去的花瓶形象，重塑成以演技著稱的女星。《阮玲玉》中張曼玉須處理三種不同的演出：演員張曼玉、現實中阮玲玉、戲中的阮玲玉。阮玲玉是默片明星，默片的表演固然較誇張，也有一套比較固定的姿勢和身體語言表達感情，張曼玉在戲中戲《故都春夢》中便模擬了這種演技。現實中的阮玲玉是個認真的演員，生活中飽歷變質的夫妻關係的折磨和社會壓力，張曼玉嘗試用一種克制和含蓄的方法模擬一個三十年代女性的感情表達方式。只在她最受壓力一刻才抑制不了長聲慘號。至於演員張曼玉這個角色，張曼玉則用一種較爽朗直率的態度來表達時代女性的特質。在一些仿拍阮玲玉的片段中，關錦鵬會把三種演出的形象重疊，在一個場景內，我們見到一個模仿阮玲玉的默片演出，我們見到阮玲玉這個演員，也見到張曼玉這個演員如何努力扮演阮玲玉。正是由於整個演出這樣豐富多樣，令張曼玉獲得柏林影展最佳女演員銀熊獎，她的演技由外到內都得到極強的鍛煉。

除了上述兩個人所共知的例子，關錦鵬又曾教葉玉卿（《紅玫瑰白玫瑰》，1994）和邱淑貞

《阮玲玉》（1992）

（《愈快樂愈墮落》，1998）有脫胎換骨的演出，在幫助女星突破方面，可說聲譽卓著。除了關錦鵬，許鞍華、嚴浩、區丁平、楊凡和爾冬陞也是擅長以文藝片發揮女星所長的導演。更為特別的是張艾嘉，她是著名女星而不時兼任導演，在自己執導的影片中可以全權控制自己的演出，自《最佳拍檔》成名後，她在香港片一直只能演喜劇，直至自己導演《最愛》（1986），影片由女性的角度出發，講述她與好友的未婚夫發展了一段難以壓抑的愛情，成功發揮了層次複雜的演技。她任導演也會幫到其他女星，例如她執導的《心動》（1999）便令兩位新晉女演員莫文蔚和梁詠琪有可人的演出，更上層樓。

從張艾嘉的《心動》頗能看出導演如何因應不同演員的水平而調節拍攝的手法。張艾嘉很知道金燕玲的演員實力，所以金燕玲在茶樓要金城武與梁詠琪斷絕來往時，說到自己的苦況，張便用特寫鏡頭拍她說著說著潸然淚下的表情，長達一分鐘，中間只短短地插了兩個連著金城武和她側面的中景鏡頭，有力地呈現她在母親立場的苦況，但兩個插入鏡頭，又把演員在表演的觀感除去。莫文蔚向丈夫金城武坦白

一直愛的是梁詠琪時，用了一個長鏡頭拍攝，單計莫的獨白，都有一分多鐘。鏡頭是中鏡，前景是莫文蔚，見到胸以上的上半身，金城武在後景，見到膝以上的上半身。莫的獨白一分多鐘，當中不少囁嚅的停頓和拖長，莫說到後來也眼泛淚光。莫演得很好，但整段演出還是保險一點用中鏡，而金城武在後景的反應也有助加強這番話的情緒張力。至於梁詠琪，張便沒有讓她演一些複雜和需要感情轉折的長鏡頭。假如用特寫鏡頭拍攝她，其情緒都是單一或意向朦朧的沉思。可見導演可以運用電影技法來配合演員的能力，從而達致最佳的演出效果。

另外有些導演，並不是依著演員之所長來發揮，而是有自己的一套演出要求，要戲中所有演員跟從，通過對演出風格的控制而建立導演的個人風格。杜琪峯便是其中一個很好的例子。他的多數作品，演員都不是以一種自然的風格演出，而是有一套鮮明的表現風格，尤其是他的喜劇。像《孤男寡女》（2000）或《百年好合》（2003），演員的整體演出風格都類似，他們的情緒轉變往往不是漸變，而是用突變的方法，中間不用過渡的情緒，行為上也總是帶點神經質。角色偶然會進入一個「旁若無人」的精神狀態，當周圍人投以異樣的目光時，角色仍堅執地幹某一件事，心裏的渴望成了角色眼中唯一的現實。配角唸對白的方式往往是一句緊接一句，製造連珠炮發的喜劇效果。不是每個女星都容易配合到這種風格，所以他有些慣常愛用的女星，像鄭秀文、邵美琪便都習慣了他的演出模式，也在他的風格中發揮自如。

女配音員的默默貢獻

除了導演的影響，在八、九十年代，還有一個特定的香港電影工業因素影響女星的演出，那就是當時的配音制度。邵氏自六十年代中期採用事後配音後，一直到九十年代初，香港影業絕大部份的製作均採用配音制度，而且很多時不是由負責演出的演員配回自己的聲音，而是另有專業的配音員代配。有些來自台灣的女星，粵語發音不準，找人代配在所難免。像林青霞主演的絕大部份香港片，包括著名的東方不敗一角，均是由別人代配的。她只在《重慶森林》和《東邪西毒》的國語版中曾真聲演出。[5] 八十年代多屆香港電影金像獎的最佳女主角，像《錯點鴛鴦》（1985）中的王小鳳、

《孤男寡女》（2000）

《最愛》的張艾嘉和《胭脂扣》的梅艷芳等，其對白均是他人所配，並非原聲。《最愛》的張艾嘉和《胭脂扣》的梅艷芳，都是由配音藝人龍寶鈿所配。張艾嘉在《最佳拍檔》中的差婆一角，也是由龍所配。幾個角色性格都有分別，龍寶鈿都配得活靈活現，能喜能悲，能幽怨能剛強，甚至聲線也有一點差異，這些演出的成功她實在默默地作出了貢獻。

專業的配音藝人運用聲線及唸對白的技巧，往往勝過很多女星，自有其歷史貢獻，應予適當表揚。但從演出效果的角度來看，演員的聲音由別人代配到底會削弱演出效果。一般而言，如能現場收音固然最好，否則事後演員自配對白也比由別人代配效果較佳。6 如鍾楚紅，大家一直都認為她只靠外貌，但到《秋天的童話》她自己配音，立即令人對她改觀。又如張

曼玉，《不脫襪的人》由別人所配，到《阿飛正傳》（1990）、《阮玲玉》和《甜蜜蜜》（1996）真聲演出，其演出效果，比《不脫襪的人》又更勝一籌。自1990年鄭裕玲以真聲演出《表姐，妳好嘢！》獲最佳女主角後，之後的金像獎，真聲演出的最佳女主角佔了絕大多數，由此可見，演員的真聲演出在整個電影表演，是非常重要的一環。對女星來說，真聲演出便需有唸對白的工夫。通常經過電視台藝員訓練，或起碼演過一部電視劇，都有助女星習慣自己唸對白，真聲演出便沒問題。一些直接拍電影出身的女星，自出道便一直由他人配音，缺乏聲線和唸對白的訓練，到原聲發音時，確有大為破壞其演出的例子。

獨白與長鏡頭

當然，唸對白僅是演技的一環，電影表演有很多層面，也要與電影的拍攝手法結合。而一個慣常為女星爭取到讚賞的，是一個長時間的獨白鏡頭。在《我愛扭紋柴》（1992）中，毛舜筠飾演的大粒蚊，一直鼓勵鄭裕玲飾演的郭飛螢不要把男人放在心上，後來在一次女人談心會中，談到自己與男朋友分手時的感受，她

起初若無其事，然後由一次執屋說起，忽然傷感起來，說有次找到一件為前度男友織到一半的毛衣，便把它拆掉，一邊拆一邊掉淚，不開心起來還躲在桌下，用針刺自己，恨自己想念對方。整段回憶的獨白以毛舜筠的面部特寫鏡頭一鏡到底完成，毛由起初用淡然的態度從塵封的往事說起，到中段卻悲從中來，語音不穩，眼泛淚光，接著哽咽說完，到最後已泣不成聲，以手掩面，無法再說下去。一個演員對著鏡頭說話五十秒是很長的了。這個長鏡頭成了毛舜筠演員能耐的表演，她在長鏡頭中連貫地展現一個角色複雜的情緒變化，就像成龍標榜其動作場面一樣——無花無假。所以絕不奇怪，毛舜筠以《我愛扭紋柴》獲得香港電影金像獎最佳女配角提名。

另一個類似而又可引伸進一步討論的例子，是《阿飛正傳》中張曼玉的一段獨白。劇情是蘇麗珍（張曼玉飾）在離開旭仔（張國榮飾）後，有一晚終忍不住找了警察（劉德華飾）傾訴心事，因為她不吐不快。導演王家衛用了一個分半鐘的特寫鏡頭拍攝她的獨白。在這段獨白中，張曼玉的頭半低著，半邊臉被垂下的頭髮遮蓋了。視線不是向著劉德華而是往下望，像

《阿飛正傳》（1990）

整個人沉浸在自己的思緒中。這段話的表演重點不是面部表情，張的表情沒有任何大變。整番話的表演重點在語氣，張曼玉不是一番話直落，而是每句話之間都略有停頓，再加上聽到重重的呼吸聲，令人感到一種欲言又止、欲語還休的心情。而在這麼近距離的特寫鏡頭下，張曼玉著力說這番話時面部因嘴巴開合而微微的收縮或擴張，都強化了角色的情緒。這個鏡

頭的力量既需要演員的演技，又不只是靠演員的演技。更值得補充的是在這個分半鐘的鏡頭前，還有一個構圖完全一樣的鏡頭，張曼玉說了「如果我唔再……」之後，便說不下去，然後像很洩氣的搖搖頭，像對自己很不滿意。這個鏡頭接一個劉德華聽她說話的鏡頭後，才接上文提到的分半鐘鏡頭獨白。認真細看，張曼玉這個說了半句話的鏡頭，極可能是一個 NG

鏡頭。張曼玉發覺自己唸錯了對白，正確的對白應是「如果我再唔講我驚我會發癲」，一個字倒轉了便影響了唸下去的順暢，於是張停了下來，她的洩氣和不滿很可能是對自己的表現而發，但是經過剪接後，張曼玉的情緒變成了蘇麗珍對自己的不滿，很好地呈現角色對自己感情難以啟齒的情緒。這是一個庫勒雪夫效應（Kuleshov Effect）的運用，演員的表情可以只是一個表象，提供一個想像的暗示，結合上下文，觀眾會為這個表情加進自己對角色感情的理解。

明星形象影響觀影感受

明星在一部影片中的演出效果向來不是「以戲論戲」的，因為觀眾往往帶著明星過去演出的印象入場。觀眾一方面既希望明星為他們帶來固有的滿足，但另一方面又希望有新鮮的感受。觀眾既緬懷明星過去的成功，又期望對方突破舊有的框框。以林青霞為例，她由 1973 年的《窗外》開始便演出大量文藝片。1977 年演出瓊瑤巨星公司的《我是一片雲》後，便從此成了瓊瑤指定為自己出品的必然女主角。她在每部巨星公司的出品中，都在固有形象中加入點新東西，由純情到多情，由天真出塵到謎一樣的多重身份，不斷有新的變化，演技也不斷在進步，這是利用固有形象再以微量變化加強形象的進程，有助巨星公司在七十年代後期出品的文藝片穩固票房，不受文藝片衰退的影響。林青霞在文藝片的成功令她成了台灣文藝片的代名詞。有了這段明星歷史，在 1992 年她在賴聲川執導的《暗戀桃花源》的雲之凡一角，便為影片生出了一重特有的意義，因為《暗戀桃花源》是透過影片去評論過去的台灣文藝片。要不是由林青霞這個「文藝片巨星」的演員來飾演雲之凡，這部電影便不能產生這麼複雜的意義了。

明星即使跳出舊有框框作突破演出，也與過去的形象脫不了關係。林青霞在八十年代主力演香港片，並且多演文藝片以外的類型，在徐克的《新蜀山劍俠》（1983）、《我愛夜來香》（1983，監製）和《刀馬旦》（1986）等影片中，她成功為自己添加了一重過去未有的英氣。但是她在《夢中人》（1986）、《今夜星光燦爛》（1988）和《滾滾紅塵》（1990）的演出，則見她仍脫不了嬌柔敏感的文藝女星形象。正因大家已慣見她的柔美，在《笑

《胭脂扣》（1988）

傲江湖 II 東方不敗》（1992）裏演原著中噁心詭異的變性人東方不敗，便為角色帶來完全意想不到的新鮮感，重塑出一個脫離原著味道卻又自有樂趣的角色，她那影壇大美人的地位是構成東方不敗演出成功的重要因素。所以說一個女明星對一部影片的影響力，並不只是她的演出，也包括她過去的演出歷史和明星形象。明星的形象並非固定的，每次演出都可以為她的形象增加維度，也為下一部電影在演出以外增加厚度。

不單女星過去的演出會影響觀眾看她新作的觀感，女星作為名人，現實中的經歷經過媒體報道，也會構成觀眾心目中的形象，從而影響觀影時對其演出的接收。正面的例子如梅艷芳，在她成名後，她童年時早已出道在江湖上打滾的辛酸經歷漸被報道。有了這個飽歷風霜的形象，到她在《胭脂扣》飾演由琵琶仔成為紅牌阿姑的如花時，我們總會把她的自身經歷聯繫到她的演出中，覺得她每個表情，莫不投射出她童年時的辛酸，從而放大了她演出的能量。演戲以外明星的公眾形象，也可以構成一個明星難得的資產，而且這個助力並不一定需要由乖乖的純品形象來構成。這個形象更不是由明

星自己所能完全掌控的，因為沒有人能完全掌控自己的現實生活。

從理想角度，一個演員最好能因應每部電影的角色設定和戲劇需要，創造一套屬於該片的表演風格，由內到外與角色融為一體。香港女星在演技上多沒有受過嚴格的訓練，她們往往憑本能摸索一套自己的表演風格，有一套慣用的表達方式，遇上適合的影片或度身訂造的電影時，亦可以有很優秀動人的演出。但跨度卻可能不大，遇上另一類角色時，卻可以表現生硬，無法掌握。有些女星不斷改進，突破過去的框框，形象也可以隨之拓闊，演藝生涯亦因而得以持久。說到底，演技的能耐仍是一個明星極之重要的資產。

1　張徹：《回顧香港電影三十年》，香港：香港三聯書店，1989 年，頁 24。

2　把女星以美貌在電影中作陪襯稱作「花瓶」，是香港影圈內外常用的說法。在《阮玲玉》中，有段模擬導演關錦鵬與影星張曼玉的對話，張曼玉便對號入座，借關錦鵬的「花瓶」一詞來概括自己過去的不少演出。

3　女星的陪襯作用，在本書拙作〈關之琳　最美麗的陪襯〉一文，有更仔細的分析。

4　這裏用片種而不用類型一詞，是因為香港七十年代以後的「文藝片」一詞，已不像之前可以視為一種有固定戲劇模式的類型。它只是對沒有動作或暴力、不重惹笑，並以描寫人際間的溫情或悲情為主的影片統稱。

5　林青霞不單在香港絕大部份演出均由別人配音，她在台灣演出的絕大部份電影也是由別人所配，因此只有極少數電影有她的真聲演出。

6　九十年代曾流行現場收音。但是由於今天的後期製作水準大幅改善，對聲音的要求更為嚴格，絕大部份製作又再改回事後配音，演員現場說對白收音，只是作為事後配對白的指引。但和八、九十年代有個重要不同，觀眾認識其聲音的演員，多會自己配回對白，少有找專業配音員代配。專業配音員很多時只配外地演員的粵語對白，例如 2003 年後大量合拍片中擔任女主角的均為內地女星，她們的聲音便多由專業配音員所配。

有備而來

鄭裕玲
繆騫人
關之琳
張曼玉
劉嘉玲
吳君如
袁詠儀

第一章

大公司制度衰落後，電影界培訓新人不易，電視成了電影演員的最佳訓練場。經過熒光幕的演出磨煉，電視明星已習慣鏡頭前的演戲環境，優秀的更顯露出獨到精湛的演技，廣為觀眾認識。電視明星轉戰電影圈，往往顯得有備而來。香港不少電影紅星，都是從已具聲名的電視明星「晉級」而成。

鄭裕玲

演技派佼佼者

文｜蒲鋒

1957 年出生於香港。1975 年經佳藝電視台藝員訓練班受訓，演出《神鵰俠侶》（1976）、《名流情史》（1978）、《金刀情俠》（1978）等劇集。佳視倒閉後轉投無綫電視，因與周潤發合演《網中人》（1979）大紅，成為炙手可熱的電視明星，擔演《輪流傳》（1980）、《火鳳凰》（1981）、《開心女鬼》（1985）等劇集。首部參演電影為《花城》（1983），獲第三屆香港電影金像獎最佳新人獎。1987 年後主力演出電影，包括《神奇兩女俠》（1987）、《三人世界》（1988）、《小男人周記》（1989）等，以演技多變著稱。憑《月亮星星太陽》（1988）獲第二十五屆台灣金馬獎最佳女主角。其後主演的《表姐，妳好嘢！》（1990）叫好叫座，票房超過二千萬，為她帶來首個香港電影金像獎影后殊榮。1994 年後只偶爾參與電影演出，並回巢無綫擔任節目主持。2000 年與黃子華合演劇集《男親女愛》大受歡迎。現為商業二台節目《口水多過浪花》主持人。

「都已經到咗咁嘅地步，我忍又忍過，喊又喊過，打又打過，連癲婆都做埋，剩係爭欲哭無淚唧。」這是鄭裕玲在無綫電視的處境喜劇《過埠新娘》（1979）飾演的易芳蓉的一段訴苦對白，也是她在該劇演出的寫照，一個女郎遇著上述的情景當然淒慘，但一個有實力的女星遇到如此複雜的處境角色，相信會為這一次難得展示才能的機會而高興。

《過埠新娘》是鄭裕玲在佳藝電視清盤後加入無綫的第二部劇集，算是她早期的演出。這部短短的處境喜劇，可說是給鄭裕玲的演技一次最佳示範。戲中的易芳蓉由澳門來香港找男朋友朱添盞（林子祥飾），他找不著對方，只見到與他合伙同租一屋的裁縫滕沙（甘國亮飾）。易以為朱想要結婚才過來香港，卻在等候過程中發現朱原來已另結新歡丁玲玲（梁小玲飾），但她身上沒錢，在港又沒有親友，只好住下來。她揭破朱一腳踏兩船，要他做決定，朱雖滿口答應解決，但總在拖拖拉拉，從未真正行動。整個處境劇就是說易、朱、滕三人困於一屋內的感情離合起跌，偶爾穿插丁玲玲及其他角色。易是故事的中心，就像上面引述的對白，她在短短數天的戲劇時間中，歷經了變幻多端的情緒變化。起初憧憬結婚後的幸福生活，知道愛人變心後，經歷傷痛、失望、控訴、欲斷難斷、強忍一時、冷漠、暴怒到最後死心，卻被另一個人打動，當中充滿悲喜交集。

《花城》（1983）

《過埠新娘》完全展示鄭裕玲這位年輕演員的能耐，她能悲能喜，能放能收，表情豐富，唸對白富節奏而自然，演出具感染力，在同輩年輕女星中無人能出其右。她在同年與周潤發合演了《網中人》，二人的優異演出是劇集極度成功的重要原因，二人從此成為最紅的電視明星及熒幕情侶，並長期維持在一線，直到分別離開電視往電影發展為止。有趣的是，鄭裕玲往後在電影圈的歷程，很多地方都可以在《過埠新娘》中見到端倪。

演技跨度大

《過埠新娘》證明了鄭裕玲的演技，此後，她一直是聞名於電視圈的演技派。她轉戰電影圈後，其演技同樣聲譽卓著。她的演技跨度大，

演敏感苦悶的中產怨婦（《花城》，1983）又成；演事業有成的中年婦人（《小男人周記》，1989）可以精明好強；演去英國居住過，貌似新潮但實質土氣的圍頭妹又非常具説服力（《我愛扭紋柴》，1992）；即使演爛笪笪的妓女（《月亮星星太陽》，1988）、騙徒（《賭霸》，1991）和囚犯（《女子監獄》，1988）皆活靈活現，喜劇悲劇均手到拿來，好像沒有一種角色可以難倒她。由於長期演電視，她比一般電影女星有一個特別明顯的優點，就是她唸對白的能力。八十年代香港電影時興配音，不少拍電影出身的女星，戲中的聲音從來不是自己，而是得力於專業的配音演員，鄭雖然也有別人配音的情況，但多數演出都由她自己親自配音，到九十年代開始採用現場收音，她這方面的優點便更加突顯，像《表姐，妳好嘢！》（1990）的成功便與她唸對白的收放自如有明顯關係，假如由別人來配，效果肯定大打折扣。

另外，值得欣賞的是她把演員作為認真的事業看待，長期為此作出努力和準備。在《花橋榮記》（1998）中她能以流利國語演出。她還曾在《表姐，妳好嘢！》中大講四川話，足見其用功之勤。另外，戲中還有一場講述鄭碩男要扮作舞女做臥底，鄭第一次以誇張的化裝成為笑話，第二次卻是教人意外地美得令眾人注目，那一刻確有艷光。鄭不以美貌著名，但是為了電影演出效果，她會用方法令自己容貌提升。

男配搭與女對手

《過埠新娘》中，鄭的對手是林子祥。在《網中人》、《親情》（1980）和《火鳳凰》（1981），她搭配的是周潤發。不純然巧合，鄭幾次最佳的電影演出，都是與她在電視時的好拍檔合演。林和周都較鄭早在電影圈走紅，到鄭全面投入電影圈時，與他們再度合作已足成他們的敵體。在鄭第一部十分賣座的影片《三人世界》（1988）中，林子祥演他慣常的富格調的中產雅士型男，鄭演一個現代師奶，鄭把這個為女兒而時時緊張兮兮、缺乏魅力的師奶演得感情真摯，自有動人處，與林子祥完全登對。鄭在《我愛扭紋柴》夥拍周潤發，兩人飾演的圍頭人殺入中環，在土氣和洋氣之間來回游移演出，各自精彩而又非常合拍，給人天生一對的感覺。在鄭當紅時，拍戲頗勤，卻不是與每個男主角都合襯，但每次她與林子祥、周潤發合演，則特別合拍，互相輝映。

《表姐，妳好嘢！》（1990）

另外，鄭裕玲在《過埠新娘》中的角色，因美艷的愛情對手出現而令她的情路出現波折，這也是她電影中常扮演的角色的命運。鄭不以美艷聞名，1987 年她全面投身電影時，比起當時的紅女星無論年齡輩份都略大了一點，因此，她最常演的角色，也就是愛人遇上了另一個更年輕貌美的人。所以她戲中常有另一位美艷女星作配搭。例如《八星報喜》（1988）和《小男人周記》，演她的愛情競逐對手是鍾楚紅；在《三人世界》和《小男人週記 II 錯在新宿》（1990）中，對手則是關之琳，兩位都是當時香港影壇有名的美人。但鄭總是憑著演技把角色演得有血有肉，讓觀眾最終將同情放在她身上，認為她才是正印。雖然香港電影中，很多時女主角都只是作為花瓶，但鄭裕玲顯出過人才藝是可以超越純然外表，也超越環境編排的

角色，這倒有點像鍾無艷的故事，而鄭在電視台真的演過電視劇集《鍾無艷》（1985）。

幕後人協力打造

對於明星和演員，即使有再好的才能都需要幕後人員發掘其潛質。鄭裕玲在無綫演的第一部劇集《天虹》（1979），觀眾對她的反應並不好。演過《過埠新娘》才真正令人刮目相看。《過埠新娘》的編導是戲中的合演者甘國亮，後來成為鄭的男友。鄭電視生涯的成功，也始自甘國亮。甘國亮能不斷發掘鄭的潛力。在喜劇劇集《逐個捉》（1981）中，大膽地叫形象精明的鄭裕玲演一個無腦肉彈，鄭自然交出成績。這個形象到甘國亮導演的《神奇兩女俠》（1987）中，再加以深入發揮。鄭裕玲飾演梁好逑，演一個想靠選美成名的女郎，角色一方面總是癡癡傻傻，好像孩子玩成人的遊戲，以為自己懂得玩，但是總被人佔便宜；但另一方面，卻也有她純真甚至勇敢自主的一面。這個角色的新鮮和複雜，鄭的演出教人眼前一亮，都可算得上「一鳴驚人」，雖然她之前已是電視一姐，並憑《花城》獲過香港電影金像獎最佳新人。而鄭裕玲電影事業的高峰，也要等到

張堅庭找她演出《表姐，妳好嘢！》，影片一改當時以女襯男的香港影圈風氣，整部電影以鄭裕玲演的大陸女公安鄭碩男為核心。影片初段，鄭碩男活脫是一個教條主義者，土氣得來還自以為是，成為嘲弄的對象，但角色漸漸跳出了純然的笑話，鄭碩男顯得勇猛甚至不失機智，偶然還會大發神威。她鬧笑話也開始變得不那麼可笑，反而有點可愛。影片有點像《過埠新娘》一樣，成了鄭裕玲喜劇才能的大展現。

鄭裕玲的喜劇演出特別值得拿來分析。她的喜劇演技跟以演喜劇聞名的吳君如是不同類別，吳君如早期的演出是「小丑型」：她誇張地作醜化、粗鄙、發情的演出，遠離溫柔嬌媚的女性形象；她後來的變化無疑多了，但是她的惹笑演出仍脫不了與自己的個人形象結合，這種方式不妨稱之為「笑匠型」，觀眾笑，是因為見到角色背後那個吳君如，最明顯的是《12金鴨》（2015），因為那是「吳君如」演男妓。其實多數香港女星演喜劇，往往都用嬉戲感來讓觀眾發笑，最佳例子是《射鵰英雄傳之東成西就》（1993）裏一眾一線女星的演出，嚴格來說，那是鬧劇（這裏不含負面的意思）的演出。但鄭裕玲演《表姐，妳好嘢！》是不同的，

《神奇兩女俠》（1987）

那是一種完全投入角色的演出。電影一開場，鄭梳著江青頭，在大陸公路的車上唱著〈我的祖國〉，當中的喜劇感，源自她演活了一個教條主義加土氣的大陸女公安，觀眾笑，是因為鄭碩男這個角色好笑，這是喜劇演出，更是鄭裕玲演喜劇的獨到之處。而自七十年代蕭芳芳的「林亞珍」之後，要一直到鄭裕玲的「表姐」鄭碩男，才有第二位獨力擔得起賣座票房的喜劇女星演出，這個成就相當難得。

可以補充的是鄭的演技在香港女星中自是佼佼者，但她始終活在香港影視圈的文化下，受到當時的整體取向所感染和限制，對演員的演出要求比較「露」。今天回看，鄭是極少作低調含蓄的演出，但那是時代地域的整體風氣，與她的能力無關。

《賭霸》（1991）

1994 年之後，鄭回到電視台發展，幾乎再沒有參演電影，主要擔任主持工作，偶有演出電視劇，例如與黃子華合演的劇集《男親女愛》（2000），收視奇佳，成為她電視上一次非常成功的喜劇演出。回顧鄭裕玲在香港電影的表現，最成功的都是喜劇。有時難免教人想到，像她這樣多元的女演員，是否還有很多潛力在當年的電影裏未盡發揮？現在我們在昔日香港電影中見到的鄭裕玲，僅是她演員能力的一部份而已，儘管這部份的成就已相當不凡。

繆騫人

謙人獨舞

文｜張偉雄

1958 年出生於上海。1976 年參選香港小姐，獲最上鏡小姐並簽約無綫電視，同年在長篇電視劇《狂潮》擔任女主角，此後曾主演《甜姐兒》（1978）、《貼錯門神》（1979）等電視劇。首部參演的電影為《出術》（1977）。八十年代開始致力於影壇發展，演出《胡越的故事》（1981）、《投奔怒海》（1982）、《傾城之戀》（1984）、《女人心》（1985）、《恐怖份子》（1986）和《我愛太空人》（1988）等，更憑《最愛》（1986）奪得第二十三屆台灣金馬獎最佳女配角。1991 年與美籍華裔導演王穎結婚後息影，移居美國。

追蹤繆騫人的角色形象特質，不得不談《傾城之戀》（1984），公映時許鞍華備受批評，連帶繆騫人和周潤發也被指演得不好，大抵當年文學關注主導評論，張愛玲迷／文青未必不滿許鞍華「搬字過膠片」的處理，而是更簡單的天生缺憾：仿雅的舊式廣東話演繹不了摩登上海話的有骨調情，「妳的擅長是低頭」說成「妳最冧人係耷低頭個樣」，語氣、節奏、態度都走樣。

時隔多年我特地善意重檢，發掘許鞍華的心思，發現她自圓的電影世界，是藉由繆騫人的氣質肯定，繆騫人就是白流蘇，當時不作他想，現在，也是。到目前銀幕上好像還沒有另一個白流蘇去跟繆騫人做比較，當然，沒有比較也可以用無限想像針對香港人（廣東人）演白流蘇這個問題去攻擊。我不但認定繆騫人演好白流蘇，還直認是繆的影迷，進一步以張愛玲筆下這時代夾縫中的上海女人，去對照其他電影中繆騫人的角色形象。在微妙的認證下，

得出的結論是，繆騫人演的角色，總是有著「白流蘇的命」。

白流蘇的命

所謂「白流蘇命」，就是感情不順、婚姻多波折。白流蘇性情耿直，少深思熟慮，先離婚沒打算，像《女人心》（1985）的梁寶兒，第一場她就提出離婚，回到獨個兒的狀態，才自省找新定位；也像《恐怖份子》（1986）的周郁芬、

《胡越的故事》（1981）

《舞牛》（1990）的青青，先後藉著寫作和編舞找個人出路。兩性關係尋找的過程中她力保率真自我，像《胡越的故事》（1981）的立君，拒絕世故；像《投奔怒海》（1982）的夫人，即使世故地打算，底子裏也帶天真成份；像《最愛》（1986）的吳明玉，她的婚姻又平淡似水，唯有不斷憧憬；也像《我愛太空人》（1988）的張太，猜不對不如問心那一句。白流蘇在傳統心思與現代見聞裏摸索出路，委屈時也有憤怒，委婉逃避亦勇敢面對，就像《繼續跳舞》（1988）中孿生姊妹解長嫦和解次娥，分開來看一收一放，倒不如轉換身份處境體諒體諒，兩種心緒兩種對應，走同一段自重人生路。

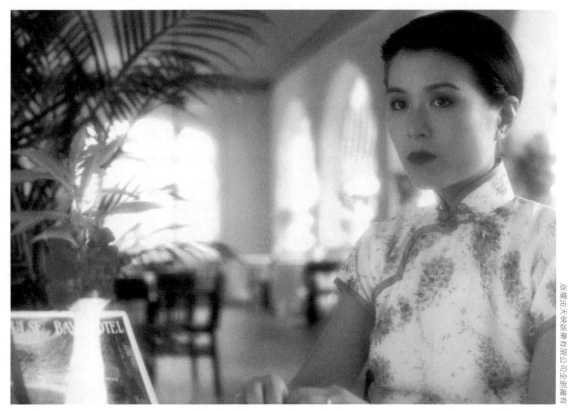

《傾城之戀》（1984）

硬線條

我先帶大家回到《傾城之戀》吧。走過淺水灣
的世紀石牆，再跟范柳原白流蘇上上海菜館去：

「第一次見到妳，就覺得妳不適合穿西裝，
長衫或者會適合一點，但是線條太硬。」
「總之人長得不好看，怎打扮都不順眼。」

「妳不要誤會，我意思是妳不像這個世界上
的人，妳有很多小動作，有種羅曼蒂克的氣
氛，好像唱京戲那樣子。」
「唱戲？一個人怎唱得成？」

廣東話演繹跟小說文字沒太大出入，旗袍説為
長衫而已。這段對話蘊藏著玄機，讓我貼身想
像范柳原的觀望，延伸到他對眼前人的看法。

不適合穿西裝是范的「時代」意見，事實是繆騫人要演很多個城市女郎，八十年代不同風格的西服都穿過，連身裙和白 T 恤、高跟鞋和肩墊，說下去牽涉時裝美學，我不宜插嘴。借范柳原，我變成通過周潤發去看繆騫人的儀容，說繆騫人線條硬，很多小動作，有種羅曼蒂克的氣氛，我覺得這是很不錯的觀察。

身高五呎六，體重一百一十四磅（競選港姐時），骨架偏瘦而不纖薄，一個照顧到肢體動作的中遠鏡頭，不論是動的還是靜的，很容易得出繆騫人線條硬的觀感。其實，這並非不好看、不順眼的批評，反而直接透視繆騫人的爽直個性，正中她內心本色與現實世界有點格格不入的自我模樣。那麼，小動作就是進一步的展現；這跟她出道時自覺地向喜劇發展有關。

小動作

繆騫人早在電視出道時已磨煉出一份喜劇感，自然不是指《狂潮》（1976）的程思嘉，而是與夏雨合作成功的趣劇節目《冤家路窄》（1978），紅豆沙與白飯魚鬥氣形象深入民心，帶神經質的肢體反應在她身上留有痕跡。參考

《神偷妙探手多多》（1979），她飾演江湖女老千，其中一場在房車內她與阿細（吳耀漢飾）的一隻手夾攻監守自盜的富翁，輪流勾搭令他分心，以圖盜取他小袋內的「南海之星」，動作和時間配合都很好看。

張愛玲其實沒有在小說裏捕捉白流蘇的小動作，范柳原有可能是一廂情願。繆騫人擁有明眸皓齒，上嘴唇幼薄簡明，從「紅豆沙」一角發掘其喜感，我發覺她蠻多面容表情，嘴部動作尤多。演戲時以嘴部小動作回應隨時得出孩子氣的效果，對於正劇角色，也是一種危險，動輒流於誇張或機動反應，是表面而雜亂的效果，但在繆騫人身上（面上），這就變成她的特色，有 timing，也有層次。范柳原說白流蘇的特長是低頭，我則說繆騫人的特長是嘴巴會演戲。我們重溫那一個女演員可遇不可求，在《恐怖份子》裏出名的「望鏡頭」（對的，我沒有叫它做出名的「長鏡頭」）：

周郁芬向丈夫提出離婚，她先是心平氣和交代這其實是個延遲的決定，交叉臂慢慢道出以小說創作企圖忘記難產之痛。跟著，嘴用一下力，然後首度望鏡頭，又望開去，再抿

一下嘴,回望鏡頭,然後用力說:「你到現在還不懂,你永遠不會懂。」之後才低頭向下望。及後,慢慢說到新開始階段,說著歸納著,她也用力抿嘴,深呼吸一口坦白:「決定離開你,那也是一個新開始。」

周郁芬在小房間去想些詩情畫意的句子,是她治理痛苦的方法,說出來是羅曼蒂克,其實一點也不羅曼蒂克。繆騫人以抿嘴這小動作融入,完成楊德昌低調卻具野心的看穿鏡頭的指令,給我看到現代感的生命力,啟動勇氣,穿越困境,體現為一個人的羅曼蒂克。繆騫人這一個鏡頭羨煞不少女演員,也是繆騫人令這個鏡頭出眾特別。

繆騫人 / 周潤發

在《傾城之戀》的初段就看過她對鏡自娛在陶醉弄手,這也暗示她對自己的小動作有一份自覺性。白流蘇對范柳原說一個人唱不成京戲,她倒可能認命去唱獨腳戲做獨角獸。實情是,繆騫人由七十年代開始拍噱頭片,到八十年代成為新浪潮及繼後的後新浪潮的寵愛,刻意或不刻意也好,導演們都給她談談情時也跳跳舞

的時刻。白流蘇正正是因為懂得跳西洋舞,才將六姑姐的相親佈局變成她與范柳原的「盲約會」。與心愛人共舞當然好,當老千與妙手神偷跳舞講價又如何,女人堆中清唱領舞 Love Is Over 也不俗,命運安排兩齣跳舞主題的影片去概括繆騫人的演藝人生:《舞牛》和《繼續跳舞》,都像是人生隱喻,讓她發掘起舞、開心的意義,就算一人獨舞又如何。

白流蘇范柳原共舞,當然帶出繆騫人周潤發這對當年羅曼蒂克的金童玉女。我提出來其實是要澄清一些東西。二人之配搭來自電視劇,《狂潮》、《網中人》(1979)深入民心,但無綫毫不珍惜,讓二人參演《扮嘢》(1980)這一部噱頭片。幸好有新浪潮及時接力,如今,繆騫人周潤發合演的電影共四部,《胡越的故事》、《傾城之戀》和關錦鵬的《女人心》,這三部都足以撥亂反正,令影迷忘記那一部爛片的惡名。

許鞍華是用上一半一半的浪漫心情,作為胡越的純情筆友,遇上不純情的難民處境,立君「輸」了給沈青,輔以香港的陷城、張愛玲的因果,才能捕獲浪蕩遊子。而繆騫人周潤發鍾

楚紅這個三角被關錦鵬再提起，這次寶兒贏了呵莉，但關錦鵬存有危機意識，在全片完結時加字幕說寶兒將來也玩婚外情這一套，投不信任婚姻一票。銀幕上的「妙（繆）法（發）配」不見得是純浪漫，倒是一種浪漫修正主義，帶出一個女人在兩性關係裏的弱勢，也讓「繆騫人」的女人心成長往前走。對了，除了跳舞，我發覺還要配合哭泣的鏡頭，命運三步伐是「失落——痛哭——起舞」（或「失落——起舞——痛哭」）——繆騫人角色的淨化方程式。

《我愛太空人》（1988）

本份演員

「要不要我出來去幫你？」
「妳還是安心在家做個好老婆。」
「希望我這個老婆做得跟做秘書一樣好。」
——《最愛》中明玉與俊彥新婚夜的交流

繆騫人銀幕上最吸引我的自然是在古典懷舊注入現代感的形態，《傾城之戀》後《最愛》最搶鏡，帶著女孩子的個性，穿上旗袍及西服，演繹成熟韻味，一改電視時期低胸露背的野性形象。然而，隨著歲月流轉她會穿毫不搶眼星味欠奉的戲服，像《我愛太空人》的中產人妻便服，像《舞牛》的簡約藝術家裝束，長鬈髮早已不復見。女星紮馬尾，繆騫人仍是我首選，中長度的短髮她也好看，gel 起來更明麗；在《女人心》，女人堆就算不是爭妍鬥麗，也為悅己者容，芸芸女角她造型最保守，身為女主角她不必要去搶鏡。我覺得，這是一個演員的選擇，在造型上，也在演出上，戲份讓給金燕玲還說得過去，再讓給李默，就是一種態度了。

八十年代開來，港產片不知不覺間建立了一套「大於生命」（Larger Than Life）的電影美學，在美術上是處處點綴不甘平凡，在演出上是處

《繼續跳舞》（1988）

處精緻超越平實，然而繆騫人不走這條路，她最「喧嘩」的演出在《我愛太空人》裏，與甘國亮同場一路領跑，但還是被分派的主音帶領著去和音，問心嗰句更有恬妞、曾志偉，像風格對撞拼砌。《繼續跳舞》是甘氏式的處境喜劇，繆騫人一人演兩角，每一場都是性情的處境考驗，與不同對手協調，平分春色。繆騫人遇上新浪潮、後新浪潮，和台灣新電影的導演，互相找到對方一起發揮，合力追求一份連接個性的在場戲劇性。

曾經有人定位她是知性藝人，她在訪問中清楚表明不懂知性，接到角色她就在身邊的朋友及現實裏找例子，找到了就觀察模仿和融會，大抵是因她中途去讀電影受當時北美的演出流派影響；她的工夫很簡單，配合在場元素，逐個

《恐怖份子》（1986）

鏡頭演好，《最愛》是她一個大收成。我試過單獨專心去看繆騫人在構圖的位置，和她眼神、表情的回應，那份未婚妻的擔憂不安，在蒙太奇要出現就來，要分神就走，並沒有半點搶戲成份。差不多時間拍的《恐怖份子》可能是她唯一的知性演出，這個方法一旦深化即令她經常演到頭痛，演完就害了一場大病。

不是知性，也當然不是非知性的「本色」標籤，

我尋得「本份」一詞，以繆騫人為首，將夏文汐、李若彤、秦海璐、袁潔瑩、范冰冰、桂綸鎂等都扯過來，女性尋找一席之地的風範，謙虛的現代氣質，低調回應世情，發掘自身命數。「流蘇並不覺得她在歷史上的地位有甚麼微妙之點。她只是笑吟吟的站起來，將蚊煙香盤踢到桌子底下去。傳奇裏的傾國傾城的人大抵如此。」張愛玲早說出來。

關 之 琳

最 美 麗 的 陪 襯

文 | 蒲鋒

1962 年生於香港，原名關家慧，雙親關山及張冰茜均為著名香港演員。中學畢業後加入麗的電視，演出電視劇《甜甜廿四味》（1981）和《大將軍》（1982）等。首部電影為《獵頭》（1982），其後全面投入電影圈，陸續演出《初哥》（1984）、《夏日福星》（1985）、《群鶯亂舞》（1988）、《三人世界》（1988）、《傲氣雄鷹》（1989）和《小男人週記 II 錯在新宿》（1990）等。1991 年和李連杰合演《黃飛鴻》，她飾演的十三姨大受歡迎，頓成搶手的女演員，跟著數年主演了《黃飛鴻之二男兒當自強》（1992）、《愛在黑社會的日子》（1993）和《狂野生死戀》（1995）等。1997 年後一度停產，2001 年復出，接拍內地電影《大腕》，演罷《衛斯理藍血人》（2002）、《絕世好 B》（2002）和《做頭》（2005）後，再沒有幕前演出。

關之琳像一道精緻的餐後甜品。豐盛的主菜有精美的甜品陪襯，才算圓滿。有時主菜不好，有了可口的甜品押尾，還可以挽回一頓飯的印象。七十年代以後，香港電影由男明星主導，一部影片雖說有男女主角，但兩者的地位並不總是對等，往往以男主角為主，女主角只作陪襯。當然不是所有女星都是陪襯，不少女星都可以與男主角平起平坐，有些更可以獨當一面；但也有女星雖是女主角級，主要還是陪襯男主角。這種陪襯作用的女主角正是關之琳電影生涯中長期扮演的角色。

成就英雄的美人

關之琳演過最著名的角色「十三姨」便是其中的典型。十三姨一角出現於李連杰主演的功夫片《黃飛鴻》（1991）中。影片講述黃飛鴻擊敗強敵維護正義的故事，十三姨是他的愛侶，在影片中起陪襯作用。作為英雄男主角的陪襯，在一連串相關的場面起著特定功能，在

《黃飛鴻》中可以一一找到。十三姨出場一幕，是由攝影機的布幕中探出頭來，在清裝的環境下現出一個穿西服的女子的姣好面龐，這是一個美人式的亮相，在雄健的男性刺激外也提供柔美的女性色相作輔。後來黃飛鴻因民團將被官府解散而與眾人飲酒道別，跟著一場是十三姨為他度身，準備做西服。十三姨還借燈影滿足自己輕撫黃飛鴻的渴望。從感情發展言，她

《黃飛鴻》（1991）

為失落的男主角提供慰藉，從戲劇效果言，這一場的柔情局部化解了上一場低沉的氣氛。然後尾段，十三姨被沙河幫捉了綁在房子內，邱建國飾演的沙河幫主見色心起，獨個兒跑入房內想強姦她，撕下她上衣的後幅，露出白皙的玉背。陪襯型的女主角，遭大反派淫虐（可以不成功，也可能是更進一步的被殺），是作為大反派對男主角的最大和最後的進犯，也是挑起男主角決心反擊的戲劇轉折的最大動力。到結局，黃飛鴻把反派惡棍一一收伏，十三姨與他合照，暗示二人關係的圓滿。「獨得美人心，抱得美人歸」是男主角向上提升終成就了英雄業績的體現。處理相反但功能仍相似的，則是男主角壯烈犧牲換來女主角的哀痛和悼念，證明男主角成就了一個真男人的使命。

《黃飛鴻之西域雄獅》（1997）

在香港影壇，陪襯型女主角，首要的特質是美貌，演技和性格均次要。就好像《傲氣雄鷹》（1989）中，關飾演的教官出場後，受訓的劉德華及苗僑偉對話：「佢講嘢擺晒上司款：Yes or No? Right?」「No Problem!」「最緊要靚!」，「最緊要靚」一語道破香港動作片對陪襯型女主角的要求。關之琳一雙大眼睛，古人所說的「剪水雙瞳」正堪形容，再加上她尖

尖的下巴，以容貌言，可說是香港女星中的一流人物。在《最佳損友闖情關》（1988）和《整蠱專家》（1991）中，合演的邱淑貞與她並列一起，誰是女主角一目了然。關之琳不是最佳女主角，但她是最佳襯托男主角的女主角。她以情侶角色配搭過的男明星，包括成熟型的周潤發（《獵頭》，1982）、鄭少秋（《群鶯亂舞》，1988）、林子祥（《三人

世界》，1988）、李修賢（《聖戰風雲》，1990）、萬梓良（《再起風雲》，1989）、任達華（《舞男情未了》，1992）、呂良偉（《西楚霸王》，1994）、鄭丹瑞（《小男人週記Ⅱ錯在新宿》，1990）、梁家輝（《我老婆唔係人》，1991）、劉青雲（《絕世好Ｂ》，2002）、張國榮（《錦繡前程》，1994）、劉德華（《傲氣雄鷹》）、張學友（《太子傳說》，1993）、黎明（《明月照尖東》，1992）、郭富城（《夏日情未了》，1993）、梁朝偉（《新仙鶴神針》，1993）、吳啟華（《我愛唐人街》，1989），還有動作片明星成龍（《龍兄虎弟》，1987）、李連杰（《黃飛鴻》）、甄子丹（《洗黑錢》，1990）。她是型男的百搭女星，論與不同男明星作情侶配搭，香港女星中大概無人能出其右。

關之琳的優點是她不需要好的演技，只要配搭得宜，已有很好的演出效果。像《傲氣雄鷹》，影片抄襲西片《壯志凌雲》（Top Gun，1986），她是女神型陪襯，由劉德華的教官而變成情人，角色沒甚麼性格，只是劉德華男性雄風的俘虜，她的美貌便突顯出劉德華的英雄。她最有名的角色十三姨，仍然是一個陪襯，但這個陪襯的成功和奪目，竟令十三姨成為她專有的角色。在徐克導演或監製的「黃飛鴻系列」（1991-1997）中，重要角色像梁寬、牙刷蘇甚至黃飛鴻都曾換角，唯獨十三姨一直只由關之琳出演，可見陪襯配搭，也一樣可以深入民心。不單香港片，大陸導演馮小剛的《大腕》（2001），關之琳出場時是一個高高在上的時代女性，但她的作用，仍然是男主角葛優自我提升到與國際大導演當奴修打蘭（Donald Sutherland）成為朋友後的附帶戰利品。關之琳演的角色，既有性格鮮明，也有形象模糊，但她最重要的作用，仍是以美貌引發男主角奮勇向前。而她合作最多的，則是劉德華，構成英雄美人的配搭。

少有的擔正演出

關之琳也有以她為主的電影，但只佔很少數。一部是區丁平導演的《狂野生死戀》（1995），她飾演的徐柳仙，本來只是靠有錢男友過活，由於與販毒有關的男友自殺，被梁家輝飾演的警察逼去做臥底，搜集毒梟王敏德的犯罪證據，結果兩個男人都為她傾倒。她是影片中心，梁、王都算是她的陪襯。角色貪財兼巴辣，

《三人世界》（1988）

時而發火，時而狂躁，凶巴巴對人，與過去她高高在上或純然只作美人不同。導演區丁平讓她跳出舊有的框框的用意甚明顯，但是關的演出卻難言成功。她在喜劇和正劇間也拿不準應有的調子，唸對白缺乏節奏，更重要的是不太懂與同場的對手交流，演技無法達到角色的要求。另一部由她擔戲的影片，是她最後演的電影《做頭》（2005）。影片是中國大陸的製作，關錦鵬監製，大陸導演江澄執導。她飾演一個半老徐娘，生活的精神滿足就全寄託在一把引以自豪的頭髮。時代變遷令髮型也在變，她在失落中僅存對過去的緬懷，後經歷感情衝擊，轉為積極面對。全片以她為核心，不斷的面孔特寫既強調她依然懾人的美麗，也讓她面部僅作些微的表情變化，便已傳達出她的感情，不用因為表情變化大了而破壞她

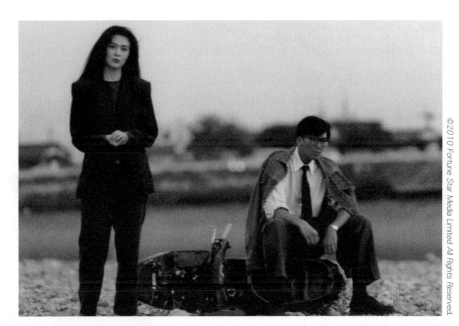

《小男人週記 II 錯在新宿》（1990）

五官精緻的均衡美感。可惜影片雖拍出關之琳的美麗，卻沒法為關之琳建立有血有肉的演出，成績猶不如同年也是香港女星鄭秀文演內地女人的《長恨歌》。

最合拍的幕後配

能為關之琳塑造出富感情和風采角色的，是陳慶嘉和陳嘉上這對編劇導演拍擋。他們擅長把關之琳固有的形象以新角度重塑，讓關之琳發揮其力所能及的演技，多番助關之琳為觀眾帶來可堪回味的演出。第一部是陳嘉上擔任執行導演的《三人世界》。關之琳飾演林子祥的模特兒女友碧琪，一出場便與他分手。但分手得來那樣輕描淡寫，恍如日常生活，就好像富豪買東西不愁沒有錢，關的美麗暗示她也不愁沒

男友。到林子祥另覓新歡鄭裕玲，鄭裕玲的角色一見到她，便立即顯得徬徨無主，不單因為林對關的態度，也因為面對關的美貌，任何女人都怕自己不是對手，恍如大部份足球員與美斯對陣時的心情。她美貌的存在便自然對其他女性構成威脅，陳嘉上和陳慶嘉高明之處，是教關之琳不用擺出一副奸樣，她對別人愛情的破壞是那樣毫不在意，恍如長勝將軍不會在意自己的手下敗將，碧琪這個角色甚至説不上是個壞人或反派。

《小男人週記 II 錯在新宿》是關之琳更上層樓之作。編導對她演的 Wendy 一角採先抑後揚的處理。關之琳出場時不再是教人傾倒的女神，而是一個在職場上處處撞板的女職員，鄭丹瑞演的阿寬是她的上司，對她的期望只是不要害到自己。但一次日本公事之旅，二人發生戀情和性關係，回來之後，二人關係變得尷尬。阿寬想在職場上掩飾二人的私情，引起 Wendy 惱怒。阿寬偷偷地在公文中夾上給 Wendy 的私人信，Wendy 拒收一場，對關係的觀察入微成就出當中的喜劇感。後來公司旅行，Wendy 忽然間拋開一切，在阿寬妻子面前以踢足球為名，追著阿寬來踢，喜中見悲。在

《錦繡前程》（1994）

關之琳演藝生涯中，能教觀眾為她演的角色同喜同悲的，應以《小男人週記 II 錯在新宿》Wendy 一角為最。

以上兩片，在陳嘉上和陳慶嘉的精心處理下，關之琳可說成了最佳的現代版西宮。但妙在她雖起著西宮作用，卻沒有粵片中西宮教人討厭的感覺，關的角色甚至還依然可愛，讓人動心，劇本和演出都拿捏得非常準確。其後的《錦繡前程》，關演的 Winnie 性格又是一變，出場時不可一世，與張國榮所演性格不負責任的林超榮有一段微妙的情緣，角色由女強人到最後揭穿她依然是一個為愛盲目的女人，亦是她一次值得欣賞的演出。三片均是現場收音，關之琳真聲演出，更顯得自然。

關之琳在二千年短暫的復出中，演的其中一部電影便是陳慶嘉導演的《絕世好 B》，飾演劉青雲的神經質女助理 Sabrina，其實是 Wendy 一角的變奏。另一部則是她與劉德華合演的《衛斯理藍血人》（2002）。由此或可推斷，在關之琳的心目中，她自己的最佳銀幕情侶拍檔是劉德華；而最能發揮她所長的幕後編導，則要數陳嘉上和陳慶嘉了。

張曼玉

另一種傳奇

文｜陳志華

1964 年出生於香港，原籍上海。1983 年參選香港小姐獲亞軍及最上鏡小姐，簽約無綫電視，主演電視劇《畫出彩虹》（1984）、《新紮師兄》（1984）及《武林世家》（1985）。首部電影為《青蛙王子》（1984）。八十年代中全力投身拍電影，拍了《警察故事》（1985）、《聖誕奇遇結良緣》（1985）、《玫瑰的故事》（1986）、《精裝追女仔》（1987）、《應召女郎 1988》（1988）等。1988 年拍罷《旺角卡門》後演技脫胎換骨，翌年憑《人在紐約》（1989）奪得第二十六屆台灣金馬獎最佳女主角，演技備受肯定。1992 年的《阮玲玉》，令張曼玉蜚聲國際，榮獲四十二屆柏林影展最佳女演員銀熊獎，成為首位奪得此獎項的華人女演員。《不脫襪的人》（1989）、《阮玲玉》、《甜蜜蜜》（1996）、《宋家皇朝》（1997）及《花樣年華》（2000），為她先後五奪香港電影金像獎最佳女主角，這項紀錄至今尚未被打破。2004 年，法國電影《錯過又如何》（Clean）為她帶來另一個國際電影大獎——第五十七屆康城影展最佳女演員。此後只作零星客串，近年未有新作問世。

張曼玉曾經五次奪得香港電影金像獎最佳女主角獎，四度奪得金馬獎最佳女主角獎（另外尚有

一次最佳女配角獎）。世界三大影展，她得過柏林和康城影展的影后殊榮。她在香港出生，英

國長大，十七歲趁暑假回港探親，被星探發現，拍了個維他汽水廣告，繼而成為廣告模特兒，

再參加選美，在電視劇《畫出彩虹》（1984）及《新紮師兄》（1984）擔任女主角，那時候

大概還沒有人會想到，這位長了小虎牙、樣子甜美但演技稚嫩的港姐亞軍，會是日後得獎連連

的國際級女星。

角色認真添信心

要談張曼玉，不能不提到王家衛。很多人都會認為在她的演藝生涯裏，《旺角卡門》（1988）是個轉捩點。她也曾在訪問裏提到，拍攝《旺角卡門》的時候，王家衛要求生活化的表演，跟以前其他導演對她的要求不同，「經過王家衛指導之後，我心想這才是自然，我開始留意自己的動靜，檢討之後，發現自己以前演戲太誇張了。」她甚至說以前很多人認為她不會演戲，「某些角色一定不會給我演。但王家衛給我信心。」[1]

同一篇訪問，她提到自己1987年左右有個低潮，因為樣子太似「嚫妹」，局限了事業發展，為此感到迷惘。之前她所演的，多是可愛而傻

《緣份》（1984）

《旺角卡門》（1988）

氣的角色，戲種亦以喜劇居多，王晶就接連找她演出了《青蛙王子》（1984）、《摩登仙履奇緣》（1985）、《精裝追女仔》（1987）等。她憶述，「拍完《黃色故事》（1988）後，才開始有點轉變，之後就傾《旺角卡門》」，並提到「沒有女演員希望自己做花瓶，她都希望獲獎，能拍認真的電影，希望別人以真正演員看待她。」

《黃色故事》是三位導演聯手執導的三段式電影，由王小棣、金國釗、張艾嘉分別負責〈青春〉、〈成長〉及〈掙扎〉。張曼玉演繹台灣

女生小敏的三個人生階段，由情竇初開到初為人妻，再到離婚後面對新感情。她輪流跟鈕承澤、張世、吳大維、周華健演對手戲，即使角色的生活背景在台灣，她演來樸素自然，絲毫沒有突兀感覺。張艾嘉曾經提到「張曼玉在《黃色故事》裏有很大的突破……當時難得她有機會演這麼認真的角色」。[2] 關錦鵬也說過他找張曼玉演《人在紐約》（1989），是因為看完《黃色故事》對她刮目相看，發現她並非「花瓶」，「能花那麼長時間在台灣，在自己不熟悉的地方經歷，我覺得她要表現自己，在《黃色故事》得到觀眾和自己的肯定。」[3]

改變形象拓戲路

就在 1988 年，張曼玉去做了牙齒矯正，一改以往的「嚿妹」形象。而她演出的電影數量亦愈來愈多，1988 年香港公映的電影裏，有她演出的就有十二部，包括令她意外受傷頭破血流需住院縫針的《警察故事續集》（1988）。1987 年底，她公開了跟爾冬陞的戀情，並主演了他執導的《再見王老五》（1989）。他們的感情維持了三年。在張曼玉琢磨演技的過程中，不肯定爾冬陞起了怎樣的影響，但在她憑《人在紐約》贏得首個影后殊榮之後，當時有篇報道提到她在「開拍前對自己信心不足，演對手戲的張艾嘉和斯琴高娃都太強了，她生怕一比就被人搶走鋒芒」，是爾冬陞鼓勵她接拍，「把握機會與高手切磋演技」。[4]

同一篇報道又提到她當時最滿意的演出，是《旺角卡門》與《不脫襪的人》（1989）。她憑著《不脫襪的人》贏得首個香港電影金像獎影后獎項。同樣是跟鍾鎮濤演對手戲，她初出道演《青蛙王子》只是配角，在《再見王老五》仍是鍾鎮濤的角色較搶鏡，然而到了《不脫襪的人》，她演繹「六七暴動」前夕的拜金女，已鋒芒畢露。當年港產片大多採用後期配音，《不脫襪的人》就以現場收音，捕捉了她說話的聲調。她亦曾在訪問裏提到，電影的服裝設計有助她相信自己就是戲中角色，於是很自然就用那個方式去演。「《不脫襪的人》服裝這麼姣，穿上這些戲服，自然感到自己是十三點」。她又以《愛在別鄉的季節》（1990）為例，「一穿上那些戲服，自然會寒背，因為覺得自己很渺小，很可憐」。[5]

拜金女（或者看重金錢）的形象，恰巧亦出現在張曼玉往後演出的幾部重要電影裏。《人在紐約》的李鳳嬌熱衷炒地產炒股票，個性強悍，精於計算，也是在兩岸三地三位女演員當中代表著香港的角色。《新龍門客棧》（1992）的風騷潑辣老闆娘金鑲玉，性格特點是貪財好色，經營黑店，唯利是圖，但最終選擇了情義。《東方三俠》（1993）及續集《現代豪俠傳》（1993）的陳七，不只是個衝動魯莽的捕快，還同樣見錢眼開。這些角色，亦暗合香港人賺錢至上的功利主義思維。《甜蜜蜜》（1996）的李翹要努力成為香港人，擺脫新移民身份，正是要拚命賺錢，學做小生意，炒外幣，炒股票。

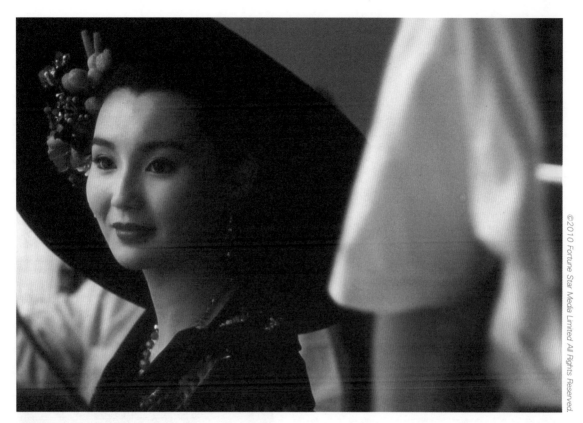

《不脫襪的人》（1989）

除了上述形象，張曼玉在王家衛電影裏屢次演繹感情受創的女性，由《阿飛正傳》（1990）的少女蘇麗珍，到《花樣年華》（2000）的陳太蘇麗珍，由「一分鐘的朋友」到 2046 號房間沒結果的婚外感情，由前者在大鬧前的傾訴，到後者重返故居含淚望窗，都是含蓄但深刻的演出。張曼玉曾說，演繹這種內斂的角色，「反而更難演，用力得來又要不著跡，主要是內心戲，表面上好像沒做過甚麼，其實用了很多力。」[6]《花樣年華》中花枝招展的旗袍，與蘇麗珍壓抑內斂的情感，恰好形成了鮮明對比。《東邪西毒》（1994）的大嫂，倚在窗前向身後的黃藥師吐露心底話，鏡頭凝視她的臉孔，看似淡然自白，卻是百般幽怨與遺憾在內心攪動，演繹了電影最動人一幕。夏永康邀請她客串《全城熱戀熱辣辣》（2010），飾演壽

司店顧客，就跟《阿飛正傳》的蘇麗珍與巡邏警察萍水相逢一樣，也是在傷心時候，找個陌生人聊天，只有短短三分多鐘的戲，卻是全片亮點所在。

揚威國際創傳奇

《阮玲玉》（1992）令張曼玉登上柏林影后寶座，關錦鵬原初屬意由梅艷芳演出，但因為發生「六四事件」，梅艷芳揚言不再踏足中國大陸；而曾經跟關錦鵬合作過《人在紐約》的張曼玉答應接手演女主角阮玲玉。[7] 那一屆柏林影展，張艾嘉恰巧是評審之一。張曼玉在外形上跟阮玲玉並不相似，卻透過細緻的演繹，表現出阮玲玉的苦澀與倔強，舉手投足自有一份纖弱與優雅。片中加入張曼玉本人的訪問片段，以及由她重演阮玲玉作品的片段，加上導演把拍戲過程的片段也剪進去，構成影片的多重層次，對比今昔，混合戲劇與紀錄。張曼玉曾說關錦鵬「十分細心，極微小的東西他也注意得到，有時他會喜歡一些你不經意做出來的動作；他解釋電影沒有家衛般清楚，但內心則十分為女性著想」。[8]

《阿飛正傳》（1990）

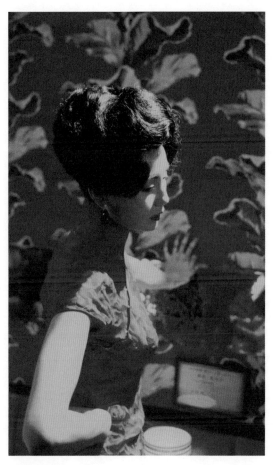

《花樣年華》（2000）

《甜蜜蜜》本來構思是找王菲配黎明，因為兩人都在中國大陸出生，正好符合角色的新移民背景，但王菲連劇本都沒看就推掉了，結果陳可辛找來跟他合作過《雙城故事》（1991）的張曼玉來演李翹。就跟《阮玲玉》一樣，明明李翹這個角色跟她的個人背景有很大差距，她卻以自然從容和生活化的演繹，在浪漫化的故事裏，為角色增加了實感。據陳可辛說，李翹的角色設計本來是從北京來的，但因為張曼玉的普通話不夠地道，結果編劇岸西把角色改成從廣東來的新移民，沒料到效果更佳，李翹可以在黎明飾演的黎小軍面前假裝香港人，反而多了個層次。9

張曼玉的可塑性相當高，可以在文藝片《客途秋恨》（1990）一本正經把許鞍華的自身經歷搬演出來，也可以在喜劇《家有囍事》（1992）以何里玉的百變形象戲仿荷里活電影，又可以演繹妖媚誘人的《青蛇》（1993），更可以演繹舉止粗豪的《東方三俠》。張曼玉的前夫——法國導演阿薩耶斯（Olivier Assayas）就是因為看了《東方三俠》，非常欣賞她的演出，於是拍《女飛賊再現江湖》（Irma Vep，1996）的時候，邀請她來演回自己——從香

《阮玲玉》（1992）

港來的女演員。而阿薩耶斯執導的《錯過又如何》（*Clean*，2004）更把她送上了康城影后寶座，儘管劇本較普通，卻是為她度身訂做，她的投入演出亦為電影扳回一城，為這個戒毒母親的角色增添了說服力。

張曼玉曾在訪問裏説自己接拍電影前很少先看劇本，挑選角色都憑直覺，喜歡導演跟她講解角色，「看他的表達比看他的字重要。他講角色很入神，我就很喜歡聽，聽完就很想演」。演出亦是憑直覺。[10] 她挑選角色也看導演，演《滾滾紅塵》（1990）的月鳳，是因為想跟嚴浩合作，儘管戲份不多亦答應參演，也因為當時沒演過這種生命力很強的角色，視之為挑戰。她的演出備受肯定，贏得了金馬獎最佳女配角獎。但她亦提到，自己習慣拍戲時被注目，但拍《滾滾紅塵》時感覺被忽略，並不好受。拍《不脱襪的人》就很開心，因為大家都全神貫注在她身上。[11]

她在《錯過又如何》飾演的 Emily 戒毒後成了歌手，更為電影原聲唱片唱了四首歌。而在《錯過又如何》之後，她推掉大量片約，只客串了《全城熱戀熱辣辣》及《希魔撞正殺人狂》

（*Inglourious Basterds*，2009），後者戲份因影片過長而被刪。近年她改以搖滾歌手身份踏足表演舞台，以另一種形式令大家把注意力放到她身上。張曼玉曾在《阮玲玉》的開頭，指阮玲玉讓自己永遠停留在二十五歲最燦爛的日子，已經是 legend（傳奇）了，而張曼玉本人，則是以另一種方式，在當上康城影后的事業高峰之後淡出銀幕，令自己成為香港芸芸女星中的另一種傳奇。

1　天使：〈張曼玉說戲談情〉，《電影雙周刊》第 317 期，香港：電影雙周刊出版社，1991 年 5 月 30 日至 6 月 12 日，頁 29-30。

2　李焯桃、陳志華主編：〈張艾嘉專訪 III：阿郎、小漁、心動〉，《焦點影人：張艾嘉》，香港：香港國際電影節協會，2015 年，頁 20。

3　鍾舜英：〈關錦鵬回味搞喊張曼玉〉，《星島日報》，2013 年 3 月 5 日。

4　藍祖蔚：〈張曼玉倒打金馬評審一耙〉，《聯合報》，1990 年 1 月 4 日。

5　同註 1，頁 28。

6　同註 1，頁 32。

7　關錦鵬：〈寄梅艷芳的兩封信──兩個十年〉，《那時此刻：金馬五十特別紀念》，台北：行人文化實驗室，2013 年，頁 163。

8　津津：〈張曼玉談眾導演〉，《電影雙周刊》第 379 期，香港：電影雙周刊出版社，1993 年 10 月 21 日至 11 月 3 日，頁 30。

9　〈陳可辛出席金馬 50「大師講堂」暢談《甜蜜蜜》拍片趣事及創作歷程〉，甲上娛樂痞客邦部落格，2013 年 11 月 22 日，http://applausetaiwan.pixnet.net/blog/post/314103851。

10　宋欣穎：〈張曼玉：我不準備是因為我覺得直覺是最好的〉，《那時此刻：金馬五十特別紀念》，台北：行人文化實驗室，2013 年，頁 151。

11　同註 1，頁 28。

劉嘉玲

揚眉女子

文｜曾肇弘

1965 年出生於中國蘇州。1983 年畢業於無綫電視第十二期藝員訓練班，演出《新紮師兄》（1984）成名，其後陸續主演了《我愛伊人》（1985）、《流氓大亨》（1986）和《義不容情》（1989）等電視劇。銀幕處女作為《批計雜牌軍》（1986），因演出區丁平導演的《群鶯亂舞》（1988）和《說謊的女人》（1989）備受注目。九十年代全面投身電影，在《阿飛正傳》（1990）中演出性感而癡情的咪咪一角廣受好評，此後片約不斷，包括《我愛扭紋柴》（1992）、《歲月風雲之上海皇帝》（1993）、《東邪西毒》（1994）、《大內密探零零發》（1996）、《海上花》（1998）、《無間道 II》（2003）等。2006 年演出《好奇害死貓》（2006）後多參演內地製作。2011 年憑《狄仁傑之通天帝國》（2010）榮獲第三十屆香港電影金像獎最佳女主角。近期演出作品有《賭城風雲 III》（2016）。

《無間道 II》（2003）

「我希望人哋講起九十年代嘅明星，可以數到第幾個都好，起碼數到我。」

關錦鵬在《阮玲玉》（1992）中，曾問到劉嘉玲想不想日後觀眾記得她，她說了這樣的一句話。事實上，在八、九十年代崛起的女星中，像她這樣從大陸來港，短短幾年間便走紅，直至今天仍保持一線地位，幾乎是絕無僅有。她的成功經歷並不簡單。

突圍而出機會多

劉嘉玲八十年代初來港，便努力學習廣東話，1983 年報考無綫電視藝員訓練班，與吳君如、劉青雲等是同期同學。畢業後，她在電視台從跑龍套開始，很快便憑清麗的美貌嶄露頭角，得到不少演出機會，《鹿鼎記》（1984）、《新紮師兄》（1984）等皆屬其成名作。1986 年獲嘉禾公司羅致拍攝電影，處女作《扭計雜牌軍》已經擔正女主角，飾演樣貌出眾、身手了得的偵探社職員。

之後數年，劉嘉玲一邊在無綫拍劇，一邊拍電影。八十年代是男星天下，動作片、黑幫片大行其道，劉嘉玲就曾參演《A計劃續集》（1987）、《江湖情》（1987）、《英雄好漢》（1987）等片。另一方面，她也主演《群鶯亂舞》（1988）、《四千金》（1989）、《說謊的女

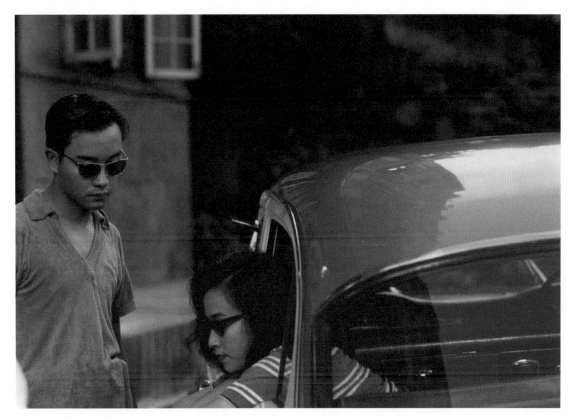

《阿飛正傳》（1990）

人》（1989）等女人戲，展現出較獨立自主的女性形象。其中陸劍明編導的《四千金》是翻拍電懋 1957 年的同名國語片，劉嘉玲重演當年林翠的角色，不過由小學教師變為武俠小説作家，與呂良偉是鬥氣冤家，經常不滿對方的大男人作風而吵架。然而珠玉在前，劉嘉玲的表現不算突出。此片最難得是找來息影多年的林翠飾演她的母親，促成兩代女星的合作。

至於區丁平導演的《群鶯亂舞》，則描繪昔日塘西風月的盛況，劉嘉玲飾演跟隨未婚夫鄭少秋從英國回來的千金小姐，作風開放洋化，甫回港便積極推動婦解運動，惟戲份不多。反而同是區丁平執導的《説謊的女人》就真正為她度身訂做，演曾江的情婦，被包養在高級公寓裏，之後給她遇上剛失戀的吳啟華，因此陷入感情矛盾。劉嘉玲演活了敢愛敢恨的現代都市

《東邪西毒》（1994）

女性，有較大的演技發揮，編劇邱戴安平（即邱剛健）應記一功。

九十年代劉嘉玲離開無綫，全力進軍影壇。王家衛《阿飛正傳》（1990）無疑是她最出色的代表作，她飾演的舞女咪咪大情大性，但又敏感多疑、好勝心強。她因為在後台偷耳環而認識旭仔（張國榮飾），兩人瞬間擦出愛火，

可是很快又隨著蘇麗珍（張曼玉飾）的介入而急轉直下。劉嘉玲由起初欲拒還迎，相識後死心塌地，卻又經常大吵大鬧，到被拋棄後的傷痛、不甘心，當中細膩、複雜的心理變化，她都拿捏得宜。她那時信心十足，體態豐滿撩人，即使簡簡單單的跳舞、抹地兩場戲，已流露出性感尤物的魅力。她的神采飛揚，正好跟張曼玉刻意低調的演出形成強烈對比。在當年

的香港電影金像獎中，她封后的呼聲甚高，奈何最終與獎項擦身而過。之後她也演過王家衛的《東邪西毒》（1994）與《2046》（2004），前者她演的桃花，僅在河中輕撫馬匹，已經惹人遐思。後者延續《阿飛正傳》的角色，不過咪咪改名 Lulu，卻依舊尋找沒腳的雀仔，最終悲劇收場。

千嬌百媚披風塵

蘇州以美女聞名，來自蘇州的劉嘉玲，也具有當地姑娘的嫵媚，但同時又有爽直率真的一面，是故尤其適合飾演風塵女子。除了《阿飛正傳》，她在《雞鴨戀》（1991）、《應召女郎 1988 之二現代應召女郎》（1992）、《歲月風雲之上海皇帝》（1993）、《上海皇帝之雄霸天下》（1993）、《自梳》（1997）、《海上花》（1998）等片都是演繹這類角色，不過每個角色的性格及形象不盡相同。

唐基明執導的《雞鴨戀》中，劉嘉玲演的正是從大陸來港的新移民，因為不甘受侮辱，於是決心當妓女搵快錢。在男妓任達華的調教下，她擺脫了從前的土裏土氣，變身為濃妝艷抹

的高級妓女。劉嘉玲表現活潑生鬼，卻又不流於低俗。到了林德祿、黃志合導的《應召女郎 1988 之二現代應召女郎》，她飾演的夜總會小姐華女，是充滿義氣的性情中人。當年輕白領鄭伊健愛上她，她倒認為自己出身不好，為對方著想而斷然拒愛。

潘文傑執導的《歲月風雲之上海皇帝》與續集《上海皇帝之雄霸天下》，取材自民國「上海三大亨」的故事，劉嘉玲演陸月生（影射杜月笙）的紅顏知己老六，個性潑辣，具女中丈夫的氣概。《歲月風雲之上海皇帝》有一幕她雨夜獨自前往軍營服侍畢軍長，面對一大群瘋狂叫囂的士兵及變態的性玩具時，她徐徐點起香煙，一派從容淡定。後來在張之亮導演的《自梳》，也有類似的情節。片中的她出身於妓寨，原本打算「埋街食井水」，當絲廠老闆的八姨太，可是丈夫為了達成生意，暗中把她獻給軍官強暴，事後她毅然離家出走。《自梳》主要是刻劃她與絲廠女工楊采妮的同性情誼，可惜並不成功，她也演得有點力不從心。反而她在侯孝賢《海上花》飾演的晚清妓女周雙珠，以八面玲瓏的姿態排難解紛，其扮相別具古典風韻，不讓片中其他女角專美。

或許劉嘉玲本身充滿明星風采，有的導演乾脆讓她在電影裏扮演演員或歌星（劉嘉玲雖非唱家班，但也曾出過幾張唱片）。《阮玲玉》中她既跟導演關錦鵬及演員一起討論角色，同時又飾演黎莉莉，片中有場她與張曼玉飾演的阮玲玉重演《小玩意》（1933）的經典一幕。之後，她在《新不了情》（1993）演紅歌星，是劉青雲的前度女友。到了《金枝玉葉》（1994），她飾演的萬人迷玫瑰，更令「粉絲」袁詠儀不惜易釵而弁加入樂壇。雖然她在這幾部電影裏只是擔任配角，但依然教人印象深刻。

風韻台型夠架勢

喜劇作為港產片最重要的類型之一，劉嘉玲自然演過不少，早期作品如《精裝追女仔之2》（1988）、《我愛扭紋柴》（1992）、《新難兄難弟》（1993）、《大內密探零零發》（1996），她的角色往往都是天真無知，容易受人家瞞騙、愚弄，她都演得生動自然。其中在陳可辛、李志毅合導的懷舊喜劇《新難兄難弟》，更安排她飾演梁朝偉的母親，由後生演到老，上映時標榜她與梁家輝的老年扮相採

用了荷里活的特技化妝，但其實效果失真。到了 2000 年以後，她亦參演了多部都市喜劇，包括《靚女差館》（2001）、《絕世好 Bra》（2001）、《絕世好 B》（2002）、《七年很癢》（2004）、《性感都市》（2004）、《賭城風雲 II》（2015）等，角色大多是精明幹練的女強人，少了喜感，變得拘謹含蓄了。

劉嘉玲這十多年來在電影方面明顯減產，然而隨著年齡、閱歷漸長，卻愈來愈富風韻及台型。她在《無間道 II》（2003）演韓琛（曾志偉飾）背後的女人 Mary，為了協助他上位，不惜暗中唆使劉健明（陳冠希飾）殺掉大佬，掀起江湖一片腥風血雨，最後更因此而喪命。她那份成熟世故的女人味，以及對丈夫的情義，成了這部充滿陽剛味的電影裏最搶鏡的角色。

此外，近年劉嘉玲在銀幕上亦經常以高貴大方的形象示人。內地導演張一白的《好奇害死貓》（2006），她飾演重慶闊太，外表溫文嫻淑，但當得知丈夫發生外遇，便不動聲色展開報復，她演來不瘟不火。過去一直與影后無緣的她，便憑此片奪得金雞獎最佳女主角。之

《狄仁傑之通天帝國》（2010）

後的《過界》（2013）、《北京愛情故事》
（2014），亦延續她這種中產女性的角色，評
論反應也不俗。

不過真正令她登上事業高峰，是 2010 年徐克
導演的《狄仁傑之通天帝國》，她憑著武則天
一角首度在金像獎封后，之後她在《狄仁傑之
神都龍王》（2013）再接再厲演武則天。坦白
說，過去不少影視作品皆拍過這位中國歷史上
最具權力的女性，像六十年代邵氏李翰祥執導
的《武則天》（1963），李麗華便演得入型入
格。相比之下，徐克版重點放在狄仁傑的查案
過程，劉嘉玲的發揮有限，但她那份懾人的
霸氣與架勢，確是其他華語片女星難以匹敵
的。其實劉嘉玲形象宜古宜今，能悲能喜，
以她現時的狀態，還可以作更多演技上的嘗
試和突破。

吳君如

堅韌的狂花

文｜卓男

1965 年出生於香港。1983 年投考無綫電視第十二期藝員訓練班，畢業後簽約為基本演員。期間主力參與長壽綜藝節目《歡樂今宵》，經常演出短劇、喜劇，「大笑姑婆」的形象深入民心。參演的電視劇計有《鹿鼎記》（1984）、《錯體姻緣》（1985）、《鬥氣一族》（1988）等。銀幕處女作是《夏日福星》（1985）。1988 年憑《霸王花》嶄露頭角，其後演出主打喜劇及女丑戲路，包括《最佳損友》（1988）、《福星臨門》（1989）、《一眉道人》（1989）、《賭聖》（1990）、《家有囍事》（1992）等。1996 年為求轉型，自資拍攝實驗風格味濃的《4 面夏娃》（1996），突破性的演出備受關注，初獲台灣金馬獎最佳女主角提名。憑《古惑仔情義篇之洪興十三妹》（1998）初登影后寶座，贏得第十八屆香港電影金像獎最佳女主角及第五屆香港電影評論學會大獎最佳女演員。2002 年憑《金雞》中「阿金」一角獲第四十屆台灣金馬獎最佳女主角。至今仍活躍於大銀幕，近年參與的電影有《歲月神偷》（2010）、《金雞 SSS》（2014）、《12 金鴨》（2015）。

所謂「三歲定八十」，小六時曾被老師寫下「上課時常引人發笑」的吳君如，八十年代初考入無綫電視藝員訓練班，在電視圈打滾了數年，或許有少數人記得她曾擔任張國榮的 MTV 女主角、在《鹿鼎記》（1984）中演過韋小寶（梁朝偉飾）的老婆曾柔，不過對她在綜藝節目《歡樂今宵》的喜劇演出肯定印象最深刻。

吳君如曾在專訪中表示「做喜劇，沒人爭」[1]，在美女如雲的香港影視圈，她主動選擇以喜劇女丑之姿殺出一條專屬她的新血路。是明智的，因為觀眾很快就牢記住她；是不智的，因為她要比其他外貌嬌美、五官標緻的女明星更難爭取做第一女主角，跟美女明星們要洗脫「花瓶」的標籤一樣困難。不過年月過去，事實證明，當很多女演員在婚後或產後都選擇減產或息影時，早已貴為人母的吳君如，她的堅韌力、持久力和生命力依然頑強。

大笑姑婆霸王花

在八十年代中一片雄性警匪片和英雄片的潮流中，以女子特警隊為題材的警匪喜劇《霸王花》（1988）逆流而上大獲好評，戲中與樓南光配成一對的吳君如，既不介意被眾人嘲笑「又肥又醜又老又皺皮」，又不顧忌自己的儀態在胡亂起舞、飲酒猜拳，成功在一群美女隊員中突圍而出。加上一個月後她與周星馳合演的廿集電視劇《鬥氣一族》（1988）播映，劇

《霸王花》（1988）

中她飾演的「街市妹」陳初一個性獨立、作風爽朗，經常與周鬥氣吵嘴，妙趣橫生，這對鬥氣冤家極受觀眾歡迎，而吳君如的大笑姑婆形象從此深入民心，打穩女丑的地位。

憑《霸王花》走紅後，吳君如幾年間演了很多不同類型的喜劇，包括警匪類的（《霸王女福星》，1988；《神勇飛虎霸王花》，1989）、追女仔類的（《最佳損友闖情關》，1988）、靈幻鬼片類的（《猛鬼大廈》，1989；《一眉道人》，1989），加上 1990 年暑假，她有份演出的《賭聖》打破香港票房紀錄後，幾個月來一大堆混合「霸王花」、「猛鬼」和賭片題材的電影接連公映，例如《皇家賭船》、《猛鬼霸王花》、《一世好命》（1991）等。在這個「盡皆過火、盡是癲狂」〔引美國電影理論

《流氓差婆》（1989）

家大衛博維爾（David Bordwell）對八、九十年代香港電影的總結〕的香港電影黃金期內，喜劇產量過盛的吳君如演出上也犯著這個時代的問題——過火、癲狂。她的角色和戲路大同小異，不是粗魯、男人頭的女警，就是插科打諢的八婆、姣婆，有時被人譏笑、有時自我嘲諷的醜女，幾乎成了這階段的吳君如的特定形象。其實那幾年間她不是沒有演過有水準的正劇，只是她低俗的喜劇形象過於膾炙人口，令她演出的正劇備受忽視，甚至被人抱以狐疑的眼光看待她的演技。

在正劇與喜劇之間

給予吳君如喜劇以外嘗試的，一個是劉鎮偉，一個是梁家樹。劉鎮偉編導的《流氓差婆》

（1989）有兩大突破：一、借用吳君如粗線條的「男人婆」外形，演一個為報父仇不惜鋌而走險的差婆，既與吸食白粉的女線人劃不清界線，又為接近仇人而屢屢以身犯險，行動時顯露男性般的爽快，無助時又見女性的軟弱。戲中更有她持雙槍上陣奮勇力抗強敵，以及揹起受傷的周星馳走出殺戮場的悲壯場面，一反當時以男性英雄主導的港產警匪片潮流。二、吳君如的戲份比周星馳重，而且兩人的對手戲多數是由女方做「上把」，男方做「下把」；而以報父仇為志的吳君如全戲都演得非常火爆和嚴肅，反而周星馳還有幾場戲搞搞笑紓緩一下沉鬱的氣氛。《流氓差婆》是劉鎮偉給吳君如一個展示自己演喜劇以外的實力的機會，她的演出雖然不是非常成熟，但有收有放，剛中有柔，冷硬中有情義，在當年一堆喧鬧的喜劇之中被淹沒，甚為可惜。

梁家樹導演的《望夫成龍》（1990），是吳君如與周星馳合作的文藝片。戲中兩人飾演一對青梅竹馬，同甘共苦的貧賤夫婦阿水和阿娣。剛離開電視台投身電影圈發展的吳和周，感覺上還是帶著「終於捱出頭來」的謙卑態度處理角色，兩人演起夫婦來甚有默契，給人真情意

誠之感。反而到了《賭聖》及後來幾部電影如《賭俠 II 之上海灘賭聖》（1991）、《鹿鼎記》（1992）等，已貴為票房巨星的周星馳鋒芒畢露，加上吳君如也沒有刻意節制收斂，兩人之間的互動已經變了質，銀幕上鮮再配成一雙，而周星馳身邊的「星女郎」已換成漂亮的女星如張敏、莫文蔚、張栢芝等。

吳君如在 1992 年的賀歲片《家有囍事》中，拍檔已經換上黃百鳴。《家有囍事》是九十年代香港喜劇的經典，在周星馳、張國榮、張曼玉、毛舜筠等人同場較技下，演肥師奶程大嫂的吳君如成功突圍。這角色由個性依賴到自信自強、由懵懂無知到挑通眼眉、由不修邊幅到打扮入時，劇本本身已寫得非常立體，加上吳君如自己加添的黃面婆（以黃色的泥狀面膜敷面，跟常用的綠色不同）和生鬚（唇上汗毛濃密得像鬍子）的外形設計，無疑令角色生色不少。可以看出這個階段的吳君如，她演喜劇很多時都要依靠外在的元素增添角色的惹笑程度，無論是打扮還是動作——如她在《賭聖》裏演的「撈女」阿萍，就經常嘴角叼煙，手挖鼻孔，對著腋窩自言自語——反之比較少來自她內在的喜劇感，這絕對跟一個演員的造詣有

關。這一點，吳君如曾在專訪中坦誠：「那時候我很年輕，對各樣東西都看得很簡單，對演戲也是以簡單的心來看待。」[2]

一個生命力頑強的演員，相對會有較強的自覺性，當他愈是自覺，就愈早意識到自己的處境和危機，才會想法子改變以圖扭轉形勢繼續生存下去。1993 年成功減掉三十磅，變得清減了的吳君如，事業上有了個小改變，她開始不需要醜化自己來討好觀眾，她在搞笑之餘，也有機會在演戲上多加發揮，例如《戀愛的天空》（1994）及《等着你回來》（1994）。她在前者扮演一個 Tomboy 型的女人 Frankie，最後被癡心的文藝小說作家改變命運，將她「由彎變直」。吳君如演 Tomboy 時有男人的好色花弗輕挑神態，演回被寵愛的女人時，又有嬌媚神韻，這是《戀》片給人最大的驚喜。《等》片中她演的單親事業女性 Jalie，徘徊青梅竹馬好友沖與 Elaine 之間，眼見二人離離合合，一直暗戀沖的 Jalie 由按捺不住到突然表白，最後還是協助一對好友渡過情關。雖然在一些細節中見到剛轉型演文藝片的吳君如演來有點不自然，但她已頗能掌握角色的情緒起伏及節奏。當年她憑 Jalie 一角獲香港電影金像獎最佳女配角提名，證明同行留意到她的轉變，而她終於在拚搏多年的喜劇路線上打開了新出口。

「夏娃」的轉型意義

愈來愈知道自己需要甚麼以及不想再扮小丑搞笑的吳君如，1994 年開始慢慢改變戲路，1995 年完全停產，1996 年自資拍了《4 面夏娃》，以四個不同的面相復現觀眾眼前。轉型的意義，在她來說是不想重複自己，不想只演喜劇，希望事業進入另一個階段。她承認當時自己是「勒緊肚皮投資去拍一些別人不會找她拍的電影」。[3]

《4 面夏娃》分為四個短片：〈白金毛〉、〈食風讚嬌〉、〈無色無相〉及〈愛到要死〉，由甘國亮、林海峰、葛民輝擔任導演及編劇，攝影有杜可風，音樂則有黃耀明、劉以達、雷頌德等人協助，整個班底一點都不商業、不大眾化，反而予人感覺很偏鋒，甚至曲高和寡。這也證明吳君如決心轉型的意志很強。其實她在《4 面夏娃》裏的四個面相並非完全陌生，只是熟悉中卻又帶點新鮮感。〈白金毛〉是一個

《4 面夏娃》（1996）

妓女自白的故事。曾在不少電影中演過舞小姐
的吳君如，在甘國亮的劇本創造下，嘗試演一
個思想和行為都非常天真無知的妓女，她的演
出令人聯想起《神奇兩女俠》（1987）中參
加選美落敗的鄭裕玲。〈食風贊嬌〉裏她扮演
一個大陸鄉婦，化上奇醜無比的妝容，穿上極
「娘」的衣服，配上假哨牙、假髮，不其然令
人想起《家有囍事》的程大嫂。特別之處是戲

中的她完全沒有任何對白，單靠身體的動作、
表情和節奏，已經很有喜劇效果。〈無色無相〉
中她一人分飾一對命運迥異的孿生姊妹，姊姊
是個舉止豪邁、性格強悍的男人婆，妹妹是個
病榻床上的植物人。這個剛柔並濟的形象曾在
《戀愛的天空》出現，但〈無色無相〉是另一
種表演手法，戲中一段她為妹妹大報情仇之後
在病床前向她自白的獨腳戲，有點歐洲電影的

《朱麗葉與梁山伯》（2000）

味道，藝術味濃，滿有新鮮感。〈愛到要死〉的一段較弱，講一對感情變淡的情人參加電視台遊戲比賽時，揭發男方有外遇。帶點荒謬感的劇情引發的喜劇效果，主要依靠吳君如獨力支撐。

很明顯，《4面夏娃》並非討好主流大眾的那杯茶，但作為一個演員，既當上投資者，又參與創作和製作，更一人分飾五角，可見吳君如拚盡一切去證明自己在喜劇以外的可能性，如此的勇氣還是值得尊重。《4面夏娃》為她帶來首個香港電影金像獎及台灣金馬獎最佳女主角的提名，這種肯定對矢志轉型的她來說是最有力的強心針。

《江湖告急》（2000）

電台工作的得著

1997 年香港電影陷入低潮期，吳君如開始她電台主持的工作。電台主持的經歷訓練她頭腦轉得更靈活，人也變得更自信。電台工作帶給她很大得著，首先，她在香港經濟不景氣的時勢下，借助這個屬於她的大氣電波地盤發放歡樂和正能量，這種使命感，成就了她後來拍《愛君如夢》（2001）和《金雞》（2002）這種「為時代打氣」的香港電影。其次是電台的工作讓她有更多機會接觸社會上不同層面的人，她坦言「我不再用狹窄的角度去看事情，人成熟了，對演戲都有幫助。」[4] 確實，《古惑仔情義篇之洪興十三妹》（1998）、《朱麗葉與梁山伯》（2000）和《江湖告急》（2000）幾部電影都進一步證明吳君如的演技已逐漸步

入成熟期，戲路變得更多元化，演出也愈來愈有層次。

來自《古惑仔》系列（1996-2001）的支線人物、能夠獨立成章拍成《古惑仔情義篇之洪興十三妹》，在「古惑仔」電影熱潮席捲的九十年代中後期並不是新鮮事，除了十三妹，還有山雞、嘰坤和大飛。吳君如由十三妹的少女時期演到她成為社團大家姐，從魯莽蠻勇到老謀深算，從喜歡男人到討厭男人，角色在心理上和外形上都有很大變化，對演員來說是個極大的挑戰。而事實證明吳君如有足夠能力拿捏和駕馭如此複雜的角色，她首度成為影后，連環拿下第五屆香港電影評論學會大獎最佳女演員及第十八屆香港電影金像獎最佳女主角。《朱麗葉與梁山伯》裏的 Judy，是個患上乳癌、被丈夫拋棄的女人，獨自孤零生活的她遇上同是天涯淪落人的佐敦（吳鎮宇飾），譜出一段動人卻無奈的愛情。銀幕上從未見過吳君如演出如此一個沉默寡言、安於現狀的悲劇人物，她壓抑和內斂的演法令人眼前一亮。《江湖告急》裏她演黑幫大佬任因久（梁家輝飾）身邊的女人蘇花，她一直默默忍受丈夫有外遇，但在丈夫有難時，她助他一臂之力解困之餘，也反擊對方不忠不義。吳君如帶點喜劇感的低調演法，非常配合電影整體的黑色幽默風格，甚至令這個江湖大嫂更具風範，顯得比社團大佬更聰明。

屬於香港的阿金與麥太

我個人覺得，吳君如一路以來所演的喜劇和正劇的累積，突顯她本身樂天知命、剛中有柔、帶有男子氣概的個性，深化了她幕前幕後、裏裏外外有情有義的形象。加上前述電台工作的經驗帶給她的使命感，因此當香港的經濟不景氣、社會氣氛低落的時候，她好像「奉命上場」要為香港「做啲嘢」。2001 年《愛君如夢》裏的阿金是個先行尖兵，接著的《金雞》系列（2002-2014）裏另一位阿金以及由她配音的「麥兜」系列（2003-2016）裏的「麥太」，都有著強烈為香港打氣的時代意義。

吳君如在《愛君如夢》裏飾演一個來自草根階層的侍應阿金，她在一次宴會上看到舞蹈老師劉南生（劉德華飾）與上市公司董事 Tina（梅艷芳飾）出色的舞技而為之心動，不惜動用僅有的積蓄上門學舞，而她最大的夢想是與劉跳

一場舞。電影借助個性樂天的阿金，帶出「為身邊的人付出，令人快樂，你自己也會更加快樂」的主題。這是一部帶有鼓勵性的喜劇，鼓勵香港人要在低潮中找回自我及信心，在逆境中勿忘初衷，追求讓自己快樂的夢想。阿金這個正面的人物被借用到《金雞》再重生，不過這次她是一個妓女而非侍應。

《金雞》是一部借鑒西片《阿甘正傳》（*Forrest Gump*，1994）、以人物先行的電影，吳君如飾演的妓女阿金是一隻「概念雞」，她迎送生涯的「阿金故事」伴隨著香港社會的發展和變遷。這個資質和姿色皆平庸的妓女，樂天知命，順著命運而活，總是傻人有傻福。作為妓女，阿金沒有性吸引力（其實吳君如在過去多部電影中演過的妓女、舞女，都是沒有性吸引力，經常被「媽媽生」奚落無客人、坐冷板櫈），反而有一種給人溫暖、讓人歡笑、使人安穩的天賦母性感覺，撫慰受經濟低迷及 SARS 困擾的香港人。監製陳可辛曾表示為《金雞》而驕傲，而吳本人亦對《金雞》感到滿意[5]，大概這裏面包含兩位電影人對香港的深刻感情。

《愛君如夢》（2001）

《金雞》（2002）

這種母性的感覺也貫穿在吳君如為麥太配音的「麥兜」系列。麥太，一個含辛茹苦、樂觀包容天資平庸的兒子的單親媽媽，她率直、簡單，但看事物卻玲瓏剔透，説話幽默精警。麥太和麥兜是兩個與香港本土情懷緊扣的動畫角色，麥兜的故事就是香港仔的故事；而多年來為麥太配音的吳君如，已經被視為與麥太融為一體、合二為一。

無論是金雞精神或是麥兜精神，其實都是香港精神的變奏：樂觀、包容、變通、堅韌，而背後有份發揚這種精神的吳君如，她頑強的適應力和生命力也是很「香港的」。

1　卓男：〈生命力：吳君如專訪〉，《香港電影》，香港：香港電影雜誌文化有限公司，第 27 期，2010 年 2 月，
　　頁 24。

2　Cecilia：〈昨天今天：吳君如專訪〉，《電影雙周刊》，香港：電影雙周刊出版有限公司，第 524 期，1999 年 5 月
　　13 日至 5 月 26 日，頁 24。

3　同註 2，頁 22。

4　同註 2。

5　李焯桃主編：〈吳君如：緣來自電影〉，《陳可辛：自己的路》，香港：三聯書店，2012 年，頁 124。

袁詠儀

女兒身男子戲

文｜陳志華

1971年於香港出生。1990年參選香港小姐摘下冠軍寶座，開始為無綫電視演出《我愛玫瑰園》（1991）等電視劇。
憑電影處女作《亞飛與亞基：錯在黑社會的日子》（1992）獲頒第十二屆香港電影金像獎最佳新人獎。翌年演出
爾冬陞執導的《新不了情》（1993）大獲好評，獲頒第十三屆香港電影金像獎最佳女主角，憑1994年的《金枝玉葉》
反串演出林子穎一角蟬聯影后。此後數年成為炙手可熱的女星，演出頻密，如《國產凌凌漆》（1994）、《金玉滿堂》
（1995）、《金枝玉葉2》（1996）、《渾身是膽》（1998）等。1999年後電影產量大幅減少，轉移兩岸三地拍
攝電視劇，曾演台灣劇集《孤戀花》（2005）。近年多於大陸發展，近期電視演出有內地劇集《領養》（2016）。
2015年曾客串參與電影《我是路人甲》演出。

袁詠儀，別名「袁靚靚」，1990年香港小姐選美冠軍，然而出道之初，令人留下最深刻印象的演出，都並非傳統美女形象，而是性格爽朗的鄰家女孩，甚至是粗魯的男仔頭角色。早在她卸任港姐時，已在人前展現活潑開朗甚至頑皮愛搞笑、跳跳紮的一面。她在1992年踏足影圈，短短三年間，以自然清新的形象脫穎而出，先以《亞飛與亞基：錯在黑社會的日子》（1992）的演出，贏得香港電影金像獎最佳新演員獎，之後更憑《新不了情》（1993）和《金枝玉葉》（1994），連續兩年奪得影后殊榮。

主動的女人

《亞飛與亞基》中她的角色阿真是個女同性戀者，短髮，穿中性睡衣，主動搭上外籍空姐。劇情提到她因為有過情傷，決定「不要做女人，不要被人甩」，於是選擇在感情關係上「做男人」，最後被梁朝偉飾演的亞飛「拗直」（這裏涉及性別定型的偏見問題，不在本文討論範圍之內）。而所謂的「拗直」，卻因為亞飛喝得醉醺醺，過程還是由她採取主動的（亞飛本來借醉闖入阿真的睡房，結果阿真反客為主，以亞飛的說法，他覺得自己是「被阿真強姦了」）。

由《亞飛與亞基》開始，電影創作人多次把袁詠儀演繹的角色，塑造成在感情上採取主動的

女性。她在《新難兄難弟》（1993）飾演春風街的紫羅蓮，酒後主動向梁朝偉的角色獻吻。她在《金玉滿堂》（1995）演酒樓太子女，會亂入男廁，在廁所碰見張國榮飾演的趙港生，見他帥氣，即使對方仍在小解，依然上前自我介紹。她在《殺手的童話》（1994）演殺手，跟劉德華的角色邂逅，不停說若再遇見就會殺了對方，其實也是暗暗在吸引對方注意。

她在《播種情人》（1994）的角色 Ron，亦是倔強性格，出場時一身中性打扮，袖衫工人褲配 cap 帽，初見劉青雲飾演的炭頭，已是女強男弱的角色設計（炭頭因唸不出她本來的英文名 Veronica 而顯得一臉尷尬）。她再次遇見炭頭，回復女性化打扮，兩人在渡輪上相遇，雖然是炭頭先看到她，卻是她先開腔，表現得熱情好客，主動邀請對方到她家裏一坐。Ron 有時爽朗，有時也會耍點小脾氣，更多時候是表現出控制慾，令炭頭按照她的計劃結婚生子。

《新不了情》也是她與劉青雲合演，她把絕症少女阿敏的故事演得不落俗套。阿敏個子瘦小，蓄短髮，表現出樂天率直個性，主動跟劉青雲飾演的阿傑打招呼，主動跟去他工作的酒吧要他請吃宵夜（卻巧妙地說成是他提議的），又帶他去天光墟看金魚。看到阿傑的朋友抱怨時不我予，毫不諱言他們悲觀消極。看兩人相識的過程，與其說他們是異性朋友交往，更像是小妹妹與大哥哥的交往（電影過了一半，直到避風塘歌艇那一場，兩人才確認情侶關係）。

阿敏活潑好動，對照阿傑的沉鬱與停滯狀態。在舊病復發前，她好像不用睡覺似的，精力充沛，而阿傑總是在熟睡中被她吵醒。兩人一起登山，她很輕鬆的走在前面，他卻吃力地跟在後面。在她再次病發之前，她一直是拉著阿傑往前走的動力，也是令他懂得開懷大笑的同伴，登山這一場最有象徵意味。得知骨癌復發，她才首次在阿傑面前大發脾氣，怒斥曾經說過她會痊癒的副院長醫生「沒口齒」，表現得像個受了傷的小孩般，反而令觀眾更同情她的遭遇。

《新不了情》成功，令袁詠儀迅速走紅。之後她在喜劇《整蠱王》（1995）再度夥拍劉青雲，也是借用了《新不了情》的角色性格，並且來一次對《新不了情》的戲仿惡搞。雖然她在戲

《新不了情》（1993）

裏多數時候假裝失明，登山戲換成劉青雲揹她
上山，醫院發脾氣那一場換成是劉青雲唸出她
在《新不了情》的台詞，卻仍是她處於主動位
置，一直在影響對方的決定。因為情節誇張搞
笑，有時她亦顯得近乎刁蠻任性咄咄逼人。

置形象不顧

她在《金玉滿堂》和《大三元》（1996），都
是演大癲大廢、神經質的「十三點」性格的角
色，前者紅髮綠唇，後者愈是傷心愈是大笑，
開心時卻哭成淚人，她都勝在演得夠放，不計
較形象。在《國產凌凌漆》（1994），她反而
一臉認真，以對照周星馳的無厘頭。她演間諜

《金枝玉葉 2》（1996）

李香琴，在公園餵狗時初次見到凌凌漆，亦是在戲仿《新不了情》。這次她演冷血殺手，要殺凌凌漆，卻處於下風，屢次出手都失敗。她在樹上持槍瞄準凌凌漆，聽到他唱〈李香蘭〉，本是不帶感情的硬朗角色，漸漸被軟化被感動，她演來層次分明。鑿骨取子彈那一場，她說著荒謬搞笑的對白，卻要強忍淚水演繹難過的情緒，最後發現兩人同為孤兒，成為了全片最感人的時刻。

而把她那個「男仔頭」形象推得更盡的，是她在《金枝玉葉》飾演的林子穎（影射當時一出道已走紅的林志穎）。電影索性叫她反串，架著眼鏡，梳西裝頭，束胸，以女扮男裝的造型亮相，挑起張國榮角色的性取向疑惑。即使最後她穿上長裙在街上奔跑，舉止依然像個小

《門徒》（2007）

男生。袁詠儀把她的活潑與孩子氣注入這部愛情喜劇裏，成為帶動劇情發展的力量，演繹一段稍稍有別於傳統性別定型的兩性關係，突破了當時女星的戲路。袁詠儀出道三年已炙手可熱，但她亦知道不可能永遠演同類的角色，觀眾很快會生厭，因此在《金枝玉葉》奪得金像獎最佳女主角的頒獎禮上，她刻意作女性化打扮，提醒別人不要以為她只會演「男仔頭」角色。然而要突破已經成功的模式並不容易，加上香港電影市道漸從高峰滑落，她在 1997 年後演出的港產電影數量已銳減，不過她在懷孕期間演出《門徒》（2007）的毒販妻子，即使戲份不多，仍教人留下深刻印象。

歌　影

雙　棲

鍾　蔡　梁　陳　莫　楊　鄭　梅
欣　卓　詠　慧　文　千　秀　艷
桐　妍　琪　琳　蔚　嬅　文　芳

在香港電影發展的歷程中，歌影（或伶影）雙棲是一直以來的傳統，從周璇、白光到葛蘭，從任劍輝、白雪仙到
陳寶珠、蕭芳芳，聲色藝俱全彷彿從來都是香港電影圈對藝人的基本要求。八、九十年代是廣東流行曲的盛世，
香港樂壇培養出不少多才多藝的女歌手，她們暫且放下舞台上時刻華美的歌手形象，唱而優則演，在光影間留下
俏麗多姿的身影。

梅艷芳

從藝人變成文化符號

文｜李展鵬

1963 年出生於香港。自小與家人在遊樂場賣藝獻唱，舞台經驗豐富。1982 年參加第一屆新秀歌唱大賽獲冠軍而進入娛樂圈，歌唱事業平步青雲，歌路前衛多元，形象華麗百變，迅速成為樂壇天后，獲獎甚豐。1983 年首次亮相大銀幕，客串演出《瘋狂 83》、《表錯 7 日情》等，翌年正式主演《緣份》（1984），隨即奪得第四屆香港電影金像獎最佳女配角。歌影雙線發展，成績超卓。憑著極具韻味的外形和氣質，將《胭脂扣》（1988）中歷盡滄桑的如花演得絲絲入扣，連奪第二十四屆金馬獎及第八屆香港電影金像獎最佳女主角，穩坐歌影巨星的位置。之後的電影包括《英雄本色 III 夕陽之歌》（1989）、《川島芳子》（1990）、《何日君再來》（1991）、《審死官》（1992）、《東方三俠》（1993）、《紅番區》（1995）及《金枝玉葉 2》（1996）等。1997 年參與許鞍華的電影《半生緣》，再度為她奪得第十七屆香港電影金像獎最佳女配角。千禧年後拍攝了《鍾無艷》（2001）、《愛君如夢》（2001），遺作為《男人四十》（2002）。2003 年因癌病去世，終年 40 歲。

《男人四十》（2002）

「當年，梅艷芳一站在台上，她已經徹底跟以前的世界說再見。」筆名梁款的香港大學社會學系教授吳俊雄曾經在香港電台節目《不死傳奇》中這樣評價梅艷芳。如果說，梅艷芳以她百變形象與多元曲風重新定義了 Cantopop，甚至創出一種前無古人的華人女性形象，那麼，在電影方面又如何？都怪舞台上的她太成功，以致電影中的她被忽視了。

電影中的梅艷芳真的那麼不值一提？就算不提她曾是兩岸三地的影后，不提她得過三座香港電影金像獎 [1]，不提她曾是香港片酬最高的女星，我們也可以從她的電影看到女性角色在香港電影的變化。舞台上，她是百變的；電影中，她也戲路縱橫：《胭脂扣》（1988）、《半生緣》（1997）及《男人四十》（2002）等文藝片中的她憂鬱哀怨，演活苦命女子；《審死官》（1992）、《鍾無艷》（2001）及《醉拳 II》（1994）等喜劇中的她幽默搞笑，是香港少有的女笑匠；《英雄本色 III 夕陽之歌》（1989）、《亂世兒女》（1990）及《東方三俠》（1993）中的她豪氣干雲，是女俠的代言人。

在香港電影的男性世界中，梅艷芳突破女性形象。過去三、四十年的華語電影，沒有另一個女演員像她一樣成功地跨越電影類型，跨越性別界限。而這種跨越，又跟她在樂壇上的突破，以及她幕後的人生有微妙關係。究竟，她的百變歌后與獨立女性的身份與形象，如何影

《胭脂扣》（1988）

響她的電影事業？

梅艷芳初登銀幕，電影就利用她的歌星形象：
她在《歌舞昇平》（1985）、《偶然》（1986）
及《歡樂叮噹》（1986）中都演歌星，其中
又以《偶然》一片最特別。片中她是孤女，父
母雙亡，她獨自一人從大陸來香港生活，更曾
在荔園表演，造就了她堅強獨立的性格。這個

人物既借用她的歌星形象，也取材於她的真實
人生。類似的例子，在她的電影生涯中多次出
現，這些角色都豐富了香港電影的女性形象。

文藝片中的梅艷芳：有故事的女人

梅艷芳的代表作毫無疑問是《胭脂扣》，至今
仍為人津津樂道。然而，電影最初公佈選角

時，卻有人質疑：當時已經唱過〈壞女孩〉、〈妖女〉的她被認為太西化，難以勝任一個三十年代穿旗袍的妓女角色。結果，《胭脂扣》令人跌破眼鏡，票房報捷之餘，她的旗袍造型與凄怨眼神都令如花一角活現銀幕。她演技出色是事實，但舞台上的她跟如花一角卻未必是南轅北轍。

拍《胭脂扣》之前，雖然梅艷芳的舞台形象以西化豪放著稱，但她卻有一種早來的滄桑感。她的聲線低沉而富磁性，初出道即唱出〈心債〉與〈赤的疑惑〉的憂鬱，廿一歲時更唱出了〈似水流年〉的歷盡滄桑。她的幽怨早熟，其實暗暗為她的電影角色鋪路：雖然十八歲出道，十九歲就拍電影，但她沒演過青春玉女，而並非標準美女的她也無緣演「花瓶」。一開始，觀眾就從她的身世（五歲開始在荔園賣唱）與她臉上的早熟（被認為完全不像十八歲）得知：梅艷芳不是無知少女，而是個有故事的女人，當時傳媒也常用「跑慣碼頭」去形容她。終於，她遇到《胭脂扣》的如花，並以她的特質豐富了這個角色。

表面上，如花是一個傳統女性；她柔弱、癡情、

《川島芳子》（1990）

含羞，更甚者，她是一個可被消費的妓女。這種女性，楚楚可憐、命途坎坷，本來是男性凝視（Male Gaze）下的花瓶。然而，這個角色絕不平面。如花以一身男裝出場，跟十二少作「男男」的眉來眼去，這既是一種曖昧的同志想像，同時也暗示她的剛烈一面。如花雖是弱質妓女，但她在整個故事中的主導性卻很強：十二少離家出走，她用其人脈關係幫他找工作；她建議殉情，並在自殺過程中表現得無懼勇敢；最後，她毅然拋下信物，決定再世為人，而十二少卻反而庸碌潦倒。如花雖是幽怨，但又不欠剛強。多年後，關錦鵬談到他當時如何刻劃如花一角時表示[2]：了解到梅艷芳的硬朗性情後，他決定不把如花刻劃成千嬌百媚的妓女，反而強調她的主動與執著。

梅艷芳在不少文藝片中都有駕馭男性的一面。《川島芳子》（1990）中的她，橫蠻、愛權、強勢，她要嫖男人（片中的劉德華）的一幕是香港電影中少有的性別逆轉情節；《慌心假期》（2001）中的她，為救好友不惜以身犯險，在異鄉甩掉丈夫一人上路。她扭轉了香港電影多以男性為中心的傾向，也演出了不一樣的女性特質。

喜劇中的梅艷芳：不被意淫的女人

早期的梅艷芳多演喜劇，例如《青春差館》（1985）、《壞女孩》（1986）及《一屋兩妻》（1987）等，都是賣座作品。她才出道兩年，就憑愛情喜劇《緣份》（1984）得到香港電影金像獎最佳女配角。她的喜劇演出跟她的音樂事業不無關係。許冠文提到當年找她演《神探朱古力》（1986），是因為看到她在台上唱輕鬆快歌時樣子很有喜感。[3] 事實上，她一出道就唱〈IQ博士〉，在 1983 年宣傳唱片《飛躍舞台》時，她在音樂特輯《三色梅艷芳》中一人分飾多角，其中包括「吱吱喳喳」的女生及口是心非的八婆空姐。在八十年代的香港，喜劇當道，甚麼角色適合初出道的她？答案是──惡婆。

梅艷芳外形傾向成熟，常化濃妝，加上有時帶點兇悍的眼神，她的形象從來不是弱女。她多次在喜劇中飾演惡婆：《青春差館》的她是凶惡差婆，《壞女孩》的她愛打麻將，欺負男友，《殺妻 2 人組》（1986）的她亦是惡妻。這些喜劇有點粗製濫造，這些角色也無深度可言，但惡婆形象卻間接令她日後戲路更廣。

過去數十年來，從殭屍片、諧趣功夫片，到許冠文、周星馳及後來的鄭中基，喜劇都是香港電影的一大支柱。從性別角度去看，喜劇充滿男性趣味，而充斥在我們社會中的笑話往往亦是所謂的「有味笑話」，當中女性是被佔便宜的對象。喜劇中的女性，也常被擠到邊緣位置：八十年代流行一時的追女仔系列，把一個個港姐美女呈現為胸大無腦的低智商動物，以極度意淫的鏡頭瀏覽她們的身體，當年的李美鳳、李嘉欣、利智等女星一一在王晶的電影中被男性玩弄與窺視，是慾望客體（Sex Object）。至於周星馳的喜劇則有兩種女性，一種是跟他一起爛笪笪地搞笑的，以吳君如為代表，另一種是他的性幻想對象，以張敏為代表〔她在《賭聖》（1990）的名字就是「綺夢」〕。兩種女角在片中的地位都非常低。

梅艷芳卻跟上述女星截然不同。首先，她不是標準靚女，所以從不被博懵、意淫，這些喜劇反而發揮了她的阿姐／惡婆氣度，最佳例子就是《審死官》。在這部經典中，她的角色有兩點突破：首先，她跟周星馳一起搞笑，而不用像吳君如般表現得爛笪笪（對女性的醜化）；另外，她飾演武功高強的宋夫人，電影序幕就

《審死官》（1992）

由她施展輕功拯救周星馳。為了突出「大女人、小男人」的對比，鏡頭甚至故意令她看來比周星馳高一截。在周星馳電影中有貨如輪轉的「星女郎」，但有演技發揮的寥寥無幾。有影評人曾指出，可以在喜劇中跟周星馳分庭抗禮的女星，只有梅艷芳一人。當年，她也憑此片提名金像獎最佳女主角。

多年後，同樣在杜琪峯的鏡頭下，她在《鍾無艷》反串飾演齊宣王。女扮男裝對她來說是毫無難度，她充滿喜感地演活了這昏君的膽小、好色、昏庸。其中一幕戲講述齊宣王為逃出皇宮，不惜男扮女裝；而梅艷芳以女兒之身穿上女裝要令人信服她是個扮女人的男人，是反串再反串的高難度演出，但這完全難不倒她。另外，由她演鹹濕昏君跟鍾無艷（鄭秀文飾）及夏迎春（張栢芝飾）打情罵俏，一方面提供「酷兒」（Queer）的曖昧想像[4]，另一方面其刻意帶點誇張的演出亦對懦夫角色有所嘲弄，為電影提供另類性別論述。

動作片中的梅艷芳：有情有義的女人

梅艷芳電影生涯中另一種不可不談的角色，是女中豪傑。當時，黑幫片大行其道，拍到第三集的《英雄本色Ⅲ夕陽之歌》落在徐克手上，他大膽起用梅艷芳飾演黑幫大姐周英杰。徐克的選角，其實跟她之前演過的惡婆不無關係，而周英杰的獨立強悍、有情有義，也跟她的幕後人生對照。

梅艷芳私下的豪邁性情廣為人知，她年紀輕輕就收了草蜢、許志安等徒弟，她「食客三千」的氣派亦常被報道。更重要的，是她熱心公益、執著公義，她出錢出力。「六四」事件後，她拒上大陸拍戲，辭演關錦鵬為她度身訂造的《阮玲玉》（1992）。之後，在多個慈善賑災活動中，她都以演藝界領袖的姿態出現。她在電影中的俠氣與大姐氣派，部份來自她台下的真性情。

在八十年代冒起的黑幫英雄動作片脫胎自六、七十年代張徹的陽剛武俠片，是個不折不扣的男性世界，裏面的女性角色多是弱者；她們戲份不重，出場時表現礙手礙腳、等待被英雄救援，更甚者，她們在正邪相爭中被姦被殺也很常見。九十年代的古惑仔系列把黑幫類型市井化，而女角地位基本不變，看黎姿在《古惑仔》

《英雄本色 III 夕陽之歌》（1989）

中的命運便可見一斑。無論是黑幫或警隊，都是典型的男性世界縮影，裏面的槍來刀往、義薄雲天、報仇儆惡，都是男性的專利。

因此在黑幫片中，女角的變異便甚有意義。《英雄本色 III 夕陽之歌》逆轉性別角色，電影從片名（用的是梅艷芳的歌名）、海報（梅艷芳佔的位置比周潤發更顯著）到劇情（梅艷芳多次勇救周潤發），都以女性主導。這人物名叫周英杰，甚有巾幗英雄之意；電影中的周潤發與梁家輝是無名小卒，而梅艷芳則在幫會中位高權重，她帶著兩個男人在越南闖蕩江湖。從頭到尾，她有勇有謀、洞悉形勢，是電影的真正英雄。這個大姐角色，在過去三十年的香港黑幫片中幾乎絕無僅有。

之後，在科幻動作片《東方三俠》及《現代豪俠傳》（1993）中，杜琪峯塑造了三個女俠：梅艷芳、楊紫瓊及張曼玉。從來，救國的民族英雄一定是男人，但在這兩部時代背景不明的電影中，聯手拯救世界的人卻是女人；而且，三個女人再加一個小女孩的畫面甚有母系社會或女同志家庭的意味。5 片中，梅艷芳飾演女飛俠東東，武功高強、行俠仗義，但她不只是個硬繃繃的打女，也有女性溫柔，甚至充滿母性，而且，這個角色也映照著梅艷芳的真實性情。

劇情講述東東嫁為人婦之後退出江湖，但當見到旁人有難，她總是忍不住出手相救。後來世界大亂，她便披起戰衣拯救世人。梅艷芳一直希望結婚生子，退出演藝圈，而這兩部電影彷彿用東東的故事去想像婚後的她：就算有了家庭，當梅艷芳看到不平事，她仍然是會挺身而出，因此她骨子裏是個女俠。這個角色甚有層次：一個蓋世女俠是可剛可柔——那恍如梅艷芳的寫照，一個獨立強悍而情感細膩的現代女性。

超越「電影研究」的「明星研究」

梅艷芳生前本來要演張藝謀的《十面埋伏》（2004）中飛刀門的大師姐一角，雖然她後來病情急轉直下，未能參演，但這角色仍然值得討論。

電影有這一場戲：劉德華面對變了心的章子怡，他把她壓在地上想要強暴她，然後，一把飛刀刺進劉的背脊，大師姐在後面氣定神閒說了一句：「女人不想做的事，不要勉強她」。這場戲，是華語電影甚為罕見的強暴戲。一般電影中當女人被強暴，結果有幾種：一是施暴者得逞，二是由英雄救美，很少數是女人自行逃脫。《十面埋伏》讓一個地位超然的女性制止一次強暴，並說出一句警語，是非常例外的處理方法。而這個女角，張藝謀一直堅持要由梅艷芳擔演，就算她去世了也不易角，只以一個用大帽子掩著臉的演員代替。再回顧張藝謀的早期作品，他常常強調女性的情慾解放（如《紅高粱》，1987）與堅強自主（如《秋菊打官司》，1992），可見由梅艷芳演大師姐是有用意的性別書寫。

梅艷芳從影廿年，拍過四十部電影，她在文藝片、喜劇、動作片之間遊刃有餘，其跨度之廣，幾乎無人能及。她的電影角色展示港片興盛時期的女性足跡，也側面反映香港女性的地位提升。今天的華語片，已不見類似梅艷芳的人物。然而，這些電影不能獨立來看。無論是妓女、俠女、惡婆、昏君，電影中的梅艷芳一方面連結了她在歌壇的男裝麗人、壞女孩、妖女、性感女郎等形象，另一方面亦對照幕後那個直率敢言、廣結好友、為公義發聲的她。

香港在那個娛樂工業非常蓬勃、文化又比較開放的年代，讓梅艷芳得以在歌影兩個領域盡情發揮。當時，港片不是沒有粗製濫造的，廣東歌不是沒有濫竽充數的，然而，台前幕後仍有不少人才大膽創新，寫下經典。梅艷芳趕上了香港最好的時代，香港最好的時代也遇上了梅艷芳。她的歌、她的電影、她的人格，化成香港文化的重要文本，成為香港故事的一部份，已超越傳統電影研究的範疇。

「看見梅艷芳，我看見香港。」[6] 梁款一針見血地道出梅艷芳對於香港的意義。也因此，研究電影中的梅艷芳已不是傳統的影評或電

《半生緣》（1997）

112

影研究可以解決，而必須引用明星研究（Star Studies）[7] 的框架——把她的一切看成是「明星文本」（Star Text），探究她如何從一個藝人變成代表整個城市的「香港的女兒」，再去挖掘其人其事其作品如何成為社會現象與文化符號。這種思考路徑的目的，不只是為了探究梅艷芳及港產片，而是為了更了解香港這個地方。

1　包括憑《緣份》及《半生緣》兩度獲得最佳女配角，憑《胭脂扣》當上影后。

2　〈把百變帶進戲中——關錦鵬〉，李展鵬、卓男主編：《最後的蔓珠莎華：梅艷芳的演藝人生》，香港：三聯書店，2014 年，關錦鵬訪問，頁 82-93。

3　同上，許冠文訪問，頁 103-111。

4　關於梅艷芳在《鍾無艷》及其他電影的反串演出，洛楓在《游離色相：香港電影的女扮男裝》（香港：三聯書店，2016）中的〈女俠、軍裝與反串男人——論梅艷芳百變的身體與色相〉一文中有深入分析。

5　關於《東方三俠》及《現代豪俠傳》的女性意識，洛楓在《游離色相：香港電影的女扮男裝》（香港：三聯書店，2016）中的〈女俠、軍裝與反串男人——論梅艷芳百變的身體與色相〉一文中有深入分析。

6　見梁款：〈一個喪禮，兩點體會〉，刊於 2004 年 1 月 19 日《信報》。

7　「明星研究」的系統化理論最早由英國學者 Richard Dyer 於 1979 年出版的 *Stars* 一書提出。

鄭秀文

演員身份的蛻變歷程

文｜登徒

1972 年出生於香港。1988 年以十五歲之齡參加第七屆新秀歌唱大賽獲季軍，中學畢業後才正式出道。其電影處女作是《飛虎精英之人間有情》（1992），獲提名香港電影金像獎最佳新人獎。九十年代專注發展歌唱事業，憑其前衛多變的形象逐步榮升樂壇天后，間中亦有參與電影演出，包括《百分百感覺》（1996）、《愛您愛到殺死您》（1997）及《行運一條龍》（1998）。千禧年後參演杜琪峯執導的《孤男寡女》（2000），此後合作不斷，包括《鍾無艷》（2001）、《瘦身男女》（2001）、《我左眼見到鬼》（2002）、《百年好合》（2003）、《龍鳳鬥》（2004），多次獲提名香港電影金像獎最佳女主角，其中《鍾無艷》為她奪得第八屆香港電影評論學會大獎最佳女演員。拍攝《長恨歌》（2005）後，因情緒問題暫別演藝圈兩年。兩年後復出再度歌影雙棲發展，收復失地，近年參與的電影有《高海拔之戀 II》（2012）、《盲探》（2013）、《衝上雲霄》（2015）等。

《高海拔之戀II》（2012）

可算是個 rediscover 的過程，rediscover 鄭秀文。

沒有石頭爆出來的一回事，也不是時來運到，其實是日子有功。時間，讓一個偶像明星，沉澱為一位演員。鄭秀文不止讓人眼前一亮，還提醒我們，在演員／明星系統中，許久已沒有這樣的一種氣質的喜劇女演員出現過，上一趟，在七十年代……

或許要多謝《孤男寡女》（2000）和《夏日的麼麼茶》（2000），鄭秀文在兩片中的演出，合成了她演藝履歷中較為完整的面貌。在此之前，鄭秀文給人的感覺，籠統來說是做回自己，特別是在《愛您愛到殺死您》（1997）中，是個度身訂做的、上位的二線歌手，在娛樂工業中尋找刻骨銘心的愛情，同時抓住一瞬即逝的事業機會。她是在風急浪高的星工業中的「受保護動物」。

《孤男寡女》和《夏日的麼麼茶》令鄭秀文演自己的說法不攻自破。一個是辦公室勤奮護主的內向女 OL，一個是自尊心和機心過剩的 top executive，兩種近乎極端的角色，交在帶著強烈個性的鄭秀文手中，給演得神采飛揚。或許毋須深究哪個接近她本人的真性情，而她

的高明之處，是把幕前的形象完全貫徹在兩個
南轅北轍的角色中，將之剪裁、控制、放大、
縮小，都市女郎的神經質、缺乏自信、口硬心
軟、自衛機能以至介乎調皮和溫柔間的男仔頭
性格，都運用得手到拿來，而運用的種種技
術，正是鄭秀文一直為人忽略的演技。她是用
自己的感性來掌握角色，用演技來交出角色。

故此，雖然她從屬於本色演員一系，也不代表
只是把個性拿出來讓觀眾窺探。換句話說，她
的新鮮感和靈活性，或許來自熟練地把每一種
可供發揮的幕前形象細節提煉入戲，也因此，
「演自己」背後所含的把鍛煉訴諸僥倖和忽視
技巧的心態，實是最大誤會。話說回頭，我們
感雀躍的是幕前呈現的鄭秀文，誰會介意「真
正」的鄭秀文是何種模樣！

用歌手的技藝來演戲

鄭秀文作為一位演員，最獨特之處，是其歌者
的技藝，潛移默化成為她的銀幕演技。理解角
色靠歌者的感性，節奏感來自舞者的本能。眾
所引為論據的談話語氣和用字，由一句對白、
一個眼神、一個小動作、一滴眼淚，都帶有強

《孤男寡女》（2000）

烈的韻律，主導了她的各式演出。試問本地女演員（或許還有男演員）中，有誰可以戴著頭盔，穿著長毛衣手舞足蹈說著對白，仍沒阻礙喜劇感的爆發？《孤男寡女》以紙巾抹玻璃的失常，《夏日的麼麼茶》中「賣沙灘冇？」的對白和身體語言，面對好友成為情敵的啞口無言的局面等等，也是這份節奏感的極致。《愛您愛到殺死您》名正言順以歌手角色入戲，沒有甚麼比在圍村中跟阿婆捉迷藏，和黎明在床上親熱的兩場戲，更能表現她的身體語言的優勢。

歌手身份一直被視為阻礙演員身份的發揮，這極可能是半真不確的「事實」。在鄭秀文之前，傳統演技一直被視為主流，由電視台浸淫而出人頭地的女星，無論是明星抑或演員，都須控制身體語言、隱藏個性以駕馭角色來作為提升演技的標準，在技巧主導和多類型的訓練下，他／她們的個性皆在提升過程被技巧掩蓋，以準確度來代替靈敏度，有凌厲的技術卻失掉人味。鄭秀文正好沒有傳統演技的框框，她的技巧和技術，一直以釋放幕前個性為目標，一如她在舞台上的表現，正因其演繹的一直是輕巧的愛情電影，沒有跨越此類型壓力，其技巧並

非要磨煉成百毒不侵的神奇演員，而只不過以人味為主的表演方式。固然以人味的精到為演技的標準〔以為《鍾無艷》（2001）是武俠片，誰知仍是穿了古裝的愛情喜劇〕，傳統的超級演員最難的是演回一個自然的人，鄭秀文這種保住歌手風格的路數，反而就是自然，平凡中見不平凡。九十年代出頭的歌手，能融會貫通歌手的技藝來演戲而成了自己的風格的，鄭秀文至今是唯一能修成正果的，亦只此一家。

當然，鄭秀文的幕前個性，更動人的是一份時代女性觸覺，泡沫經濟令傳統英雄成為歷史陳跡，金融服務業主導下，一大群白領麗人的出現，在電影中尋找一個 OL 的代言人。地位平凡，做男人背後的女人的 Kinki，是 OL 的現實；愛情重傷下，愈戰愈勇的事業女性（《夏日的麼麼茶》失戀失業打擊下東山再起），屬 OL 的 fantasy。

經得起風浪，有膽識而具自尊向外擴張的事業女性，終於在沒被醜化下堂堂正正成了女中豪傑（個島賣唔賣反客為主；世界傑青話嫁唔嫁，逼令情郎表態），在英雄不再的年代，其實也代表了工業取向的一個階段轉變。

《夏日的麼麼茶》（2000）

鄭秀文是現代都會的，貪靚、身材不出眾但個性鮮明，貼近 OL 們的現實與憧憬。她的喜劇感被認識欣賞，正好象徵生活感、幽默感演技訴求殷切的年代（《百分百感覺》在 1996 年出現），來代替「一九八九」後誇張瘋狂大癲大廢的年代，以及一切隨之而來的演繹喜劇方法。八十年代尾的大女人小女人鄭裕玲，緊跟無厘頭和文藝絕症悲情的袁詠儀，通通都在追求生活觸覺的城市 feel 中淡出。

強烈都市感和女性自覺

要真正追溯這種帶有強烈都市感和女性自覺的演員形象，恐怕要回到七十年代，傻大姐的外貌、非男非女的氣質、獨特的喜劇節奏等等，全指向了蕭芳芳和她幕前強烈的林亞珍與嬌嬌

女的混合形象。

蕭芳芳以舞精而在喜劇上得心應手，至今依然
獨步影壇。由玉女明星轉型至傻大姐，蕭芳芳
在七十年代的再現，那種完全不把過去當作包
袱，完全流露的女性自覺選擇，林亞珍平胸、
戴厚眼鏡、椰子頭、番書嬉皮形態，更是堅拒
走入花瓶玉女死胡同的宣示，時代新潮由西向
東漸的象徵，個性的釋放與後輩鄭秀文的路數
一脈相承。

鄭秀文接的其實是這個棒，以個性喜劇不自覺
滿載時代感的路數，最重要的，是一直不向傳
統「演技」靠攏，由偶像變為演員而依然保持
了明星的光彩。以此而觀，《孤男寡女》和《夏
日的麼麼茶》不過是牛刀小試，鄭秀文可以向
前走的空間，也就是現代都市女郎可擁有的空
間。

（原文〈鄭秀文　演員身份的重新發現〉刊於岑朗天主
編：《2000 香港電影回顧》，香港：香港電影評論學會，
2001，頁 81-83。）

2016 年 7 月中，鄭秀文為某保險公司演出了一則廣告，廣告內她分解了自己的遺傳基因，並一人分飾五個角色，既有美艷型人，亦有淡掃蛾眉，既有運動之女，亦有幸福準媽媽，甚至反串地盤工人，但無論角色的變化度如何大，她的 DNA 仍是鄭秀文。

這條廣告片，應合了鄭秀文「百變天后」的雅號，它的意念，無疑是看中鄭秀文某些香港都市女郎的特質，每個人生來都不一樣，愛惜自己，也由了解自己開始，目標是事業家庭兩兼顧的香港職業女性。

鄭秀文在九十年代初正式出道（編註：鄭秀文 1988 年參加新秀歌唱比賽時只有十五歲半，至 1990 年完成學業後才正式推出首張個人唱片），歌而優則影，然在踏入廿一世紀，便由《孤男寡女》（2000）開始變為歌影雙棲。電影和歌曲中的鄭秀文，宛如兩生花，電影中捕捉都市浪漫，有與別不同的喜感，為這城市把脈，也從女方角度與城市一同成長；歌曲中的愛情題材，電影主題曲的份量愈來愈重，〈不拖不欠〉、〈感情線上〉、〈終身美麗〉到〈Do Re Mi〉，由嗟怨「分叉的感情線」，兜兜轉轉變為 Mi，「完成後或許等於再生」。

鄭秀文在 2000 年達至高峰，卻於 2005 年拍過《長恨歌》後患上抑鬱症，像跨不過自己心理關口，撞牆了，也撞到了演員的局限，性格的

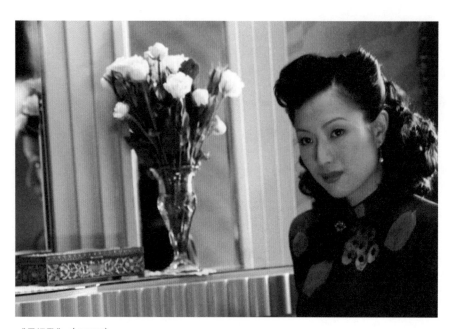

《長恨歌》（2005）

幽暗處與自己的價值觀交纏了，化不開。

經歷兩年走出幽谷的過程，她在 2009 年以《大搜查之女》重返銀幕，此後產量明顯下降了，七年至今，參演並公映了的電影計有《高海拔之戀 II》（2012）、《盲探》（2013）、《失戀急讓》（2014）和《衝上雲霄》（2015）。

兩個轉變

於此，鄭秀文個人有兩個重要轉變，一、找到信仰，成為虔誠基督徒；二、2013 年，她與許志安結束愛情長跑，結成夫婦，完全拋開了偶像的包袱，服從了自己心之所安。鄭秀文作為演員，從以往都市女郎的追尋浪漫，進而成為生命意義的追尋者。兩者合二為一，鄭秀文

整個蛻變的格局亦初步完成。

鄭秀文跟許多本地演員無異，屬典型本色演員，沒接受過演技訓練，全都是邊做邊學，靠天賦領悟，從自己性格特徵中演化出自己的演繹風格。特點是，個人特色強烈，從唱歌到演戲都具有自己獨特節奏，喜感豐富；又自從跟銀河映像合作了《孤男寡女》、《瘦身男女》（2003）一系列愛情片後，進一步確立她的都市愛情浪漫喜劇的戲路。

鄭秀文出現於九十年代的後過渡期，讓一眾辦公室職業女性找到自己的楷模，全力拚搏又願意為愛情赴湯蹈火，其在電影裏表現了都市女性對愛情的憧憬。〔《鍾無艷》（2001）雖為古裝，卻將她忠貞愛情對矢志不渝的愛情執著表露無遺。〕

擺脫了灰姑娘公式

然而，她強烈而突出的性格，又有別於以往灰姑娘式的童話愛情，不再只是王子的陪襯，有時甚至顛覆過來，如《瘦身男女》的 Mini，又或者《百年好合》（2003）的滅絕，都完全擺脫了灰姑娘的公式，並以完成自己的蛻變為目標。

另一方面，她演繹的角色在愛情關係中，卻又是很傳統的被愛護／愛惜的對象，是喜是悲，都屬女生們的浪漫付託。至 2005 年，鄭秀文只演過兩次人妻：《我左眼見到鬼》（2002）的寡婦何麗珠，《龍鳳鬥》（2004）中的盜太，兩齣戲的丈夫，用盡千方百計來守護這位一生摯愛，雖然女主人翁一直都被蒙在鼓裏，免受了生離死別的苦痛，以迂迴方式帶出了犧牲、愛惜和守護。

2009 年她自抑鬱症病癒復出後，這種香港都市女性的特質，起了一點變化。五部電影中，三部來自從未合作過的創作組合：麥兆輝與莊文強、卓韻芝、鄒凱光。

《大搜查之女》的司徒慕蓮欲以事業和婚姻雙線出發，夫妻相處取代了浪漫愛情，突出了辦公室女郎在事業上的考驗，始終未算平衡；《失戀急讓》的失婚婦沙律死守豪宅，等待愛人回心轉意；《衝上雲霄》明顯乘電視劇之勢，加插了她演的搖滾巨星 TM 與吳鎮宇飾的 Sam

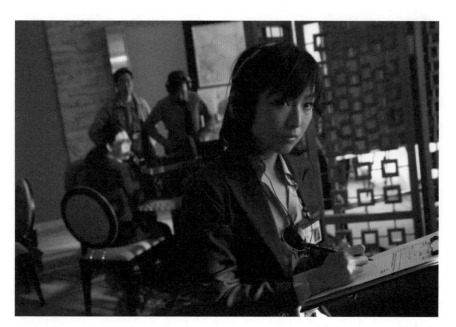

《大搜查之女》（2009）

哥的情緣，追溯自己如何成為 TM 的往事，愛情再來時成了救贖。

都市女郎特質：自強不息

三片無疑都突出了她獨立堅強，甚至是形如強者的一面，那管只是外剛內柔，人前硬淨內裏脆弱。可見，一般創作人心目中，鄭秀文的都市女郎特質，正是自強不息。《失戀急讓》將婚姻與樓債扣在一起，物質 / 愛情 VS 心靈自由，後者無疑千金難買。

相較下，鄭秀文復出後參演的兩部銀河映像作品，銀河在處理鄭秀文這「題目」時，雖沒有完全放棄她的浪漫愛情元素，卻往往不走一般女性自強的套路。銀河映像跟鄭秀文總共拍了

八齣劇情長片，對「鄭秀文」理解最深，每齣戲都是她的戲路摸索和成熟之作。

兩片中，《高海拔之戀Ⅱ》確是藝高人膽大，一來鄭秀文在《長恨歌》這內地拍攝的作品遭受重大挫折，脫離本地城市風貌和都市環境，雖不算罕有（如《鍾無艷》、《百年好合》），在《長恨歌》這前車下確是兵行險著，內地山野及普通話環境等等，恍如以毒攻毒，像是一趟危險的療程。

熟悉銀河映像作品的，都明顯看到《高海拔》乃《我左眼見到鬼》的另一變奏（包括戲中戲《老公的眼鏡》），但今趟焦點雖然並非放在丈夫遺愛人間，而是未亡人如何釋放遺憾，如何面對自己心靈的創傷，如何面向將來（這正是十多年前《我左眼見到鬼》不敢僭越的範疇，直接質問及治療女角內心）。時光荏苒，《高海拔》不啻就是鄭秀文演的阿秀的一趟心靈治療，杜韋給鄭秀文的婉轉情書。

塞翁失馬焉知非福，小田走了，真身劉米高卻投進懷抱，「劉米高」以至「高海拔之戀」作為電影的象徵實在呼之欲出，033 喻意生生不息亦是杜韋對鄭的一種祝願，只盼有心人心領神會。

忘不了的 Do Re Mi

杜韋在戲中杜撰了一首〈失去的音符〉，由米高創作，靈感來自阿秀死守丈夫的舊琴，米高透過修復舊琴，點出他困死自己的悲劇：「人就係咁，有咗的東西放在心內，放唔低，困死自己。我可以幫你整番壞呢三個音，但有咗 Do Re Mi，呢個唔再係一個琴，你係咪想咁呢？」

高山原來是低谷，釋放自己乃老生常談了，但杜韋寫給鄭秀文的，充滿了弦外之音，像為她譜的一記再生號，只要不忘記 Do Re Mi，生命永遠有另一些可能。

或許不用太多解讀，但杜韋這創作組合，卻永遠從鄭秀文身上挖掘靈感，激盪腦袋，互動得微妙（一如劉米高因舊琴而得到啟發），形成自己跟演員透過電影對話，煞是有趣。可以肯定的是，杜韋不僅看通鄭秀文的優點與特點（長情和執著），也太明白她的局限，才囑咐

都市女孩要回到基本（Do Re Mi），解鈴還需繫鈴人，自愛自重，面對自己，Love Mi，Touch Mi ！

阿秀的困頓，並非天氣不似預期，而是沒有放生自己，確是兵行險著，只可惜《高海拔》的立意，與一般觀眾要求的「低海拔」存在極大落差，杜韋融合治療系和命運主題，野心和深度，確是非一般。《高海拔》亦顯示了，杜韋的創作模式，由鄭秀文的人生經歷啟發，並以電影挖深了另種人生的可能性，送上了祝福。

愈盲愈愛，癡戀有果無因

從這角度，鄭秀文確是杜韋的繆思女神，《盲探》乃她跟劉德華第四度合作，明顯地在人物關係、類型、題材等，均從《神探》（2007）取經，盲探莊士敦和女警何家彤，亦師亦友，從兒時好友小敏失蹤之謎，勾出一連串懸案，互相交錯，神推鬼孕。

兩片相近處，其一是，鄭秀文的何家彤，一如《神探》中的何家安（安志杰飾），求教於破案天才莊士敦（劉德華飾）/陳桂彬（劉青雲飾），但《盲探》的愛情主題（為鄭秀文度身訂造），則貫徹全片，由妻子紅杏出牆醋夫潑灑腐蝕性液體開始，到莊士敦一廂情願向意中人示愛，襯托了小敏三代對愛情近乎癡狂的執著，慢慢提升至「心盲無明」的層次。

愛的執著和犧牲，盲目和破壞力，杜韋深探愛情的癡和恨，一正一反，「癡戀有果無因」（林夕〈盲愛〉歌詞），愈盲愈愛，為人間執迷帶來不少省思。然在鄭秀文作為演員這方面，「殺人放火何家彤」回到喜劇框框，與莊士敦齊齊盲摸摸，時而瘋狂，時而黑色，杜韋將《神探》透過角色扮演查案的點子，變成了《盲探》兩場瘋狂喜劇的段落。

一個演十個，走進角色

首段是莊何二人在殮房重演德仔遭殺害的前因後果，不同的 scenario 演繹了莊推理思考過程，然，這只不過是熱身；後段何家彤一人分飾連環殺手手下十位亡魂，一個演十個，利用想像力去進入角色（劉德華極力演繹杜琪峯，於是，莊何一導一演，也滿是自嘲的幽默）。這場戲簡直是一堂方法演技課，風趣幽默地逼她

拋棄了個人本色，走入別人情景，盡情演繹受害者，嘗盡不同形式的情傷滋味。

文首所談到的保險公司廣告，靈感是否來自《盲探》實不得而知，但鄭秀文能受落這廣告概念，確是擴闊了都市女郎的定義，就像《神探》中的不同人格，集於一個軀體之內，「運動者」、「建築工人」、「孕婦」這些形象，活潑、頑皮又具幽默趣味，「終身美麗」有了另種意義。

《高海拔》和《盲探》一悲一喜，其實異曲同工，表面是愛情，潛台詞是人生執迷。銀河作品中的鄭秀文，一直被守護的，被愛惜的，從未有偏離。同時，他們亦最懂運用／考驗鄭秀文的能耐，如《高海拔》的惡劣天氣條件和創傷悲劇，《盲探》的瘋狂喜劇調子和動作體能考驗。鄭秀文在《盲探》製作特輯中，也直言自己每次拍銀河作品，杜琪峯都很懂得挖掘她作為演員的潛質。

鄭秀文與銀河互動，也從早期的《孤男寡女》等愛情片中成長過來。對銀河而言，她是一個刺激創作的繆思，對鄭秀文而言，則是摸索、成長和發酵的過程，讓時間來沉澱。她跟所有港人一樣，經過起起伏伏的高山低谷，碰壁、療傷、學習、磨煉，面對現實發掘潛能，有執著也有放手，一切都在發展中。

（編按：〈鄭秀文　演員身份的蛻變歷程〉由登徒所撰的兩篇新、舊文章結合組成。刊於 p.121-p.127 的新稿寫於 2016 年 11 月，原題為〈磨煉和成熟，另種終身美麗〉。）

楊千嬅

「港女」「本色」

文｜鄭超

文｜鄭超

1974 年出生於香港，原名楊澤嬅。1995 年參加第十四屆新秀歌唱大賽獲季軍晉身樂壇，在樂壇發展順利，踏入千禧年已是一線紅歌星。銀幕處女作為《烈火青春》（1998），後因主演愛情喜劇《新紮師妹》（2002）而走紅，從此以演愛情喜劇為主，如《乾柴烈火》（2002）、《行運超人》（2003）、《花好月圓》（2004）等，甚得觀眾緣，有「大笑姑婆」之稱。2007 年拍罷《每當變幻時》後一度減少電影演出。2010 年成功憑《志明與春嬌》改變戲路，同年憑《抱抱俏佳人》獲頒第十七屆香港電影評論學會大獎最佳女演員。2012 年憑《春嬌與志明》獲頒第三十二屆香港電影金像獎最佳女主角。近作有《香港仔》（2014）、《五個小孩的校長》（2015）及《哪一天我們會飛》（2015）等。

《春嬌與志明》（2012）

楊千嬅是二千年代流行樂壇天后，跟以往的天后比較，她沒有梅艷芳、鄭秀文的百變造型，也沒有葉蒨文、王菲懾人心靈的聲線。她初出道的形象僅是一般的少女歌手，不走溫柔路線全因天生一把略顯倔強的聲音，後來徐徐走到大銀幕上，也沒有顯現非凡的演戲才華。但不論是唱歌還是演戲，她都著意將自己的「真性情」完全投射於台上，拉近與觀眾的距離，將以往以遠距離產生的傾慕偶像形式，轉化為與觀眾一同成長、一起畢業的親和路線，當中有悲有喜，有認真有胡鬧，這種方式具有獨特的時代意義。

烈女本色　糅合真誠

鏡頭下的楊千嬅形象非常親民，當中尤以「大笑姑婆」最深入民心，除一般訪問、節目上的表現，也建基於不同的片尾 NG 片段。正是這種大情大性的態度和爽朗的語氣、具感染力的豪邁大笑，很多電影利用她可開玩笑的特點，配合廿一世紀「港女」形象的發展潮流，塑造一種全新的「港女」異端奇想。她所代表的「港女」，既不是青春少艾的懵懂幼稚不懂人間疾苦（如 Twins），也不是仙氣美女的神經質刁蠻任性（如鄭秀文、張栢芝）。她的形象摒棄「港女」注重外貌的特點，只抽取野蠻的質感，糅合其本身倔強的感覺，以喜劇的面向，甚至幾乎是「女丑」的行當，化為一種從草根階層出發，正面又任性的「烈女」本色，而且帶點

傻氣，勇字當頭，橫衝直撞，行先死先。她這
個獨特的形象，在歌影雙線發展：歌曲如〈抬
起你的頭來〉、〈熱血青年〉、〈野孩子〉、
〈勇〉、〈烈女〉、〈飛女正傳〉溢於言表，
令她歌唱事業達於頂峰；而電影則由《玉女添
丁》（2001）開始，以《新紮師妹》（2002）
為代表作，其餘的還有《乾柴烈火》（2002）、
《行運超人》（2003）。

一般而言，「港女」大抵是恃寵生嬌，表面上
楊千嬅同樣以胡鬧癲狂消費「港女」的任性，
但她會以笑遮醜。角色總是草根的背景、平庸
的外貌，如《新紮師妹》的學警、《玉女添丁》
的秘書、《乾柴烈火》的記者、《行運超人》
的售貨員，令這種「港女」有在地的假象，似
是在自強和不自強中游走：表面胡鬧、蠢鈍，
感覺經常倚靠別人，沒有實力也可成功，但底
子裏仍是努力向上，轉為一種廿一世紀式的勵
志模式，在輕鬆、活潑狀況下表現出討好的上
進之心，任性也變得可愛，滲透甜蜜，令人
莞爾。《新紮師妹》非常受歡迎，主要歸因於
精密又成功的笑話配合，而楊千嬅本色及 off
beat 的演繹，亦隨著如此「入屋」的形象，讓
人不介意這種似是而非的演出方法。

《新紮師妹》（2002）

然而，一味喜劇式的任性並不能持續取得觀眾的認同，於是楊千嬅偶爾也要擺脫「港女」的風格，從努力向上的草根階層再發展另一條路，變成鄰家女孩甚至所謂「草食女」，樸素而真誠，如《慳錢家族》（2002）、《煎釀叁寶》（2004）的孝順女兒，《花好月圓》（2004）的堅貞女子，《安娜與武林》（2003）的女武術家，仍然保留喜劇的元素，但主要是以務實包裝，再滲透幽默，從而讓人覺得親切，同樣符合其親民形象。《地下鐵》（2003）更幾乎是正劇路線，著力創造正面的形象。雖說是務實，但仍有很重的少女及胡鬧味道，均顯示為入世未深，甚至沒有戀愛經驗，只不過是心態上轉趨成熟，一番橫衝直撞後事情還是要想辦法解決的。2003 年不少評論指出，甚至楊千嬅本人亦在訪問中承認這是一種「孩童成熟化」的 Kidult 效果。任性與務實的形象交替無疑更加討好，玩樂時盡興，認真時安分，既切合年輕人心態，亦不易惹來負面的感覺。

戲路突破　晉升「剩女」

《餃子》（2004）中，楊千嬅嘗試突破戲路飾演闊太，越級至另一種層次的身份，完全走

《千杯不醉》（2005）

出本色框架，甚至挑戰床戲，演心狠手辣的一面，但舉手投足擺脫不了稚氣的肢體，做不到有錢人那種氣勢和格調，亦未有豐富的情緒層次支撐。雖然整體上開始掌握傳統戲劇節奏，但仍然充滿不穩定性，未能自成一格。楊千嬅在《春嬌與志明》（2012）的訪問（當時已結婚）曾提及這次演出：「我不會明白嫉妒原來有那麼多層次，可能有十級，我當時只是做到第二級而已。再叫我演我會拚命，但當時的那種拚命不夠拚命。以前不明白，現在如果有人跟我搶老公我會開擂台的。」[1] 由此足證，以楊千嬅論，至少直至那時候，角色與演員本身

《每當變幻時》（2007）

要聯繫甚深，她才能演得投入。

隨著年紀稍長，從《千杯不醉》（2005）起，到《天生一對》（2006）、《每當變幻時》（2007）、《志明與春嬌》（2010）這個階段配合其適婚的尷尬年齡，開始變為「剩女」，除了保留部份「港女」及草根的特質，最重要的是，努力不懈地生活向上、默默等待真命天子的形象已經完全內化，甚至開始建構夢想，追求生活另一種品質。這個階段是將以往「港女」的任性及「草食女」的正面提升並加以糅合。《千杯不醉》是這個階段的最佳證明，《每當變幻時》則因故事的時間跨度較闊而未能成為代表，當中大部份篇幅仍然圍繞少女的成長。其實從《天生一對》開始，楊千嬅的角色演變成堅強的事業女性，身份已上升至經理

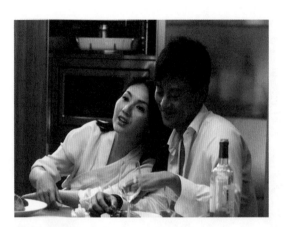

《抱抱俏佳人》（2010）

後「心口掛勇」年代

由《抱抱俏佳人》（2010）開始，楊千嬅完全是職業女性、女強人並中產化，擺脫少女、草根，晉升為高層，表現專業、世故地處事，不過女強人仍是「心口掛勇」的延伸，勇氣從中女的身份出發，性格仍是大情大性，愛情路上仍然坎坷，於是得為愛情打拼，成為資深「剩女」。即使開始蛻變得成熟穩重，內心把持的仍是一份應該備受保護的率真，只是不必再苦苦哀怨，反而是從容面對。

級，但懷著的仍是一顆脆弱的少女心，仍是莽撞吵鬧。這個階段的楊千嬅開始注重哭戲，而哭戲往往最能顯露工夫，發放演技神采，引人注意。不過為人詬病的是她仍不脫本色演繹，對於角色始終有著一定距離，未感脫胎換骨，也顯露其本色下散漫、失序的表演節奏。爾冬陞拍《千杯不醉》仍然如此評價：「她不是技巧性高的喜劇演員⋯⋯戲都是把她本身的真性情性格演繹出來，所以今次我拍她都是觀眾喜歡的那類『傻更更』、『大笑姑婆』，沒有完全抹掉的。」[2]

最成功做到的作品是《春嬌與志明》的店長。以往的野蠻任性是突然的、失控的，而這個階段的「港女」特質已從骨子裏散發出來，整個「港女」性情變得連貫、穩定。另一方面她逐步拿捏到哭戲的感情發揮和表演節奏，於是「港女」內外最大眾化的基本情感都能表現出來，亦增強了寫實和在地感覺，保持「入屋」的形象策略。《單身男女 2》（2014）的「女股神」就略嫌太高層了，脫離了在地感，於是她從外形至內心，都顯得力有未逮。

收成正果　貫徹形象

楊千嬅於 2012 年生了兒子，媽媽的形象在媒體上不脛而走，幾乎完全洗去以往的「港女」味道，除了《單身男女 2》再度回到困惑於愛情的女強人角色，其餘包括《香港仔》（2014）、《五個小孩的校長》（2015）、《哪一天我們會飛》（2015），表現的是收心養性、穩重的家長及妻子形象，而且都是全正劇表演，哭戲已經非常純熟。表面上看已完全脫離以往的任性和莽撞，甚至變得忍氣吞聲。雖然未見非常具說服力的角色，但總算順利過渡至另一種截然不同的形象。

形式上，楊千嬅從喜劇走到正劇似乎很順利，但說到底，從開始到現在仍是不脫本色套路，角色仍然隨本人成長的氣質所定，除了難於達致演出上的多元化，還因為不須跳離自己的形象，技巧不高亦能得以隱藏，只保持一定的情緒層次和表演節奏，仍能於銀幕保持一定水準。然而，能貫徹這個形象十多年並持續求工求變，仍然得到一定程度的觀眾歡迎，此等魅力加上一定的技巧修練，正是楊千嬅成名的重要因素。

1　Sean：〈一個余春嬌：楊千嬅專訪〉，《香港電影》第 45 期，香港：香港電影雜誌文化有限公司，2012 年 2 月，頁 31。

2　江蔚藍：〈爾冬陞　杯酒人生〉，《電影雙周刊》第 687 期，香港：電影雙周刊出版社，2005 年 8 月 11 日至 8 月 24 日，頁 27。

莫文蔚

任性與知性之間的隱性女俠

文｜羅玉華

1970 年出生於香港，具有中國、威爾斯、德國和波斯血統。於英國倫敦大學畢業後，1993 年回港進軍樂壇，同年客串首部電影作品《廣東五虎之鐵拳無敵孫中山》（1993）。參演《西遊記第壹佰零壹回之月光寶盒》（1995）和《西遊記大結局之仙履奇緣》（1995），在《回魂夜》（1995）、《墮落天使》（1995）、《古惑仔 3 之隻手遮天》（1996）和《心動》（1999）等，均有優異演出。其中憑《墮落天使》獲頒第十五屆香港電影金像獎最佳女配角。2000 年後，除了演出《夕陽天使》（2002）、《童夢奇緣》（2005）等港片，更參演《走到底》（2001）、《杜拉拉升職記》（2010）和《催眠大師》（2014）等內地製作。近作有《大話西遊Ⅲ》（2016）。

《催眠大師》（2014）

莫文蔚的名字，據說來自易經：「君子豹變，其文蔚也。」意指隨著時間的過去，豹身上的斑紋便顯得愈美麗。「蔚」有茂盛、薈聚之意。這個欣欣向榮的寓意，似乎頗準確的預示這位能歌善舞的亞洲 Diva 的演藝事業。她率性自然，瀟灑自信，個性氣質突出的形象提供了一種成功的、理想的時尚新女性想像：只要能忠於自己，便能演活自己；只要有自己的想法，並沒有大膽不大膽。這種隨性、時髦、獨立、別具型格、智慧型性感尤物的香港明星並不常見。出道初期，她已經會善用她的長腿、裸體、光頭等，以自我物化身體作為手段展示她強烈的自主性，告訴大眾她並非流行工業產物。

低調不華的自覺與自主

在芸芸香港女演員當中，莫文蔚的電影形象不是輕易理解的。在舞台以外，這位多才多藝、光芒四射的爵士女聲於銀幕上的戲路說廣不廣，說窄不窄。也許因為家庭背景和成長條件——擁有中國、威爾斯、德國和波斯血統，認識多國語言，學業成績優秀，令她有一種贏在起跑線，洋化而又不是十分在地的感覺。而她對自己自覺知性的了解和信心，也跟許多本地女星有所不同。於是，就是演的是「癲癲得得」，口直心快，胸無城府的角色——例如《墮

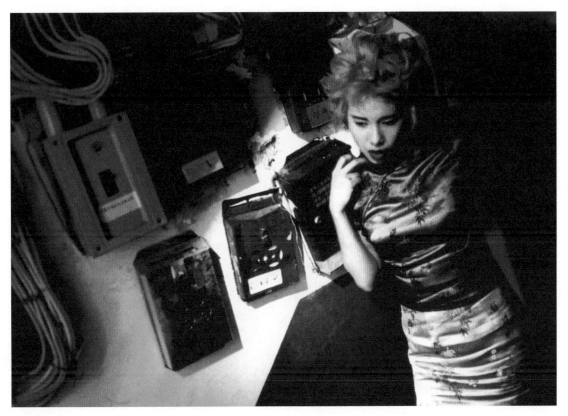

《墮落天使》（1995）

落天使》（1995）裏的天使5號、《古惑仔3
之隻手遮天》（1996）裏的林淑芬，甚至《4
面夏娃》（1996）裏的二奶，她都總是散發一
種玩世不恭，卻又理所當然，我行我素，但又
有點乖乖的高材生般的藍血氣質。

雖然莫文蔚近年在內地電影作了不少嘗試，但
也離不開這類自覺。例如張一白的《秘岸》

（2008）就是以她的長腿作為故事主要的懸
念，甚至賣點 ——一個神秘女子因交通意外
導致雙腳受傷，失蹤肇事司機的太太、兒子因
而帶她回家照料以作補償，並從此為他們的生
活帶來一連串的漣漪。莫飾演的風塵女子，一
雙美腿釘上形狀奇異的金屬固定器，看來驚
心，但似乎也是公告大家她並非只有長腿。在
徐靜蕾的《杜拉拉升職記》（2010）中，她

《回魂夜》（1995）

飾演的玫瑰自信有為，才貌雙全，以海歸知識型女性擔任小白領杜拉拉的上司兼情敵，並襯托了杜的「豹變」。在陳正道的《催眠大師》（2014）中飾演一個來自香港、背景神秘的心理病人，跟為她診療的催眠師鬥智，最後卻醫者自醫。表面看來，這些電影充份利用莫文蔚已經建立的形象性格來設定角色以便説故事，而她也似乎頗落力地配合。但在這些故事裏，莫的角色，無論是主角還是配角，最後都是成人之美，使主人公們都有圓滿結局，但這些團圓都必需要莫的幫助才可成事。

由此可見，儘管舞台上如何的多才多藝，成為聚光燈的焦點，電影裏的莫文蔚卻大多數以一個「Significant Other」，一個（盡量）低調不華的配角在電影裏出現。音樂界裏

《食神》（1996）

的 sexualized 形象，卻每每在電影裏成了 de-sexualized 的對象。她表面的聰穎、轉數快、靈巧、放任等等通通都成了一種掩飾角色底子的錯覺。其實這種錯覺，並非近年的事。如果看到《夕陽天使》（2002）中精叻敏銳的女警江日紅，或者在《喜劇之王》（1999）的動作巨星杜鵑兒，便認為莫文蔚只是呈現堅強磊落事業型女性的自主逞強的特質，那便未免少看了她的能耐。沒有了她，阿群（《夕陽天使》的趙薇）很難為家姐之死報仇；沒有了她，尹天仇（《喜劇之王》的周星馳）也無法認真地打碎自我，再從頭認識肯定自己。當然，大家還印象深刻的是她在《食神》（1996）裏化妝成外貌奇醜的火雞姐——沒有她，落魄的食神還能東山再起嗎？

自信地放下自信

在電影世界裏，她的強勢最後成就了他人的成功。這種襯托主角的成就，不但顯示她的一種慷慨和量度，而且竟然有一種隱性俠女的風範。但是，說是俠女，其實卻更似是崔鶯鶯身旁的紅娘，又或者是為身邊男人打天下的完美型標準女友。她就是只有默默地、落落大方地以自己的力量成全主角們的圓滿。當了（不）成功男人背後的女人，最後抽身而退。特立獨行的女人，最後總是形單影隻，這不能不說是香港電影對她（和她代表的女性形象）有一點不太公允，也許莫文蔚就是欠缺了某種「港女」氣質？面對這種孤獨命運的框架，她卻恰如其分地伴在主角的旁邊，以種種行動情感代表她對主角們的信任。這份信念、情操、耐性和支持，不但有助《色情男女》（1996）中因為拍三級片而惆悵的導演男友阿陞（張國榮飾）勇往直前；她的隱性俠女特質，尤其在周星馳的電影裏發揚光大。這既超然又隱然的正能量，以《算死草》（1997）中陳夢吉（周星

馳飾）夫人呂忍（莫文蔚飾）從海外留學歸來後，對老公說的這句話表達得最直接：「嗯，係你面前我屻得去邊喎！」這並不只是裝傻扮懵，以退為攻的顯示她的強，而是對周星馳最由心而發的信任。

周星馳的電影，看似從來只有他一人最大。這種自我中心，鋒芒畢露的喜劇之王，又怎會容得下其他人功高蓋主？有如其他相貌騎呢的星派配角群，他的女角從來都是必須醜／丑化以成為他的喜劇工具。所謂的星女郎都總是被籠統地理解成任人魚肉的美女陪襯品。回想九十年代中期的周星馳，事業如日方中，但這神一般的人，隨著由星仔蛻變成星爺，便容易陷入了「無敵是最寂寞」的束縛。這種自我肯定的危機和跟四周的人日漸加深的鴻溝，只有透過心思細密，全心投入的信徒才可以使他釋懷解放。莫文蔚就是擔演著這個唯一的信徒。信者得救，在《回魂夜》（1995）中，只有阿群（莫文蔚飾）一開始便相信 Leon（周星馳飾）是住在精神病院裏的世外驅鬼高人，而非出走人間的傻佬。阿群的信念，不但代表只有她獨具慧眼地相信 Leon，還引導大家不要過份依賴現實世界的邏輯並害怕恐懼（還有無厘頭）。

在一眾血腥暴力粗糙荒謬的視覺敍事元素中，莫文蔚的阿群從王家衛式漫不經心的演繹過渡到劉鎮偉式的戲謔，一句「我信你」便一刀插入 Leon 身上，除了證明周星馳真的是超人外，還奠定了她有情有義不怕後果的純正信徒地位。這份情與義，到了《食神》，便昇華成令人動容的犧牲——因為她不但相信周星馳／食神的能力，還為了維護他而放下自己——不只外貌，還有這外貌所代表的自信和自覺。另一方面，也許只有周星馳的才情才可以使莫文蔚很有自信地放下自信來當他的信徒。

銀幕上的愛情替身

雖然火雞外貌嚇人，但她卻在莫文蔚芸芸角色裏少有地得到圓滿的愛情。許多時候，莫飾演的女友角色，都是戀愛關係中的（被）替代品。永遠的女朋友，永遠的前度，永遠的理想伴侶，但一切只是停留在永遠，因為她總是在三角關係中淡出的那位，或者在一個錯配的時空中出現。在《西遊記第壹佰零壹回之月光寶盒》（1995）及《西遊記大結局之仙履奇緣》（1995）這個馬騮精的悲劇中，白晶晶就有如紫霞的前／替身，當紫霞出現後，她便功成身

《西遊記第壹佰零壹回之月光寶盒》（1995）

退。沒有白晶晶，至尊寶也不能遇上紫霞。如果紫霞是命運安排的真愛，白晶晶就是一個無法準確觸及的理想愛情對象——月光寶盒帶來的時光錯置便是一例。

這個愛情替身的角色，在《心動》（1999）裏更是明顯。這本就是一個很簡單的初戀回憶故事：小柔（梁詠琪飾）和浩君（金城武飾）是前設不能走在一起的戀人。作為中學閨密，陳莉（莫文蔚飾）默默地站在小柔的身旁。紮了孖辮跳跳紥的她，有如《西廂記》裏的紅娘，為小姐摯友傳話。但這個摩登紅娘，卻把自己錯放在一個虛無的三角關係中，成了一個錯配的第三者——在相愛的小柔和浩君之間，陳莉表面看上浩君，底子裏卻深愛小柔，而這雙重的失落唯有以她的活潑爽朗掩飾。可惜基於這是小柔對自己跟浩君初戀的回憶，陳莉便只有是永遠的少時閨密，或者是後來浩君收起來不讓小柔得悉的太太。當兩女成長了，疏遠了，到最後陳莉得了腦病離世，她都是襯托突顯小柔浩君之間的遺憾。雖然陳莉的故事只能大概放在二人的視點中，甚至更似是一個差點被忘掉的配角，但莫文蔚的存在對電影十分重要。沒有她的任性，沒有她的犧牲，沒有她的遺言

《心動》（1999）

和懺悔，這初戀成長的故事很難動人。到了最後，當梁詠琪成了張艾嘉，金城武變了戴立忍，莫文蔚還是永遠的莫文蔚。

要說莫文蔚最觸動人心的演出，便不得不提《初纏恋后的 2 人世界》（1997）內的〈李一平與趙美娜戀愛後的世界〉。莫飾演的趙美娜乃士多老闆李一平（葛民輝飾）的前度女友。

在這個已婚的男人的想像中，趙在分手後十年突然出現必定是為了復仇，因為他當年不但悔婚，後來還把她買來結婚用的戒指送給現在的老婆。在這個戀後的故事裏，看似目無表情的趙美娜除了喝可樂，並沒有為自己的現身解說。她在一個心中有愧，而現實生活又不太得意的平庸男人的心中，被妖魔化得可怖。他以為她得不到他的人，心中怨恨，回來討回戒

《初纏恋后的 2 人世界》（1997）

指，甚至索命。但是，在一連串的逃避和妄想過後，卻是平平無奇的反高潮——趙美娜只不過是一個在沖曬店工作的小職員，一切都只是李一平對女方的慚愧所化作的極度恐懼，皆因當初沒有為悔婚好好道歉。忐忑也是源於想像與現實之間有所分野。無論是想像中的惡形惡相的蠱惑女，還是現實中低調寡言，甚至有點委屈的前度，莫文蔚都演得手到拿來。雖然電影主要從男性角度處理戀愛回憶的心理關口，但她演繹得樸素而神態真摯，口說不會再為李一平再流一滴眼淚，但又在看到他的道歉相片時忍不住淚流滿面。表面的狂放，只是別人對她的誤解。假若能看透了預設自信頑強的光環，莫文蔚在銀幕上的動人之處，其實在於她對其他角色以任性包裝的體諒和世故。

陳慧琳

幸運之神的寵兒

文｜卓男

1972 年出生於香港，原名陳慧汶。入行前被廣告公司相中成為模特兒，其後簽約唱歌及拍戲雙線發展。在處女作《仙樂飄飄》（1995）即擔任女主角，更獲提名第十五屆香港電影金像獎最佳新演員。其後陸續演出《安娜瑪德蓮娜》（1998）、《東京攻略》（2000）、《小親親》（2000）、《薰衣草》（2000）、《大事件》（2004）、《江山美人》（2008），形象健康中產。近作有《盜馬記》（2014）、《西遊記之孫悟空三打白骨精》（2016）。

《小親親》（2000）

陳慧琳是幸運的,毫無疑問。在九十年代中期出道的幾位歌影雙棲女藝人中,與莫文蔚、梁詠琪,論外表,論身形,論氣質,三人不相伯仲,各有千秋,但陳慧琳卻肯定是幸運之神最寵愛的一個。她出道不久,接連幾首流行曲如〈一切很美只因有你〉、〈打開天空〉、〈誰願放手〉便唱到街知巷聞,旋即橫掃全港樂壇頒獎禮最佳新人獎金獎,之後的〈風花雪〉、〈心太軟〉、〈對你太在乎〉更將她推上一線歌手的地位,出道短短兩年(即 1997 年)已進駐紅磡體育館開個人演唱會,第四年已榮膺最受歡迎女歌星,成為樂壇天后。反觀莫文蔚和梁詠琪,她們分別要到 2001 年和 2002 年才有機會踏足紅館開個唱。

電影方面,幸運的陳慧琳在處女作《仙樂飄飄》(1995)一來就擔正女主角,與當時得令的「四大天王」之一郭富城合演,票房七百多萬,又入圍香港電影金像獎最佳新演員,對初登大銀幕的新人來說,成績非常突出。而同期的梁詠琪和莫文蔚,她們首次亮相的電影分別是《百變星君》(1995)及《廣東五虎之鐵拳無敵孫中山》(1993),論戲份與發揮機會,皆難與《仙樂飄飄》的陳慧琳匹敵。然而,持平而論,莫、梁二人的演戲潛質均略勝陳,陳也曾在專訪中坦承自己沒有演技。比起莫、梁二人,陳慧琳最優勝的,是她的運氣,除了客

《安娜瑪德蓮娜》（1998）

串演出的電影，她不但一直是電影中的女一
號，即使她的演出平平凡凡，卻從來沒有人會
批評她、攻擊她，她是娛樂圈少有被保護的
「稀有動物」──形象健康，沒有緋聞，沒有
是非八卦，沒有性感暴露，更沒有結黨結派，
她在內地甚至有「四零藝人」的美譽，如此我
行我素，正派得有點沉悶的女藝人，竟然備受
娛樂記者愛護及圈中人保護，一路走來平步青

雲，一帆風順，她的幸運，簡直像一個現象，
值得加以深入研究。

貴人引領找到最佳位置

陳慧琳最幸運的，是她背後有幾個非常重要的
貴人──她的經理人鍾珍及導演奚仲文，兩人
在電影上一直扶持她，讓她穩步發展，多年來

《薰衣草》（2000）

為她在電影中建立起一個代表中產階級、專業人士的形象。而她的音樂監製雷頌德，則為她打造了多首膾炙人口的流行金曲，將她的歌唱事業推至高峯（關於音樂部份，此文不作詳細討論）。

資深電影製作人鍾珍，是電影人製作有限公司（UFO）的創辦人之一（1992 年成立，與陳可辛及曾志偉合夥），她既是電影監製，又是陳慧琳的經理人，UFO 出品（或後期由嘉禾斥資，UFO 攝製）的電影由陳慧琳當女主角，順理成章。UFO 的電影一向被評中產品味甚濃，出身富裕家庭的陳慧琳一身貴氣與 UFO 的出品不謀而合，她幾乎是 UFO 電影裏中產女性的代言人。例如在《天涯海角》（1996）中，她是「船王」的女兒齊琳，雖然在爸爸的

船公司由低做起，但對剛被診斷罹患絕症的她，其實並無太大工作壓力，她大部份時間都跟阿蟲（金城武飾）四出尋找「失物」。在《安娜瑪德蓮娜》（1998）中，她飾演的莫敏兒是個背景不明但有能力獨居大屋、愛彈巴哈協奏曲的年輕女子，是兩位男主角（郭富城及金城武）心目中的女神。《小親親》（2000）中她是居於中環蘇豪區的專欄女作家吳秋月，個性敏感，說話潑辣，與電台 DJ 章戎（郭富城飾）由鬥氣冤家變成甜蜜情人。《薰衣草》（2000）中她演的 Athena 同樣生活於中環，是個香薰治療班導師，她在男友離世後終日以淚洗臉，一天遇上墮入凡間的天使（金城武飾），兩人最終譜出感人的仙凡戀曲。

在經理人鍾珍一路帶領下，陳慧琳在大銀幕上找到自己的最佳位置，毋須像很多女明星那樣多多少少都得走一段當「花瓶」的冤枉路，直接就被派演「有戲可演」的角色（生得逢時，其實也是一種幸運！）在這些浪漫愛情文藝小品中，陳慧琳的中產氣息，與她飾演的角色的個性、職業、打扮，以至生活品味和形式，自然吻合，甚至帶有一種「波希米亞」的味道——一個藝術家或知識份子在生活上有意無意地脫離世俗常規，尋求自由、無拘無束、隨心所欲的生活形態。在《天涯海角》中，陳慧琳追夢至蘇格蘭；在《安娜瑪德蓮娜》中她與金城武化身「俠侶 XO」，跑到越南救助貧苦；在《薰衣草》中為了送天使一程，她老遠跑去意大利。如果說鄭秀文、楊千嬅主演的那些 OL 愛情港片如《孤男寡女》（2000）、《同居蜜友》（2001）、《玉女添丁》（2001）、《乾柴烈火》（2002）為來自草根的女性打工一族提供了慰藉與希望，那麼陳慧琳這批口味較中產的愛情片，則服務著市場上另一批正在攀向中產（或者已經是中產）的女觀眾，給她們提供更開豁、更離地的想像與嚮往，女人在職場上不需要卑躬屈膝，不用扮鬼扮馬、搞笑或暴露，一站出來，靠外表與氣質已得到俊男的愛慕。這正好解釋了陳慧琳主演的愛情片為甚麼一直有市場需求，她又可穩佔「女一號」的位置，並承接著這個獨特的定位，成功攻入了日本市場，與竹野內豐合演《冷靜與熱情之間》（2001）。

遇上好戲對手試圖改進

「愛情片天后」的位置令陳慧琳的演技一直停

《無間道》（2002）

留在「自然取勝」的本色層次，她以自己真實的情感去取悅觀眾，直至與日本人合作完《冷靜與熱情之間》才意識自己料子單薄，需要進修演戲提升演戲深度。不過演戲要好，人生歷練始終是一個重要元素，事事順風順水的她，如何提升演技是一大難題，對手和片種往往成為「考牌」的進級關鍵。

《幻影特攻》（1998）及《東京攻略》（2000）是兩齣分別以科幻及特務包裝的動作片，是陳慧琳在愛情片以外的其他嘗試，不過基本上都離不開她最擅長的愛情戲路，而動作及幽默的部份只能靠其他演員了，例如《東京攻略》中的梁朝偉。陳、梁在《東》片的對手戲火花一般，直至二人在《無間道》（2002）及《無間道Ⅲ終極無間》（2003）重遇（陳慧琳飾演的

心理醫生與梁朝偉飾演的臥底警察陳永仁有多場對手戲），進修過演技的她，在「超級影帝」的引領及自我求進的心理下，表現出銀幕上少見動靜有致的節奏感及幽默感。

鬥智鬥力的警匪片《大事件》（2004）應該是陳慧琳電影生涯上最大的挑戰，拍攝期間她每天要到現場才收到劇本，讀完劇本後即席示範給導演杜琪峯看，至他滿意方才埋位。她在戲中飾演一個急於上位、處處張揚地表現自己的助理行動指揮官方潔霞。陳慧琳的外表有一股高傲的味道，加上經常在電影裏飾演來自中產階層的專業人士，與方潔霞的氣質有不謀而合之處。方潔霞那種急於表現自己而總是一臉自傲的表情及自以為是的態度，確是讓人感受到警方高層為了顧全面子而置前線警員及市民的生命於不顧的可憎。其實陳慧琳演來算是稱職，不過她演戲一板一眼，與同場的演技派如張家輝、張兆輝、邵美琪等顯得格格不入。

2008 年陳慧琳結婚前主演的《江山美人》，導演是程小東，是她第一部古裝片。為了應付角色需要，她花了三個月時間練功，學舞棍、舞劍、騎馬，很多時到了拍攝現場還要立即再學再練再拍。她在戲中飾演戰國時代燕國公主燕飛兒，在父皇駕崩後接掌朝政，要她演一個有領導能力的女戰士，感覺有點強她所難，出來的成績也不見理想。反而是她結婚產子當了媽媽後所演的賀歲喜劇《八星抱喜》（2012），演出讓人刮目相看。

陳慧琳在《八》片中夥拍古天樂。古天樂演喜劇的能力，在幾年泡浸下來已逐步見到成績，他飾演一個身形健碩的地盤佬，無論利用對白或肢體動作營造搞笑效果，都非常到位。而平時在大銀幕上正經八百的陳慧琳，扮演一個要求極高的女攝影師，為了攝影作品更臻完美，她特別找來肌肉發達的古天樂充當模特兒。編導陳慶嘉及秦小珍充份發掘出陳慧琳的喜劇細胞，要她「扮發姣」與古天樂打情罵俏，甚至穿起啤酒妹服飾，擠眉弄眼，托胸扭腰，完全掌握喜劇的節奏，演出大有突破。

陳慧琳曾先後在《心想事成》（2007）及《西遊記之大鬧天宮》（2014）兩次客串扮演觀世音，可以想像她在不少導演心目中是個氣質高雅、白璧無瑕的女藝人。然而個性平和，事業過於順利，人生缺乏歷練，對欲求在演技上有

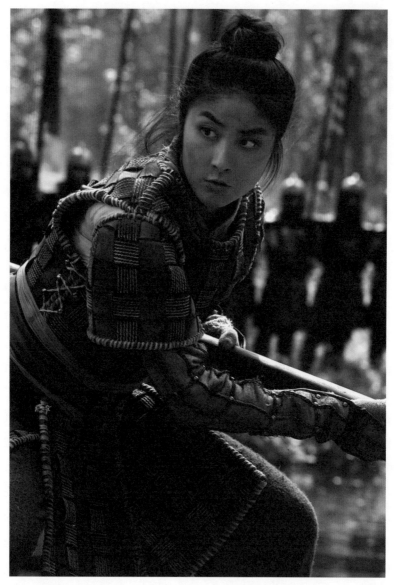

《江山美人》（2008）

所長進的演員來說，隨時是最大的絆腳石。不
過針沒有兩頭利，擁有一帆風順的事業、幸福
人生的陳慧琳，或者已經在電影中找到屬於她
自己的最佳位置。

梁詠琪

尋找模糊的身影

文｜卓男

1976 年出生於香港。在大學時期曾擔任模特兒，因拍攝廣告被導演爾冬陞發掘，安排參演《烈火戰車》（1995），
獲提名第十五屆香港電影金像獎最佳新人獎。她參與了多部電影包括《百變星君》（1995）、《百分百感覺》
（1996）、《賭神 3 之少年賭神》（1996）等，令她知名度大增。1996 年她開始進軍樂壇，歌影雙線發展，拍了
《初戀無限 Touch》（1997）、《心動》（1999）、《愛與誠》（2000）、《絕世好 Bra》（2001）、〈絕世好 B〉
（2002）、《嚦咕嚦咕新年財》（2002）、《香港仔》（2014）等。其中《心動》曾為她帶來第三十六屆金馬獎
及第十九屆香港電影金像獎的最佳女主角提名。近作有《王家欣》（2015）、《骨妹》（2017）。

《我的兄弟姐妹》（2001）

印象中，八、九十年代香港電影圈中被冠以「玉女」之名的女演員，大多數除了擁有一雙慧黠的眼睛，就是那一頭柔順如瀑布的披肩秀髮，如王祖賢、周慧敏、楊采妮、張栢芝，像梁詠琪這種從一出道即以爽朗短髮示人的「玉女」，幾乎絕無僅有。而且，她還身高 176cm，這個「高妹玉女」的新鮮清純外形，令她在芸芸新晉女星中突圍而出。

1995 年一出道即有機會在《百變星君》及《烈火戰車》夥拍兩位當時得令的一級男星：周星馳及劉德華。雖然梁詠琪在電影圈開了一個不錯的頭，廿年來也拍過些不俗的電影，如《心動》（1999）、《愛與誠》（2000）和《嚦咕嚦咕新年財》（2002）等，但要數一部她真正的代表作，才發現原來她在電影中留下的身影竟是如此模糊。

與梁詠琪同期的陳慧琳，是愛情片天后，觀眾記得她在《小親親》（2000）、《薰衣草》（2000）等電影裏的浪漫氣息；莫文蔚則「戲」走偏鋒，愛挑一些較另類的角色來演，《墮落天使》（1995）裏神經兮兮的天使 5 號、《回魂夜》（1995）裏神怪少女阿群及《食神》（1996）裏的火雞姐等都叫人難忘。唯獨梁詠琪，她演出的角色龐雜，戲路也不單一，但多年來就是累積不出一個叫人深刻的印象，這大概與她的潛質或實力無關。

《初戀無限 Touch》（1997）

在低潮中沉澱演技

要談梁詠琪的電影事業發展，很難不扯上她的私人感情事──她與鄭伊健的一段情。梁、鄭的情侶關係始於 1999 年中，但他們早在《百分百感覺》（1996）和《愛上百份百英雄》（1997）的合作已被塑造成「銀幕情侶」，深入民心。不過 1999 年梁、鄭與邵美琪的一段三角關係鬧出「奪麵雙琪」事件，不但破壞了梁詠琪在公眾心目中的玉女形象，還覺得她倔強好勝，令她人氣一落千丈，傳媒對她更是一沉百踩。本來的喜事突然變成了壞事，梁的演藝事業也瞬間陷入低潮。

1999 年是梁詠琪事業的分水嶺。這之前她的電影除了《百分百感覺》、《百分百啱 FEEL》

《心動》（1999）

（1996）和《初戀無限 Touch》（1997）這一類活潑跳脫的青春少女戲，還有在《飛虎》（1996）演海關督察、《龍在江湖》（1998）演律師等題材較為嚴肅、身份較為專業、戲路較為成熟的嘗試。張艾嘉導演的《心動》，是梁詠琪這個階段在情感上最為複雜的一次演出，她將女主角小柔由憧憬戀愛的天真少女演到三十多歲事業有成的成熟女人，其中與初戀情人浩君（金城武飾）經歷多番離合聚散。這麼一個跨度長達十多廿年的角色，對梁詠琪來說是演技上的極大挑戰。雖然在張艾嘉悉心指導下已見她拚盡全力，進步不少，但還是有力不從心的時候，尤其需要她情緒有較強爆發力的場面。例如她剛與浩君分手，找好友陳莉（莫文蔚飾）哭訴，但陳莉突然表白心跡示愛，梁詠琪就未能掌握那種不知所措的突變情緒，

演來好像有點「手忙腳亂」。

經歷了低潮的梁詠琪，恍如走出了初出道那幾年一帆風順的安全區域，在之後一連幾部電影演出中，都見到沉澱過後的她演技成熟不少，演出上少了顧忌，更奔放、更自在。個人覺得這是她的電影最好看的一個時期，包括《友情歲月山雞故事》、《愛與誠》和《藍煙火》（均為 2000 年），明顯見到她的演出內斂和踏實不少。尤其是在泰國取景的《愛與誠》中，她飾演的阿雪是個很有辦法的女人。與黑幫份子的哥哥阿一（王傑飾）相依為命的她，一邊打理夜店，一邊協助黑道中人串通不同層面的人士。阿雪亮相的一幕：嘴叼著煙，下車，俯身，輕輕擠熄香煙，照一照倒後鏡，用手指輕擦唇膏，轉過身，挨著車，與黑幫大哥就哥（吳鎮宇飾）打招呼。就哥一邊指示她看守其弟阿俊（陳曉東飾），一邊將阿俊推上車。回到車上的阿雪輕鬆地從手袋拿出手槍，媚眼一動，托起香腮，以槍指著阿俊。這一連串的動作，梁詠琪做來舉重若輕，優美有韻味。我認為這幾乎是梁詠琪在大銀幕上最 charming 的一幕。當然，還有她在戲中大跳探戈、安裝槍械、開槍駁火，甚至穿上泰國傳統女人的長袍在潑水

《愛與誠》（2000）

節的人流中刺殺仇人，梁詠琪將寡言冷峻的阿雪演得入型入格。這次精彩的演出，雖然在電影公映時未被廣泛注意，但後來獲得香港電影金像獎最佳女配角提名，證明她的演出還是讓業界人士刮目相看。

產量多但印象模糊

2001 年在內地公映的《我的兄弟姐妹》，梁詠琪在戲中飾演著名指揮家，與姜武、夏雨及陳實是失散多年的兄弟姊妹。《我》片不但票房大收，賺盡內地觀眾的熱淚，引起廣泛討

論，更令梁人氣回升。接著的《絕世好 Bra》（2001）、《絕世好 B》（2002）和《戀情告急》（2004），均是現代職場男女的愛情喜劇，梁的演出在同場幾位女演員間（如劉嘉玲、張栢芝、關之琳、蔡卓妍等）未見特別標青。反觀她在杜琪峯執導的賀年電影《嚦咕嚦咕新年財》，演一個性格爛笪笪、牌品差、人品差的女賭鬼，說話時語氣高八度式巴巴喳喳，擺爛時翻枱推櫈亂擲東西，令人耳目一新，甚有驚喜。

其實 2001 年至 2006 年間，梁詠琪的電影產量並不算少，每年平均兩至三部，偶爾有驚喜，但大多數沒有突破。2007 年打著「香港回歸十周年官方電影」名義的《女人‧本色》，以梁詠琪飾演的女主角成在信為主線人物。但是，如此一部打正旗號歌頌女人之名但實質輕蔑女人之作，可以說是梁電影生涯上的一大污點。電影借一個在職場、情場上打滾爭勝的女人故事，串起香港回歸後的經濟發展，表面上是展現女人的堅韌和厲害，實際上卻是歌頌女人為了名利出賣自己靈魂，真是不堪入目。而梁作為一位經驗豐富的演員，竟然未能辨識這樣的劇本對她的傷害而接拍，也令人大為詫異。女演員遇上一部好的女性電影，絕對可以令事

《嚦咕嚦咕新年財》（2002）

《絕世好 Bra》（2001）

氣女模，因為要裝上 38D 的矽膠巨胸拍攝，才引起過一陣談論，但她的突破只流於外在上而非演出上，叫人感到無奈。2015 年的《王家欣》和 2017 年公映的《骨妹》，無獨有偶，梁詠琪演的角色都是與尋找時代記憶有關，前者她是一個被尋找的對象，後者則是一個尋找成長舊記憶的人。其實以梁詠琪的演戲潛質，隨著年齡和歷練的增加，成就應不止於此。如果往後的她只是觀眾們集體回憶中的符號人物，那就太過可惜了。

業更上層樓，就好像梅艷芳遇上《胭脂扣》（1988）、張曼玉遇上《阮玲玉》（1992）、蕭芳芳遇上《女人，四十。》（1995）。相反，一個女演員遇上一部差的女性電影，彷彿嫁錯郎君一般，輕則蹉跎時間，重則誤了終身。《女人‧本色》對梁詠琪的影響絕對是負面。

做完「好打得」的「Wonder Woman」（借用《女人‧本色》的英文名）後，這十年間再無法數出另一部叫人記得梁詠琪的好電影，她在電影中的身影變得愈來愈模糊。直至 2014 年彭浩翔邀請她在《香港仔》演一個大胸脯的過

蔡卓妍／鍾欣桐

從偶像到成熟

文｜劉偉霖

分別於 1982 年及 1981 年出生於香港。於 2001 年以組合「Twins」出道，形象活潑可愛，迅速走紅，推出多張唱片並舉行演唱會。兩人亦同時晉身影壇，分別以《戀愛起義》（2001）的〈不得了〉及《怪獸學園》（2002）初登大銀幕。早期二人合作演出較多，計有《這個夏天有異性》（2002）、《一碌蔗》（2002）、《千機變》（2003）和《見習黑玫瑰》（2004）等，後期則多作個人發展。鍾欣桐單獨演出了《低一點的天空》（2003）、《公主復仇記》（2004）、《地獄第 19 層》（2007）、《梅蘭芳》（2008）和《前度》（2010）等。蔡卓妍則有《下一站…天后》（2003）、《阿孖有難》（2004）、《情癲大聖》（2005）和《翡翠明珠》（2010）等，其中改變戲路演出的《妄想》（2006），為她帶來第十一屆韓國富川國際幻想電影節最佳女主角；而《戲王之王》（2007）及《雛妓》（2015）則分別獲第二十七屆及第三十四屆香港電影金像獎最佳女主角提名。其後鍾欣桐專注於內地拍攝電視劇和電影，蔡卓妍推出個人專輯，亦作影視發展。近年再度合體。

《千機變》（2003）

蔡卓妍及鍾欣桐（後將藝名改為鍾欣潼）於 2001 年以二人組合 Twins 出道，迅速竄紅，在歌唱及電影都很成功。Twins 出道之年，香港仍處於金融風暴後的經濟衰退，有嚴重的失業及負資產問題。從社會背景來看，Twins 的成功除了可歸功於出眾的外表，也可以從她們一改九十年代流行的玉女形象，以勁歌熱舞帶來歡樂及生氣來解釋。

Twins 在樂壇兩人一起演出，但在電影卻是以一人擔綱為多。Twins 出道初期，因為蔡卓妍的形象較為開朗活潑，而鍾欣桐則稍帶保留，於是蔡卓妍在出道初期較受歡迎，之後兩人的受歡迎程度逐漸拉近。不過 2008 年的「艷照門」事件，鍾欣桐是受害者之一，人氣暴瀉，在事件發生前拍好、即將上畫的《出水芙蓉》（2010）要延期上映。自此以後，香港電影觀眾再未見到兩人一起擔任電影主角，蔡卓妍逐漸在電影事業拋離鍾欣桐，2015 年上映的《雛妓》是蔡卓妍從影以來的高峰。

雖然論電影產量及評價，蔡卓妍無可否認較鍾欣桐出色，但筆者覺得不應該只談蔡卓妍而忽略鍾欣桐，因為無論在一起主演的作品，以及早期的「單飛」電影，實際上見到兩人在形象上有分工，繼而影響了她們的電影角色。本文首先討論兩人一起主演的影片，然後分開談鍾欣桐及蔡卓妍，後者會佔較大比重。

合體作品：不談情就開打

「單飛」作品中，例如蔡卓妍主演的《戀情告

《一碌蔗》（2002）

《一碌蔗》（2002）

急》（2004）或鍾欣桐主演的《精武家庭》
（2005），亦會有另一人客串演出，但這部份
只談蔡、鍾兩人一起擔任主角的影片。兩人合
體的作品中，大致可分為兩個類型：青春愛情
片及動作片。

同於 2002 年上映的《這個夏天有異性》及《一
碌蔗》都是懷春少女的初戀故事。《這個夏天
有異性》的人物設定，切合兩人的公開形象。
蔡卓妍大膽爽朗，鍾欣桐含苞待放，但故事發
展下去，蔡卓妍的角色會在硬朗底下有懦弱一
面，而鍾欣桐則會鼓起勇氣追求所愛。《一碌
蔗》的角色性格沒那麼兩極，鍾欣桐在尼姑庵

長大，戀情未出現前大有可能會成為尼姑；而
蔡卓妍則是武館師傅之女，雖然收起了燦爛笑
容，但愛情路上還是採取主動，追求自己的心
上人，可惜對方愛的是鍾欣桐。

上述兩片走青春片路線，後來兩人合演的動作
片如《千機變》（2003）則較為大眾化，男卡
士較強，票房亦較成功。《千機變》有鄭伊健
及成龍合演，而蔡卓妍的角色以天真爛漫為主
調，配搭鍾欣桐的文靜被動，一凸一凹。兩人
後來合演的動作片《雙子神偷》（2007），由
於把兩人設定為孖女，性格分野並不明顯。兩
人在 2014 年合演劉鎮偉導演的《蹴鞠》，影

片似是走武打路線，但至今尚未上映。

鍾欣桐：很傻很天真？

《低一點的天空》（2003）是鄭則士「肥貓」電影及電視劇的延續。「肥貓」是成年弱智人士，他在《低一點的天空》的對手是黎耀祥飾演的痙攣者，他們一起和鍾欣桐飾演的盲女發展一段純真的友誼。鍾欣桐的角色天真善良，回復視力後亦無嫌棄兩人。蔡卓妍是《戀情告急》的第二女主角，鍾欣桐在片中飾演男主角古天樂的一位舊情人，無獨有偶，鍾欣桐的角色又是傷殘，這次是跛腳，令古天樂由憐生愛，但最後發現鍾欣桐只是扮純情。

《公主復仇記》（2004）於「艷照門」三年多前上映，鍾欣桐在片中的角色和男朋友分手後，兩人床照在網上瘋傳。「艷照門」爆發後，令人覺得影片一語成讖。鍾欣桐的角色是中文科老師，性格雖然和她之前演的青春片角色一脈相承，但她的演出其實跟現實世界中這種和社會有點脫節的女教師頗吻合。電影和人生不一定相同，戲中是鍾欣桐自己將床照公開。

《破事兒》（2007）

《前度》（2010）

同樣由彭浩翔導演的《破事兒》（2007）是部多單元影片，鍾欣桐在〈大頭阿慧〉單元飾演阿慧。這故事的敘述者雖然是鄧麗欣，但鍾欣桐的阿慧才是主線人物。阿慧全無主見，凡事都要閨密鄧麗欣為她作主。可是，閨密的自私，反而令阿慧得到幸福美滿的家庭，閨密卻人生慘淡。鍾欣桐在這片的演出，可以用「懵」字來形容，不過傻人有傻福。《破事兒》上畫後兩個月，便遇上了「艷照門」。

於 2010 年上映的《前度》，是鍾欣桐在事件後第一次做女主角的電影。影片由她所屬的英皇娛樂出品，似是想透過電影為她挽回人氣，宣傳上以她的情慾戲為賣點。鍾欣桐在《前度》再不是純情少女或文靜老師，男朋友密密換，又誘惑已有女友的舊情人。她在戲中多了以前演出上鮮見的刁蠻、失控、自私，這些性格反而和蔡卓妍不少角色相似。《前度》有文藝片的格局，在香港不叫好也不叫座，但說它是鍾欣桐的突破並不為過。

少女蔡卓妍：熟男情慾對象

很難怪蔡卓妍在早年電影作品中，比男主角年

《下一站…天后》（2003）

輕得多，要怪就要怪她及鍾欣桐小小年紀就大紅大紫，很難找到年紀相配的對手。例如《常在我心》（2001）的男主角，是當時在歌壇已很紅的陳奕迅，當時他們同屬英皇藝人。或者是《下一站…天后》（2003）和上司陳小春漸生情愫。《戀情告急》的蔡卓妍是網上愛情專家，古天樂和女友陷入冷戰，找蔡卓妍幫忙才發覺她全無戀愛經驗，她最後更單戀古天樂。

兩部片均突出了蔡卓妍和男主角的年齡差距，都是「老牛食嫩草」的故事。《戀上你的床》（2003）是兩生兩旦的都市性喜劇，蔡卓妍飾演十八歲少女，她的對手是飾演風流法官的劉青雲。蔡卓妍的演出比《這個夏天有異性》或《一碌蔗》更為調皮，和劉青雲的對手戲充滿性挑逗。

《我老婆唔夠秤》（2002）的男主角鄭伊健年紀稍輕，但片中兩人仍有十二年的年紀差距（男三十，女十八），兩人因為要滿足長輩，在無愛情基礎下結婚。即使蔡卓妍也一如既往，盡情表現孩子氣，但和其他作品不同的是，蔡卓妍這裏的孩子氣比較像頑皮男童。雖然本片的嬉春味道沒有《戀上你的床》強烈，蔡卓妍和鄭伊健之間仍有一種像父女亂倫的誘惑及克制。

蔡卓妍也演過陰暗角色，她在《常在我心》是大富豪女兒，患癌但拒絕治療。本片是她初次擔正主角，題材沉重，雖然演出並不深刻，反而沒有「強說愁」的感覺。彭順導演的《妄想》（2006），她的角色是個屢次殺死男友的變態兇手，她同樣未算做到角色的執迷及猙獰，但與其做不到而誇張地做，不如順其自然。《妄想》為蔡卓妍帶來電影事業上第一個獎項：韓國富川奇幻國際電影節最佳女主角獎。

成熟蔡卓妍：只差好角色

2007 年的《戲王之王》令不少人對蔡卓妍刮目相看，她的角色是位來自內地的脫星，想改進演技而入讀戲劇學院。她的對手是詹瑞文，角色是個太愛演戲的警察，在成為臥底前，入讀學院來調校他太誇張的演技。或者因為有好對手，蔡卓妍可以拋開形象放膽去演一個脫星，看來誇張，但這齣喜劇就是擺明誇張，所以恰如其份。

「艷照門」之後，蔡卓妍要較多時間「單飛」，加上她年紀漸長，角色從無知少女變成事業女性。《我老婆唔夠秤 2 之我老公唔生性》（2012）是《我老婆唔夠秤》的續集，上下集相距十年。當年像小男孩的蔡卓妍，變成要擔心丈夫被年輕女子搶走的中女。《放手愛》（2014）是全內地資金、內地拍攝，但男女主角及導演都是香港人。蔡卓妍的角色是有點歷練的事業女性，不過感情一團糟，周旋在杜汶澤及舊情人之間。蔡卓妍在這兩部片都有將表情壓抑，把演技歸零的傾向，亦可以理解為故作成熟。

《雛妓》無疑是蔡卓妍的一大突破，這個角色和以前的最大分別，就是要她從未成年少女演到中女。演中學及大學時代，她展露當年的孩子氣笑容；而演當代的部份，就有《放手愛》

171

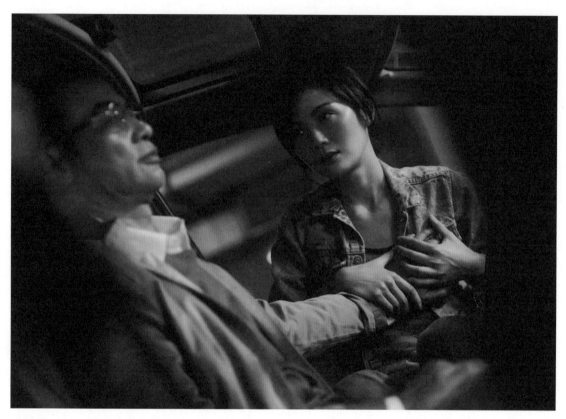

《雛妓》（2015）

中那種職業女性模樣。單從角色年歲來看，《雛妓》就集齊蔡卓妍從稚嫩到成熟的演出。

情慾戲是演技的一部份，斷不能因為有哄動而忽視。回顧蔡卓妍以前的作品，便會發覺她不是在《雛妓》才從玉女變性女，而是她早年就不時有性開放的角色，但要到本片才把情慾場面做出來，她和任達華的忘年戀也可在《戀上你的床》找到先例。《妄想》及《常在我心》的陰暗面，在《雛妓》亦再浮現。所以筆者傾向將《雛妓》視為蔡卓妍電影生涯的集大成之作，而並非忽然脫胎換骨。

Twins 成名又快又早，和不同大明星合作而不失禮，在港片難見先例。亦因為她們有叫座力，她們在香港影壇的一大意義，就是緩和了

從九十年代開始出現的女星青黃不接現象，以
及減慢了內地女演員全面進駐港片的速度。從
過去到今天，香港電影市場及娛樂工業進一步
萎縮，蔡卓妍及鍾欣桐的事業重心轉到內地，
要她們參與港片，機會成本變得更為高昂。

一

鳴

驚人

第三章

成為明星既需要實力，也需要有遇上好電影的運氣。不少女演員載浮載沉好一段日子，才遇到具突破性的演出機
會，成為真正的「明星」；而沒有演出經驗，第一次登場已教人驚艷的，當中自有機遇成份。「一鳴驚人」的女
星既彰顯出天賦的演戲本能，也有機緣巧合的成份。

葉童

神奇女俠反烏托邦

文｜張偉雄

1963 年出生於香港。年輕時曾任模特兒，被世紀影業公司發掘，連續擔任《殺出西營盤》（1982）和《烈火青春》（1982）的女主角，其優異的演出廣受推許。翌年即憑《表錯 7 日情》（1983）獲頒第三屆香港電影金像獎最佳女主角。跟著片約不斷，演出過的電影包括《等待黎明》（1984）、《神奇兩女俠》（1987）、《飛越黃昏》（1989）、《跛豪》（1991）、《婚姻勿語》（1991）和《和平飯店》（1995）等。憑《飛越黃昏》及《婚姻勿語》分別獲得第九屆及第十一屆香港電影金像獎最佳女配角和最佳女主角。間中亦有參演電視劇，演出的劇集《新白娘子傳奇》（1992）在台灣及內地收視極高，她在兩地亦大受歡迎。近年仍主力演出兩岸三地的影視作品，尤其側重內地。近作為《紐約紐約》（2016）。

Tomato：「我們這樣子對社會好像沒有甚麼貢獻？」

阿邦（反彈語氣）：「甚麼社會，我們就是社會。」

這應該是《烈火青春》（1982）被提起得最多的兩句對白，理想人生幼稚地投寄遠方的阿拉伯，Nomad 號未啟航，大嶼山塘福朦朧如天堂，四個主角給自己製造當下勝景、去盡俗務的小天地。

這並非出於甚麼知識份子式的辯論，Tomato 和阿邦均非有識之士，一時感想一問一答而已。Tomato 的提問更顯她心頭空白，沒有甚麼態度，她這一份天真頓時被時代記錄，葉童二十歲青春無敵，第一次演出的第一個形象：簡單而率性，無知並開放，記得新浪潮就記得這一刻，沒有被遺棄。

Tomato 說愛就愛跟 Louis 一夜情，在自助洗衣店話脫就脫，不理旁人目光，平常貼身小背心不戴 bra，譚家明的前衛心思當然也有賣弄成份。當時市面電影充斥女性胴體喧鬧的展露，壞女人多是「肉彈」加上濾鏡陳展，好女人則以「替身」配合蒙太奇拼接被欺凌。然而，命中註定葉童跟繆騫人、夏文汐、鍾楚紅、鄭裕玲等共同擁有「新浪潮女星」這個時代標籤，「新浪潮」的標籤簡化為一個詞語，就是「不妥協」；她身材富骨感，卻有力量在這些標準

《烈火青春》（1982）

剝削的鏡頭下挺著，在《烈火青春》裏她跟夏文汐皆拒絕以色情或情色之名被邊緣化地觀看，追求身體上整體、合理和統一的鏡頭對待，走出時代偏頗的定型。

評論往往認為是一種為自己發聲，新一代演員真聲示人頓時變得重要，那個年代電影工業簡陋，流行後期配音，國語或粵語來來去去都是那「耳熟能詳」的語調聲氣，沒有琢磨多元性格的空間。新浪潮導演即使未能全面爭取現場收音，也盡量找演員親自配廣東話。葉童有幸（或她執著），出道以來九成以上戲份都是她自己的聲音，在《表錯7日情》（1983）裏她逼真的橫蠻、情緒起落，令人耳目一新，真聲功勞很大。當中有一段戲因為改對白補配音，不是葉童聲音，讓已入戲的我立刻反彈。難得

演、聲統一，實在暗地打通次文化新試聽經絡，日後本土性討論回溯，便會發現葉童早已經站在當代香港電影的起跑線上，率先貫徹一個前「港女」形象，並且是廣義上的。

葉童不是學院派，很多時她的類型演出總是一次過的，她沒有演過正式的驚慄片／鬼片，《愛情謎語》（1988）裏鍾楚紅講鬼古的一段戲中戲是她的唯一。在賀歲片沒有碰見過她，是命運碰撞不上，抑或她的「後新浪潮」依然疏離格格不入？《笑傲江湖》（1990）又是她唯一的武俠，敬陪末席，滄海和唱；「福星片」的策略是女星作為花瓶逐個「嗒」，她和夏文汐在《奇謀妙計五福星》（1983）就被選中，結果皆當不上武師們的性感投射對象。

最近一次在銀幕上看到葉童，是在合拍片《紐約紐約》（2016）裏，一轉眼已過兩個年代，發覺葉童是唯一未停蹄的新浪潮女演員，繆騫人的港產片期停在九十年代前，鍾楚紅演到1991年。基本上夏文汐也是標準的八十年代女星，缺席九十年代後進入千禧時代的《想飛》（2002）回歸，但我還是愛把她的《亡命鴛鴦》（1988）（雖然實際是 1989 年的《說謊的女

人》）視為美麗之「退汐」。

在《紐約紐約》裏，葉童是九十年代回歸國內討生活的金小姐，看準兩地時尚差異搞時裝成衣生意，每日應付經濟開放後擁有權勢的男人，性要求是生意基礎，女下屬自願就行，卻遇到硬骨頭的杜鵑抵抗潛規則，金小姐來到抉擇時刻，守在底線站在杜鵑一邊罵走臭男人，之後她跟杜鵑在卡拉 OK 房抒發心情，一起聽到口水版〈似水流年〉，歌聲迴盪讓她感懷身世。監製關錦鵬給葉童演出生涯找對註腳，「留下只有思念／一串串／永遠纏」，奔波生活遙遠不及彼岸，回看已是漂泊好一段的人生，自己還是自己，對照葉童的演藝人生，似水流年亦似曾相識。

由《烈火青春》至今本色性格的重疊變奏，自成一道漂流軌跡獨特發展。三十年片量不少的演出，葉童為自己打造了四種女性形象，互動辯證，流轉開去。

少女無知

Tomato 的前度男友鑽進尼采哲理，渴望自我

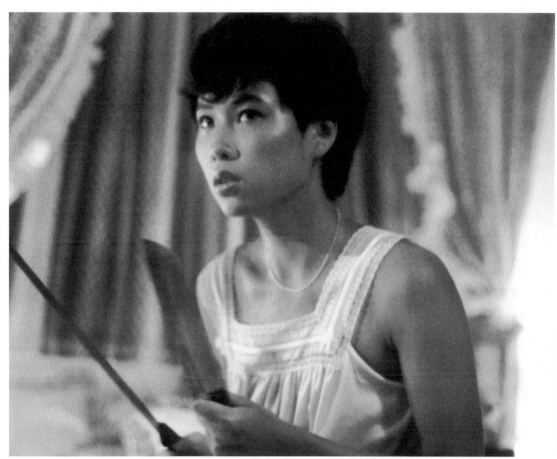

《表錯 7 日情》（1983）

存在，她從來搞不懂上帝之死換來「被飛」的命運，Louis 從可憐她發展為愛上她，《烈火青春》最後遇上不明不白的赤軍荒灘危機，烏托邦碎滅，朋友相繼遇害，帶點幸運地由被捕獵的位置反過來，漁槍到手奮戰自救並救 Louis。接下來命運鐘擺擺到另一頭，竟是唐

可兒在《殺出西營盤》（1982）裏放軟手腳以死相陪，愛上鄰居殺手卻成為「大俠的顧慮」，出發前先情感埋葬，遂出現令女性觀眾側目的「割愛」情節。唐基明挪用武俠悲情意識，結合女性從屬的生命性質，成為葉童罕有的死亡收場角色。略略翻查一遍，葉童演的角色很少

以死終場，單純無知又如何，不是知識份子，不是專業人才，只是為小小人生努力活著，自強地認知世界。

「無知」葉童在《愛情謎語》見證幸福，別人眼裏的查小桑聰明時髦，其實純得像一團飯，頭一趟拍拖無經驗，在衣飾密碼閱讀混雜的交際圈，性向難辨真愛難求，最後公主式喜劇收場，其實好險。查小桑跟《表錯7日情》的楊耐冬、《等待黎明》（1984）的夏育男，都是典型純情姑娘尋找歸宿，三個角色在兩性關係上皆遲熟、看事情看得簡單，成長路上未經風浪，夾在傳統保守意識與未知個人幸福之間追尋。不約而同這三部電影都有隱瞞家長的情節，表面順意相親安排，找假老公冒認做戲，騙長輩是想去保持乖乖女形象繼續做受保護動物，也不是叛逆氣質，而是命途開始不跟著安排走，率性發現的第一步而已。

無知少女的成長論述，於《笑傲江湖》值得一提。金庸小説文本的岳靈珊一直愚昧，在父權、陽剛的環境成長，沒有勇氣承諾師兄令狐冲的真感情，最後下嫁林平之，更死在他手上。徐克的改編做了一件成全快事，林平之在

葉童飾演的岳靈珊生命裏頓成毫不重要，反而是張學友飾演、殺死林平之並假扮他的歐陽全才是直接威脅，她跟令狐冲的感情是青梅竹馬又是兩小無知，在「龍門客棧」式的考驗中成長，成人江湖世界的崩壞，竟是父親岳不群帶頭，認清一切後，只有單純愛情能收成。

港女表錯情

少女無知有「港女」這一種。細看邵氏出品的《表錯7日情》中楊耐冬的性格，符合往後九十年代熱烈討論的部份所謂「港女」的條件——實際、要面子、自我中心。新藝城找葉童在《陰陽錯》（1983）客串 Ivy 一角，港女初上銀幕。她的操控慾，對比倪淑君的楚楚可憐，譚詠麟自然選擇人鬼情。自此，葉童的輕喜劇範圍總有拜金小姐這面向，我個人心頭選擇是《香港也瘋狂》（1993）的 Winnie，一個年輕闊太皮褸鐵騎好型，帶著歷蘇到處走當是南非人形玩具，不正寫強調拜金操控慾，卻以為可以做義氣仔女借錢給劉嘉玲救急，最後還是回到無知，被（沒有出現過的）老公經濟斬纜，難逃只獲得二分之一段情的被飛宿命。

《婚姻勿語》（1991）

葉童演藝事業提升，角色修成正果，正是從港女之羊腸小路反省過來踏上人生康莊大道，締造三部具現代氣息的代表作。《飛越黃昏》（1989）的珠珠，糾正少年的任性和不負責任，回港收拾前塵，將三個女人身份重新調節。作為當年一走了之的馮寶寶女兒、作為維繫家庭的盧冠廷妻子、作為管教早熟兒子（少年演員羅子威演的竹升仔）的媽媽，葉童演出徐疾有

致，親情關係一步步鞏固，我隱約看見某種硬骨頭氣質開始收成。

張之亮之後是李志毅，另一個來自代表中產價值觀「電影人」的導演再跟葉童合作，《婚姻勿語》（1991）的辛可兒愛情事業一帆風順出場，就在看新樓、憧憬將來時，老公梁家輝發表愛上鋼琴老師出走宣言，離婚回復單身，經

濟狀況改變不大，心情卻墮進煉獄，一下子軟
弱從無知做起。影片的新鮮賣點自然是打電話
給前夫這個舉動，葉童在這個不願成長卻已長
大了的空間演出心情執著、複雜的狀態，唔知
自己想點，沒有安全感，又不得不努力奮鬥，
討回老公，還是純搞破壞算了？比起《飛越黃
昏》三個身份一下一下來的線性模樣，這裏
是幼稚與成熟的兩個自己糾纏疊合，難度高很
多，葉童把持個人面孔及肢體神經質的特性，
敏銳地創造出一次香港言情片少見的情緒空間
探索。接著是《神奇兩女俠》（1987），連
子蓉的角色處處延續葉童的演出脈絡，OL 選
美失敗，面對全城八卦目光，這不是港女貪慕
虛榮，你說是甚麼？連子蓉儼如高呼我不是港
女，但沒有人聽見，她只在心中吶喊罷。有幸
找到陳好逑，寄居她家作臨時安樂窩，一起共
勉作戰，也爭仔內訌。甘國亮式的喜劇，語言
是一個大挑戰，二女對答聽起來是露骨、淺
白、雕琢、愚笨，然而演著卻要求內心及神經
觸覺細緻回應，陳好逑是浮飾傻勁，連子蓉則
是脆弱中自強，鄭裕玲盡興一次玩波玩鄉音，
葉童則接通本色的善良敏感和不妥協氣質，應
對化解。

大嫂風範

葉童在《跛豪》（1991）角色首次上位，飾演
毒梟吳國豪的妻子謝婉英，影片賣座後原班人
馬殺上上海灘，遂為《歲月風雲之上海皇帝》
（1993）和《上海皇帝之雄霸天下》（1993）
的孟小冬。不止梟雄片，關錦鵬的《阮玲玉》
（1992）也找她做黎民偉的妻子林楚楚，歷史
及野史文武正邪都猛打葉童主意，接下有《張
保仔》（1994）的鄭一嫂、《轟天綁架大富豪》
（1999）是鄭富強太太、《重案實錄 O 記》
（1994）的阿詩，幾許註定幾多認命，做老大
身邊的女人。然而葉童這範圍內的演出只是型
格發揮，未被要求深度演出，或許，這是對無
知女與物質女曾經歷過的空虛心靈暗中辯證的
變奏，成為大方得體、有情有義的硬朗包裝。
這是「類型化」的葉童，幸好我找到兩次變化：
她是「疑似」大嫂，還要奮鬥，走出老土窠臼。

《愛在黑社會的日子》（1993）中兩個黑道大
哥都不愛正印愛李思思，她只在小三的位置上
享受被愛，也自知悲哀。她毅然離開尹揚明，
卻被他找到，遂自認愛上大佬是一種癮，有權
力地位及物質享用；然而作為小三，也有做

《歲月風雲之上海皇帝》（1993）

賊的感覺，偷大嫂的東西。由葉童説出此番對白，很有味道啊，於是，做大嫂為任達華擋刀，留給關之琳吧。《和平飯店》（1995）她是冒認「事頭婆」的邵小曼，一個有勇無謀的大話精來到暫借和平的飯店跟精明殺人王周潤發「過招」，註定失敗。她一生走過來孤獨悲慘，但不哭求憐憫，成為豁出去打死罷就的求生動物，葉童精彩演繹那視死如歸、剛烈背後的傷痛。韋家輝神來之筆，要邵小曼死，是自《殺出西營盤》後葉童角色再一次走到死亡邊緣，經歷生命極道回歸，死而復生抵達大嫂地位。

女生男相

《婚姻勿語》接受不了婚姻失敗的可兒跟關之琳飾演的電眼萬人迷説：「如果我是男人，我

185

《神奇兩女俠》（1987）

一定追求妳。」大銀幕上沒有這個正式機會，卻在小熒幕上做到。葉童到台灣拍電視劇，《新白娘子傳奇》（1992）演許仙，拍住趙雅芝，之後再是《帝女花》（1995）、《孽海花》（1995）、《狀元花》（1995）。這個性別轉線發展，可到大銀幕上找蛛絲馬跡。《愛情謎語》的出場先露端倪，查小桑穿上玩味十足靈感自《祖與占》（*Jules and Jim*，1962）的

Tuxedo 打扮出席派對，與杜德偉「撞衫」，給對方第一印象是個同志。而在《笑傲江湖》岳靈珊幾乎全程扮男裝。兩個角色的底蘊都是空白少女，愛玩、無知無邪而已。如不從外表追查，偵察葉童角色的性別內容，會發覺她朝女漢子之路跌跌碰碰過，未有越界，而這個情況竟是由蔡明亮去曖昧說明。在《你那邊幾點》（2001）中葉童只是客串，巴黎女子也是香港

來的孤客，不在服飾上暗示，同志身份似有似無，身份虛虛實實。與陳湘琪同床，不再是當年連子蓉的單純，也不只女性互助情誼，她即使當刻拒絕了台灣來另一隻孤魂，也道出了另一種可能。

《神奇兩女俠》有這一段，兩女俠一周顛簸重回銅鑼灣，電車上陳好述無聊問及烏托邦，連子蓉以她有限識見看到點點道理，烏托邦定跟幫會有關，還是遠離好一點。我藉此打趣，給葉童的演出一個主題稱呼，並冠之為「敵托邦式的女俠自覺，使命是不斷撥開人生烏雲」。從 Tomato 初探問人生存在意義，到金小姐縱有倦意也不去妥協未失自我，〈似水流年〉準確地抒懷，專注演出的葉童，不經不覺外貌早改變，處境都變，情懷未變。

夏文汐

美麗潮汐

文｜張偉雄

1965 年出生於香港，原名鄧麗群。處女作是譚家明執導的《烈火青春》（1982），擔任女主角，以秀麗的外貌及大膽開放的演出一鳴驚人。1984 年加入邵氏公司，演出的多部電影中，以《唐朝豪放女》（1984）和《花街時代》（1985）最為人稱道。1985 年邵氏結束製作後，她陸續演出其他公司的出品，計有《飛虎奇兵》（1985）、《朝花夕拾》（1987）、《一屋兩妻》（1987）、《亡命鴛鴦》（1988）和《說謊的女人》（1989）等。間中亦赴台灣演出電影，包括《殺夫》（1984）、《唐朝綺麗男》（1985）和《怨女》（1988）等。八十年代末結婚後息影並移居美國，九十年代一度在台灣復出演出《新龍門客棧》（1996）和《神鵰俠侶》（1998）等電視劇。2002 年應張艾嘉邀請回港在《想飛》中客串。2010 年回流香港復出演戲，如《出軌的女人》（2011）和《聖誕玫瑰》（2013）。近作有《魔宮魅影》（2016）和《失心者》（2016）。

She said, this is our time

she said, this is our place

This is the space my heart wants to be

Little darling close your eyes

there'll be no compromising

All the things she said, she said

— *All the Things She Said*, Simple Minds

時代的夏文汐

記憶中第一次認識女性主義這個詞語，是初中年代，由電台一名 DJ 介紹 Mary MacGregor 的 *Torn Between Two Lovers* 時聽到的，說這首歌有女性觸覺，我當時半信半疑，女性態度不是應該由 Grace Nicks、Kate Bush、Patti Smith 等搖滾得多的女樂手身上找嗎？Charlene 的 *I've Never Been to Me* 的獨白才女性主義得多；怎也好，我有一個女子可以同時愛著兩個男人的現代畫面。副歌是這樣的：Torn between two lovers / Feelin' like a fool / Loving both of you / Is breaking all the rules，同調轉韻再唱：Torn between two lovers / Feelin' like a fool / Loving you both / Is breaking all the rules。 同一段歌詞唱兩次很重要，情緒推強一點，也婉

《烈火青春》（1982）

約，帶來自我肯定。幾年後看到《烈火青春》
（1982），看到初登銀幕的夏文汐，我頓想起
這首歌。

那個時候邵氏時裝片是我們那一代性教育的主
要讀本，那裏不老實地展示香港充滿不戴 bra
的女人，並且説：不戴 bra 就是壞女人，性濫
交的。進入八十年代，邵氏這課本跟不上，新

浪潮新一章打開就是《烈火青春》，夏文汐飾
演的 Kathy 豈止不戴 bra，她更爬上的士頂打
開裙子，又在夜行電車騎著湯鎮業愛撫，下車
也不放開。眼前的她就是「女人不壞」，給我
很古怪的感受。在新的拍拖關係裏，她愛得盡
致，然而舊情人回來，她又與他在遊艇上做
愛，完事後她將對新愛阿邦的感受，以日文形
容給對方聽，疏離而認真，她的確是同時愛著

《唐朝豪放女》（1984）

二人。我看得戚戚然，理性上不太接受，但就知道這是一種女人身體的自主。之後她目擊兩個愛人一先一後被殺，她亦跟著相隨。《烈火青春》不經意創造了一個時代角色，夏文汐作為一個年輕演員，踏出香港電影女性形象特立獨行的重要一步，繼後《唐朝豪放女》（1984）證明不是撞彩的，兩部片迅速把她塑造為八十年代新性感象徵。

《唐朝豪放女》是港產片一次「大開眼界」。夏文汐小巧標緻的五官，身材也纖瘦，然而卻有很強包容力似的，冷峻而帶英氣。更重要是當時夏文汐對演出有份純粹率性的追求，不計較身體演出的尺度，於是，魚玄機勇往直前的身心態度，藉夏文汐身體和心靈一體性而又有幅度的演出契合著。她不是學院派，總是很自然地回到自恃的零起點，才去回應演出對手和

192

不同處境。這是一種低調技巧，也是夏文汐的自我性情，她這樣來演魚玄機就是如魚得水。她心中一個男人，現實裏一個又一個男人，情色不是一切，她往往要表態跟他們爭辯，魚玄機不是女性主義者，方令正和邱剛健可能是，他們帶給魚玄機女性權力及存在感的思辨處境。男人風流女人也可風流，男人跟不上她的前衛，她討厭他們的雙重標準。性和愛她從來沒有分家去講，但當客觀的愛不能著落時，性就是可以暫且歡娛取代，性事的快感就是人主觀的本能追求。時代的開放氣氛造就了她，她亦精準回應時代，説的是魚玄機，也是夏文汐。

在《花城》（1983）、《花街時代》（1985）和《朝花夕拾》（1987）這個夏文汐的「花之三部曲」裏，三個飄零角色阿冰、水美麗和6262都大無畏地與兩個（或以上）男人發生性關係。*Torn Between Two Lovers* 歌詞中有這幾句：And he knows he can't possess me / And he knows he never will / There's just this empty place inside of me that only he can fill。性和浪漫的暗示，充滿實在感。Kathy 在遊艇上形容阿邦時不是已將性説得清清楚楚嗎？是直接的肉體，不用花精神去思考。

聽説夏文汐這個藝名是陳韻文改的，惺惺相惜先同樣取一個「文」字，氣質認同，風采投寄水的時間想像。夏文汐演藝人生第一個亮相就在泳池，紅色泳裝很搶鏡，與大夥女生脱去阿邦的泳褲。魚玄機在清晨暢泳時遇上洗劍的崔博侯，她當然比喻為一條魚。水美麗是蜑家人，在香港水域內飄泊。而阿冰放低冰冷，在浴缸內與舊男友偷歡。6262回到未來亦要通過水作為導體。無疑，巨蟹座的夏文汐，為香港電影牽動了一個無畏無悔，女性感官的潮汐時刻。

身份，也是任務

But now I think it's time I lived my life on my own I guess it's just what I must do
— *Don't You Want Me,* The Human League

魚玄機解釋她入道門的原因是「只是想做一個獨立自足的女人」。以為靠邊站避開鋒頭和視線，怎料那才是世俗目光磨煉的起點。在《一屋兩妻》（1987）裏未來老公鍾鎮濤問夏飾演的惠康將來有甚麼打算，她也説想做個自立的女人。但兩者情調很不同，惠康正被追債，她

只是想經濟自立而已，說時一臉醒䁖，似乎怕鍾鎮濤誤解有婦解的意思，再為人妻找個靠岸是她眼前的人生考慮。

進入八十年代中期，夏文汐只是間中延續自立的角色，可找到《花街時代》和《說謊的女人》（1989）。夏文汐不是揀戲拍的演員，故此無可避免其形象會以男性尋找社會、家庭意義的目光塑造，那就是女兒——妻子——母親的古典模式女人身份。純粹水的意象，必然會流失，我不會擺出失望樣子，反而，看見她走著走著，走出鮮明的掙扎與身份塑造，過程也是不一樣的精彩。

早在《奇謀妙計五福星》（1983）裏夏文汐已被放進家庭制度裏，飾演黑幫大佬的女兒，戲份很少，父親坐牢時愛上了司機，似乎愛情的選擇是經濟未獨立的女兒身份的考驗。在《我愛Lolanto》（1984）中她又是一個暴發戶的女兒，意外失憶並且走失，借來沒有約束的空間，不談經濟條件，與Lolanto發展天真愛情。然而在父親眼中，失憶女兒不過是智商回到童年時，不是來真鬧自由戀愛搞對抗。果然，當記憶回復過來，她討厭Lolanto的低俗，臉上

的童真盡去，換上吝嗇笑容的冷酷。這是王晶對港女一種功利的解讀吧：女兒甘心受制於父權的物質制約下，放棄活潑的自我，做個不開心的人。

不說不知，夏文汐的角色從來是沒有兄弟姊妹的獨生女，甚至總是來自單親家庭。她有一份委屈的女兒體諒，對專橫的家長不作過激反抗，這形成她在《女子監獄》（1988）中一開始的悲劇。表面上是準新郎爛賭，實情是何家慧有個勢利的母親，將新郎逼至孤注一擲的地步，結婚當天他顏面無全被上門討債，負上不義之名棄婚離開。何家慧化冤屈為憤怒發洩在收數人身上，婚禮變成血案現場，誤殺罪成鋃鐺入獄。作為女兒，她一直無運行，然而作為妻子呢？是否就像《女子監獄》的結尾，重回正軌的丈夫在監獄門外接她？似乎沒有父母宮的「夏文汐」有一個夫妻宮作補償，情況並非如所見般簡單。

藉魚玄機性女開放個性去聯想，她應該不是個好妻子，台灣人就請了她過去「殺夫」。其實，她每一次都很努力去維繫婚姻生活，命運上有得有失，嚴格上夏文汐的「出軌」行為是

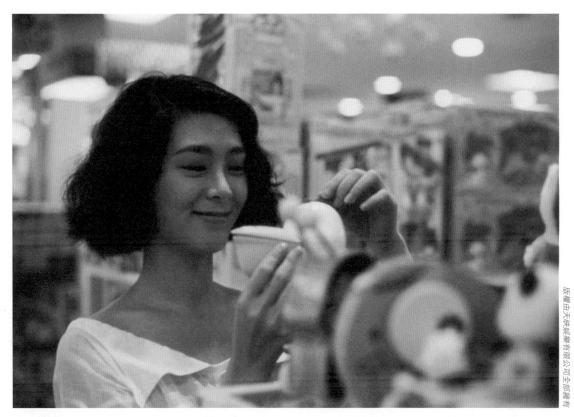

《我愛 Lolanto》（1984）

「torn between two lovers」，不能簡化為放任不忠行為。在《花城》裏阿冰兩次走去前度男友廣平家裏跟他做愛，終於被廣平現任女友夏菁撞破，她傷害了青梅竹馬的好友，也瞞住未婚夫。然而打從心底，她對自己作出承諾，是最後的一次，婚後絕不會再去找廣平。對比起來，《朝花夕拾》的婚外情就證據確鑿得多。6262 是個主外能幹的妻子，回到家裏卻與丈夫貌合神離。一次駕快車，令她回到還未出生的從前，碰上 1987 年方中信這個企業家，對方長期照顧，苦苦追求，她還是跟了他上床。穿梭時空是意外，也算是出走，她叫自己做陸宜，新身份在不屬於自己的空間遇上愛著她的人，情況有點像《我愛 Lolanto》，最後亦是選擇回到原來的時空，重回制約中。

這就是夏文汐的妻子模式嗎？保守味道重了一點啊，幸好她在《一屋兩妻》選擇離婚，還沾上點滴現代色彩。惠康看上去是個個性不強的小女人，給她一個家、擇木而棲儼如其命運，其實她的真心話在沒有預她一份的續集《一妻兩夫》（1988）經陳友口說出來：她要情趣，不要一個人孤單吃飯，她要夫妻魚水之歡，不要一個以事業為藉口的失職老公。於是，毅然選擇再離婚。不要認為這只是純由女性自身利益出發，夫妻關係的建立，夏文汐角色總是抱積極和善解人意的態度，在《江湖龍虎鬥》（1987）裏江湖小子浩天娶了善良的卡希，是「污泥中的純情」的階級考驗，他們已經很聰明找了一個中間位置，不是單方面作犧牲，結婚後以一家便利店去融和二人南轅北轍的世界。然而黑道起風雲，為了道義浩天要回去，卡希萬般不願，也沒有哭哭啼啼去阻止，她用最節制的語氣，道出極可能孤獨過一生的現實，她深明大義，與其令一個後悔一生的男人作為終身伴侶，不如讓他無後顧之憂出去打殺。早餐吻別後卡希坐下來祈禱，才滴出眼淚。這一幕好看的地方是看著沒有半點江湖氣的柔弱女子，堅強地去處理「阿嫂意識」。八十年代兩性開放氣氛到了《英雄本色》

（1986）被英雄意識強勢取替，《江湖龍虎鬥》由夏文汐、周潤發來演見證時代移交意義：花開正盛心智成熟的女性偶像，將接力棒傳給緊接著下一個時代的男性英雄偶像。

不是女兒，也不是妻子，夏文汐抱擁的終極身份是母親。《女子監獄》的真正結尾是何家慧抱著在獄中誕下的兒子出獄，她的母親和丈夫都來接她，一個女人三個身份彼此憧憬結合。《替槍老豆》（1985）強調她是個健康的母親，不育的問題出在男人精子。甚至在探討意義不大的《鬼媾人》（1989）裏，人鬼相鬥的情節下靈胎護身，異靈碰不得她。然而，因為年齡外貌，在整個八十年代裏，我們未見到夏文汐演過一場正式為人母親的戲，她巨蟹座的身份提醒，我遂象徵性地去閱讀角色，就看到膝下無兒的水美麗的母親命運，無論是好姊妹，抑或從來看她不上眼的，她總照顧有加。與 Johnny 仔的感情交往，縱未自覺，倒是母性使然，使她一直去親近這個孤兒，只是對方尋父的信念大於一切，二人沒有結果。Johnny 仔回港，她帶著錯誤的希望去見他，明白他是永不長大的大男孩，從來不是合格情人，她心中戚然，就好好做個「母親」罷，替他找繼室，

直到小女兒性命不保，她大開殺戒，搖身一變為復仇的母親，以血書寫憤怒女神的傳奇。

唯一的夏文汐

She likes to catch the sun
Plays with it like a ball
And never mind whatever keeps it burning
Someday, she might just be the one
Whose going to save us all
If this Apocalypse is coming
— *She's Too Much*, Duran Duran

《亡命鴛鴦》（1988）

肯定天職。水美麗、魚玄機、Kathy、惠康、6262、卡希、何家慧……是神女，是女神，是女囚犯，是良家婦女，都有天職的母性任務。至此，整整一個年代的打磨，《亡命鴛鴦》（1988）作為壓軸演出（雖然正式的壓卷作實是《說謊的女人》），總結著一個剔透、母性發酵的夏文汐。她是殺手，半個女兒的身份聽命於阿叔，來港行事，被出賣後流落香港，命運安排與元彪這對立身份的香港探員一同逃亡。元彪的宿命是照顧他的兩個女人：前妻和母親先後被殺，於是她從不是母親的殺手一路昇華出「母親」任務，照顧元彪和他的女兒。

譚家明與張叔平早在《烈火青春》已給她簡單不過的女神的衣服符碼。站在的士上的 Kathy 上身是一件一邊露肩的單衣，她是個時裝的身體，自信地展示放浪、性感。她到阿邦家，及至在電車上愛撫時，穿著一件紅色低 V 露背連身短裙，質料很輕很薄，加以金線綑邊，造型可在西方浪漫主義的通俗畫隨便找到，lusty 得很盡致。飄逸的穿衣法自然也貫穿魚玄機的一生，薄而透，還有旅居巴黎的阿冰，簡約且鬆身，又東方享樂又西方放任，我們對夏文汐女神的意態不但不感到面紅，還帶有膜拜性。女

神流落人間，不忘高貴時式，《花街時代》和
《不夜天》（1987），是夏文汐短暫的仿古期，
以《說謊的女人》的玩弄古董高尚品味總結。
夏文汐在時代衣飾下詮釋摩登經典的力量。不
論是戰後的夜上海風情，五、六十年代的霓虹
灣仔，或情迷肉慾中環，骨子裏追求女神意態
的衣飾，輕盈或緊身、隆重或輕便，體會時代
身影流變。

與此同時，隨著角色偏向生活化，夏文汐不得
不回應社會認同的目光，穿得像個標準中產階
級，像個老師，還穿護士服、女囚服……她穿
社會身份服飾的時間真是多了，連 7-eleven 店
員服也穿過。她的形象就此愈來愈同流於環境
了嗎？一去不返，忘記女神身世？可是每一次
夏文汐的演出，還是給我脫俗傲世的感覺，她
的秘密其實不在於服飾上，而是髮型，我找到
我追隨夏文汐一個「浪漫」因由。《烈火青春》
有這一段，Kathy 走進 Louis 房間時赤足踩到
地上幾張黑膠唱片，Louis 於是說：「David
Bowie 跟妳有仇麼？每一次都惡待他。」這時，
張叔平給了夏文汐一個很端莊帶神秘性的及肩
直髮，就此展開她短髮女星之旅。其實夏文汐
不止與 David Bowie 沒仇，論髮型，她踩一腳

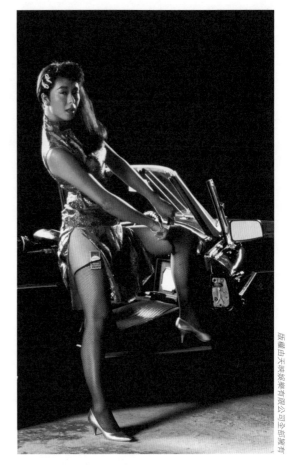

《花街時代》（1985）

是進教儀式，自此沒有脫離 David Bowie 這一派：夏文汐的角色髮型，盡在 New Romantics 的氛圍。

New Romantics 作為音樂及時裝潮流，來自七十年代末、八十年代初倫敦的夜場風景，不少文化論述都認為它脫胎自 Punk，而又是對 Punk 的辯證和改良，兼且針對主流的鬈和鬆（curl & shag）。New Romantics 的髮型都取直和短，在「有限範圍」內追求變化層次。請去檢視以下樂手：女的有 Toyah、Bananarama、The Human League 二女郎、Pat Benatar、Debbie Harry，也探頭看一下《龍鳳神探》（*The New Avengers*，1976）片集的 Joanna Lumley。男班樂團則看看 Spandau Ballet、ABC、Simple Minds 等，到九十年代，瞟一眼戴安娜和陳法蓉。回到夏文汐頭上，先看反面教材，那是《鬼媾人》的老師鬈鬆款式，她演藝人生最不堪時刻。每一個美術指導用肉眼平常心去看，都會發現夏文汐的輪廓最適合短髮，再而是夏文汐帶男兒氣的個性，短直髮令她個性含蓄地強烈，中性剛酷其外而女性柔腸在內。在《朝花夕拾》的科幻敍事裏，是她 New Romantics look 最切實的執行，而我的至愛是

《花城》阿冰和《江湖龍虎鬥》卡希，一個任性，一個靈潔。

離開又回來的女人

Holding on I'm looking out for
Her thin skin
Because she's everything
and I don't think she knows

I don't think she knows
I don't think she knows
(she's too much)
I don't think she knows
(she's too much) a gentle touch
— *She's Too Much*, Duran Duran

《唐朝豪放女》的崔博侯在離開魚玄機前表示，在外面闖蕩時，會借女人的身體歇息。以為是為了漂流，出發做好準備。然而反觀男兒好身手的一生（亦以《花街時代》Johnny 仔作參考對應），所謂經歷都是預設的：要流浪的，其實不是我。夏文汐的面孔、身體、形象、角色，構成溫柔觸動，教我認識時代變遷的真象：

《説謊的女人》（1989）

那勇於流浪、漂流的女性本質。

夏文汐漂流了，又回來。嗯，你知道我從來是香港本位。她先是拍國內電視劇，角色形象以演權力家長居多，然而我又是電影本位，所以我會說她蟄伏整整一個九十年代後，《想飛》（2002）正式於大銀幕回歸。現實生活變動，她復出的理由，你或許在電視訪談節目聽過了，然而我只會在她的演員生命線上找，或據演員工程學的說法，她是回來繼續打磨那未完成的「角色」。演員在銀幕上會看到自己，那是鏡像，可以用作人生對應說八卦，然而我追逐的則是星塵的流動風景。鏡像有時跟上來刻意對照，有時早一點顯像作啟示，反映演員對自己真正的追求和祈願。我想，夏文汐在心底深處，大概想找機會實實在在演好一個母親角

色，鏡中看到是一個壞母親。

《想飛》裏她有一對長大了的兒女，卻已是一個不活躍、失效的母親，處於古怪、半失憶的狀態，李心潔照顧她多過她照顧李心潔，神奇在李心潔之所以逃過大難，全靠她於行李中取去闖關的毒品當玩具玩。我以打趣的目光，看到還是有機緣執行母親天職，同時消一消業，《想飛》是壞了的母親，那麼《聖誕玫瑰》（2013）就明明是個壞媽媽，女兒桂綸鎂偏執的個性，全因為夏文汐拒絕去當媽媽，被傳召上法庭，就是讓她承認失職。終於，《出軌的女人》（2011）對軌出現，影片很通俗，甚至是肥皂的老路數，但我看見潘源良倒不是為復出而復出，他是為夏文汐度身打造身世，假設夏文汐的角色人生主題是女兒人妻母親不斷自我設定假面，於是，萬太／冰冰／Alice 來逐個逐個面對、修正吧。在報復出軌的路上，她先後與男妓及冒充的男妓上床，Bill 讓她釋出心事，一個告解機會，回溯委曲去當模範妻子的決定，不生育就為了去當個完美後母；而 Ben 則同時是年輕的愛人及幼稚的「兒子」，令她按捺下去的幾重女人角色身份紛紛活化過來。

實在，《出軌的女人》跟夏文汐八十年代時的正式收山作《說謊的女人》處處對著幹，盛文月在芸芸愛海浮沉的說謊女人堆中凌駕出來，表面上她是最沒有問題，不需要說謊的一個，不是別人妻子，毋須看顧子女，不用說愛只是做愛，在兩個情人之間毋須拉扯，完全離開女兒——妻子——母親的身份框子，做個逍遙的女人，夏文汐在昇華嗎？她不甘就此打住，回來再演「出軌的女人」，其實是勇敢面對一直潛伏、侵蝕內心的，那一個「說謊的女人」。至此，夏文汐真的回來了，完整了。

〔原刊於《溜走的激情——80 年代香港電影》（香港：香港電影評論學會，2009），經刪節修訂，並增補「離開又回來的女人」最後一段。〕

舒 淇

當千里馬遇上伯樂

文｜黃志輝

1976 年出生於台灣，原名林立慧。初期以藝名舒琪任全裸寫真模特兒。後經文雋發掘來港，藝名改為舒淇。首部公映的演出為三級色情片《玉蒲團二之玉女心經》（1996），獲爾冬陞賞識，找她演出電影《色情男女》（1996），翌年憑《色》片獲第十六屆香港電影金像獎最佳女配角及最佳新演員，從此被視為認真的演員，片約不斷。主演了《古惑仔情義篇之洪興十三妹》（1998）、《玻璃之城》（1998）和《玻璃樽》（1999）等。2001 年主演侯孝賢執導的《千禧曼波》，電影在康城影展上首映，從此在國際影壇上聲名大噪，活躍於兩岸三地及國際的影壇，參演電影包括法國動作片《換命快遞》（ *The Transporter* ，2002）、《見鬼 2》（2004）、《怪物》（2005）、《傷城》（2006）等。2005 年再度與侯孝賢合作，憑《最好的時光》（2005）獲金馬獎最佳女主角獎。2008 年參演內地導演馮小剛的《非誠勿擾》，叫好叫座。近作有《刺客聶隱娘》（2015）和《健忘村》（2017）。

2015 年，舒淇演了四齣電影，除了《尋龍訣》、《落跑吧愛情》和《剩者為王》，最受人注目的當然是侯孝賢導演的《刺客聶隱娘》，這可算是她演員事業的小高峰。

然而，她的事業高峰不只是 2015 年。

1995 年因拍裸體寫真集而被文儁發掘來香港發展，安排演出了《玉蒲團二之玉女心經》（1996）、《紅燈區》（1996）和《色情男女》（1996）等電影，出道兩年，便拿下多個電影獎項。之後，她的電影事業可謂一帆風順，在華語電影中穩佔一席位。拍受歡迎的主流電影，偶爾拿一些獎項，似乎就是她一直走的路，直至遇到侯孝賢，變成另一個故事。

最理想的「代言人」

舒淇沒有受過專業表演訓練，但她的長處是面對鏡頭的一份自然從容。憑著這種類近本色的表演方法，一般電影都難不倒她。但侯孝賢的電影對演員的要求，有別於她一直面對商業的、主流的電影。

侯導找演員的方法，是要演員的氣質與角色一

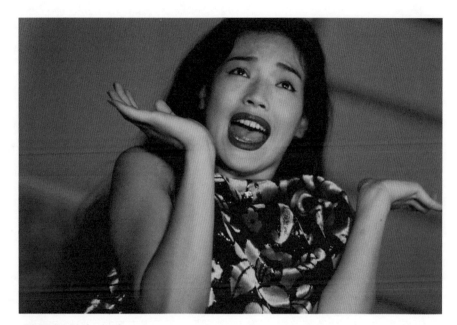

《色情男女》（1996）

致。表面看，這跟本色演出類似，但對演員的要求更嚴格，要演員自己挖掘更多的可能性。這跟王家衛挖掘演員的表演潛能有點近似，只是侯導的方法是溫柔的。因此，2005 年舒淇憑《最好的時光》拿下第四十二屆金馬獎最佳女主角，可說是有特別意義，標誌她的演技進入另一層次，初出道時成為大眾接受的演員，這次則再轉型為藝術電影演員。

據聞早在八十年代侯孝賢導演已有意拍攝《刺客聶隱娘》，但計劃一直耽擱的原由，除了種種技術問題，是侯導始終沒遇到他的「聶隱娘」，直到他與舒淇合作過《千禧曼波》（2001），才確定「聶隱娘」的理想人選。謝海盟談及為何舒淇成為演聶隱娘的合適人選時，說舒淇直率爽朗，強悍，狂放與晦澀兼具的表演能力⋯⋯而且「她瘋起來可以非常瘋，

但要專注時又很專注」。[1]

因此，談舒淇，不能不談侯導。

遇到侯孝賢，是她的幸運。侯孝賢遇到她，也同樣是他的幸運。侯導找到他的代言人，舒淇則找到她的啟蒙導師。千里馬與伯樂的關係不是單向的，雙方都在對的時間、對的空間相遇了。

侯導的電影，早期大部份以男性為敘事主軸，題材亦以自身成長經驗、或者男性主導的家族故事為主，例如最著名的《童年往事》（1985）。有論者認為，侯導幾經自我修煉，才從以黑道男性視點，慢慢轉換成女性視點[2]；從雄性生存本能，過渡到陰性思考（雖然背後仍擺脫不掉男性視點）。這個轉換，粗略來說經歷三個轉折，1987 年的《尼羅河女兒》以楊林為敘事觀點，只是導演自己還未準備好，評論也不接受。《好男好女》（1995）找到伊能靜為代理人，但又再無疾而終，直至《千禧曼波》最終找到了舒淇。但侯孝賢以女性為主早有端倪，他第一個劇本是賴成英執導的《桃花女鬥周公》（1975），執導首兩部電影作品

《就是溜溜的她》（1981）和《風兒踢踏踩》（1981）都是以鳳飛飛為敘事主軸，角色也有獨立女性的特質。

雖然舒淇一直遊走於商業電影與侯導的電影之間，但不能否認，侯導的電影確實對她的演員生涯起著極為重要的作用。

演技脫胎換骨

《千禧曼波》讓舒淇初嘗另一種電影和表演方式，她也自言這電影讓她脫胎換骨，重新發現自身的可能性。電影恍似自傳式的半紀錄半創作，有點近似香港的《半邊人》（1983）。朱天文寫《千禧曼波》是「圍繞著舒淇本來面目寫，故而即使朱本人直言這部電影單薄，但觀者尤其是了解舒淇一路成長坎坷的影迷都直謂影片裏有最真的舒淇。《千禧曼波》的美很大程度上也源於這種真假難辨的動情投入，道出了一個未成年少年早年歲月的泥濘，和一個女人自立自主的新生命。」[3]

《最好的時光》由三段不同時代台灣的平凡小故事組成——〈戀愛夢〉、〈自由夢〉、〈青

《最好的時光》（2005）

春夢〉。〈戀愛夢〉是 1966 年，〈自由夢〉
是 1911 年，〈青春夢〉是 2005 年。三段都對
應侯導自己往昔的作品，雖然時代不盡相近，
但〈戀愛夢〉呼應《戀戀風塵》（1986），〈自
由夢〉則是一部小型的《海上花》（1998），
而〈青春夢〉更似是《千禧曼波》的重製。三
段故事都需要不同的演出方法，有點考驗舒淇
和男主角張震的意味。

〈自由夢〉一段全無對白，恍若《悲情城市》
（1989）中的梁朝偉，不同的是，《悲情城市》
中梁朝偉的無言是為了掩飾，〈自由夢〉中的
無言可能是導演對演員的無意識的考驗，讓舒
淇不靠對白純以身體各元素來演繹角色。

到了《刺客聶隱娘》，舒淇以更壓抑的表演方
法來處理這個聶隱娘角色，將面部表情盡量減

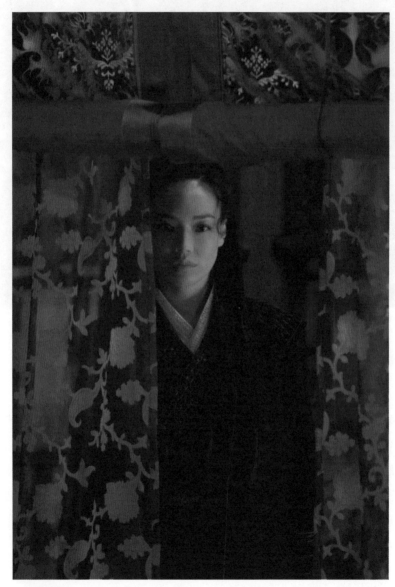

《刺客聶隱娘》（2015）

去，從比較著重誇張的面部表情、肢體語言，慢慢過渡去相對含蓄內蘊的表演方式。這種表演方式也許不為普遍觀眾接受，但可能影響舒淇甚深，電影中以巾掩面飲泣一幕，就被舒淇挪用到《落跑吧愛情》中。

談舒淇，不能避免要談她的寫真，但又其實不必談，因這問題最終會被遺忘。

華人世界對身體的禁忌，有一種令人莫名其妙的虛偽，既愛看又要道德審判。但看歐美和日本的演員，對於裸體的態度實在稀鬆平常得很，幾乎每個女演員都曾經裸露演出。不是說歐美對裸露完全接受，毫無禁忌，但是不會像華人社會般只能在日光背後才可生存。

但身體何罪之有？人類愛看別人的身體，不論性別，除了因為美感，也因為背後的性慾快感，這是無可否認的。時間會消解一切，現在華人世界對身體的禁忌亦寬鬆很多，再到未來，我們會記得舒淇的演藝成就，和她身體的美好。

1　徐菲：〈謝海盟揭秘《聶隱娘》：妻夫木聰的笑容啟發了侯孝賢〉，界面，2015 年 5 月 27 日，http://www.jiemian. com/article/290669.html。

2　Peter Cat：〈侯孝賢的女性肖像：從朱天文到舒淇〉，豆瓣網誌，2015 年 8 月 26 日，https://www.douban.com/ note/514305752/。

3　同註 2。

張栢芝

娛樂頭條以外的電影寵兒

文｜博比

1980 年出生於香港。1998 年接拍飲品廣告而迅速竄紅，除了發展唱歌事業，並以《喜劇之王》（1999）女主角正式踏入影圈，演出備受注目，翌年即憑《星願》（1999）獲第十九屆香港電影金像獎最佳新演員，其後片約不斷，如《12 夜》（2000）、《鍾無艷》（2001）、《我家有一隻河東獅》（2002）。2004 年踏上事業高峯，先後憑《大隻佬》（2003）及《忘不了》（2003）分別榮獲第十屆香港電影評論學會大獎最佳女演員及第二十三屆香港電影金像獎最佳女主角。其後陸續演出《旺角黑夜》（2004）、《最愛女人購物狂》（2006）。婚後曾息影。於 2010 年復出，拍攝《最強囍事》（2011）、《楊門女將之軍令如山》（2011）、《河東獅吼二》（2012）等，近作有《十一天零一夜》（2016）。

《我家有一隻河東獅》（2002）

一個檸檬茶廣告、一部周星馳電影、一首〈任何天氣〉，並有賴鋪天蓋地的媒體加持，讓九十年代末的音樂與影像回憶，記下了張栢芝的名字。甜美的臉孔、沙啞的嗓音，是錯配卻也成為她的獨特標記。自出道起她的生活就在傳媒鎂光燈下放大，在她婚前將其事業推上高峰，但同時也在她婚變後將她推下谷底。要重新檢視張栢芝的演藝成績，就需要先放下 C1 娛樂頭條的種種傳聞與是非，以拋開針對其為人或處事態度的成見。

光芒乍現的影壇新鮮人

讓時間回到 1999 年。九十年代的賀歲檔期傳統，一向是一部周星馳喜劇，一部成龍動作片。不過這一年兩位巨星都銳意突破自身的類型，不欲只是搞笑的周星馳和只是打戲的成龍，還各自現身在對方的電影中，並以這新嘗試作為宣傳賣點。更重要亦更難得的，是在男演員主導的香港電影，特別是成、周的出品，

電影的重心竟都落在女主角身上，《玻璃樽》成為了舒淇的愛情片，《喜劇之王》發掘了新人張栢芝，是她首次在銀幕上乍現光芒。成果如何，不用等待歷史定論，在當時的票房數字上已有反映，後來的口碑亦是一面倒向《喜劇之王》。

廣告定下張栢芝一身純白校服的清純少女形象，《喜劇之王》卻馬上顛覆觀眾對她的想像，校服底下的她原來可以有複雜的情感，有獨立

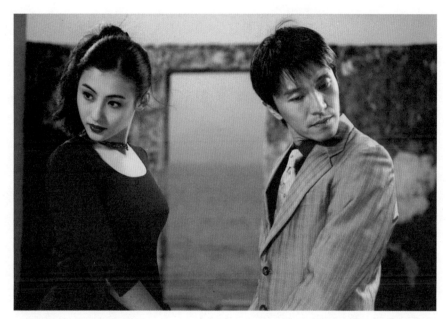

《喜劇之王》（1999）

的個性，而不是只得純情。在周星馳的電影世界裏，能有如此豐富立體的發揮空間，而不是作點綴花瓶或戲謔丑角的女演員，張栢芝是第一個，亦可能是最後一個。這是機緣巧合使然，讓她剛好碰上周星馳開始轉型又仍是創作高峰之時，也是她剛出道還未進入娛圈大染缸之時，形象清新，有無限塑造的可能性，濃妝艷抹也不俗艷，自然又有個人魅力，兼具舞女

的風塵味，與少女的活力感。

在《喜劇之王》裏，張栢芝飾演的柳飄飄與周星馳主演的尹天仇有種微妙的關係，若即又若離，上一刻在打打罵罵，下一刻卻相擁而吻，張栢芝完全可以掌握這種大情大性、大笑大哭無從預算的狀態。最為稱頌的一場戲，自是她在的士內終於忍不住獨自痛哭，在人前的硬朗

倔強瞬間鬆懈，在這段關係的強勢瞬間瓦解，才得見原來隱藏在內心的脆弱。她的演繹也為這段情節賦予了深刻的意義，手中拿著的錢看似是來自肉體買賣，尹天仇與一般嫖客無異，然而她的眼淚肯定了真實感情，金錢成為了愛的表達。

這種略為悲傷的文藝氣質，正是她最成功／最受觀眾歡迎的戲路。《星願》（1999）與《忘不了》（2003）的苦情獨腳戲讓她備受觀眾與業界肯定，以大熱姿態奪得金像獎的新演員與影后殊榮。都是她流著淚對著空氣高呼的畫面，都是對逝去愛人的思念與放下，不過《星願》似是林詠琛一類言情小說，童話愛情更浪漫淒美；《忘不了》的角色比《星願》更世故成熟，更有小市民的共鳴，小慧這角色在 2003 年的香港社會陰霾下成為了港人在悲劇後振作自強的勵志代表。但張栢芝也不全是「港女」，她有一種都會女性的味道，只在《12 夜》（2000）驚鴻一瞥過，那種聰明與敏感，有別於她其他作品所展現情感的歇斯底里。

溫柔硬朗清爽豪邁俱備

張栢芝的電影角色與氣質，會引起其他兩位影后的聯想——林青霞與袁詠儀。《忘不了》像是延續袁詠儀的《新不了情》（1993），身邊對手都是劉青雲，不過前者比後者走得更前，不再只擔當受保護者的角色，也可以保護下一代。其溫柔與硬朗兼具的程度，活脫是從《喜劇之王》的柳飄飄走過來。而林青霞的古裝扮相有如高貴仙女，也只有張栢芝能承繼——新的《蜀山傳》（2001）與舊的《新蜀山劍俠》（1983）相比可見兩者的造型與神態一脈相承。

而張栢芝、林青霞與袁詠儀都是擔當著近代香港電影反串文化的重要成員。張栢芝在《鍾無艷》（2001）跟袁詠儀在《金枝玉葉》（1994）一樣與梅艷芳談情，但《鍾無艷》更大膽地摒棄了男角，三角關係都是女演員，梅艷芳女扮男裝，鄭秀文為女主角，張栢芝則游走兩性間，玩著雌雄同體的錯摸。其男相扮演還有《少林足球》（2001）與《老鼠愛上貓》（2003），也是維肖維妙。不過秀美的輪廓在男裝下清晰可見，只有配搭她的清爽豪邁性

《忘不了》（2003）

格，才有一絲英氣。

說到梅艷芳與鄭秀文，也一併提及王菲與楊千嬅，她們都是歌影雙棲發展而取得成功的女藝人，然而她們都是歌先於影，影壇的發展只是輔助，樂壇才是主要舞台。張栢芝的定位稍有不同，雖然唱歌與演戲本都在同一起步點，但她的演技遠遠比歌藝好，其演員身份亦遠比

歌手鮮明。她先天聲線的不足，局限了歌唱事業，卻意外地讓她在演繹電影歌曲上，特別有情緒的感染力。〈星語心願〉有助於掀起《星願》的情感高潮；〈情人不會忘記〉亦為流水作業的《我家有一隻河東獅》（2002）留下了唯一的感動。

韋家輝筆下的張栢芝

千里馬需要有伯樂，好演員也需要好的編導帶領。張栢芝曾經遇上周星馳而嶄露頭角（《喜劇之王》），在林愛華的劇本下亦脫胎換骨而變得知性（《12 夜》），在爾冬陞的指導下發揮最擅長的內心戲（《忘不了》），但她最精彩出眾的一面，必然來自韋家輝的電影。她幾乎出現在韋家輝每一部瘋狂喜劇之中，從2000 年《辣手回春》開始，到 2006 年《最愛女人購物狂》作結。只有韋家輝讓張栢芝演出救贖者／改變命運的主人，而非受擺佈或協助的被動者。韋家輝筆下的她，從不是楚楚可憐的弱勢，並同時在片中有百變的個性、造型與姿態。

打從《喜劇之王》開始，張栢芝的角色已是紅塵中人，演繹貼地，接近生活──《旺角黑夜》（2004）的妓女、《忘不了》的小巴司機等。韋家輝卻將她昇華到「女神」、「天使」、「妖怪」等神話／傳說符號的象徵，例如《辣手回春》的白衣天使化身，喚起醫生的使命感；《鍾無艷》則是狐狸精，考驗齊宣王與鍾無艷的真愛；還有《鬼馬狂想曲》（2004）懂得魔法的

《大隻佬》（2003）

女孩，以及《喜馬拉亞星》（2005）的夢中印度西施。韋家輝設計的世界，人物往往瘋狂又奔放，唯張栢芝在內都是最脫俗，或是最純粹的一個。

張栢芝與韋家輝也有過非喜劇的合作，亦是唯一一次，造就其從影代表作──《大隻佬》（2003）。[1] 韋家輝為張栢芝設計的角色背景不是神話，而是業障，她要拯救的不是別人而是自己。那一個只有她頭顱的特寫鏡頭，是她最驚心動魄的演出。她在韋家輝喜劇中的突破，則在 2006 年──她結婚的一年，亦是她開始淡出影壇之時。《最愛女人購物狂》作為其階段性暫別的代表作品，終於不再作清醒的局外人，而是成為電影中都市精神病患的核心，完美融入了韋氏獨特的癲喪風格。

張栢芝還會有演藝生涯上的另一高峰嗎？2010 年復出至今再無佳作，是她不再有演戲的靈光，還是她再碰不到有心有能力的電影創作？劣質合拍片的氾濫、王晶體系的粗糙製作，將成為張栢芝不能塗抹的事業污點。此時此刻，但願回到《12 夜》的最後一幕去改寫，若張栢芝的角色沒有與謝霆鋒相逢，或會有更好的結局，但現實正如電影一樣，總帶著命運的唏噓。

1　《辣手回春》、《鍾無艷》、《大隻佬》均為杜琪峯與韋家輝共同執導。

林嘉欣

演技的蛻變

文｜鄭政恆

1978 年出生於加拿大溫哥華，原籍台灣。十五歲回台灣時被發掘為歌星，因合約糾紛未有發展。2001 年來港簽約星皓作為她的經理人公司，參演許鞍華導演的《男人四十》（2002），鋒芒畢露，獲頒香港電影金像獎和金馬獎最佳女配角及最佳新演員獎，從此成為搶手女星，勇於嘗試不同角色，在《異度空間》（2002）、《救命》（2004）、《怪物》（2005）、《綁架》（2007）和《親密》（2009）等的演出，角色性格和影片類型均有很大差別。2010 年結婚及懷孕，暫停演出電影。2015 年再度活躍，並以《百日告別》（2015）獲頒第五十二屆金馬獎最佳女主角。近作有《暗色天堂》（2016）。

《親密》（2009）

電影演技的類型有各種各樣，默片時代的啞劇式表演，有差利卓別靈（Charlie Chaplin）的強烈動作喜劇風格、梅耶荷德（Vsevolod Meyerhold）式的構成主義風格、萊因哈特（Max Reinhardt）式的表現主義風格三種不同路線。

有聲電影面世，荷里活的類型化表演、斯坦尼斯拉夫斯基（Constantin Stanislavski）體系的方法表演、即興表演、舞台技巧的形式主義等類型各有發展（另一種三分法是戲劇化表演、生活化表演、風格化表演）。基本上，表演派和生活派是兩個重要的參考指標，而表演派中的「方法演技」及生活派的「本色演出」，都有相當代表性。1

從「方法演技」及「本色演出」兩個角度出發，一位（女性）演員可以為觀眾帶來不同的感受，從感受層面開展，走入分析層面，我們可以探究演技類型與風格的問題。當然，「方法演技」及「本色演出」兩者不必截然二分，以下所指的兩種演出風格只是傾向，兩者甚至有合流的可能性。

所謂「方法演技」，就是通過形體、語言、方法技巧塑造各種各樣的人物面貌及性格，角色的外部體現和外部性格特徵，是由演員的內心狀態中產生及描繪出來的。而「本色演出」則摒棄表演，追求生活真實質感，以演員自身性格及魅力為本，「我」（演員）就是「他」（角色）。

為了焦點更清晰，不妨將女性演員與女性導演放在一起並觀對賞，可以令討論更集中明確。顯而易見，在此框架內，當今本地女性演員中，林嘉欣相當具有代表性。

林嘉欣多元的文化成長背景，已很具香港特色。她在加拿大溫哥華出生成長，父親是香港人，母親是半中半日血統的台灣人，她先在台灣發展歌唱事業，後來港投身電影業。本文集中以許鞍華的《男人四十》（2002）、黎妙雪的《戀之風景》（2003）及林愛華的《安娜與安娜》（2007）三部電影為討論對象，以此勾勒出一個女演員、兩種演出體系、三個女導演的關係及面貌。

許鞍華與林嘉欣：
《男人四十》中的本色演出

林嘉欣的成名作是《男人四十》，她更憑本片得到香港電影金像獎的最佳新人獎及最佳女配角獎。電影由許鞍華執導、岸西編劇，她們從女性的角度去看男教師林耀國（張學友飾）的中年危機，他如何處理舊日的問題和傷痕，如何處理停滯的婚姻感情，如何面對舊同學、兩

《男人四十》（2002）

個兒子、毫不聽教的學生，還有女學生胡彩藍（林嘉欣飾）的引誘。

編導難得地捕捉了一種消逝的悲哀，古人（李白、蘇東坡）的豁達開朗對照今人的耿耿於懷；儒家傳統經典對學生而言太過遙遠，老師生動化的教學不免滑稽可笑；長江的景致在工程後也不再一樣，彷彿古典世界在現代世界中難免不堪一擊。許鞍華和岸西當然比較容易認同林耀國的妻子陳文靖（梅艷芳飾）一角，一個默默承受寬容一切的賢妻，由戲內一角以至全片的風格，都是以此為基調，寬容體諒為《男人四十》立下了陰柔的女性內蘊，一個男人四十中年危機的故事，卻成就了一部極具女性特質的電影。

另一方面，有立也有破，胡彩藍的女性自信、自決和獨立帶出了另一種女性形象。林嘉欣以「本色演出」演活了一位新時代的女學生胡彩藍，她不顧世俗的目光，與林耀國發展師生戀。她有不錯的家庭背景，但在放假時也到小店兼職工作，最後更打算創業，到印度去入貨。林嘉欣的演出十分自然，具個性與生活感，沒有表現出斧鑿痕跡，在電影中她或是煙

《異度空間》（2002）

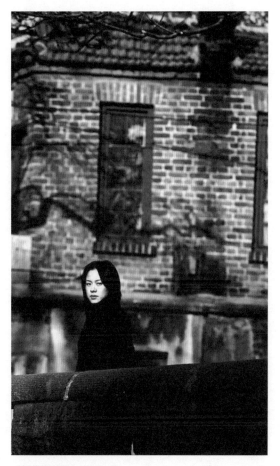

《戀之風景》（2003）

視媚行，或是豪邁奔放，正是兩位中年演員的反題——張學友與梅艷芳的演技幾近爐火純青，不太費力就演活了一對相處二十年的老夫妻。他們的拘束與欠缺動力，更襯托出胡彩藍的活力，就正如林嘉欣的「本色演出」在兩個資深演員的表現中，才更顯得難能可貴。

黎妙雪與林嘉欣：
《戀之風景》中的半本色半方法演出

《男人四十》之後，林嘉欣夥拍張國榮拍攝了《異度空間》（2002）。翌年拍攝的《戀之風景》令她連續兩年取得金像獎最佳女主角提名。黎妙雪的《戀之風景》中，曼兒（林嘉欣飾）因為懷念死去的男朋友德森（鄭伊健飾），因此帶著他生前的一幅畫到青島去尋找畫中的風景。她感到孤獨、傷感，沉滯於過去的美好日子。另一方面，她認識到郵差小烈（劉燁飾），他為她帶來一點點安慰與歡悅。最終她放下了過去的包袱，投入另一段感情中。

相對於黎妙雪後面的兩部電影《小心眼》（2006）和《地獄第19層》（2007），《戀之風景》情多於理，感情強於知性，文藝氣質

和商業味道較濃厚，女性角度也比較明顯。片中林嘉欣的演出跟《男人四十》一樣好看，但演出方法已不能夠是單純的「本色演出」。在片中有過去時態與現在時態兩個層次，過去是美好的、浪漫的，比較簡單，林嘉欣只須以「本色演出」輕輕帶出就可以了。

現在時態卻比較複雜，更多戲劇性及內心衝突，需要演員以演技去帶出不同情緒。然而，林嘉欣的演出仍不失自然、直接，何況片中劉燁嫻熟的「方法演技」更顯得林嘉欣的簡單及生活化，例如片中一個夜景長鏡頭，曼兒和小烈一起沿坡道向上走，小烈逗她開心，叫她猜鳥聲屬於何種鳥類，在這一個長長的段落中，林嘉欣的演出便顯得生活化。相對於劉燁的「演」出來，林嘉欣更像是「活」出來。

《戀之風景》是一部關於時間與死亡、忘記與懷念的電影，登瀛梨雪為原來寒傖的枯枝帶來新的美好風景。林嘉欣在《戀之風景》中以半本色半方法演出，平衡恰到，舉重若輕。

林愛華與林嘉欣：
《安娜與安娜》中的方法演技

林嘉欣在演出方法上的轉折，以鄭保瑞電影《怪物》（2005）為標誌，其實黃精甫作品《阿嫂》（2005）中的演出已可見她的轉向，但《怪物》中明確呈示了「怪物」本來的平凡生活、突變的過程、突變後的瘋狂、成為「怪物」的心理過程，以至於捉去小孩又歸還小孩，最後悲劇性地以死告終的戲劇性變化，配合一身造型、化妝、動作等——當然還有更重要的是，純粹而極端的「方法演技」，林嘉欣可以說是少數有膽量和勇氣去嘗試演出這類「怪物」角色的本地女性演員了。

林愛華的《安娜與安娜》為一部徹頭徹尾的女性電影，以女性的成長、自覺和抉擇為軸心。電影中的林嘉欣一人分飾兩角，主角 Anna 在打掉孩子後分身了，一個是獨立的女強人 Anna，她離開了抑鬱的男朋友歐陽，但找不到可以替代歐陽的伴侶，林嘉欣的演出狡黠而機智，很張揚；另一個是畫家莫思雨，她沒有離開男朋友歐陽，跟他在一起，自己默默忍受。

《安娜與安娜》（2007）

分身當然可視為打擊太大的病變，但何嘗不可視之為女性抉擇的一次契機，撇開性別不談，分身甚或是命運分途的歧向。電影中的 Anna 與莫思雨交換身份三天，結果還是下相同的決定，離開的仍是離開，回頭的還是回頭。這彷彿是命運，無論如何，一切都似有天意。

女性的出走與回歸當然是個體的抉擇，以性別

為主義號召則難免大而無當。林愛華的《安娜與安娜》留下的結局似乎表明甚麼也不會發生，每個人都忠於自己的決定，決定了就不要妄想回頭或再來一遍。

林嘉欣自《怪物》的演出後，水準不太平均，有時斧鑿痕跡太深，雕琢誇巧，沒有當初的率真自然，《安娜與安娜》和《暗色天堂》

《綁架》（2007）

（2016）中的林嘉欣也難免如此。袁劍偉導演的《暗色天堂》中，兩個主角都將「舞台劇式演技」置於電影之中，有時相當過火。

無論如何，林嘉欣願意自覺地小心嘗試，建立演技，擴展演出的闊度與深度。事實上，林嘉欣在岸西自編自導的《親密》（2009）的演出，以自然為主，表現能放能收，相當得體。而林嘉欣的另一個重要突破，是在台灣導演林書宇的《百日告別》（2015）中飾演痛失至愛的未婚妻，她在片中處理內心傷痕、情感爆發和重新上路，都層次分明，在一個人完成的沖繩蜜月旅行一段，悲歡交集，是導和演雙方都處理得相當成功的段落。林嘉欣獲得金馬獎最佳女主角殊榮，實至名歸。

在今日芸芸眾多本地女演員中，林嘉欣相當有
魄力，千里之行始於足下，林嘉欣的成功可以
預期，她將會逐步成為香港具代表性的「演技
派」優秀演員。

1　詳參 James F. Scott 的 *Film, the medium and the maker*, New York : Holt, Rinehart and Winston, 1975，另參李冉苒等著《電
　影表演藝術概論》，北京：中國電影出版社，1998，以及邵牧君的論文〈為本色表演正名〉，見《電影藝術》1985
　年第九期。

不分畛域

林青霞
張艾嘉
王祖賢
吳倩蓮
楊紫瓊
周迅
章子怡
湯唯

—— 第四章

香港是個機會處處的大都會,從來都能吸引四方八面的有能之士來大展拳腳。在亞洲區內響噹噹的香港電影業,更匯集各方人才。七、八十年代,多位來自寶島的清純可人兒吸引了觀眾的目光。來自馬來西亞的美女,打出名堂後更打進荷里活。千禧年後合拍片逐步成為主流,內地女星也成功登陸香港。

林青霞

世間只有一個

文｜列孚

1954 年生於台灣，原籍山東。十七歲高中畢業後獲發掘入行，首次演出即任瓊瑤小說改編的《窗外》（1973）女主角。她第一部在台灣公映的電影是劉家昌導演的《雲飄飄》（1974），電影非常賣座，她也聲名大噪。其後演出了《女朋友》（1974）、《在水一方》（1975）、《楓葉情》（1976）等影片，更成為瓊瑤主理的巨星公司的當然女主角，參演了《我是一片雲》（1977）、《一顆紅豆》（1979）和《燃燒吧，火鳥》（1982）等，是台灣文藝片的代表女星。八十年代開始主力參與香港電影，演出包括《新蜀山劍俠》（1983）、《夢中人》（1986）、《刀馬旦》（1986）和《今夜星光燦爛》（1988）等。憑《滾滾紅塵》（1990）獲第二十七屆金馬獎最佳女主角。《笑傲江湖 II 東方不敗》（1992）裏演東方不敗一角大受歡迎，再度成為炙手可熱的女星，演出了《新龍門客棧》（1992）、《白髮魔女傳》（1993）、《重慶森林》（1994）、《東邪西毒》（1994）等影片。1994 年結婚息影。

上帝保佑，官方消息說，北角皇都戲院將成為一級文物保護建築古蹟。不管理由是甚麼，只要保留下來就很好、非常的好。因為，我與林青霞的首次「邂逅」就是在皇都戲院！只要皇都戲院還在，「邂逅」的記憶就難以抹掉。

不是說每提及林青霞就會讓我想起皇都戲院，也不是提起皇都戲院就想起林青霞，但當報道說香港古物古蹟辦事處建議皇都戲院有機會要作為保護古蹟後，因為林青霞，這就是我認為「很好、非常好」的理由，其他的理由，我不管。

那時我住在銅鑼灣波斯富街，離皇都戲院其實不算近，何況銅鑼灣本來就戲院雲集：紐約、總統、京華、豪華、翡翠、明珠等有七八家之多，離銅鑼灣不遠的灣仔也有國泰、東方、東城等等戲院，為甚麼偏偏只去皇都？具體理由記不起了，反正記得 1973 年的某月某日路經英皇道皇都戲院，只見戲院大門口樓頂上高掛起一大橫幅海報，海報上畫有一清純少女雙手托腮，清澈明亮的一雙美眸在凝視著正前方（望向黑夜中的窗外？），整張海報畫面呈現的是偏冷色色調，不論背景、人物及其他，均以淡灰黑色著墨處理，不像其他電影海報那樣重彩濃郁般顯得實在平凡無奇——這個不知名的但活脫脫就是個美人胚子的少女，那雙美眸不正正在凝視著車水馬龍、人來人往的英皇道麼？整張大海報就只有這個美得脫俗、美艷不可方物卻又有著一種一時說不出來的獨特氣質的少女成為最突出的聚焦點。

我記住了這個片名：《窗外》（1973）。

然後，大概隔了一兩天的一個晚上，我便特地來皇都戲院看這部《窗外》，知道她的名字了：林青霞。沒想到，事隔三年多吧，我居然有採訪她的機會——嚴格地說，是採訪她和張艾嘉。

回憶印象中的玉人

七十年代初，從台灣重返邵氏的李翰祥因為連拍了幾部票房相當好的風月片，為邵氏賺了不少錢，獲得邵逸夫的信任和支持，於是有機會拍「大片」了，先有《傾國傾城》（1975）和《瀛台泣血》（1976），然後就是《金玉良緣紅樓夢》（1977）。為了這部片，邵氏公司破天荒地重金禮聘非邵氏合約演員的林青霞、張艾嘉主演，前者反串演賈寶玉，後者飾演林黛玉，還配有邵氏其他明星如岳華、胡錦、歐陽莎菲、米雪、狄波拉等等。這樣一個陣容，該是七十年代罕見的。因此，邵氏對這部片的宣傳可謂不遺餘力。適值我在邵氏官方刊物《南國電影》任職編輯（其實也需要做採訪的），除了兩大著名攝影師梁海平、邱良為了要拍出最佳宣傳硬照忙著要在林、張兩人在拍片之餘

抽空拍攝，就連《南國電影》的兄弟刊物《香港影畫》（是為邵氏半官方刊物）老總周偉也得親自出馬，鞍前馬後地侍候兩大美人。

終於從李翰祥手中「奪」得時間，這一天在片場的休息處採訪了林青霞、張艾嘉。

儘管曾經訪問過不少明星，但是這樣一次近距離訪問林青霞還是有點緊張，尤其看到公司、雜誌上上下下都在為該片的宣傳而忙忙碌碌的氣氛時，少不免會有些忐忑。雖然之前也曾到影棚中「探班」看李大導拍戲（其實就想看看林青霞），因此當我對她說明這次訪問來意時，她笑著說：「原來是你啊！難怪你跟李導演那麼熟。」原來她早已「發現」我了！經她這麼一說，才曉得她是如此平易近人。

林青霞在《金玉良緣紅樓夢》反串的賈寶玉，「他」那身段、那股英氣中帶著嗔怪、乍戇，但又讓人明白甚麼叫做風度翩翩、玉樹臨風！或許是李翰祥賦予這個角色更多的是形象上的塑造，令她在吸引眼球力度方面下更多工夫；又或許是林青霞從影不到四年，在琢磨這個反串角色時仍欠火候，因此她在演繹賈寶玉時雌

雄之間就多了些不那麼確定的因素——儘管給予我們一定的驚喜，但與作為經典角色仍有較大距離。然而，當年還會有誰比林青霞更適合飾演賈寶玉？這無疑是一個無解的困局。

這是一個假設的穿越：如果林青霞在《笑傲江湖 II 東方不敗》（1992）裏的東方不敗忽然遇上二十五年前她所反串的賈寶玉，當然非常有趣，因為無論年齡及歷練，都會形成較大反差，東方不敗絕對會對眼前這個有著叛逆性格且風流倜儻的賈寶玉所表現的稚嫩忍俊不禁。

坦率地說，除了《窗外》，後來林青霞在台灣所拍的所謂文藝片（還有一個詞叫言情片）沒有一部是我喜歡的——僅 1974 年這一年她連拍了九部影片，除了《古鏡幽魂》外，無一不是言情片。

不敢說所有林青霞主演的影片我都看過，何況她有些影片亦未曾在香港公映。如果說瓊瑤的言情小說及由她的這些小說改編成電影的文藝片／言情片是代表的話，我或許會這樣說：我從來不喜歡瓊瑤小說改編的電影，如那時林青霞連拍了多部言情片如《我是一片雲》

《笑傲江湖 II 東方不敗》（1992）

（1977）、《奔向彩虹》（1977）、《月朦朧鳥朦朧》（1978）、《雁兒在林梢》（1979）等等，這些不食人間煙火、「唔嗅米氣」（北方人稱不接地氣）的題材、故事，雖然不否認這類型影片曾給台灣電影帶來持續興盛（我來港後看的第一部電影就是台灣影片《淘氣夫妻》，主演者是岳陽、甄珍，1973）。那時正值粵語片低潮，當時香港中文電影市場就是邵氏、嘉禾以及來自台灣的國語片為主。倘若說柯俊雄、甄珍以及此時到了台灣發展的香港明星鄧光榮等曾經作為台灣電影興盛的大銀幕象徵，後來出現至少在台灣、香港及東南亞紅極

《東方不敗風雲再起》（1993）

一時的「雙秦雙林」（秦漢、秦祥林和林青霞、林鳳嬌）則成功地成為柯俊雄、甄珍的接班人，令台灣電影持續地得以發展，並給好些年輕觀眾帶來一些符合他們所喜愛的審美享受。這時的台灣電影無疑會很容易予人這樣一種概念：談情說愛至上。

本文重點不在討論瓊瑤小說或以她為代表的台灣愛情小說是否具寫實意義、文學水準，重點還是回到林青霞。

因為香港電影在七十年代中後期回到粵語片的復蘇至八十年代的興旺、進入「黃金十年」時代，但香港不乏男星卻乏女星，由此吸引了不少來自台灣女演員來港發展，她們當中有胡慧中、王祖賢、朱寶意、倪淑君、王玉環、楊麗

菁等等，當然也少不了林青霞。她們為香港電影發展起了了不起的作用。事實上，港台兩地文化人員交流從來絡繹不絕（例如秦祥林其實就是從香港交流到台灣的，鄧光榮、謝賢也曾到台灣發展），電影裏你中有我我中有你更成常態。連同更早就來港發展的張艾嘉（原藝名張愛嘉，因其時簽約嘉禾，表示愛嘉禾之意），構成了強大的台灣女星陣容。林青霞無疑成為這陣容中最為炙手可熱的一個。

《愛殺》（1981）

擺脫文藝女星印象

1981 年，林青霞接受香港導演譚家明的邀請，出演《愛殺》Ivy 一角。譚家明作為香港電影新浪潮一員，深受高達（Jean Luc-Godard）影響，如鮮艷色彩、角色面對鏡頭、大 background、構圖配搭等，然而 Ivy 作為陷入精神狀態有異的傅柱中（張國柱飾）恐怖狂戀中的女人，飽受驚駭、花容失色，與她之前銀幕上那些花前月下、沙灘漫步的談情說愛演出可謂大相逕庭。當然，正如一些朋友所指，林青霞在言情片這一類型中也不僅僅只是裙輕帶風、一笑一顰，其中也有些角色甚具個性的，但始終難脫文藝片女星這一印象。因此，這一

年，林青霞出演 Ivy 這角色，可能就是她最重要轉型的一年。

徐克可能是「最懂」林青霞的香港導演了。人們發現，林青霞主演徐克的電影最為出彩。

林青霞曾主演過徐克執導的影片包括《新蜀山劍俠》（1983）、《我愛夜來香》（1983，泰迪羅賓導演，徐克監製）、《刀馬旦》（1986）、《笑傲江湖 II 東方不敗》及《新龍門客棧》（1992）。

《新蜀山劍俠》（1983）

林青霞進入徐克作品時剛好已有從影十年的經驗，到了將近從影二十周年之際，不知道徐克是否受到李翰祥在《金玉良緣紅樓夢》讓林青霞反串飾演賈寶玉的啟發，當他要拍攝《笑傲江湖II東方不敗》時，用林青霞飾演東方不敗便成了不作他人之想的人選。看過該片國、粵語版的，均認為國語版配音要比粵語版出色。當然，魅惑妖冶、自負霸道並冷酷到底的東方不敗能夠令觀眾留下極深印象，眾口交譽，除了林青霞的先天之優點和她對角色下了工夫，亦得益於香港類型電影的成熟、發達及多元，被這樣一個創作、製作環境所薰陶；加上她經歷的電影生涯所收穫的造詣和努力，方令她通過這部影片、這一個角色登上她事業之巔。即使在徐克其他影片中，無論是《新蜀山劍俠》裏的瑤池仙堡堡主，或是《刀馬旦》裏的曹雲，

《新龍門客棧》（1992）

又或是《新龍門客棧》中的邱莫言等，都令她成為少有能橫跨類型（古裝武俠片／喜劇）及時代（時裝／民初／武俠）的台灣女演員。

攀上演藝事業高峰

自然，嚴浩的《滾滾紅塵》（1990）當屬林青霞極其矚目之作，因為該片影射了張愛玲與胡蘭成之戀。女作家沈韶華（林青霞飾）愛上了富有才華的章能才（秦漢飾），兩人苦戀於動盪年代，身份的衝突令兩人難以走到一起，結局是迫於無奈的分手——這恰似林秦二人的愛戀歷經多年卻沒能善終，何況這部影片又是他倆的最後一次合作，這是否因而令林青霞對這角色投入更深更多感情，演來格外細膩動人？且不管甚麼原因，她與秦漢這次再度合作，至

少都能引起眾人關注。事實上，導演嚴浩對本片的處理、掌控有著相當高的水準，將動盪紛亂時代的男女私情敍述得盪氣迴腸，畫面表現唯美又具時代氣息，那麼，林青霞與秦漢作為動人一對的最後一次表現，她表現出來的全情投入讓人動容，特別對台灣觀眾而言，那是必然的。電影於當年金馬獎一舉奪得最佳劇情片、最佳導演和最佳女主角等共八個獎項。林青霞終憑沈韶華這個角色榮登金馬影后寶座，是她在演藝事業上的最高成就，也是她成功從明星升級為真正演員的洗禮。

1994 年是林青霞從影第二十一年，也是她在銀幕上的最後一年。同年，她下嫁香港商人邢李㷖。她真的息影了，並定居在香港。

林青霞算得上是個現象級的明星演員，不論她的「忽然」出現令人驚艷，接下來是眼花繚亂、長嗟短歎的那些空中樓閣式的細情小愛，卻憑此紅遍港台東南亞；又或是她出道不久便反串去演一個男人，然後，是個亂世才女，敢為愛犧牲，也憑此勇攀演藝頂峰。再然後，她又忽然從言情女星躍至武林當起英姿颯爽的女俠、魔惑妖魅的東方不敗……

世間只有一個林青霞。以美著稱於影壇上的，「古」往今來多不勝數，這些大美人們以不同氣質展現她們的風采，但唯獨林青霞能夠以她最獨特的氣質，就算息影至今仍具極大吸引力，偶爾還佔據報刊（互聯網是難以表現她那股儮人嫵媚的）頭條。敢於嘗試、突破的林青霞，出道時正處台灣、香港電影旺盛年代，拍片很多、很多，因而多了很多不同的機會：從原來青澀純情江雁容（《窗外》）到談情說愛的柔情少女或苦陷愛戀的富家千金或中產女到英氣的楊惠敏（《八百壯士》，1976）；至倏而失魂落魄的 Ivy，再回到浪漫卻痛苦愛戀的沈韶華；然後忽爾反串賈寶玉，進而至妖冶卻不乏凜然的東方不敗，然後到迷離俠女慕容嫣／慕容燕（《東邪西毒》，1994）……所有這些角色的轉變，在過往的美人女星中，十分罕見。因此，絕代芳華者，至少至今為止說「世間只有一個林青霞」並不誇張。

（編按：有關林青霞在台灣文藝片的演出，可參考本書蒲鋒：〈直須看盡洛城花　香港當代女星縱橫談〉一文。）

張艾嘉

幕前幕後成長軌跡

文｜李焯桃

1953 年出生於台灣，原籍山西。小時候隨家人移居香港及美國，十五歲回台灣，課餘時間擔任電台節目主持。首部演出電影為《飛虎小霸王》（1973），後與嘉禾簽約拍攝電影。七十年代中與嘉禾解約返回台灣，繼續參與幕前工作，1976 年憑《碧雲天》獲金馬獎最佳女配角；同年她開始嘗試幕後工作，擔任《哈哈笑》的副導演。1981年策劃單元劇《十一個女人》，提攜台灣新電影導演楊德昌、柯一正。同年，憑《我的爺爺》（1981）奪得第十八屆台灣金馬獎最佳女主角，並為《某年某月的某一天》（港譯《舊夢不須記》，1981）首執導筒。其後參演《最佳拍檔》（1982），「差婆」形象深入民心，並獲新藝城之邀出任其台灣分公司的製作總監。張艾嘉從影四十年，幕前演出接近一百部。1986 年憑自編自導自演的《最愛》贏得第二十三屆金馬獎及第六屆香港電影金像獎雙料影后；十五年後憑《地久天長》（2001）第二次榮膺香港電金像獎影后。幕後方面，代表作《最愛》奠定她細膩的電影風格，1995 年的《少女小漁》奪亞太影展最佳影片及最佳編劇；《心動》（1999）獲第十九屆香港電影金像獎最佳編劇；近年的電影作品包括獲香港電影評論學會大獎最佳編劇的《念念》（2015）及改編自她執筆的舞台劇《華麗上班族之生活與生存》（2008）的《華麗上班族》（2015）。

《海灘的一天》（1983）

張艾嘉作為一個明星級演員，最特別的有三方面。一是來自台灣卻長期活躍於港、台兩地影壇，後來更兼拍西片及大陸片；二是演而優則導，不時更身兼編劇、策劃及監製等崗位；三是永不言休，從影四十多年仍活躍於幕前幕後，華語女星中絕無僅有。

與她同年出道的林青霞，是一個很好的對比。同是台灣演員，林青霞憑首作《窗外》（1973）一舉成名後，便成了多產文藝片女星（與秦漢、秦祥林和林鳳嬌有「雙秦雙林」之稱），在港、台紅極一時。八十年代台灣主流電影式微，明星於台灣新電影又無用武之地，林青霞赴香港發展也不算順利。直至九十年代初才先憑《滾滾紅塵》（1990）首奪金馬獎最佳女主角獎，再憑《笑傲江湖Ⅱ東方不敗》（1992）紅透半邊天，卻在兩年後拍完兩部王家衛電影《東邪西毒》（1994）和《重慶森林》（1994）便急流勇退，出嫁並就此息影。

張艾嘉的出道遠沒有那麼順利，首作《飛虎小霸王》（1973）竟因出現販毒情節而被禁映，來港簽約嘉禾拍了三部片後，也因無發揮餘地而提前解約。她回台後也拍了不少當時流行的愛情文藝片，但從她請纓當龍剛《哈哈笑》（1976）的副導演，已可見她早對電影幕後工作有濃厚興趣。果然在憑《我的爺爺》（1981）奪得金馬獎最佳女主角獎後，便接受挑戰首執導筒完成屠忠訓未竟的遺作《某年某月的某一天》（又名《舊夢不須記》，1981）。

更難得的是她有自知之明，懂得以退為進，幕

前更勇於跟新銳導演合作，幕後亦當起監製及台灣新藝城的總監；既演港式喜劇拓闊戲路，又從多方汲取養份，終以自編自導自演的《最愛》（1986）聲名大噪（叫好叫座之餘，更令她成為香港金像獎及台灣金馬獎雙料影后），一舉奠定她在港、台兩地影壇獨一無二的地位。她又懂珍惜羽毛，成名後絕不濫拍，幕前演出繼續多方嘗試，幕後編導功力亦日益精進，九十年代遂有《少女小漁》（1995）和《心動》（1999）等更成熟的獲獎佳作。過去十多年雖進一步減產，仍可憑《地久天長》（2001）再膺香港電影金像獎影后，編寫及主演舞台劇《華麗上班族之生活與生存》（2008）又大獲成功，扶植後晉的工作更是從沒有停下來。林青霞若是一顆盡情燃燒發光發亮二十一載的明星，張艾嘉大量角色的母性和驚人的韌力，卻堪可比為恆發柔光的月亮，溫潤如玉。

《最佳拍檔》：港式喜劇的節奏

張艾嘉是天生的演員，演文藝片可謂無師自通。出道三年便憑《碧雲天》（1976）為恩人借腹生子的孤女此一非常角色，奪得金馬獎最佳女配角獎，殊非幸致之餘，亦具見其接拍之膽識。其後拍過兩部大導演的古裝片，無論造型和演技都難不倒她。在李翰祥的《金玉良緣紅樓夢》（1977）中演林黛玉，造型固然不及反串賈寶玉的林青霞突出，戲份也不如後者的大情大性討好，但演出（包括唱戲的造手）卻成熟完整，林青霞演來反顯得比較稚嫩。不過林黛玉和其後胡金銓的《山中傳奇》（1979）中她演的女鬼依雲，若非自傷自憐便是弱質纖纖，她自言並不認同，在《金枝玉葉》（1980）之後便不再拍古裝片了。反而林青霞卻憑俊俏英氣的反串造型，加上歲月煉成的明星氣派，十多年後仍可憑東方不敗一角締造她影藝生涯最後的高峰，連演十多部古裝武俠片才息影。

當然，這跟張艾嘉不止演員一重身份息息相關。她拍《山中傳奇》最大的收穫，是在胡金銓身上吸收了不少幕後的知識（在韓國拍外景那兩年幾乎做了他的助手，胡甚至暱稱她作「兒子」）[1]，兩年後更為他的《終身大事》（1981）擔任策劃。但同年初試啼聲執導《某年某月的某一天》，卻令她自知不足，更積極投入幕前幕後的電影工作。其後兩年的經驗，可說對張艾嘉的編導及演員生涯有決定性的影響，而兩者皆與新藝城有關。

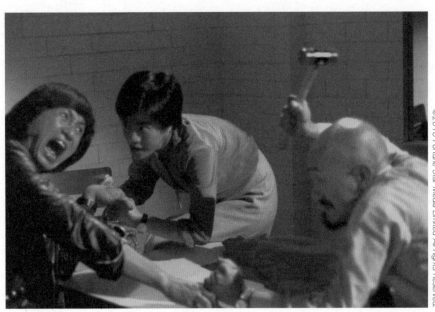

《最佳拍檔》（1982）

首先是應邀在《最佳拍檔》（1982）中出演「男人婆／差婆」何東詩一角。影片空前成功為她在香港影壇發展打下堅實的基礎，更重要的是她從中學懂了如何掌握港式喜劇的節奏（與麥嘉互打巴掌兼拔槍一場，拍了五十多次早成佳話），為她的明星形象及演員戲路打開了另一片天。[2] 八十年代港產片以動作和喜劇為主，張艾嘉在港、台聲音兩邊走，港片絕大多數是喜劇，台片則清一色是文藝片。

《海灘的一天》：不演而演的內斂

《最佳拍檔》之後，她與新藝城中人熟稔了，便答應出任新藝城台灣分公司的總監，策劃和主演了柯一正的《帶劍的小孩》（1983）和楊德昌的《海灘的一天》（1983）。前者明顯

有照顧觀眾和票房的考慮，張艾嘉飾演能幹的事業女性，丈夫離家出走四個月後，六歲小兒又突然失蹤，她演來已盡量含蓄低調，但仍免不了有哭哭啼啼和大吵大鬧的煽情場面，與柯一正的劇本和導技同樣不脫大型電視劇格局。《海灘的一天》中她飾演的林佳莉，同樣丈夫離奇失蹤，卻沒有團圓結局的安排，反而通過久別重逢的哥哥情人（胡茵夢飾）的角度，以近乎史詩般龐大的倒敘架構，把這名傳統日式專制家庭出身的少女蛻變成獨立自主現代女性的過程，展現得入木三分。現代社會中產家庭的婚姻危機，像《帶》片般單憑浪子回頭，夫妻坦誠相對便可化解，在此亦只屬一廂情願。

楊德昌簡潔精準的現代主義電影作法，不會容許演員有任何濫情演出的機會。張艾嘉這麼「能演」的演員，可能是第一次被導演要求「內斂」到這個地步。從胡茵夢憶述初見她時一身校服、清湯掛麵髮型、左肩旅行袋右肩書包，怯生生的迎面走來，到最後門外分手時目送她昂然遠去的背影（旁白是「這個小女孩已經長大成為一個完美的婦人了」），插入的中鏡可見她一襲白色外套西裙、黑襯衫黑皮包配珠項鏈珠耳環，短髮後梳薄施脂粉，步履堅定顧盼

煒如，都是通過服裝、造型、神態及身體語言表達角色（大學畢業後離家出走到婚姻初現波折，她都是留長直髮，其後一段直至丈夫失蹤的迷惘期，頭髮則電了個爆炸裝），是不靠表情和對白流露感情的「不演而演」，可謂《最佳拍檔》中卡通化動作和誇張表演完全相反的另一個極端。

《海灘的一天》當然有不少對白的場面，而唸白的感情和節奏，也絕對是演技的一部份。楊德昌這方面的要求顯然是盡量平淡、生活化而避免戲劇化，張艾嘉不但親自配音，更應杜篤之的要求，錄音時除嘴形配合之外，連呼吸、話與話之間換氣的聲音都不放過。[3] 她自小已在電台主持音樂節目及在電視台唱歌，當上歌星自然更多錄音室的經驗，含蓄地借聲傳情當然難不倒她。

楊德昌與李安的影響

無論如何，《海灘的一天》對張艾嘉的影響可謂無與倫比，尤其是在幕後創作方面。那應是她破題兒頭一遭演繹一個橫跨十多年的角色，而時間幅度及女性成長的主題，在她以後的編

《最愛》（1986）

導作品中總揮之不去。《最愛》令人印象深刻的，正是她和繆騫人飾演的一對好友，多年後重聚喝酒時，徐徐揭開一段段塵封的往事，處境與《海灘的一天》她與胡茵夢咖啡廳敍舊如出一轍。當然，《最愛》主要仍是環繞三角戀的女性言情劇，《少女小漁》儘管也有個三角關係（卻改為二男一女）及酸風醋雨，主體卻已是小漁（劉若英飾）在紐約異鄉從懵懂依賴

到自決覺醒的成長過程。

《心動》重回《最愛》的二女一男三角戀模式，主要矛盾卻不再是愛情與友情的取捨，而是女性也有事業和自我的追求，愛情和婚姻不再是她終極的理想。影片的奇筆是張艾嘉親自飾導演一角，與編劇蘇永康討論劇情和角色，為影片加上一個後設的框架，與倒敍異曲同工。同

時提示了小柔（梁詠琪飾）的故事也是導演的故事，不但一舉拉長了時間的幅度，歲月成長的主題也就更豐滿了。《20 30 40》（2004）索性以三個不同世代的女性，刻劃女性在不同人生階段的追求和失落，不也是同一主題的另一變奏？

除了楊德昌，李安是另一個對張艾嘉的創作有影響的導演。他們首次合作是《飲食男女》（1994），她客串演出歸亞蕾的女兒，離婚官司拖了很久，還帶著個七、八歲的小女兒。她們一家與郎雄一家（老父及三女兒）是鄰居，高潮是美國返台不久的歸亞蕾一心以為鴻鵠將至，與同樣喪偶的郎雄共諧連理，豈知兩家人齊集的晚宴上，郎雄宣佈要娶的竟是和他早有地下情的張艾嘉！張在此片的低調演出完全切合角色，但她顯然對李安男性中心的創作方向有不同的看法。

接手拍原本由李安執導的《少女小漁》後，她便把劇本的中心由 Mario（與小漁假結婚的意大利裔老頭）改為小漁（劉若英飾）。之後編導《今天不回家》（1996），找回郎雄與歸亞蕾演一對兒孫滿堂的夫妻，老夫有了外遇，老妻竟然搭上了夜店牛郎杜德偉，同是忘年戀，性別卻剛好與《飲食男女》的倒轉！張艾嘉自己也多次演繹母子式的忘年戀，對象從《新同居時代》（1994）〈怨婦俱樂部〉中的吳奇隆，到《20 30 40》的任賢齊，以至《山河故人》（2015）的董子健，可說是另一番自信與膽識的表現。

《最想念的季節》與《海上花》

經歷過《最佳拍檔》和《海灘的一天》洗禮之後，張艾嘉在《上海之夜》（1984）便可同時表現她演喜劇及演文藝片的才華。與盡情誇張的葉蒨文做對手戲時，她會恰如其份低調一點予以配合，但焦點在她身上的獨腳戲時，已上身的快速變臉港式喜劇節奏便大派用場。像突然被推出台前在巨蚌中泡泡浴既歌且舞一場，那份舉重若輕的喜劇壓場感，簡直無人能出其右。但她心目中的影片始終是文藝為主（三主角的感情關係），喜劇為副，徐克的作法卻偏偏相反，結果她失望到好幾年都不跟他説話。[4]

由是觀之，張艾嘉在她演出的電影中，特別喜愛陳坤厚導演的《最想念的季節》（1985）便

理所當然了。她飾演的劉香妹是未婚懷孕的獨立女子，與有婦之夫分手後，誓要為孩子找個爸爸，訂立為期只有一年的婚約。此舉在肯定女性情慾和生育的自主上，她自會有深得我心之感，更重要的是演出上的全盤駕馭，就和角色觀察對象／獵物後自信「可完全掌握」他一樣。片中她那雙會說話的大眼睛（特多冷眼旁觀的場面），一顰一笑間（酒窩乍現）盡現女性魅力。大半部戲她都是大衣圍巾裹著層層疊疊的衣服，小馬尾配耳環淡妝的造型，只有準備夜會舊情人一幕化濃妝配露肩晚裝高跟鞋；她搬走後意外流產，再遇已暗生情愫的宅男（李宗盛飾）時便卸下了厚厚的大衣，鬆身衣裙配上蓬鬆的燙髮，就這樣站在街頭對他說了心底話。他目送她背影遠去那鏡頭，竟與《海灘的一天》結尾出奇的相似，分別在這回她停了下來，向他回眸一笑，他隨即會意狼狽地追上去，並肩漸行漸遠。

《最想念的季節》（1985）

《最想念的季節》的喜劇處境只是手段，寫情才是目的。片中假結婚的情節，十年後在《少女小漁》再度出現；而未婚懷孕為孩子找父親，正是她在《新同居時代》導演那段〈未婚媽媽〉的主線，女主角變成張曼玉。不過更重要的，

《海上花》（1986）

是該片主角擅於施展女性魅力，以柔制剛的心計，成了她的代表作《最愛》的主題，而變奏為兩女之間的心計暗鬥。[5] 當然，《上海之夜》二女爭一男的讓愛情節，也在《最愛》改頭換面出現，這回張艾嘉擁有全權主導，再沒有徐克帶來的遺憾了。

若《最愛》的白芸或《最想念的季節》的劉香妹，是張艾嘉最能代入及得心應手的角色，《海上花》（1986）中的張美玲，則應是她演員生涯之中，角色經歷最奇情，身份變化最大的一次。也只有楊凡（她的粉絲兼好友），才會想到把她當他的攝影模特兒時，變化多端的造型放在同一部片中——從茶樓歌女到俱樂部交際花，到出賣肉體、染上毒癮、捲入情殺，更有做愛和出浴的「唯美」場面。從男女間的純情到女女間的畸情，她都既是慾望主體也是慾望對象，她自編自導自演時都不會自戀到這個地步。

難得的是影片雖然「做戲咁做」，她演來卻絕不欺場，尤其是獄中被律師盤問及法庭被告席上的幾場重頭戲，從深情的回憶（配合抽煙的手勢）到激動失措，以至崩潰痛哭，皆憑她全

《上海之夜》（1984）

情投入的感染力，才令場面較為令人入信。
《海上花》當年並不賣座，但羅大佑作曲作詞、
甄妮主唱的同名主題曲卻風靡一時。片中安排
先由張艾嘉兩次唱出（分別以純情少女及煙花
女子身份，與意中人／鶴見辰吾初次觸電及十
年後重逢），再由甄妮於片末真身登場，唱出
主題曲時插入劇情提要式蒙太奇，歌與戲從主
題到結構上的無縫契合，並不多見。儘管片中

聽到的仍非張艾嘉的歌聲[6]，但連她多才多藝
的歌星這一面也不放過，真不愧是楊凡最愛的
繆思女神。

不同階段的母親角色

自《碧雲天》第一次在銀幕上未婚生子（她拍
時不過廿二歲），張艾嘉在不同階段都演過不

《阿郎的故事》（1989）

少不同形態的母親角色，數量隨時是同代女演員之冠。母性作為她電影生涯的內核，有論者甚至認為跟她兼任幕後息息相關——編導孕育一部電影，就和母親懷胎十月一樣辛苦。[7]

可惜港產片中的母親角色，往往受制於類型和商業的要求，局限了她發揮的空間。《最佳拍檔之女皇密令》（1984）中差婆與光頭神探生下光頭仔，不過是續集系列常見的加添可愛角色和搞笑噱頭。《雞同鴨講》（1988）中她和兒子的戲份都不多，主要是許冠文的個人表演，她多數時候只是扮演夾在火星撞地球的母親（白茵飾）與丈夫（許冠文飾）之間，一個尷尬協調的角色。

喜劇之外，她演母親最多的便是文藝片，但往

往變成苦情戲。這方面的代表作應是《阿郎的故事》（1989），儘管是俗套煽情的催淚戲〔杜琪峯的借鏡對象是荷里活片《赤子情》（*The Champ*，1979）和《克藍瑪對克藍瑪》（*Kramer vs. Kramer*，1979）〕，周潤發和張艾嘉的演技和星味（加上童星黃坤玄的討喜）卻幾乎化腐朽為神奇。她演十年後從美國返港拍廣告的事業女性（令人想起十年後《心動》的梁詠琪），重遇落泊舊情人和不知仍在生的兒子，母愛是天性，愛火卻難重燃，遂有父母爭子的矛盾。她演來無論造型、氣質和演技皆與狀態大勇的周潤發旗鼓相當，但無奈仍有太多展覽感情表演流淚的場面，整體演出的格局受到了局限。

其後在《廟街皇后》（1990）中飾演鴇母，與高調奔放演她女兒的劉玉翠對手戲時已盡量低調，但仍有太多以她不擅長的俚俗粵語對白表露感情的場面，演來事倍而功半。再度獲影后獎的《地久天長》更是徹頭徹尾的煽情和說教，她飾演照顧患先天血友病兒子的慈母，陪伴因輸血而感染愛滋的他走完人生最後一程。杜國威處理母子間感情戲的手法是意料中事，但張艾嘉依然投入地演出了尊嚴。子鶩（李沛誠飾）去世後繼承其遺志寫作，開解何超儀飾演的愛滋病患者，與他的同學聚會加深了對他的理解等等，亦全仗她的壓場感才令場面比較自然入信。

同是痛失愛兒的母親，張艾嘉在《觀音山》（2011）中飾演的退休京劇演員常越琴，洗淨鉛華的內斂演出本應是她的巔峰代表作。可惜由於種種原因，她的戲份剪掉了不少，肯定影響了角色的完整性。但如今她由初遇三浪蕩青年房客的乖僻女房東，私下沉溺在思憶愛兒的傷痛裏，到自殺獲救後儼然成了三人的代母（觀音山上合照），安慰失戀的范冰冰和陳柏霖，自己也從喪子的陰霾裏慢慢走出來，每一步演來都絲絲入扣。正因不演而演出了壓抑，兩場情緒決堤的歇斯底里戲——怒罵偷偷駕走亡兒破車的三人及對帶來生日蛋糕的兒子女友痛心疾首，那份爆炸力簡直扣人心弦。同樣因念念不忘而反思生死，體會無常而參悟人生，片末那份佛家情懷，便比《地久天長》的硬銷基督教教義高明太多了。

《地久天長》（2001）

英語對白遊刃有餘

張艾嘉還有一項傲視同儕的優勢，便是在國、粵語之外能操流利的英語。早在和新藝城結緣之前，已拍過《風流軍醫俏護士》（*M*A*S*H*，1979）電視劇，和米路吉遜（Mel Gibson）合演了《Z字特攻隊》（*Attack Force Z*，1982）。雖沒拍成《末代皇帝溥儀》（*The Last Emperor*，1987），但她為貝托魯奇（Bernado Bertolucci）拍的一卷試鏡錄影帶卻在電影界流傳甚廣。[8] 不過西方片約雖多，她卻嚴守不可辱華的底線，只接拍了《酸甜》（*Soursweet*，1988）和《紅提琴》（*Le Violon Rouge*，1998）兩部。後者只主演其中一節，飾演大陸文革時冒險挽救一把珍貴小提琴的女幹部，入戲程度毫無疑問，卻因與角色處境距離太大，而無法

完全抹掉演戲的痕跡。

《酸甜》也有著典型西方人對中國人及中國傳統文化一知半解的毛病，不少對白都有生吞活剝之嫌。雖未能免俗有唐人街黑幫的描寫，卻不至像荷里活般面譜化，最關鍵的暴力情節甚至暗場交代。影片由張艾嘉飾演的莉莉在新界出嫁開始，到移民英國開外賣店波折重重，丈夫失蹤後堅強地負起當家的責任作結（最後鏡頭拉高拉遠，同時響起〈茉莉花〉的歌聲），徹頭徹尾是一首對這位外柔內剛女子的讚歌。張艾嘉從來不是武打女星，卻在片中露了兩手（莉莉自小習武，因有個三屆武術冠軍的父親），小兒在校被同學欺負，她憤而教他幾招一場尤其出位。結局隨著堅毅自信的獨白擺出的起手架式，就和她片中大量凝視、沉思、忍淚等特寫鏡頭一樣，盡現她自然流露、舉重若輕的壓場感。

即使不是在《酸甜》這樣的英語片中，張艾嘉的流利英語仍可大派用場。關錦鵬的《人在紐約》（1990）寫來自大陸（斯琴高娃）、香港（張曼玉）、台灣（張艾嘉）三個女人的故事，三人的溝通當然以國語為主，但張艾嘉首尾兩場舞台試演（更以即興的說呂后故事作結）都是全英語對白。三人當中也以她的角色最成熟主動，街頭醉唱一場是由她牽頭唱出〈綠島小夜曲〉。天台半夜借酒消愁遇上紐約初雪一幕，也是由她攜酒先進場，酒杯都擲碎後她把空酒瓶小心放好露出笑靨，成了影片最後的兩個特寫。在這場兩岸三地女演員的非正式較量中，張艾嘉毫不含糊地勝出了漂亮的一仗。

1 　葛大維：〈山中一年，尊師一世：張艾嘉心中的胡金銓導演〉，電影 101P_ 國家電影資料館電子報部落格，2012 年
　　6 月 15 日，http://http://ctfa74.pixnet.net/blog/post/45648572。

2 　〈張艾嘉專訪 II：新藝城、新電影，到最愛〉及〈台北金馬影展：張艾嘉導演講堂〉（2011 年 11 月 17 日），李焯桃、
　　陳志華主編：《焦點影人：張艾嘉》，香港：香港國際電影節協會，2015 年 3 月，頁 12 及 181。

3 　〈杜篤之專訪：演員當導演是完美的結合〉，同註 2，頁 90。

4 　〈張艾嘉專訪 II：新藝城、新電影，到最愛〉，同註 2，頁 17。

5 　石琪：〈以柔制剛：印象張艾嘉〉，同註 2，頁 153。

6 　楊凡：〈《海上花》的誕生之三：張艾嘉主動提出與姚煒共浴〉，《明報周刊》，2016 年 12 月 11 日，頁 75。

7 　林奕華：〈時代女性的成長面面觀〉，同註 2，頁 142。

8 　〈張艾嘉專訪 III：阿郎、小漁、心動〉，同註 2，頁 21。

王祖賢

在靈氣與妖魅之間

文｜楊元鈴

1967 年生於台北。十五歲時拍攝球鞋廣告，翌年入讀國光藝校，其後因首部電影《今年的湖畔會很冷》（1983）而獲邵氏公司簽約，到香港發展，首部在港演出的《再見 7 日情》（1985）備受注意。邵氏結束製作後成為自由身，憑《倩女幽魂》（1987）中聶小倩一角紅遍亞洲，其多情幽怨的女鬼形象深入民心。其後陸續演出的電影有《大丈夫日記》（1988）、《殺手蝴蝶夢》（1989）、《潘金蓮之前世今生》（1989）、《阿嬰》（1990）、《倩女幽魂 II 人間道》（1990）和《倩女幽魂 III 道道道》（1991）等。1992 年一度減產，1993 年演出《東方不敗風雲再起》和《青蛇》等九部片後停產。之後間歇演出了日本片《北京猿人：21 世紀爭霸戰》（1997）、與宮澤里惠合演的《遊園驚夢》（2001），2004 年拍罷內地影片《美麗上海》後息影。現定居加拿大溫哥華。

對我們這一輩七〇後的觀眾來說，王祖賢是仙女和女鬼的最佳化身，她古典脫俗的氣質、姣美修長的外形，一出道就迅速成為港台女星中的佼佼者。從 1983 年的《今年的湖畔會很冷》、掀起靈異浪漫風潮的《倩女幽魂》系列（1987-1991），到遊走性別與情慾的《青蛇》（1993）、《遊園驚夢》（2001），從影二十多年、參與演出的電影逾六十部，姑且不論角色的重要與否，也不論緋聞的風風雨雨，單就作品數量來看，絕對是赴香港發展的台灣女星代表之一。

王祖賢的崛起在當年也像是個神話。年僅十六歲的她主演的第一部電影《今年的湖畔會很冷》，獲得了金馬獎三項提名，頒獎典禮上播放了演出的片段，據說邵氏公司高層一看到便驚為天人，迅速簽下經理人合約帶往香港發展。《再見 7 日情》（1985）、《打工皇帝》（1985）、《義蓋雲天》（1986）、《殺妻 2 人組》（1986）、《衛斯里傳奇》（1987）、《殺手蝴蝶夢》（1989）……短短三年，不用經過灰姑娘的苦熬，王祖賢一開始就以仙女下凡之姿躍上大銀幕，合作的男星包括爾冬陞、許冠傑、周潤發、鍾鎮濤、梁朝偉、張國榮等等，全是一線人物，到了 1987 年的《倩女幽魂》更衝上演藝事業的巔峰，紅遍全亞洲，之後甚至還於日本發行日語專輯，走紅程度可見一斑。

永遠的聶小倩

《倩女幽魂》（1987）

《倩女幽魂》不僅是王祖賢的代表作，對許多觀眾而言，也讓她成為了永遠的聶小倩，不論之後再如何翻拍，只有王祖賢是最經典的女鬼小倩，就像只有發哥是真賭神，即使類型電影不斷地再製或新修，明星與角色的特定連結，依舊深植人心。王祖賢的倩女形象不僅讓她接連主演了《倩女幽魂Ⅱ人間道》（1990），《倩女幽魂Ⅲ道道道》（1991）整個系列三部

曲，以及後來同類型的《畫中仙》（1988）、《千年女妖》（1990）、《畫皮之陰陽法王》（1993）等古裝浪漫動作片，王祖賢可說是與受困陰間的美麗幽靈劃上等號。有趣的是，回過頭再看當年讓王祖賢一片驚艷的《今年的湖畔會很冷》，片中飾演的角色也是個幽靈般的女孩。整個故事恍如《倩影淚痕》（*Portrait of Jennie*，1948），重返小鎮的攝影師偶遇美麗

脫俗的女孩，一轉身芳蹤難尋，沒人知道她是誰，下次再見，女孩成了亭亭玉立的少女，洛莉塔（Lolita）般的戀情於是展開。這種無邪、神秘、柔弱、堅毅的性格，在《倩女幽魂》系列更為顯著。介於強勢的大魔怪姥姥和弱勢的書生戀人之間，小倩既是需要被拯救保護的弱女子，又必須有法力足以捍衛愛情的女鬼，正邪、強弱、陰陽的界限在她的角色中變得模糊，攪拌揉雜成無奈的美麗與愛情。

王祖賢既嬌柔又堅韌的特質，在男性主導的其他香港類型電影中出現，伴隨著英勇警探、城市獵人、俊美書生，是不是花瓶不重要，重要的是她總是站在英雄旁邊那一個，被拯救或相依偎，男人希望身邊有她，女人希望自己是她。從某種角度來看，其實一切不過只是電影中的角色，與王祖賢本人無關。但不可否認的，女明星與她們演出的角色，不只是觀眾話題的焦點，在八卦流言、緋聞議論之間，明星的整個表演生涯，都成為一種演出的歷程，以電影為名所輻射構成的整體形象，跨越公私，成了一種角色，一種不斷被觀看的演出。套用電影心理分析學者蘿拉莫薇（Laura Mulvey）的說法，看電影的行為本身就是性心理學的偷

《潘金蓮之前世今生》（1989）

《東方不敗風雲再起》（1993）

窺，隨著敘事的進行、角色的認同、慾望的投射，在觀影過程中完成視覺快感的滿足。而類型電影中的女性則是一種被凝視的客體，被書寫、被宰制、被再現的符號，在電影文本的產製、流通、消費過程中，符號取代並超越了真實，成為比真實更完美的幻想。王祖賢所代表的女優／女幽形象，承載的慾望的投射與寄託，不是三級的袒胸露背、豐臀浪乳那種直接訴諸感官的刺激，而是更細緻、更幽微的嚮往與掙扎。畢竟，有甚麼能比深情的女鬼更撩人、更刺激、更令人滿足。

如夢似幻的慾望對象

慾望與快感的辯證，在《潘金蓮之前世今生》（1989）也呈現了相當有趣的展演。改編自李碧華的小說，王祖賢飾演史上最著名蕩婦潘金蓮的現代版，為了執念而拒喝孟婆湯，懷著前世的記憶來到現代，命定的輪迴讓她再次在男性社會中受盡折磨。李碧華原著小說中的人物設定就已經不同於《金瓶梅》，王祖賢的潘金蓮是文革後期嫁到香港的大陸女子，一方面在身份上與備受傳統社會壓迫的背景相呼應，另一方面也更進一步點出了女性矛盾與掙扎，在多舛

的命運與壓抑的人生中尋找出口。充斥全片的情慾主題，與其說是對性的窺視，更像是一種慾望的載體，保護她、佔有她、戲弄她、同情她、愛上她……王祖賢所象徵的慾望成為一種介質，將現實生活中沒有公開說出口的、對於情慾的嚮往或想像，寄身在她如夢似幻的情影中。

或許是因為與富商的緋聞、與歌手的情事鬧得沸沸揚揚，王祖賢的作品量從 1994 年開始銳減，但在息影之前的幾部作品中，性與性別的流動主題卻變得更加明顯。《笑傲江湖 II 東方不敗》（1992）續集的《東方不敗風雲再起》（1993），主打林青霞主演的東方不敗，但王祖賢所飾演愛妾雪千尋一角，相對於林青霞的不男不女、亦男亦女的曖昧性別，王祖賢的柔美，則是類型電影中最典型的蛇蠍美人，魅力凡人無法擋。片中多場林青霞與王祖賢充滿性暗示的情慾戲，表面上看起來，可說是直接挑明地餵飽了觀眾對女女情慾的窺視快感，但再往內裏細究，揮劍自宮的東方不敗根本將弗洛伊德（Sigmund Freud）的閹割情結付諸行動，雪千尋的執迷耽戀則成為陽物崇拜的慾望再現。此外，攝影機經常以一種親近撫摸的方式，在王祖賢的臉龐和身軀蜿蜒遊走，除了呈現了對於女體的消費

與掌控，卻也讓她所代表的、從柔弱而生的剛強，超越了快感而成為真實的意涵。

以《白蛇傳》為主題的《青蛇》，王祖賢演出大家耳熟能詳的妖精白素貞，與飾演青蛇的張曼玉有相當多微妙的姐妹纏綿。在這部新版的詮釋中，徐克導演藉由法海、許仙、青蛇、白蛇四個角色，象徵神、人、妖之間的本性探討，法海的凜然神氣、正邪二分，許仙的懦弱猶豫、搖擺人性，青蛇的狂放野性、裸裎慾望，都有清楚明確的界定，唯獨王祖賢所飾演的白素貞，身兼並跨越了三者的部份元素，成為比常人更真實的人。值得一提的是，白蛇首次與許仙纏綿的那場戲，青蛇在窗外偷窺，激情之際兩女相望凝視，從觀看的角度，彷彿像是藉由許仙這個男人，成了白蛇與青蛇這對女／妖之間的情感，既是姐妹同性情結，亦是自我與本我的連結，一千年與五百年道行的差距，透過許仙的男體這座橋而越過。而到了楊凡導演、改編自戲曲經典《牡丹亭》的《遊園驚夢》，王祖賢乾脆直接扮成了男兒裝，一邊與宮澤理惠耳鬢廝磨，一邊與吳彥祖翻雲覆雨，穿梭遊走在性別與性慾的邊界，是男是女根本已經不重要了。

《遊園驚夢》（2001）

2004 年完成《美麗上海》之後，王祖賢正式宣佈息影。有趣的是，在這部由彭小蓮執導的家庭寫實片中，王祖賢再也不是女鬼或女妖，而是旅居美國、返回上海故鄉拜訪的小女兒，歷經了家庭舊事的紛爭之後，釋然離去。片中細細描繪的親情糾葛、兄妹怨懟，以及分居各地的家庭樣貌，讓人忍不住聯想到王祖賢的真實家庭背景，以及息影後定居加拿大的現狀。

《美麗上海》片尾的離開，現在看起來，也成了王祖賢對電影世界的道別。

作為影迷與觀眾，王祖賢究竟是個怎麼樣的人，我們終究只能從電影中角色的觀看，去建構對她的想像，在清靈與狐媚、仙女與浪女之間，她成為了慾望的寄託，凝止於電影中，成為永遠美好的幻想。

吳倩蓮

留一抹倩影

文｜紀陶

1968 年出生於台北，曾入讀台灣藝術學院戲劇系，在學時獲張艾嘉賞識，得到電影演出機會。其處女作是與劉德華合演的《天若有情》（1990），她憑此片一炮而紅，獲第十屆香港電影金像獎最佳新演員提名。其後陸續演出《花旗少林》（1994）、《天若有情Ⅱ之天長地久》（1993）、《等着你回來》（1994）、《夜半歌聲》（1995）、《呆佬拜壽》（1995）、《攝氏 32 度》（1996）及《恐怖雞》（1997）等，期間曾應導演李安之邀回台灣演出《飲食男女》（1994）。1997 年憑《半生緣》奪得第四屆香港電影評論學會大獎最佳女演員。1997 年後開始減產，多數於內地拍攝電視劇。2004 年曾於《江湖》客串飾演劉德華的太太。

來自不同地方的演員，當年來到香港都成了香港派演員，被香港化之餘仍散發出不同風土的人情特色，成為一個獨特質地的演員。吳倩蓮來自台灣，她在演出港產片前，我們對她最大的印象是張艾嘉小姐對她的一句形容：「她就是如此倔強！」而她在電影中瀰漫的倔強氣質，是很台灣式的，與早她一點來港發展的王祖賢形象相近，都是嬌柔與倔強並存；但在擔當角色演出時，就看出兩個人對角色的掌握具有兩極的分歧。亦有很多曾與吳倩蓮共事的電影人說，小倩（吳倩蓮的暱稱）與葉童和張曼玉無論性格以及銀幕上的形象都很相似，都是性情很獨立的人，只是葉與張很港式，又有一種殖民時期的香港味，而吳倩蓮則是很台灣式。

情深少女惹人憐

吳倩蓮在她第一部港產片《天若有情》（1990）的演出已經很搶眼，她好像王祖賢在《再見7日情》（1985）一樣，是忽然爆出來的，一出場就已經令人印象難忘。

在《天若有情》公映之前，大家只當是去看劉德華的黑幫小子類型片，而且單看故事大綱，令人想起劉德華稍早前在台灣取景拍攝的《颱城》（1989），都是香港蠱惑仔與滯留在香港的台灣少女相處的故事。但吳倩蓮飾演的少女JoJo，她在天台屋生活的日子，拍得她生動可

《天若有情》（1990）

愛，她無聊時便去清潔，讓蠱惑仔回家時覺得有一頭家的感覺，JoJo 這種懂得打理家頭細務的女孩，可說是港產片常常暗地裏出現的，是女人為了留住愛而使出來的牽情手段，她既像《阿飛正傳》（1990）裏劉嘉玲飾演的 Mimi／Lulu，不同的是 Mimi／Lulu 去打掃是被迫的；也像《墮落天使》（1995）中飾演殺手經理人的李嘉欣，不過殺手經理人是神經質的，但 JoJo 則是見到蠱惑仔的房子真的很骯髒，有家卻不成一個家，而動了「想有個家」的女人天性。《天若有情》中一對孤男寡女的情不是純愛式，而是一種絕世相依。吳倩蓮演活一個為了愛而獨自從台灣跑到他鄉，立志在香港工作的小女子。故此，這種很有蠱惑仔身邊的「細細粒」味道的女子，當年得到很多小子的歡心。

《花旗少林》（1994）

隨後演出的《天若有情Ⅲ之烽火佳人》（1996），故事搬到抗日戰爭時期，劉德華變成了空軍大英雄，吳倩蓮飾演一個名叫小倩的「細細粒」小女子，留在家中等著他回來，都是將《天若有情》搬到過去，找一個最壞同時亦是最好的年代，把一段屬於金童玉女式的絕世戀情再演一次。

1994 年的《花旗少林》，她飾演的蓉小菁是一個擁有特異功能、被困在和尚寺內的小女子，與她相配的對手不再是小子輩，而是由周潤發飾演的美國特工、英雄大佬。與之前的角色不同的是，她的角色由一個民間小女子變成具有神奇力量的小仙女，不過這個小仙女仍是苦命的。小倩在《花旗少林》演活一個有出塵味道的小女子，與大佬之情令人刻骨銘心，最後一

《恐怖雞》（1997）

場在火車上隔著玻璃傳愛意，將定情指環用特異功能默默留給最愛，也是她的演出作品中令人難忘的場面。

隨後她與張國榮合演《夜半歌聲》（1995），飾演藝人杜雲嫣，愛上一個活在古舊劇場被以為是幽靈的破面男，以她在港片的小女子形象，在這部結合了西方的經典音樂劇《歌聲魅影》（*The Phantom of the Opera*）加舞台劇《羅密歐與茱麗葉》（*Romeo and Juliet*）的電影中，吳倩蓮發揮一種以情作為黏合作用的女性形象，深深觸動人心。同年的《呆佬拜壽》也是改編自粵劇戲寶以及舊電影，她飾演的望弟是一個持家有道的女人，劉青雲飾演她的呆佬丈夫。雖然故事來自傳統粵劇，但因為吳倩蓮的演出方式，一直令人聯想起改編自《聊齋誌

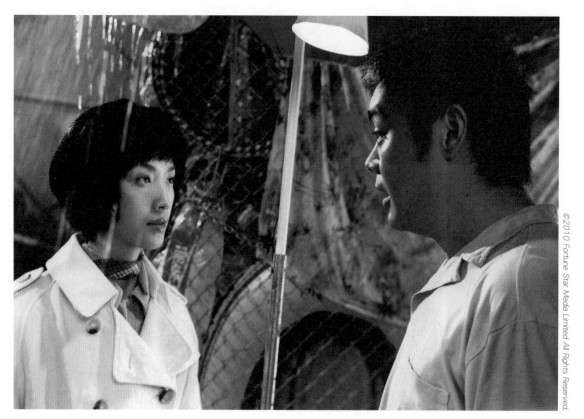

《攝氏 32 度》（1996）

異》的台灣電影《小翠》（1970，翁倩玉、武家麒主演）。兩部都是喜劇，一部是人間式，另一部具有出塵味，都說女子最當自強的就是持家有道。

踏入電影高峰期

一直認為，1996 年至 1997 年是吳倩蓮電影生涯的決勝年。由 1990 年初出道時的真心形象演出，隨後不同類型的電影擴闊了她的演出層面，到 1996、1997 年她演的角色均具深度。當中的《攝氏 32 度》（1996）及《恐怖雞》（1997）更可以說是小倩電影的高峰作，同期的《半生緣》（1997）以及她只演引子及結局的《奪舍》（1997），也是非她莫屬的角色。

現在重看這幾部電影，更看出《攝氏 32 度》是因為吳倩蓮與劉青雲合演《呆佬拜壽》的成功之後才生出來的故事，同樣是一個以家為主題的戲，之前的是擁抱傳統，並且是溫馨版本，但她在《攝》片所飾演的角色是一個沒有名字的獨行女殺手，天生冷血，因一個沒有家卻很有住家男人味的街邊麵檔小男人而改變命運，兩個身份迥異的人的邂逅其實又是一個《天若有情》的故事，只不過男與女的身份處境互調了。而在《恐怖雞》中，小倩飾演的葉小雁是一個內地來港再婚的女人，二奶的愛情作為北雁南飛，來港之後轉換成港人身份，然後再將她在內地的原本丈夫也申請接來香港，鵲巢鳩佔。《恐怖雞》在當年未受重視，但如今重看，相信大家會覺得一如《表姐，妳好嘢！》（1990）般，是一齣早揭先機，預響警鐘的寓言電影。

許鞍華找小倩演出《半生緣》的顧曼楨，大概因為她和梅艷芳的形象可以對比出兩種女人在家以及不在家的形象。在《奪舍》中小倩飾演被智慧老人奪舍上身的華女，是她從影以來最陰森的異端角色，取材自西藏密宗的奪舍（身體被其他意識侵佔）題材，以身體比作為家，

也巧妙地配合了小倩一向演出的電影主題。

幅度起落顯現象

七十年代以後，在香港公映的香港片多是粵語，不少外地來港的演員都需要由他人配音，自然與原聲不同。不過吳倩蓮和後來出道的舒淇一樣，一出道時便以原聲演出，成了形象品牌，給大家留有特別的印象。

1994 年吳倩蓮回台灣演出李安導演的《飲食男女》，演出二女朱家倩一角，後來她北上演出《龍城正月》（1997）的姜蘭娟，也與她在香港的演出形象一脈相連。

吳倩蓮獨特的聲音亦令她成為風格獨特的女歌手，在眾多名曲中，相信大家最難忘的是1994 年她在歌曲加入她與劉青雲的獨白而充滿戲劇效果的〈天下浪子不獨你一人〉（劇場版），到目前為止仍未有一首歌曲能取代此曲的超然地位。

回看小倩的演出年表，會看到產量很不平均，從中看出演藝人在八十至九十年代的工作環境

《半生緣》（1997）

相當反常。小倩因為在《天若有情》的演出大受注目，翌年參演了兩部電影，之後 1993 年有四部，可謂正常地穩步上揚。但是到 1994 年忽然推出了十部作品，1995 年有六部，1996 年的時候只得兩部，1997 年拍了五部之後，翌年她便開始轉拍電視劇集。1999 年的《四個廚師一圍菜》（原名《春風得意梅龍鎮》）之後，她便只演出電視劇，再沒有演出電影。

直至 2004 年的《江湖》，才見她在銀幕上作一次蜻蜓點水式「復出」。這可反映當年的香港電影「有風駛盡哩」的運作，尤其在 1994 年主演共十部作品，反映在只顧短線投資，沒有步驟的安排下，藝人只靠時機來作事業安排的不良現象。

來自台灣的吳倩蓮能在香港影圈立足，不足為

奇。事實上香港電影向來都表現這種集結能
力，女星比男星尤多，而且容易融合成香港品
牌。尤其八十年代至九七年前，台、港的經濟
文化互通，沒有多少阻礙，香港與台灣的文化
共融構成香港的一大特色。香港文化至今仍不
是孤立形式發展，而是多元文化匯聚。台灣女
孩一直有來，吳倩蓮之前有女歌星鄧麗君、蘇
芮等，女演員中最耀眼的是林青霞及張艾嘉，
當下最熾熱的是舒淇，而且港台內地都受落，
變成當代華語電影女星。現時台灣來的桂綸鎂
或者內地來的湯唯，都承接著吳倩蓮的戲路，
令人想起二十年前的吳倩蓮。她們的路可以獨
立體／睇，亦可以作為統一體／睇，設置入香
港電影文化體系中，見證香港電影的成長。

楊 紫 瓊

非 常 女 打 星

文｜蒲鋒

1962 年生於馬來西亞，祖籍福建。曾遠赴英國皇家舞蹈學院攻讀戲劇舞蹈專業學士學位。1983 年當選馬來西亞小姐。翌年獲邀到香港拍攝廣告而涉足香港影圈，處女作為《貓頭鷹與小飛象》（1984）。獲德寶公司力捧，以《皇家師姐》（1985）、《皇家戰士》（1986）、《中華戰士》（1987）等影片塑造成動作女星。其後結婚息影。離婚後復出與成龍合演《警察故事 III 超級警察》（1992），令她受到國際注意。1997 年往荷里活發展，演出《新鐵金剛之明日帝國》（*Tomorrow Never Dies*，1997）。2000 年在李安執導的《臥虎藏龍》中飾演俞秀蓮一角更令她在美國揚名，此後一直在荷里活及內地拍戲，演出影片包括《藝伎回憶錄》（*Memoirs of a Geisha*，2005）、《劍雨》（2010）、《昂山素姬》（*The Lady*，2011）、《臥虎藏龍：青冥寶劍》（2016）和《秒速殺機 2》（*Mechanic: Resurrection*，2016）等。

楊紫瓊是香港動作女星中最有地位的一位。在她之前，我們有能夠連踢十二枝槍的刀馬旦于素秋、武俠影后鄭佩佩、女殺手陳寶珠、打女茅瑛、「長輩」惠英紅；與她同期或之後的，有「霸王花」胡慧中、「五屆世界空手道冠軍」羅芙洛（Cynthia Rothrock）、「健美冠軍」西脇美智子、李賽鳳、高麗虹、「第二代師姐」楊麗菁、「黑貓」梁錚、「小龍之女」李香凝，甚至鄭裕玲都曾經大展拳腳，打生打死。但是論演出持久、世界知名、深入民心，綜合起來還是要數楊紫瓊。

從演員角度看，香港的功夫片及其延伸出來的動作片是一個很特別的獨立王國。一般明星演香港動作片是很難成功的，成功的動作片需要某種特定的「動作明星」，西片也有接近例子但沒這樣極端。《轟天猛將》（The Expendables，2010）成功的原因，因為合演的正反派都是曾獨當一面的「動作明星」。這也是《轟天猛將 2》（The Expendables 2，2012）其中一個缺失，它新加入的女隊員由余男主演，這是選角錯誤，因為這個角色應該由楊紫瓊演，只有她第一動作女星的地位才能撐得起角色。相應地，動作明星可以演技很好，但他們不能做演技派，不斷演不同類型的角色。偶一為之可以，但不可以長期。因為那會破壞其動作明星的形象。這方面和荷里活歌舞片明星一樣，歌舞片屬於佛烈雅士提（Fred Astaire）、真基利（Gene Kelly）和施瑞麗（Cyd Charisse），而他們也屬於歌舞片。

動作明星最核心的形象特色是「打得」，但所謂「打得」要加以進一步分析。「打得」只是一個觀眾接受的印象，與動作明星的實戰搏擊能力無關。功夫片和港式動作片的打鬥往往帶有一種表演性，因而動作明星需要顯示出「真功夫」，但觀眾不會細察，他們眼見到的「真功夫」，僅是一種富動感和力量的身手，而不是真正的搏擊能力。動作明星除了銀幕上的表演，如擁有「武術冠軍」這類銜頭，自然會增強其「真功夫」的形象。電影公司會動用宣傳嘗試為動作明星建立「打得」的形象。具代表性的一個事例，是嘉禾公司要把京劇刀馬旦出身的武俠女星茅瑛改造成功夫片女星，便派她在三個月內高速獲得合氣道黑帶，好令觀眾相信她在《合氣道》（1972）中打的是真功夫。

從過客變成一姐

楊紫瓊初出道時，她的動作明星形象其實頗為人工化的。她不是習武出身，能演出高難度動作主要由於她的舞蹈底子。但德寶公司要以動作女星的形象塑造她為公司的當家花旦，於是在兩、三年間，由她主演《皇家師姐》（1985）、《皇家戰士》（1986）、《中華戰

《皇家師姐》（1985）

士》（1987）和《通天大盜》（1987）四部動作片。《皇家師姐》的導演是元奎，最擅長把女星訓練成動作悍將。楊紫瓊原本的樣貌優雅溫文，於是剪短頭髮以增加英氣。楊的身手並不如合演的羅芙洛有勁，但高潮戲楊與狄威大戰時，捱打捱撞，就是這種不惜身的態度，令觀眾感受到她對動作場面的認真，那時也沒有這類的當紅女星，她遂一舉成為當時具份量的動作女星。但這個好開始本應很難帶出現在的成就，因為隨著她與電影公司老闆潘迪生結婚後息影，她僅似是一個香港電影的過客，與一度是她的競爭對手高麗虹的情況頗類似。但楊最終

離婚並復出，電影從此才真正成為她的事業。

她復出的第一部戲是很精明的選擇——與成龍合演《警察故事 III 超級警察》（1992）。她是繼洪金寶和元彪後，第三個可以在成龍成名後與他在影片中平起平坐的合演者。她在戲中演一個中國女公安，與成龍扮作兄妹做臥底，與成龍演得很合拍，以演出而言足以與成龍平分春色，這對一個女星來說尤其難得，遂奠定她動作女星一姐的地位。

許鞍華導演的《阿金》（1996），是楊紫瓊成名後第一次不演動作片。她演女武師阿金，重點是講阿金的兩段感情經歷，最後則是一段助小孩抗黑幫的故事。她在《阿金》中演得平實可喜，前兩段感情戲在含蓄中頗為動人。但她在《阿金》的演技沒有引起強烈的迴響，反而對她動作女星的形象有所鞏固，因為她在拍攝中途受了重傷。以香港的情況，動作明星拍攝動作場面時受傷，是他們的「紅色勳章」（Red Badge of Courage），肉體受創表現了她的拚搏精神，這不是純靠宣傳所能製造的動作明星形象。

《警察故事 III 超級警察》（1992）

從香港衝出國際

楊紫瓊的動作女巨星地位也有她因緣際會的因素，她比之前的女打星幸運之處，是她成名於八、九十年代，是香港動作設計成熟，並創造了自己特色的黃金年代。那時香港動作片不單在亞洲已廣為人知，甚至歐美都有相當熱情和忠心的愛好者。歐美在九十年代開始從不同途徑引入香港的動作元素，主要當然是越洋聘用港片的動作指導，也包括香港的幕前明星。英國招牌名片占士邦系列，九十年代的《新鐵金剛之明日帝國》（*Tomorrow Never Dies*，

《臥虎藏龍》（2000）

1997）找楊紫瓊來演邦女郎也就並不奇怪。楊紫瓊既已是最有地位的香港動作女星，再加上流利英語，大大有利於她拍攝英語電影。但她的優勢也不純然是語言，她氣質高貴大方，與戲中角色背景不盡相符，但在一部逃避主義的娛樂片中，這是增色，而不是失實。她在影片中演中國女特工，不用跟占士邦上床，主要是打。但女角在邦片中始終是配角，楊的戲份雖然已比很多邦女郎重，但是她的演出也僅是稱職而已，並不突出。

楊紫瓊的最佳演出，無疑是《臥虎藏龍》（2000）中演俞秀蓮。儘管她在影片中只能算是配角，但無論角色、演出或武打，都是她最好的一次發揮。俞秀蓮是個有歷練的女鏢頭，與影片中的第一高手李慕白（周潤發飾）一直

《昂山素姬》（2011）

有緣無份，二人雖有感情，卻無法圓滿完聚，中間總隔著一種難以超越的無形障礙。正是這無形障礙令到俞李的關係總有一種隱約的緊張，楊紫瓊掌握得很好。而俞秀蓮更多的是與玉嬌龍（章子怡飾）的對手戲。玉嬌龍極度自我中心，做事永遠不顧後果；而俞秀蓮跑慣江湖，世故成熟，遇事總能情理兼顧。在影片中玉嬌龍一味向前衝，在攻擊，包括向俞秀蓮。

出於愛才，也出於顧全大局，俞秀蓮只想事情不要惡化，像在防守。兩個角色攻守之間，互相展示出性格魅力，相得益彰。

章子怡的玉嬌龍固然光芒四射，但楊紫瓊也演得沉穩，一點也沒有失色。至於動作，俞秀蓮以十八般武藝對抗手持青冥劍的玉嬌龍，更已成了武俠片經典場面。玉嬌龍恃著青冥劍鋒

利，不斷把俞秀蓮的兵器削斷。俞秀蓮不斷換兵器，直到最後用斷劍靠近玉制勝。袁和平的武打設計固然精妙，楊紫瓊舞動各種兵器，盡現每種兵器的特色，在技藝上奪目過章子怡總靠劍的鋒利取勝。更重要的是整場打鬥不僅是感官上的刺激悦目，當中還包含了複雜的感情表現。俞秀蓮對李慕白持久的關係挫敗，對玉嬌龍的包容多時，都形成角色的壓抑，而在這一場對打中爆發。楊紫瓊把俞秀蓮的感情融入武打中，是「文戲武唱」的一個典範。

楊紫瓊在動作片外也有演出其他類型的電影。當中比較重要的演出，有《宋家皇朝》（1997）中演宋靄齡、《藝伎回憶錄》（*Memoirs of a Geisha*，2005）演妓院老闆娘、《昂山素姬》（*The Lady*，2011）中演昂山素姬。這些角色，儘管性格有差異，但又或多或少都是其動作女星形象的某種延續。這些角色一般都是高貴大方有氣派，性格都十分剛毅堅強。大家都很難想像楊演弱質女子，更不要説畸邪或頹廢的角色。當中又以《昂山素姬》的演出最有地位。因為她扮演一個受普世敬重的真實人物。影片拍得不算好，但楊紫瓊扮演昂山素姬能做到形神俱似，環顧世界女星，應該沒有人比她更適合。

人的體能狀況，其黃金高峰期大概在二十出頭，過了三十已往下降。打女很多時僅能是女星晉身之階，難以長期維持。但事情總有例外，而例外也往往是由非凡人所創造的，楊紫瓊能把動作女星的形象維持長達三十年，2016年仍能主演《臥虎藏龍：青冥寶劍》，她成為香港動作女星的代表，縱有時代因素，但她確也有其過人之長。

周 迅

世外佳人

文｜馮嘉琪

1974 年出生於浙江衢州。畢業於浙江藝術學校社會文化舞蹈專科，處女演出為《古墓荒齋》（1991）。早年只演出較次要角色，2000 年憑電視劇《人間四月天》大受歡迎。同年她主演的《蘇州河》獲得多個國際影展獎項，從此揚名。她成了影視界的紅星，主演的電視劇《橘子紅了》（2002）和《射鵰英雄傳》（2003）收視極佳，又來了香港參演陳果執導的《香港有個荷里活》（2002）。2005 年憑《如果 · 愛》獲多個演員獎項，包括第二十五屆香港電影金像獎最佳女主角、第四十三屆金馬獎最佳女主角等，成為華語電影界的一線女星。演出的電影風格多樣，如馮小剛的《夜宴》（2006）、陳嘉上的《畫皮》（2008）、高群書的《風聲》（2009）、徐克的《龍門飛甲》（2011）和彭浩翔的《撒嬌女人最好命》（2015）等。近作是許鞍華執導的《明月幾時有》（2017）。

《撒嬌女人最好命》（2015）

我記不起是在婁燁的《蘇州河》（2000）還是電視劇《人間四月天》（2000）首先看到周迅[1]，或許是差不多的時候，甚至同時？兩個角色不能再兩極了：才在現代的情慾迷宮沾了一身 kitsch 味，回到民國的感傷詩意世界又讓你深信她根本就是一朵遠古幽蘭，可以化身天生天養懵懂少女，帶點法國女人的率性——兩生花，她從來勝任有餘。

要在這年頭找人演繹民國女子，很難想到比周迅更適合的人，她彷彿生來就有一種超越這個時代，甚至超越任何一個時代的世外氣質，帶著古代人的優雅與矜持，又有現代人的靈動與爽朗。

事實上，單是在《蘇州河》裏她就駕馭了兩個截然不同的角色：一個清純，一個世故。事業初期橫跨電影、電視界，這兩部南轅北轍的作品，已充份反映她的可塑性。

獨立電影出格演繹

但我不會說她「百變」，「百變」是一個俗氣的形容詞，流行文化中受吹捧的特質，與氣質無關。周迅的宜古宜今來自她的氣質，要多耐人尋味有多耐人尋味，在獨立電影裏出格得如魚得水，但要傳統也可以傳統，為商業電影一板一眼的角色交足戲（儘管那些不一定是她最深刻的演出）。

在華語影壇，周迅可能是唯一一個既受獨立電影青睞，又能滿足商業電影及電視劇要求的女演員。獨立電影追求生活質感，導演多偏好表演不著痕跡、富生活感覺的演員。商業電影演員有時會現身獨立電影，呂中、桂綸鎂、劉嘉玲等等都參演過獨立電影；但獨立電影演員大多不會跨界商業電影——要求太不同了，要姿整架勢，特別是今時今日的香港、中國電影，很難想像諸如趙濤、王宏偉等獨立電影演員在商業電影掛帥。當然，周迅就是個罕見的例外，她演獨立電影嶄露頭角[2]，雖然很快就轉型到商業片，卻也隨時可以回歸到那種很純粹的演出。

大部份華語商業電影女星，或多或少有一種本色的定型，周迅卻可以隨意遊走於不同時代不同身份，表演幅度非常大，遠古到五代十國（《夜宴》，2006），前衛到科幻未來（《雲圖》，*Cloud Atlas*，2012），都有她的身影，有脫俗也有沉淪，不但有女身，亦有男身。

在婁燁的《蘇州河》裏，她是一個曖昧的存在，是清純的高中生，又是惹人遐想的美人魚，是都市慾望與童話般浪漫想像的化身。《蘇州

《蘇州河》（2000）

河》同期，周迅為王小帥的《十七歲的單車》（2001）演了一個耐人尋味的角色，出場時間極短，甚至沒有對白，卻是片中男主角的情感啟蒙對象，比戲份多的高圓圓重要。與《蘇州河》一樣，周迅在片中極有雲遊特質，來去如風。

戴思傑的《巴爾扎克與小裁縫》（*Balzac and the Little Chinese Seamstress*，2002）以後，周迅過渡到比較商業化的中國及香港電影。相比前兩者，《巴爾扎克與小裁縫》的敍事直接、傳統得多，周迅飾演文革時期四川鄉郊一個不識字的少女，受到兩個知青的啟發，她對兩人似

乎都有霧水情意，也嚮往他們的知識，但最後吸引她的是外面更廣闊的世界。《巴爾扎克與小裁縫》非常討好，也進一步確立了周迅宜古宜今、宜鄉村宜都市的形象，那不大屬於這個世界的清純、充滿靈氣的脫俗形象，沒有成為她的定型，卻成為她的印記。

香港電影：形象的迷思

周迅參演的香港電影之中，最值得重視的是陳果的《香港有個荷里活》（2002）、陳可辛的《如果·愛》（2005）及徐克的《龍門飛甲》（2011）。徐克的《女人不壞》（2008）及彭浩翔的《撒嬌女人最好命》（2015）是輕喜劇，麥兆輝、莊文強的《聽風者》（2012）及《竊聽風雲3》（2014）、爾冬陞的《大魔術師》（2012）是類型片或討好主流觀眾的大製作，不是那種可以為她建立新形象的作品。在區雪兒的《明明》（2007）裏，周迅再度一人分飾兩角，MTV導演出身的區雪兒型格影像手到拿來，敍事卻不是她的強項，這一次試驗超越不了《蘇州河》。

承《蘇州河》及《十七歲的單車》而來的《香港有個荷里活》，跟《巴爾扎克與小裁縫》一樣，可以說是周迅由獨立電影轉型到商業電影的過渡作。陳果借用了她在前作裏可以天真又可以世故的形象，讓她演一個裝成未成年少女敲詐港男的「北姑」，手段狡猾，但其人率性天真，叫人恨之不得，反而慶幸她整治了幾個色鬼。《香港有個荷里活》表面嬉笑怒罵，卻是其中一部首先探討國內新移民問題的香港電影，它對新移民的態度中立偏同情，而且點出港人（尤其是父權社會裏「話事」的男人）本身的問題，幼童與女性的軟性力量顛覆了雄性爭鬥心，在今日一片反新移民氣氛下，陳果當年的角度特別難能可貴。

說周迅可塑性奇高，《如果·愛》是視覺造型上一個絕佳例子，但不一定是在角色塑造上。《如果·愛》當年為威尼斯影展閉幕電影，是野心勃勃的商業片，目標是兩岸三地華語市場，香港的張學友、台灣的金城武以外，再加上《大長今》裏迷倒不少女觀眾的韓星池珍熙，三皇拱照周迅，夠熱鬧了吧？周迅在片中連連變身，由土氣的少女到馬戲班空中飛人，迷醉酒色財氣的風塵女子到心高氣傲一代女星，幾乎每一場戲的形象都不同，而且載歌

載舞，真可說是用心良苦的一部 vehicle。華麗的歌舞場面與周迅千變萬化的造型迎合主流觀眾愛熱鬧的通俗趣味，角色卻總欠一點真。那是一個為求成名不惜拋棄愛人的功利女演員，一個想當然甚至是定型（Stereotyped）的人物。上面提到的三部中國電影及《香港有個荷里活》教人念念不忘，因為她的角色及她的演出都有一種曖昧，《如果·愛》的角色卻寫得典型得多，動機很清楚，心態很清楚，沒有耐人尋味。太清楚的東西總不及霧裏看花迷人，而過份鋪張的場面只有喧賓奪主。周迅當然扮甚麼像甚麼，但她在片裏有的是「Look」多於是演出，不是說她沒有演出，而是劇本及電影都沒有空間讓她去得更深刻。《如果·愛》讓她贏盡兩岸三地大大小小最佳女主角獎項，我倒是懷念早期那很簡單很深刻的她。

周迅是世外的，把她放在太現實太功利的世界裏就是沒有用盡她的好。

中國電影：都市戀愛與大製作

在國內這邊廂，李少紅的《戀愛中的寶貝》（2004）、《生死劫》（2005）及曹保平的《李

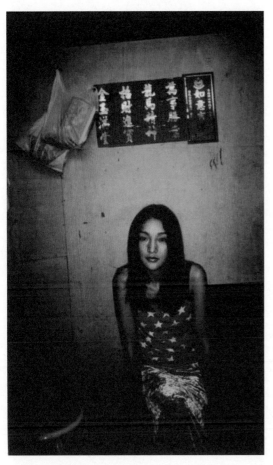

《香港有個荷里活》（2002）

米的猜想》（2008）等一系列作品是周迅的
「摩登時代」，三部影片都圍繞現代中國都市
生活。徐克的《女人不壞》及彭浩翔的《撒嬌
女人最好命》當然也可以算在內，雖是香港導
演，情境都是中國的，也都是「中港」合拍片。
但後兩者的致命傷是設下了這個前提：有個性
的事業女性都難找到對象，暗示（或明示）始
終是符合父權社會想像、溫柔順從的女人吸
引，更不用說的是把「戀愛」視為成女性快樂
的終極目標。

《戀愛中的寶貝》很難不使人認為它刻意模
仿《重慶森林》（1994）或《天使愛美麗》
（*Amélie*，2001），但徒有其形，落得過份炫
目躁動，像個安靜不下來的小孩（不就是周迅
的角色？），雖然或多或少反映了北京年輕中
產階級的生活，但把周迅錯配到一個不屬於她
的情境。《生死劫》比較成熟，雖然是通俗劇
的情節，少女墮入情網的騙局，美學乏善足
陳，倒是周迅的角色耐看得多，由懵懂內向到
墮入愛河、自甘沉淪到拾回自信，她以低調的
演出表達細微的心理變化，與大起大落的情節
及煞有介事的風格成強烈對比，其實整部戲都
是靠她不慌不忙的獨白及一種神秘的安穩支撐

起來的。李少紅偏好手搖鏡頭及誇張的表達，
電影以外，她也跟周迅合作過《大明宮詞》
（2000）、《橘子紅了》（2002）兩部電視劇，
算是與她合作最多的導演，但她的風格與安靜
的周迅其實不算合拍。

《李米的猜想》是三部都市影片裏最紮實的，
在犯罪片的劇情裏也有人文味道，刻劃鋌而
走險的毒販背後的故事，也側寫了城鄉人口遷
移的社會現狀。影片第一個鏡頭是周迅的大特
寫，不施脂粉滿臉雀斑的她正在吞雲吐霧，雙
眼一片迷濛，真是令人眼前一亮。不漂亮也不
華麗，她只是一個受思念折磨的很實在的人，
當的士司機是為了尋找失蹤男友，躁狂勇悍又
非常脆弱。

此後，《風聲》（2009）與《畫皮》系列（2008、
2012），還有胡玫的《孔子：決戰春秋》（2010）
等大製作陸續登場，以劇情、場面及明星陣容
為號召，就與上述的港產商業片一樣，她的演
出當然是水準之上，但基於電影的商業本質，
角色刻劃沒有突破。以周迅的演出來說，馮小
剛的《夜宴》，反而比較有趣。

《如果 · 愛》（2005）

今天重看改編莎劇《王子復仇記》（*Hamlet*）的《夜宴》，覺得它的獵奇色彩與誇張的排場相比近幾年的中國電影，其實也不算太不堪入目了。《夜宴》裏周迅、章子怡的對比特別有意思，章子怡的皇后（也是太子的舊情人）當然是強勢的，她的演出也是強勢的，看章子怡忍住怒氣向周迅輕蔑的說一句：「你以為你是誰？」

在較早之前的一場戲裏，憤怒又失意的太子思懷皇后不得其人，強行親吻周迅，周迅半低著頭，沉聲一句：「我不是她。」是一張側臉，漠漠沒有表情，鏡頭又是那樣的短促。在俗世各式各樣的演藝獎裏，強勢的外露的演繹每每受注目，真正的演技卻應在這渾然不覺中。在《夜宴》裏也是在現實裏，周迅是那沉靜的與

世無爭的存在，對陰謀與野心渾然不覺。甘於退為二線，鋒芒卻有增無減——因為素淡守拙而有光潤如玉的氣質。

片末周迅演唱〈越人歌〉，貫穿全片的大提琴、弦樂、鋼琴都放她一馬，配樂只是用上古琴和琵琶，清歌斷腸。《如果‧愛》裏，她也獻唱了一首〈外面〉，無獨有偶，配樂也極其清淡，是 unplugged 的結他，周迅以低沉的聲音哼出對外面世界的嚮往——在《夜宴》裏，則是對太子的嚮往——兩種嚮往都伴隨一種孤獨感，就像是一種遠離俗世的存在。

聲線跟表情一樣，是一個演員的本錢，但不是很多演員會用。周迅的聲線非常有魅力，那是低沉的，渾厚的，也有豪爽與倔強，或者一份放棄與吵鬧世界爭長短的慵懶……令人想到嘉寶（Greta Garbo）、瑪蓮德烈治（Marlene Dietrich）或蒙妮卡維蒂（Monica Vitti）。

男裝的周迅

讓我們回到徐克的《龍門飛甲》。3

還得從林青霞說起。林青霞在《笑傲江湖 II 東方不敗》（1992）裏的「東方不敗」，是近代華語電影中女演員易服演出的典範，不能忽視的是同年上映的《新龍門客棧》，林青霞同樣易服演出，角色少了霸氣多了柔情——當然，這之前還有她在《金玉良緣紅樓夢》（1977）的寶二爺，及之後《東邪西毒》（1994）裏的慕容燕。4《龍門飛甲》是徐克據胡金銓的《龍門客棧》（1967）及他參與編劇並監製的《新龍門客棧》（李惠民導演）再改編之作，也可以看成是《新龍門客棧》的延續，不無戲謔色彩；周迅飾演的俠客凌雁秋女扮男裝，與林青霞的男裝扮相一樣，原型可以追溯至胡金銓塑造的兩女俠：《大醉俠》（1966）裏鄭佩佩飾演的金燕子及《龍門客棧》裏上官靈鳳飾演的朱輝；兩者都曾以男裝在客棧中與一眾男官兵或黑道人馬周旋。李安的《臥虎藏龍》（2000）向胡金銓致敬，自然也有一場類似的戲，章子怡的男裝玉嬌龍在客棧中把一班武林豪傑打得落花流水。侯孝賢的《刺客聶隱娘》（2015）亦繼承胡金銓禮讚女俠的傳統，舒淇雖未有作男裝打扮，但她自少被隔絕於世，幾乎不問七情六慾，加上一身隱者般的黑衣裝束，形象其實很中性；侯孝賢在《刺客聶隱娘》中對愛情

《龍門飛甲》（2011）

的刻劃，與胡金銓非常相似：點到即止，不渲染浪漫與盟誓。聶隱娘追隨磨鏡少年，令人想起《俠女》（1971）中楊慧貞委身顧省齋的段落：簡單、直接、瀟灑，更令角色增添中性味道。

李安與侯孝賢都是題外話，徐克自有他理想中的男裝女俠形象，直接繼承自胡金銓，一直由林青霞擔綱〔也有例外，例如《笑傲江湖Ⅱ東方不敗》（1992）裏李嘉欣的岳靈珊，《東方不敗風雲再起》（1993）裏王祖賢的雪千尋[5]，但始終以林青霞為典範〕，到《龍門飛甲》由周迅接棒。凌雁秋是兩個林青霞經典角色的延續：其一是徐克一手塑造的東方不敗，就連愛慕的對象也同是李連杰；另一個是《新龍門客棧》裏的邱莫言——吊詭的是，她其實也可以是張曼玉飾演的客棧主人金鑲玉之變奏，雖然

這個變奏的性格更像邱莫言。論扮相與角色，凌雁秋當然更像邱莫言，她帶著的笛子，很可能本來就是邱莫言的。《龍門飛甲》一方面是《新龍門客棧》的某種續篇，不但情節與情景互相呼應，男主角的名字（趙懷安／周淮安）與經歷且似是而非的相似；一方面更是徐克重新想像的龍門客棧故事，靈活地將前作來一個 remix。

邱莫言的角色比金燕子及朱輝有所突破。胡金銓對男女情事不好著墨，金燕子與大醉俠、朱輝與蕭少鎡那似有若無的兩情相悅，在胡金銓的境界裏就止於一點含蓄的暗示。《新龍門客棧》對比胡金銓的一大突破是名正言順寫情，對女俠客的柔情有更多刻劃，不只是邱莫言與周淮安的愛，也有金鑲玉的情與妒。但邱莫言只是過渡，凌雁秋的情，才算寫得渾然成熟。相比《新龍門客棧》，《龍門飛甲》中凌雁秋的易服有了原因（為與趙懷安重遇），她與趙懷安的故事比邱莫言與周淮安的更加完整（《新》片中完全沒有交代邱、周的過去），這個角色也寫得比邱莫言（或金鑲玉）更細緻（就連那支笛子也更有發揮），很配合周迅的氣質。

林青霞艷壓群芳，如花中之王，東方不敗有野心霸氣，邱莫言沉著婉轉，但總有一份剛毅。假如林青霞是偏向「剛」的，周迅則是偏於「柔」的，貫徹她那與世無爭、幽蘭般的存在，縱是男裝打扮始終委婉纖細，是個充滿女兒心思的情癡，但又不失挑戰權貴的俠氣、男身的俊美。真是翩翩公子，不枉內地影迷的一聲親密稱呼：「迅哥兒」或「周公子」。這是林青霞以外，華語武俠電影裏最迷人的一次女扮男裝。6

印象中，周迅從來沒有以中性形象為賣點，但也從來不太賣弄性感媚態，不服膺於電影觀眾（或父權社會）對「女星」的想像或期待，她的個性及形象自有一種天然的男兒爽朗。

假如現在有導演要認真拍一部紅樓夢，誰可以勝任賈寶玉？在看到《龍門飛甲》以前，我已認定了周迅，看到《龍門飛甲》以後，更加覺得是周迅。寶二爺難演，因為他有女兒的心細如塵，卻不是一個脂粉公子，要在嬌氣與柔情中有平衡。最關鍵的不是纖細，還有那點真。將《夜宴》裏一心維護著太子的青女跟《龍門飛甲》裏癡情又帶俠氣的凌雁秋合二為一，就離寶二爺不遠了。

但周迅最厲害的是她亦隨時可以化身《紅樓夢》裏大部份的十二金釵，即使這些角色性情要多矛盾有多矛盾：感傷的林黛玉，世故的薛寶釵，精明的王熙鳳，能幹的探春，豪爽的史湘雲，孤高的妙玉、嬌媚的秦可卿；到了年紀再大一點，當然也可以應付守拙的李紈和雍容的元春。

請請，再加上十二釵又副冊的一個晴雯，撕扇子作千金一笑，非她莫屬。

周迅之所以不可能跟大部份兩岸三地女星相提並論，是在於那世外的真，她屬於詩意的世界，而不是現實的或戲劇的世界。《紅樓夢》是詩意的極致，大觀園的存在超越時間空間，因此到處可見她的身影。

截稿之際，許鞍華導演的《明月幾時有》仍未上映，許鞍華的人文風範加上周迅的世外氣質，或許有望成為兩者事業的另一高峰？

1　周迅參演的電視劇亦甚豐富。筆者未及觀看她所有電視劇作，本文主要談論電影作品。

2　周迅憑獨立電影《蘇州河》闖出名堂前，曾於1991年、1994年及1995年分別參演謝鐵驪的《古墓荒齋》、陳凱歌的《風月》及謝衍的《女兒紅》等多部電影，當時尚未走紅。

3　本文論女俠的部份蒙蒲鋒指正及提供意見，特此致謝。

4　說她是近代華語電影中女演員易服演出的典範，是因為在經典電影裏有另一個典範：任劍輝，雖然兩者路線完全不同。

5　楊采妮在《梁祝》（1994）裏亦有男裝打扮，但祝英台不算是女俠。

6　周迅與林青霞的東方不敗（及任劍輝）的另一個最大的分別是：周迅演的並不是一個男人或雌雄同體，她只是純粹以男裝扮相登場。在凌雁秋以前，周迅也算女扮男裝過一次：在電視劇《射鵰英雄傳》（2003）裏，她的黃蓉是以邋邋的小乞丐首度出場的。

章子怡

從玉嬌龍到宮若梅

文｜鄭政恆

1979 年出生於北京。十五歲參演電影《星星點燈》（1996），及後考入中央戲劇學院戲劇表演系。在學期間憑主演張藝謀電影《我的父親母親》（1999）成名。後來獲張藝謀推薦參演李安執導的《臥虎藏龍》（2000），頓時聲名大噪，成為國際知名的華人女星。她其後除了演出《英雄》（2002）、《紫蝴蝶》（2003）、《夜宴》（2006）和《梅蘭芳》（2008）等電影，更參演了不少外國製作，包括南韓的《武士》（2001）、日本的《狸御殿》（2005）和美國的《藝伎回憶錄》（*Memoirs of a Geisha*，2005）等。憑王家衛導演的電影《2046》（2004）和《一代宗師》（2013），先後獲得多個獎項——《2046》白玲一角為她奪得第十一屆香港電影評論學會大獎最佳女演員、第二十四屆香港電影金像獎最佳女主角；而《一代宗師》宮二一角則讓她榮登第五十屆台灣金馬獎、第二十二屆香港電影評論學會大獎和第三十三屆香港電影金像獎的影后寶座。近作有吳宇森導演的《太平輪：亂世浮生》（2014）和《太平輪：驚濤摯愛》（2015）及《羅曼蒂克消亡史》（2016）。

《2046》（2004）

章子怡是大導演的寵兒，也是當今世界華人女演員的代表人物。

追本溯源，張藝謀是最早展現她的演技的大導演，《我的父親母親》（1999）中，章子怡以鄉村姑娘的單純氣質，令當時還是中央戲劇學院戲劇表演系學生的她，廣受大眾關注，然而章子怡在片中的演出，難免被視為鞏俐的變相替代品。不久，章子怡跟隨著二十一世紀中國電影工業的發展，以至華人形象的逐漸轉變，走出國際舞台，李安的《臥虎藏龍》（2000）是華人電影製作與美學、面向世界的最佳例子。

誠意與正心，理智與情感：
《臥虎藏龍》的玉嬌龍

章子怡飾演玉嬌龍，按牌面她當時名氣不如周潤發、楊紫瓊，但以戲份而言卻是主角。片初玉嬌龍以大家閨秀的形象露面，初會同是貝勒爺訪客的俞秀蓮，氣度雍容，但更似是將要嫁人而涉世未深的千金小姐。

入夜之後，玉嬌龍穿上黑衣潛入貝勒爺府中偷取青冥劍，其後，俞秀蓮一再來訪玉嬌龍，意在尋劍但不成功，直至青冥劍劍主李慕白出

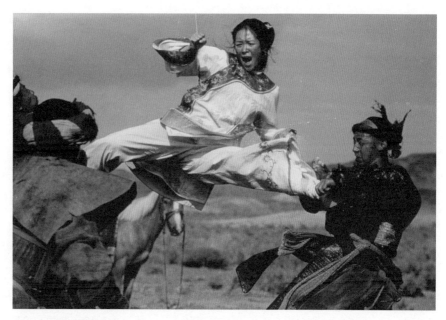

《臥虎藏龍》（2000）

手，進一步揭示玉嬌龍是碧眼狐狸的徒兒，她的真性情才顯露，在大家閨秀以外，她還是未修武德的武術好手，行事方式自成一格。

電影的另一個重點，是玉嬌龍與羅小虎的愛情（跟李慕白與俞秀蓮的感情，形成傳統與反傳統、理智與情感、世故與率性、文明禮教與原始自然的對照），導演李安展示玉嬌龍刁蠻任

性、敢愛敢恨、敢作敢為的一面。章子怡在這一段新疆部份的演出，以豪邁外放為主，與前半段截然不同。

玉嬌龍與羅小虎在京城重遇，令她有複雜的內心掙扎，甚至離家出走，搖身一變為闖蕩江湖的少俠，一步步由輕鬆自在、獨來獨往，到逼著使出功夫身手，再到重遇俞秀蓮，突然回到

小姑娘的形象，以至跟李慕白與俞秀蓮各打了一場，又可見玉嬌龍的另一面，就是一個不跟隨外在的人世道德法則和命令，只是一意孤行、好勇鬥狠的女子。章子怡在這一部份的演出以動作打鬥為主，襯托她內心狠戾的一面，又再一變。

電影的結局是李慕白手刃仇人碧眼狐狸，卻中了暗器劇毒，玉嬌龍製成解藥卻已遲了一步，為時已晚。最後，玉嬌龍上武當山再遇羅小虎，一夜過後，玉嬌龍在崖邊讓羅小虎許願，然後轉身飛躍下山崖，誠心冀求獲得最終的自由。章子怡的神色回到滄桑平淡，在結尾時恍若心如止水，卻掩藏有極大的內心掙扎與追求。

可惜的是，隨著《臥虎藏龍》之後的《火拼時速2》（*Rush Hour 2*，2001）、《英雄》（2002）、《十面埋伏》（2004）、《狸御殿》（2005）、《藝伎回憶錄》（*Memoirs of a Geisha*，2005）等電影作品，雖然令章子怡的觀眾面擴闊了，她更憑《藝伎回憶錄》的角色小百合，獲金球獎最佳女主角提名，但章子怡作為演員的發揮空間似乎少了，陷入一貫形象的窠臼之中，也

就是從玉嬌龍形象加以轉化變奏，成為時而性感又時而冷酷、身手敏捷的年輕東方女子。除此之外，徐克的《蜀山傳》（2001）本是奇幻佳作，可是對章子怡而言，卻是一次相當不幸的浪費，她只能土頭土臉的在凡間仰望仙界。

寧可一思進，莫在一思停：《一代宗師》的宮若梅

章子怡善於變化遊走，張藝謀找到章子怡的純粹，李安找到她的嬌蠻，但在王家衛的兩部作品中，章子怡展現出輕浮與深沉，至《一代宗師》（2013）時更是有增無已，內心與外在的結合更是恍如一體，而且恰到好處，揚有序，收有度，沒有一分過火，也沒有一分不足，火候剛好。

如今回顧，《一代宗師》大概是章子怡最重要的演出。確實，章子怡在較受忽略的侯詠電影《茉莉花開》（2006），初試皇后角色的馮小剛電影《夜宴》（2006），以至顧長衛的《最愛》（2011）中，都有不錯的發揮，卻未算得上是重大突破。直到香港導演王家衛，成為章子怡的另一位伯樂。從 2004 年面世的

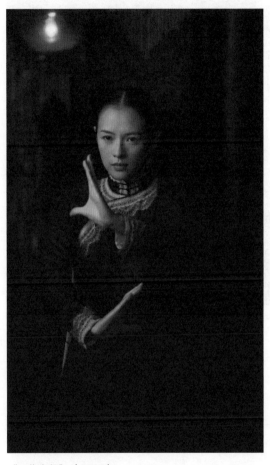

《一代宗師》（2013）

《2046》，到十年後的《一代宗師》，梅開二度，章子怡的北派功架先後都神采飛揚，都獲得香港電影評論學會大獎最佳女演員和香港電影金像獎的最佳女主角獎。寧可一思進，莫在一思停，章子怡又見進境，廣受稱許，在於演員願意挑戰自己，越過既定的空間。

《一代宗師》是葉問的故事，也是宮若梅的故事，甚至乎宮若梅似是主，葉問陪為客。葉問代表了香港文化身份的歷史轉折，宮若梅卻本於武俠故事的跌宕人生，再加上細緻通透的情愛書寫，此女子，剛柔俱到，綿裏藏針，似乎唯有章子怡，才可將宮若梅的複雜面展現得有血有肉。

宮若梅的人生起伏，正是由名門閨秀至落泊江湖客，一生載浮載沉，最終歸於悲愴的沉淪。章子怡將年少氣盛的傲、戴孝女子的哀、清理門戶的狠、無法回頭的愁，一一入乎內心，形諸顏色，可謂巾幗不讓鬚眉。

《一代宗師》中，宮若梅在佛山露面，章子怡以好勇鬥狠神色，帶出不勝無歸的決絕，外表冷凜一如磨拳擦掌的少年高手，眼裏只有勝

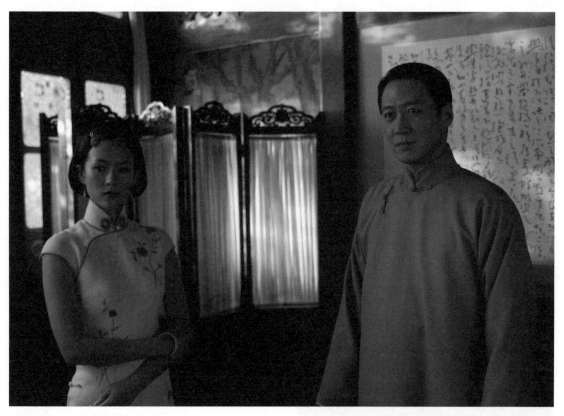

《梅蘭芳》（2008）

負，呼吸中有急剛的躁動。霸王夜宴，宮若梅跟葉問交手也交心，二人勝負難分，章子怡略展柔情，語調放緩，點到即止。

火車上偶遇負傷的一線天，宮若梅始見俠義仁心，章子怡放下少年面色，已見淡然的內心成長轉化。火車站上為父親奔喪，踏步沉穩，氣勢如虹，未見情緒，一直按捺，與長執對話一

段，殺機有藏有收有張有揚，都是演員的情感節奏，張弛有序。

雪野送殯，人面、衣衫、雪地，俱是慘白，心如死灰，宮若梅在大年夜的火車站手刃馬三，清理門戶，一下子就回到佛山時的演出方法，克制之中掩蓋外揚，前呼後應，此時卻是深仇大恨，情感縝密延展，高傲中保留正義的氣概。

宮若梅的際遇，正是江湖與世局的風浪推波助瀾，能進不能停的人生，無可回頭，也無退路，外在世態的變，內在心理的變，章子怡是最好的橋樑，將變化化合於無形之間。最後宮若梅在香港與葉問道別，累了的人生，角色的自白和情淚，更為整部電影畫龍點睛，章子怡擔此重任，語句的節奏把握精準，滄桑的神色，也不遜於葉問。

宮若梅轉述父親習武之人三階段的話：見自己、見天地、見眾生。由自我到忘我，始見天地之大，歲月如流。《一代宗師》中，金樓裏的氣度翩然，車站裏的殺氣騰騰，香港陌巷的蒼茫告別，雪地裏的揮灑自由，都是章子怡的忘我本色，舉手投足，都見一個優秀演員的天地，正在無形之間延展。

餘話

章子怡擔任演員及製片人的「非常」系列，包括《非常完美》（2009）和《非常幸運》（2013）兩部電影，活現都市女子一面，略有新意但恐怕電影本身沒有值得細論之處。

章子怡的重要配角演出，至少有兩個例子，恰巧都是飾演民國女子，她在陳凱歌電影《梅蘭芳》（2008）中飾演京劇女老生演員孟小冬，比較突出，她到電影中段才出現，與黎明飾演的梅蘭芳合演《游龍戲鳳》結緣，形象活潑可人，與梅蘭芳分別的場面就比較感人，只可惜電影中段刻劃的梅孟之戀，拖拖拉拉，難免浪費。另一個較近期的例子，是吳宇森的《太平輪》（2014、2015），電影以幾條情節支線發展，章子怡的發揮空間有限，而她再返荷里活參與的科幻片 *God Particle*，也是配角演出。

章子怡的演員生涯，由張藝謀的《我的父親母親》開展，以李安電影《臥虎藏龍》中飾演的玉嬌龍為第一次突破，王家衛的《2046》，令章子怡找到第二次突破，到《一代宗師》，章子怡的演出已是爐火純青，跡近非常完美了。

湯 唯

童話、歷險、回歸與認同？

文｜吳國坤

1979 年生於浙江杭州。2000 年考進中央戲劇學院導演系，2007 年開始演出內地電視劇《紅旗渠的兒女們》和《女人不哭》等。首部主演的電影為李安執導的《色｜戒》（2007），演出廣獲好評，獲頒第四十四屆金馬獎最佳新演員等獎項。她亦同時因戲中大膽的演出遭到內地封殺，2008 年底通過香港政府的「優秀人才入境計劃」獲得香港居民身份，演出《月滿軒尼詩》（2010）和《武俠》（2011）等電影。參演韓國電影《晚秋》（2011）在當地闖出知名度。2013 年主演的《北京遇上西雅圖》在內地票房超過五億人民幣，打破愛情片的票房紀錄。之後主演了《黃金時代》（2014）、《三城記》（2015）和《華麗上班族》（2015）等，並曾參演美國片《黑客特攻》（*Blackhat*，2015）。近作《北京遇上西雅圖之不二情書》（2016）票房接近八億，成績斐然。

《北京遇上西雅圖》（2013）

西方學界對電影明星研究的開山鼻祖戴爾（Richard Dyer）曾明言道：「明星表現了當代社會大眾最典型的情感、思考，以及行為模式。」[1] 我們被明星所吸引，是因為他們能在銀幕上呈現出一個「真實的人」（person），而當這個人處身於當下的社會生產關係（即資本主義）中，何以自處，何以在公共權力和私人領域之間尋取平衡。

嚴格來說，中國大陸自八十年代後，電影工業開始由計劃經濟過渡到市場改革開放，電影明星已經不再依靠「黨的奶水」養活，仗賴的是市場經濟力量，明星在大眾層面上開始聚焦成為一個形象、一個符號、一個消費對象，甚至是一種社會現象，是觀眾及大眾媒體在集體的建構過程中衍生。在這各方面中國的「明星形象」和媒體文化關係跟西方有殊多雷同之處，但也有著重要的差異，因為在中國掌控大眾傳媒的權力機關，仍然保留「文藝從屬政治」的殘餘思想，往往手執「文以載道」的尚方寶劍，對電影時刻操控生殺大權，對新晉的明星（或導演）等電影人可以同時恩威兼施，期以續行黨國對影視文化的專政，藝術上的個人性往往還成為大政治氣候下的禁忌。

1979 年出生的湯唯成長於改革開放以後的中國社會，自 2007 年憑《色｜戒》出道以來，在不足十年的光景，經歷了奇情詭異般的起起落落，從瞬間竄紅到被全面封殺和被「消失」，

從隱遁沉潛以至及時回歸中國的電影大市場的黃金年代，其銀幕後經驗本身已大大滿足了大眾對明星的自我投射和期許；更重要是，湯唯的事業剛好處身在千禧年後的文化全球化的發展，其間中國電影票房增長率爆發凌厲，在跨國企業資本和荷里活雄霸世界電影市場之際，湯唯遊走於富有「中國特色」的電影機制，進退於公共權力和私人領域之間。當今中國影星身處於環球資本主義和國家體制的夾縫中，銀幕世界的裏外也恰如現實社會的觀照，在在體現出小市民──尤其是都市女性──在當下中國階級社會和男權機制下的處境。

色變：起跌驟然變化大

2007 年秋《色｜戒》開始作全球公映，估計全球票房收入超過一億三千九百萬港元，其中港台票房最高，北美稍遜，即使中國大陸放映被刪了近十三分鐘性愛鏡頭的「潔本」，仍能吸引大量國內觀眾入場（其時更有人拉隊來香港觀看「足本」）。其實《色｜戒》在大陸背負了為華語片跟荷里活大片爭奪國內電影市場的「任務」（2007 年另外兩套國產大片為《集結號》和《投名狀》），而影片在第六十四屆威尼斯電影節上奪得最佳影片金獅獎。正當《色｜戒》大獲成功之際，女主角湯唯就像童話故事中的灰姑娘，被李安一夜打造成電影中民國女特務王佳芝，由懵懵懂懂的女學生，搖身假扮成麥太太，參與刺殺汪精衛集團的頭目易先生。現實中的湯唯自 2004 年畢業於中央戲劇學院導演系後，在國內只演過話劇和電視劇，寂寂無聞，直至參與《色｜戒》演出後，為電影藝術不惜捨身奉獻，其驚艷表演，雖然贏得了海外影壇專業人士和影評人的肯定，在國內卻慘受官方突如其來的「演藝限制」的懲罰，甚至受盡大陸網民的口誅筆伐。

2008 年 3 月初，大陸各電視台接到廣電總局的傳文規定，禁止對湯唯進行任何形式的宣傳，包括立即停止播出由湯唯代言的一則護膚品廣告，但該指令並沒有給出禁止播出與刊登的原因，只要求低調處理此事。之後廣電總局解釋是因為她在《色｜戒》中的演出太過露骨，會對年輕人造成不良影響。湯唯在內地因為演出《色｜戒》而遭全面封殺的消息隨之不脛而走。事件引起國際矚目，美國的 *The Hollywood Reporter* 隨即刊登李安的英文聲明，表示湯唯因演出《色｜戒》而受到傷害，個人「深感失

305

《色｜戒》（2007）

望」，李安強調湯唯在電影中「有極佳的表現」，希望大眾將焦點放回女星的演技上，並強調「在此困難時刻我們將會盡一切所能支援她」。2

中國廣電總局一再拋出加強淨化銀幕，掃除電影中色情和庸俗內容，要保護未成年人健康成長等的「黨八股」，據聞在中南海有高層領導對影片內容有涉及人性化「漢奸」（梁朝偉飾演的易先生）和詆毀年輕革命義士有所指摘，

官方最終要拿一個初出茅廬的女星來祭旗，當然經過一番計算。

中國一方面既要發展全球化華語大片市場——因而不可能禁播整部電影，而另一方面又企圖繼續操控國民意識形態。如果在內地公映的《色｜戒》已經過刪剪和「淨化」（這當然不計算地下盜版電影市場），試問湯唯的演出何以誘惑青年觀眾？大陸官方為何對男主角梁朝偉的演出又隻字不提？（因為他是華語片巨

星，具有票房號召力）。李安既是國際大導演，當年正在當北京奧運的藝術顧問，《色｜戒》事件因而要低調處理，要同時兼顧環球電影市場和國內官方政治訴求，拿湯唯做代罪羔羊是最簡單方案。也許現實中的湯唯事件與《色｜戒》中的王佳芝在經過官方和民間的過度解讀後，成為個人企圖挑戰黨國權力機制的意義符號，觸動黨國神經。王佳芝最終忠於個人情慾，在決戰關頭輕易放走易先生，連累所有革命黨羽遭到殲滅，不只是個人對集體主義的挑戰和調侃嗎？而官方在懲罰湯唯，是要向藝術工作者和老百姓發出警告，不要嘗試衝擊國家意識形態的底線。

當時導演陸川是鮮有出來挺湯唯說話的人，語意深長：「我有一種很深的危機感。如果我們都不說話的話，有一天很可能我會成為下一個湯唯。我也很擔心我下次拍一部電影，會觸及到某種暗線。到時候誰為我說話？如果湯唯的事情被普及化，那是很可怕的。我現在只是做了一個公民應該去做的事情。」[3] 陸川語出驚人，而其言道盡在中國個人跟體制的矛盾及受其掣肘。

在國內遭到排擠和隔離以後，湯唯被迫步入好像神話故事中的英雄歷險旅程，在這段啟蒙和試煉之路，遭遇到外力（貴人）相助，反而造就得以滋養演藝生命，擴闊國際視野。據聞李安囑託摯友江志強簽下湯唯到旗下的安樂公司，默默為她以後復出而鋪路〔江志強是《臥虎藏龍》（2000）、《英雄》（2002）、《十面埋伏》（2004）的監製，被譽為華語片在荷里活的幕後推手〕。

江先讓她以「優異人才入境計劃」申請到香港身份證，隨即送她去英國唸話劇。在安樂公司和李安導演的幫助下，湯唯負笈倫敦，入讀數一數二的倫敦音樂戲劇藝術學院 LAMDA（London Academy of Music and Dramatic Art）。雖然只是唸了兩個暑期課程，但湯唯小時候的願望終於實現了，就是在國外學語言。[4] 這短短兩年的經驗，擴闊了湯唯的演藝和語言修養（英語和廣東話），成就她日後演出《晚秋》（2011）的基礎——一套中、韓、美的跨國資本電影，一段關於海外華人棲身異鄉的愛情故事。而入籍香港後，湯唯暫時謝絕一切內地導演的邀約，而只參演港片《月滿軒尼詩》（2010），低調地作一個華麗轉身，

再伺機回歸大陸。這段迂迴旅程,正因為千禧年後跨國資本和全球化電影產業能夠賦予影星更多的空間和自由度,突顯香港作為中介角色的重要性。湯唯因此成為名正言順的「香港女星」,重要是擁有更大的跨國出入境自由。而在《色│戒》光芒背後步向沉潛和歷練的一段過程,嘗試克服自己和命運的挑戰,其間在網民和觀眾間引起的種種懸念(或八卦)——能否回歸大陸影壇(還是在海外賣藝度日,或結交富二代?),此時反而為湯唯平添不少傳奇的「星味」。

蟄伏:氣質更具國際化

《晚秋》可算是湯唯在從影路上的一大突破,故事發生在西雅圖,湯唯飾演美國華人安娜,因為殺害丈夫後而身陷囹圄,七年後因母親過世而獲准幾天的外出許可, 安娜乘上前往西雅圖的長途汽車,遇上韓籍演員玄彬扮演的勳。勳其實是職業牛郎(男伴),但遇上安娜後,兩個來自不同背景的陌生人由此展開了一段簡單卻曲折的感情。顯然易見的是湯唯在外國蟄伏兩年的經驗使其氣質更國際化,而能挑選一個更具藝術視野的電影劇本,安娜的處境也非常適合當時的湯唯飾演——一個無辜戴罪的女子,遭到家庭與社會所遺棄的人物(social outcast);一個去國華人,孤絕的心境,揮之不去的疏離感襯托著煙雨瀰漫的西雅圖。影片審視苛刻且死板的道德與家庭,而著墨於女主角的慾望和困惑,在尋找個人身份中出現的存在危機。湯唯雖然操著有限的(倫敦腔)英語,但全戲更多時是她在沒有台詞下的靜默表演、眼神及身體語言,是演技一大挑戰。導演金泰勇由始到終都以她的行蹤為主線,配以細緻的場面調度,鏡頭下的女主角跟周遭環境的隔膜,無法不令人聯想起意大利導演安東尼奧尼(Michelangelo Antonioni)的代表作《迷情》(*L'Avventura*,1960)及他另外兩部並稱為「疏離(愛情)三部曲」,分別是 1961 年的《夜》(*La notte*)和 1962 年《情隔萬重山》(*L'eclisse*)。安東尼奧尼著重於視覺上環境組合呈現與角色內心性格發展,而三部曲捧紅了蒙妮卡維蒂(Monica Vitti)成為國際巨星,當時更為導演的情人和女神。巧合是,湯唯與金泰勇因電影結緣,兩人於 2014 年在香港正式成婚。

《月滿軒尼詩》（2010）

開拓：浪漫愛情喜劇片

不過，對當代「中港」明星來說，能在華語電影的大市場一展身手，再謀進軍荷里活和國際影壇，才為上算。湯唯憑著《月滿軒尼詩》得以暗渡陳倉，在大陸低調「復出」（此片為都市愛情小品，因而順利通過國內電檢）；不僅如此，此片還為她開拓新戲路，也就是都市浪漫

喜劇，戲中湯唯扮演一位「馬桶西施」（在香港灣仔賣浴室設備的女店員），與飾演電器舖少東張學友從相遇、交鋒到相戀，戲中沒有微言大義，這是她首次在大銀幕上嘗試都市輕喜劇角色，但仍承襲著湯唯的女角本色：戲中她飾演的愛蓮帶點文藝少女氣息，是南漂來港的新移民，性格孤獨，倔強而獨立自主，不肯接受約定俗成的媒妁之約，而愛情和婚姻需要經

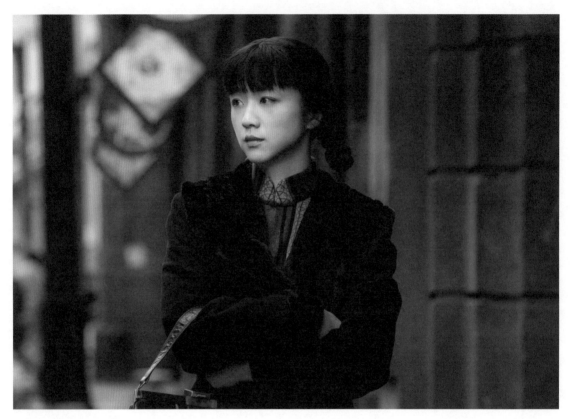

《黃金時代》（2014）

過女性自主去選擇。《月滿軒尼詩》算是給湯唯小試牛刀，為她打造的新中國都市女性形象和追求女性意識，其實正迎合當下中國電影的中產和年輕觀眾，和冒升中的女性影迷。

2013 年《北京遇上西雅圖》在中國大陸上映，獲五點二億元票房，可謂為華語電影開拓了流行的都市喜劇類型。湯唯演的文佳佳本來是典型的拜金女、職業小三，遠赴西雅圖非法產子，過程中跟美國華人醫生郝志（吳秀波飾）漸生情愫，最後佳佳回國放棄當闊太，自力更生，幾年後與郝志在紐約帝國大廈重遇。此片靈感來自荷里活電影《緣份的天空》（*Sleepless in Seattle*，1993），而重新以中國元素包裝。戲中文佳佳道出許多當代中國女性的心聲：如何在男權和拜金的中國資本主義世界活出自己

310

的天空。故事中的西雅圖也流露中國人對美國的美好和清純想像，而在龐大資金支持下的中國大片，已開始懂得挪用荷里活的童話敍事公式和跨國想像，美國亦儼然已成為中國人的消費對象。

2016 年剛上映《北京遇上西雅圖之不二情書》，國內票房再度報捷，湯唯暫時成為大陸新派浪漫愛情喜劇片（Romantic Comedy）的女星，而電影的公式——男女主角由魚雁傳書開展愛情故事——其實承襲多年前同樣由湯漢斯（Tom Hanks）和美琪賴恩（Meg Ryan）主演的《網上情緣》（*You've Got Mail*，1998），甚至可以追溯至更早年劉別謙（Ernst Lubitsch）導演的《人約黃昏後》（*The Shop around the Corner*，1940）。

桎梏：黃金時代不我予

2014 年與導演許鞍華合作的《黃金時代》，是湯唯嘗試在中國電影的大市場中回歸純文藝片和非主流藝術片路線（湯唯和另一男主角馮紹峰等都願意以零片酬參與拍攝）。湯唯演民國女作家蕭紅，電影長達三小時，縷述蕭紅當年從哈爾濱、北京、青島、上海、武漢到香港的漂泊軌跡，主角是叛逆的民國少女，為了個性自由而私奔，在娘家無地立足，而毅然告別舊家庭生活，與仰慕的作家蕭軍相遇，開始了傳奇和坎坷的一生。其實湯唯頗適合演出這類遭主流社會排斥的女性角色，其努力演來卻毀譽參半，有評論認為湯唯演來只像民國的文藝少女，周旋於幾位男作家之間，而缺乏表現蕭紅堅強獨立和內心的複雜面，更重要是蕭紅的文學世界和思想，無法在電影中表現出來（這同樣是導演和編劇的困難所在）。

更大的問題在於，《黃金時代》以先鋒實驗性的敍事形式表達，運用劇場間離效應、偽紀錄片混合劇情片，挑戰流行電影觀眾的口味。電影走高格調的文藝片路線，落得票房慘敗，這突顯了當今中國電影市場的不成熟（例如缺乏藝術片和獨立電影的觀眾平台和市場），而湯唯經《色｜戒》後再演繹民國奇女子，企圖超越自我，擺脫類型電影的桎梏，可謂對電影商品化和現行體制的一種拮抗，雖未竟全功，但足證她並未甘於當一個被媒體製造和供大眾消費的明星。湯唯亦自覺作家氣質難演，在訪問中她寄語道：「在那個（蕭紅的）年代，他們

可以自由地去表達自己，那真是一個文人的黃
金時代。」弦外之音，今天全球的經濟商業大
潮，資本已經可以自由流通，相對地中國影星
的演藝自由處處受到商業與政治制掣肘；當今之
世，又是否真正是華語電影的「黃金時代」？

1 'Stars represent typical ways of behaving, feeling and thinking in contemporary society.' Richard Dyer, *Heavenly Bodies: Film Stars and Society*, New York: Routledge, 2004, p.15.

2 '"Lust" Star Tang Banned for Performance' *The Hollywood Reporter*, 8 March 2008, http://www.hollywoodreporter.com/news/lust-star-tang-banned-performance-106500

3 〈陸川語出驚人：若不挺湯唯　我可能就是下一個〉，《華西都市報》，2010 年 3 月 24 日，http://big5.news.cn/gate/big5/news.xinhuanet.com/ent/2010-03/24/content_13233948.htm

4 湯唯：〈學習英語改變一生〉，《灼見名家》，2015 年 9 月 8 日，http://master-insight.com/content/article/5101

活色生香

第五章

邱　李　葉　蔡　鍾
淑　麗　子　玉　楚
貞　珍　楣　卿　紅

香港中西文化匯聚，來自西方觀念的「性感」，在這裏是個正面的形容詞，性感女神更是對女性的讚許。性感是
一種無形的魅力，或許來自本身讓人艷羨的身材，或許是在舉手投足、眉梢眼角間流露。歷年來香港電影創造出
多位活色生香的性感女神，為銀幕添上繽紛。

鍾楚紅

尋紅記

文｜張偉雄

1960 年出生於香港。1979 年參選香港小姐得第四名，獲電影公司簽約，處女作是杜琪峯執導的《碧水寒山奪命金》（1980）。以演出許鞍華執導的《胡越的故事》（1981）及蔡繼光執導的《男與女》（1983）而嶄露頭角。其後主演了多部賣座影片，包括《奇謀妙計五福星》（1983）、《青蛙王子》（1984）和《刀馬旦》（1986）。1987 年，與周潤發合演的《秋天的童話》叫好叫座，她演的十三妹深入民心，大獲好評。隨即成為搶手女星，一年半內演出了《鬼新娘》（1987）、《八星報喜》（1988）和《流金歲月》（1988）等十多部電影。1989 年開始減產。1991 年，演罷吳宇森執導的《縱橫四海》（1991）及許鞍華執導的《極道追踪》（1991）後，結婚息影至今。

我以抱不平的心情寫這篇鍾楚紅，硬著頭皮，做好心理準備，要得罪一些電影人，尤其在導演崗位上的。我理解他們有時有苦衷跳不了舞，明知傷人感受的決定也照下，有時沒時間考慮，要以完成工序大局為先，帶著既有成見開機停機。或許未聽過拍戲是雕刻時光這慢工出細貨的詩意做法，以致奚落工作夥伴案例不一而足，燈光太慢副導太軟攝影太撚演員太柒，粗口來了，要求演員埋位立刻交貨，其實極可能是導演太求其。我提醒自己要持之以理，大前提是替鍾楚紅出頭，以片論片找對自己有利的呈堂證據，不設正反推敲，四出問責找人祭旗，快快立論陳詞，自知亦是某種散播成見的行為。

我決定全文不提起一個導演名字，就只是向「幹壞事」的影片興師問罪。就來個熱身、示範吧，《星際鈍胎》（1983）說李天珍這個角色是「星際鈍胎」其實不打緊，角色無貴賤嘛，然而星際那個電波閃動看不清楚，一味挑剔是人間那個鈍胎。鍾楚紅演齡淺不到位，是否應該想想辦法提升她的狀態讓她到位呢？鏡頭從沒有特別照顧，甚至放棄她，不以她為重心，身邊一群俗男才是主角才有戲做，鬧哄哄後，這是一部描寫男性通俗心計，卻訛稱科幻意識的邵氏主流「麻甩」片。說到賣弄性感，開場一幕外星美人十字街角登陸抄襲瑪麗蓮夢露

《奇謀妙計五福星》（1983）

（Marilyn Monroe）在《七年之癢》（*The Seven Year Itch*，1955）經典「裙起」造型，蒙太奇卻是法國新浪潮上身，快速跳接見證色迷迷群起躁動，或許這是奉老闆命，暗示不心甘情願，於是，好好的一個花瓶拍不好也拍不到。事隔多年，我邀請影迷運用感受和想像力，回到當年代入鍾記，在化妝室或在拍攝現場又好，看毛片看首映又好，你們感受到她的難堪嗎？

美麗之中有哀愁

鍾楚紅大概是上個世紀八十年代在銀幕上穿露肩衣服出場次數最多的女星之一，我也敢推斷，她擁有「跌膊」（上衣的吊帶不經意鬆掉跌下）鏡頭之多，冠絕同儕。與眾女星同場演出，無論是戲份、形象，她理所當然地被安排在性感冶艷、騷味十足的位置上，我卻找到

《歡樂叮噹》（1986）

《巡城馬》（1982）和《青蛙王子》（1984）
顛倒過來。前者她剛出道，觀眾還認不準她面
口，成熟一角由菊貞淑去演；後者柴娃娃戲拍
檔張曼玉，投射居然搞錯，給她傻妹圓大眼鏡
的造型，穿泳衣遮遮掩掩。日後二人再在《流
金歲月》（1988）合作，朱鎖鎖風情俏麗，
蔣南孫時髦硬朗，二人恰當歸位。此處澄清一
下，我們其實不是一開始就準確要有共識，要

去公認鍾楚紅的性感形象，她自己有個摸索過
程，甚至刻意不收藏女漢子個性的一面，朱
鎖鎖就是例證；看網上影片成長的新一代觀眾
總爭著去說：「紅姑很漂亮啊」，我不得不質
疑，當大家擁抱她露肩晚裝，配搭中長波浪
Bob Cut 散髮的形象之時，以為相認了上一代
美人，你有可能從來誤會了她：你只是在成規、
模式化中找著一個美麗的典型而已。

鍾楚紅演藝事業十一年，電影菲林將一個大眾審美的過程記錄下來，投票權先在導演及觀眾手上，鍾記低調自我塑造，微妙地自證本色。我努力去呈現一個個性演員的奮鬥心跡，追查脈絡，發現美麗之中有哀愁。

一切由選美開始。提醒一下大家，鍾楚紅是三甲不入的，她不屬於時代追捧的大家閨秀中產主流美，七十年代末電視觀眾大抵認為她「幾靚」、「幾得意」而已，未確認女人韻味前，她的形象是弱小孤零。她頭三部演出影片：《碧水寒山奪命金》（1980）、《巡城馬》和《胡越的故事》（1981），皆正頭正路被設想為無知單純的角色，皆有在路上需要男人保護的情節。在《花心大少》（1983）及《奇謀妙計五福星》（1983）中索性稱呼為小妹，後者有個潮州佬阿哥保護免被眾男抽水，而從無知到白癡，極致想像就是《星際鈍胎》。這個純情無知少女形象沒有因為演出成長而逐漸消失，看後期的《伴我闖天涯》（1989）、《愛人同志》（1989）和《極道追踪》（1991），角色成熟但不褪單純，仍給她紮孖辮這個標籤造型，受人保護這個成見目光貫穿鍾楚紅整個演藝事業。

八十年代有新浪潮及後新浪潮目光，多一份城市的知性關注，總去為鍾楚紅的柔弱命運找個背景實況安置。《胡越》的越南船民沈青具指標性，被動地面對命運壓迫，《愛人同志》再演有學識越南姑娘阮紅，陪香港江湖小子與共產制度周旋一回才憧憬海水。《男與女》（1983）再演偷渡弱女孟思晨，擺渡身體為求一張香港身份證。《英倫琵琶》（1984）的Amy是從越南去到英國落腳的盲女。《意亂情迷》（1987）中身份撲朔迷離的Shirley和《秋天的童話》（1987）的李琪，去到美國唸書。收山前《極道追踪》的她是來自中國大陸，寄居他鄉的留學生鐵蘭，愛上日本型男捲入黑道瓜葛。漂流上路、歸宿無路的人生命題，廣泛落在鍾記的角色身上，還記得她頭兩部民初片都是人在途上，《刀馬旦》（1986）的湘紅，亂世中偷呃拐騙，又在和應流離身世。《歡樂叮噹》（1986）的叮叮、無綫電視的音樂特輯《日落巴黎》的Cherie、《縱橫四海》（1991）的紅豆，還有兩回台灣片演出：《沙喲娜拉‧再見》（1985）和《竹籬笆外的春天》（1985），一律是漂泊孤零。

身份未定、前路不明朗，難以在地。大家從約

《雪兒》（1984）

定俗成出發，總有意無意將舶來的經典形象強加在鍾記身上，她被安排向西片「借鏡」次數之多，亦可能是八十年代之冠。《星際鈍胎》玩低胸露背夢露，《歡樂叮噹》再朝著《熱情如火》（*Some Like It Hot*，1959）去玩；人比人比死人，鍾記帶著抗拒心去演，短髮形象出不了歌女性感，格格不入最好不過，男仔頭本色透現。《意亂情迷》將《迷魂記》（*Vertigo*，

1958）的金露華（Kim Novak）一人兩角分配給她，張學友在他鄉再遇夢中情人，立刻提起相機街上追拍她。《雪兒》（1984）的梁家輝也一樣行為，《愛人同志》的劉德華也一樣行為。嗯，眾小生拿著鏡頭的色相，要自覺有自覺。再數下去，《男與女》未必假借《慾火焚身》（*The Postman Always Rings Twice*，1981）中謝茜嘉蘭芝（Jessica Lange）的愛與慾及罪

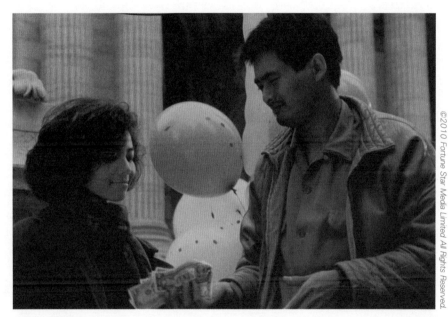

《秋天的童話》（1987）

與罰，然而《伴我闖天涯》阿雪的鄉土原型明顯搭上《滅口大追殺》（Witness，1985）的亞美尼亞族驀然回首的姬莉麥姬莉絲（Kelly McGillis）。《縱橫四海》的紅豆則遙遙調寄《祖與占》（Jules and Jim，1962）的珍摩露（Jean Moreau），連《金燕子》（1987）的小雪也面向《倩女幽魂》（1987）的王祖賢。它們真的全心全意去致敬，鍾楚紅依然找到空間去給

力從中模仿配合，全因她的內心找到對應的法門；我再一次邀請大家去代入鍾楚紅的感受，事實擺在眼前，她被看偏、冷對，不被尊重。

蓬勃的八十年代香港電影不信任鍾楚紅，第一宗罪是剝削她的真聲。紅姑聲線很有性格，低而不沉，緊扣著她標緻面孔，倒有一種城市女郎氣質，世故而帶懶洋洋味，但從《碧水

《縱橫四海》（1991）

寒山奪命金》開始，一個個從柔弱到無知，漂流女生鄉下姑娘角色的加諸，皆認為她真聲不襯。最令她氣結把心一橫息影，當然是《縱橫四海》。紅姑並非沒有努力過聲人合一，尋找真聲上陣的演出機會，八十年代下旬，尤其是帶風塵味道的角色，真聲發揮個人節奏，她找到一個紅姑本色，怎料，別人的成見又一次將她打回原形，息影前的兩部影片，《極道追蹤》

固然草率配音，較早的《縱橫四海》推出時，更著力宣傳為了提升角色性格，邀請電台 DJ 何嘉麗拔刀相助，為紅豆這個角色豐富潤色。算認清楚了，這是發哥和哥哥鬥風騷的戲，嗯，告別銀幕是時候了。就算公認的鍾楚紅代表作《秋天的童話》由鍾記親自配音，也發覺她不時被要求提高聲線去演繹對白，對於全盤喜愛鍾記舉手投足的真心影迷，會聽到那不自然感。

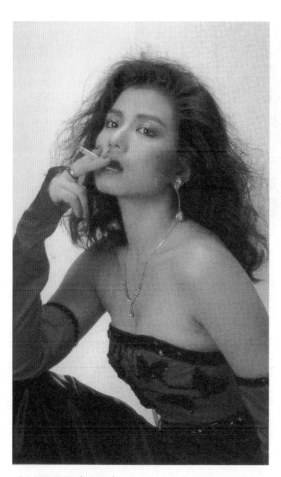

《火舞風雲》（1988）

MK School 本色盡顯

選鍾楚紅的代表作，我會忍心棄選《愛情謎語》（1988），在這部性別錯摸的喜劇裏只是配角的她演好同志電台老闆樂琪，難得開明大家姐模樣拎得起放得低；也不算真的拍得她美，但又不流於唯美的《流金歲月》，我追隨朱鎖鎖的掙扎心態，萬人迷的風情總在適當時機收斂過來。不離不棄鍾記真人發聲，柳暗花明又一村，終於我陪伴她一起闖進「旺角系」（配以 MK School 英文稱呼，更入型入格）。等一等，鍾楚紅是 MK 系?! 那個草根爛笪笪，江湖片的演出風格？不會吧？其實我想力撐的，是一個演藝野心不大，只想腳踏實地演好角色的鍾楚紅。她總想在參與的所有港產片中發揮，知性目光一直不了解她冷待她，怎料卻在草根的景觀中找到信任，呼吸到自由空氣，一點氧氣燃生一點火紅。我不是說笑，或說有骨的反話，看看《奇謀妙計五福星》吳耀漢苦練隱形術那一段戲吧，她同意配合，穿比堅尼浸浴缸，詐看不見死氣喉，這是她在早期演出生涯裏，難得跟鏡頭互相信任的表演，比起其他在「福星片」被抽水的女星，她找到更大的自在。攤開看一下，繆騫人、葉童、夏文汐、

《流金歲月》（1988）

鄭裕玲，再看張曼玉、王祖賢、葉蒨文、莫文蔚，檢閱她們的演出風采，路數都稱不上是MK，我心目中的MK系女星有吳君如、葉德嫻、吳倩蓮、張栢芝、蔡卓妍，還有鍾楚紅。

1988年紅姑MK本色盡顯，《火舞風雲》確證，紅姐認命孤身重返歡場，曉得歡場無真愛，只餘女性義氣。同一年，她在《月亮星星太陽》中演出下海女子Gigi，成績慘烈，連同鄭裕玲、張曼玉，三個一線女主角的對手戲男角皆難登大雅的「茄喱啡」（橫豎都得罪人，去盡吧）。噱頭片無心裝載，竟起打底作用，讓帶著面疤在《火舞風雲》中回來的紅姐有一個加厚身世。她跟初入行純品的張敏道出悲淒過往，點滴痛楚流而不泛，抽離態度卻窩心動容。同年《獵鷹計劃》演蠱惑女阿紅更加是骨

子對應，復仇差佬劉德華收斂江湖氣，爛笪笪的讓她來演，犬儒差佬鄭則士一味說她醜，「格」戲鬥嘴她毫不輸蝕。鍾楚紅明明不醜，不似道友婆，影片在港產片折衷主義形態、節奏下進行，造型神似其次，旨在意態任性地投入。兩個差佬要阿紅色誘金行老闆，騰出空檔時間讓劉德華去冒充太子爺，騙一群悍匪去「做自己世界」。鍾楚紅不用自我催眠，先啪一針，對著鏡子，不是那種姿色，是丫烏婆扮靚，她遂將衣裳弄低一點，露出脖子，還是女人味不夠，很不自在，硬著頭皮出去，鍾楚紅完全明白 MK 派系的演繹語境。

《獵鷹計劃》格調上永遠追不上《秋天的童話》，是沒有藝術野心，天生被看低的港產片，然而鍾楚紅發酵了，之前老是回應未見迴響，在人家知性眼中慣常無知，如今無師自得，跟角色著地同行。《相見好》（1989）新聞台高級記者董卓莉這又世故又有態度的角色及時出現，紅姑格調上融入自如。在街上奔跑趕採訪，跟攝影師查傳誼鬧意見，過去感情瓜葛到輩份衝突都顯露在充滿壞心地幼稚目光的辦公室，她跟金融界新星鍾鎮濤拍拖全程被職場諸事丁盧冠廷半公開擺弄，即使日常同居也有個

契妹物體周慧敏穿梭其中，還有九七前借新聞從業員專業抒發，浪漫喜劇城市女郎面對日常進擊，鍾楚紅拿出很多個人性情，把握矛盾誤會衝突，率性面對並多向扣緊，都是對的軌跡對的時機對的化學作用。只投一票的話，這是我心目中的紅姑代表作。

電影人並非不承認她的名字是紅：湘紅、朱鎖鎖、紅豆、阮紅……英文名就直叫 Cherry 啦。給鍾楚紅穿紅色絕對好看。是他們誤解了紅的品質，看輕了紅的厚度，鍾楚紅的演員生涯，回看，過程或許隱而不顯，但竟是慢慢從青澀鍾記，過渡往櫻桃紅本色的紅姑的掙扎命途。紅，閃動，一直閃動。

葉玉卿

一舉成名

文｜蒲鋒

1966 年出生於香港，原籍廣東化州。1985 年參加第一屆亞洲小姐競選獲季軍，於亞洲電視演出《柔情點三八》（1986）及《中華英雄》（1990）等劇集。1991 年與亞視解約，為周刊拍攝極度性感封面照成為城中熱話，其後接拍色情片《情不自禁》（1991），連同《雲雨難忘——我為卿狂》（1991）、《卿本佳人》（1991）三部電影均非常賣座，令她知名度大增。她同時進軍樂壇，一曲〈擋不住的風情〉十分流行。1992 年接拍多部電影，包括《與鴨共舞》、《92 應召女郎》、《白玫瑰》和《愛在黑社會的日子》（1993），建立奔放爽朗的形象。改變戲路演平凡單親母親的《天台的月光》（1993），讓她獲台灣金馬獎及香港電影金像獎最佳女主角提名，其後在《紅玫瑰白玫瑰》（1994）更一改形象，以低調內斂的方法演出，再獲台灣金馬獎最佳女主角提名。1998 年結婚息影。2012 年曾短暫復出演出賀歲片《2013 我愛 HK 恭囍發財》（2013）。

1991 年 9 月，葉玉卿繼上一輯的《中華英雄》（1990）後，再在亞洲電視劇集《中華英雄之中華傲訣》演華英雄的妻子潔瑜。潔瑜在第一集中段便被華英雄的仇敵所殺，再沒有出場，葉只是客串。角色本身僅是一個概念——主角的愛妻，而她的演出也乏善足陳，這大概總結了她在亞洲電視的演員日子。

自 1985 年參加第一屆亞洲小姐獲季軍並開始演出劇集，在其七年的亞視演員生涯中，沒演出過甚麼成功的劇集，最有來頭的可能已是《中華英雄》，而她也沒有甚麼個人名聲，同期的苑瓊丹比她更突出。沒有人能想到，這樣一個名氣薄弱，演技不出眾的電視女星，在兩三年後，成為紅極一時的樂壇新星和電影明星，演出了不少具份量的電影，並且演技也備受讚揚。

乍現性感的風采

轉變源自 1991 年。她與亞視解約後，先是為《香港周刊》拍攝了多期相當暴露性感的封面，跟著連續拍了《情不自禁》（1991）、《雲雨難忘——我為卿狂》（1991）、《卿本佳人》（1991）三部三級片，全部都有裸露及性愛戲份。三部影片俱賣座，每部大約一千萬。她跟著演出《舞男情未了》（1992）和《與鴨共舞》（1992）。在《與鴨共舞》中依然演出裸露鏡

《與鴨共舞》（1992）

頭，只是她不僅是裸露，她開始現出一種自信和性感的魅力。她飾演的劉太太，由出場參加拍賣到她跟任達華打桌球，散發出具誘惑的性感。影評人石琪便這樣說她在《與鴨共舞》的演出：「她愈來愈顯出肉體以外的女性魅力也很強，演技亦不錯。上次她在《舞男情未了》演酒吧老板娘，相當幽默風趣，有大家姐之風。今次她演上流艷婦，亦把香艷、肉感和狂情演得洋溢而出，壓倒了其他合演者。」[1] 石琪的分析很準確。《與鴨共舞》的主角是吳君如，佔戲最重，葉僅是與她爭奪引退舞男任達華的反派。但前段她使盡手段迷惑任達華時，她的氣勢完全蓋過吳君如，漸見到一種帶有風采的性感，不再單純依靠具名氣的身份裸露身體。

葉玉卿演技開始獲得較多人注意的是與《與鴨

《92 應召女郎》（1992）

共舞》同年的《92 應召女郎》（1992），影片由錢永強導演，她在戲中飾演一個豪放率直的妓女阿 Sue，有機會嫁到南非入豪門，卻捨不得一直暗戀自己的睇場尹揚明。前段她的演出開朗而富喜劇感，到與尹揚明互相表白的關鍵戲則演出投入自然而不過火，予人好感。除了角色比起她過去演的更有性格，演出的成功與一個技術特色有關——影片採用現場收音。

她在《與鴨共舞》（也包括她之前演的三級片）的演出，有一個與她演技無關的缺點，就是角色的對白是由配音藝人代配。在香港，事後配音原是六十年代中期國語片開始，一直到八十年代仍是香港電影製作的主流方式，而且往往不用回原演員配音，而由配音藝人代配。到九十年代初現場收音開始復興。《92 應召女郎》現場收音，葉玉卿自己唸回對白，整體表

現大大改善。她出身電視，原來就習慣自己唸對白，再加上她那時已成為歌星，名曲〈擋不住的風情〉富挑逗性的歌詞，她磁性的歌聲，與她的性感形象互相配合，風行一時。在觀眾對她的聲音十分熟悉的情況下，她自己唸對白令她的演出更自然可喜。

成功開拓新戲路

《92應召女郎》為她找到一條屬於她的戲路，那就是性格上大情大性、豪爽、率直，而在性事方面也大膽開放。到1993年她又再演出錢永強導演的影片《愛在黑社會的日子》。尹揚明演一個黑幫大佬，外有情婦葉童，葉玉卿則飾演尹的妻子，主要橋段是她故意將一條女性內褲混在尹的衣服中，然後借機質問尹，令尹以為自己錯留了偷情把柄。葉演來夠爽夠放，已不用靠裸露，甚至不一定要性感，單憑其性格形象，已足以找到自己的明星定位。有了上面演出的基礎，才有《天台的月光》（1993）的成功。過去幾部影片，雖然她已演得相當出色，但表現不俗的《白玫瑰》（1992）僅是配角，《92應召女郎》和《愛在黑社會的日子》則是群戲，她只是眾女主角之一。

《天台的月光》是她獨挑大樑之作，與當時剛冒升為叫座紅星的梁家輝合演。她演的曉桐有個黑社會丈夫呂良偉，已失蹤三年，她獨力撫養年紀尚幼的兒子。曉桐這個角色頭腦簡單，總是被男人欺騙，是她過去形象的一次變奏，由過去的豪爽率直調整為單純天真像個未長大的孩子。在這樣的前設下，她用肉體誘惑顧客買車也便不覺其低下，只是像孩子學錯了方法。演技上，葉玉卿並不見得比過去幾部影片更佳，但曉桐卻是她最討好的角色。影片也有一兩場精彩的場面，令人對她印象難忘。像她趕去探望垂危的父親聽他關愛的遺言，她偏偏是從髮型比賽中跑出來，頭上的染髮顏色開始溶化流在她臉上，場景既滑稽而又突出了她對父親的真情，處理上很出色。葉也把多場尷尬戲以單純像孩子的演出令到角色變得可愛。

《天台的月光》獲提名香港電影金像獎和金馬獎最佳女主角，雖然未有獲獎，但已證明她並不僅是以色相悅人，也是一個有實力的演員。她的一個獨特之處，是為女性的性開放角色建立一個正面的形象。在她之前，性開放的女性角色，往往都是極盡醜化的丑角，這方面可以吳君如初出道時慣常的演出為典型例子。但葉

玉卿的性開放，卻可以是純真或者豪爽，形象
相當正面。

葉玉卿成功的演出不僅只有《天台的月光》，
同樣戲路之後還有驚慄片《不一樣的媽媽》
（1995）。影片中她飾演傻大姐 Jojo，想靠纏
著劉青雲，利用其警察身份逃避賭債債主，反
而捲入馮寶寶向劉青雲報復的危機中。她一貫
的爽朗加上傻傻的妙女郎性格，為影片帶來相
當好的喜劇調劑。而關錦鵬導演的《紅玫瑰白
玫瑰》（1994）卻用另一個角度去塑造她。之
前她都是性感爽朗，演出比較奔放，《紅玫瑰
白玫瑰》中演的孟煙鸝，備受丈夫冷待而變得
壓抑，影片不需要她誇張的演出，反而要她總
是木然的表情，其實難度不高，但由於葉演得
克制而能適度表達出角色的心靈空虛，證明她
還能演另一類角色，備受好評。

葉作為演員是有成長的，可見於她淡出影壇前
的一部影片《暴劫傾情》（1996）。《暴劫傾
情》的意念幼稚，而葉演的角色跨度很大卻編
寫得缺乏說服力，她也不是全片都演得好。但
有一段想像的戲：她因醫療過失面見高級醫生
時，突然指控男友與她的好友通姦，過去少見

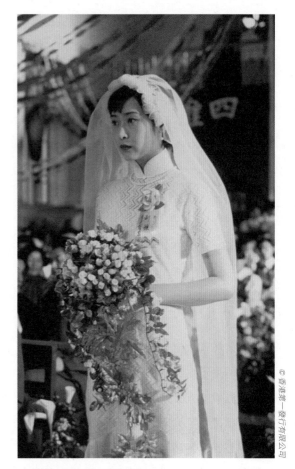

《紅玫瑰白玫瑰》（1994）

她演這種失控的情緒爆發，但她演得很有力，可見她對演技有磨煉和要求。1996 年她因結婚離開影圈時，她已是亞洲小姐出身的女星中，電影生涯最有成就的一位，勝過一度風頭甚勁的利智、陳奕詩。

八十年代，女星像鍾楚紅、關之琳或吳家麗，會若隱若現或春光乍洩地性感，但不會打正旗號地袒胸露臀。葉玉卿由電視轉為演出全身裸露的三級片，原本看來只是最後一次利用自己名氣賺一筆的行為，誰知那卻是她星途的一次復活。她竟然在演完三級片後愈來愈見自信，並且顯出自己的實力。在《天台的月光》前，劉鎮偉導演的《射鵰英雄傳之東成西就》（1993）集合香港最當紅的影星演出，便有她的一份[2]，與林青霞、張曼玉、王祖賢平起平坐，可見她已成了一個相當有份量的女星。這在過去的影壇，應是絕無僅有。也正因為她的極度成功，令到其後有一批香港女星，像翁虹、李麗珍、陳雅倫等，嘗試用同樣方法把星途往前推進。當中有成有敗，最成功的是從台灣來港發展的新人舒淇。於是，葉玉卿也就有了先行者的地位。

1　石琪：《石琪影評集 2：新浪潮逼人來（下）》，香港：次文化堂，1999 年，頁 253。

2　《射鵰英雄傳之東成西就》的演員班底是王家衛正拍攝的《東邪西毒》，再加彭綺華也在攝製中的《玫瑰玫瑰我愛你》，自是葉玉卿能參與的一個原因。但試比較也是因參與《玫瑰玫瑰我愛你》而演出的鍾鎮濤的戲份，便看出哪位演員在導演心目中可以塑造。

葉子楣

巨胸的表徵下

文｜譚以諾

1966 年出生於香港，原籍廣東台山。1985 年畢業於第三期亞洲電視藝員訓練班，入行後拍過電視劇《白髮魔女傳》（1986）、《清末四大奇案》（1986）等。首部演出電影為《奸人本色》（1988）的一個小角色。後在《神勇飛虎霸王花》（1989）中，演一個大胸脯的女特警而成名，從此以碩大的上圍成為其著名的形象，之後更有「波霸」的外號。九十年代在一連串的色情片《聊齋艷譚》（1990）、《女機械人》（1991）和《玉蒲團之偷情寶鑑》（1991）中演出，儘管堅持不裸胸，但仍然以其上圍成為號召。此外，她又參演了《跛豪》（1991）、《老表發錢寒》（1991）和《夜生活女王霞姐傳奇》（1991）等。演出《地下裁決》（1994）後息影至今。

香港的艷星眾多，七十年代邵氏的風月片和艷情片，造就了不少艷星，例如陳萍、邵音音和余莎莉，都被人稱呼為「肉彈」。1988 年香港實施電影三級制，由此延至九十年代，香港低成本製作的三級片一度大行其道。很多女星名字未必記得，但一看到她們演出，就認出她們是三級片女星。有些是想借三級片一脫成名或再翻身，有些是被主流電影圈放棄，就轉戰於三級片的市場，去佔影視影像的一席位。後來為人所記住的，一邊是「擋不住的風情」的葉玉卿，一邊同樣是難以阻擋的「波霸」葉子楣。

「波霸」的存在意義

葉子楣在電影中所處的位置／所演的角色，與她在當年整個香港（影像）文化中的位置有相若之處。若要述說葉子楣的角色常處的位置，我們不妨回到她曾演出的電影中。我以為，《嘩鬼住正隔籬》（1990）的一段正好表現出葉子楣——尤其是在當配角或客串——角色的

定位。百龍（陳百祥飾）是碧波（葉子楣飾）的未婚夫。九叔（鍾發飾）是百龍警隊的同事，懂得道術，似道士多於警察（鍾發的銀幕形象以道士最深入民心）。而碧波則被設定是惡女友，會打罵百龍，百龍明顯是弱男一名。一天百龍、九叔與同事在酒吧喝酒，碧波到場，一輪轟炸百龍不忠不孝和沒有安全感，九叔決定要戲弄一下碧波。重點來了：九叔反轉兩個花

生碟，手指按碟底施法，碧波的乳房不斷變大，九叔不斷加大法力，不斷把她的乳房變大，碧波無能為力的看著胸部變大，最後大得把外衣撐破，露出白色的胸圍。然後九叔再施法，將碧波的胸部縮細，碧波的胸部就縮至比常人更細，碧波就摸著自己的胸部走了。

不少香港電影運用葉子楣這個演員時，為她設定的角色就是這樣：她對某種男性來説是過於有威脅，而對於電影中最正派的人來説，她就是要壓抑的對象。葉子楣與她所演的角色同構性甚為一致，畢竟很多人找她來演也是為了她「波霸」的身材，如此，我們可以説她在電影中的角色，其實是她這類艷星在香港電影或社會中的文化意義的縮影或再現。身材過於強大的女性，若然她們在社會中展現自己，對一些男人來説會變成威脅，因為她們的身體不再受他們的制約。因此，電影中總會出現另一種男人，來懲罰這類帶有威脅的女性。在《嘩鬼住正隔籬》中，就是以道術玩弄碧波的胸部——因為她的恐怖或威脅來自巨大的胸部。巨大的胸部成為威脅，於是就要將其收編，將其掌控，將其賤斥（Abject）。

《夜生活女王霞姐傳奇》（1991）

於是乎，殘害葉子楣胸部成為她所演不少電影中的戲碼，看她的胸部被踐躪，就撫平了她帶來的威脅。以腳踩她的胸的戲份，不約而同的出現在《夜生活女王霞姐傳奇》（1991）和《特區愛奴》（1992）之中。在《霞姐傳奇》中，飾演霞姐的葉子楣回家發現了丈夫（柯受良飾）出軌發惡，丈夫就把她以鋼線綁在窗邊，以腳踩她的胸部。在《特區愛奴》中，老闆勞先生（午馬飾）要將他從中國大陸帶到澳門的女子當妓女（包括葉子楣飾演的阿媚）。阿媚

堅決不肯就範，最後就被帶到老闆的花園中，老闆照樣以腳踩她的胸以制服她。

身體自主與反抗

掌控胸部成為了男性制服具威脅女性的手段，也是香港電影／社會常常施展在女演員身上的手段。《嘩鬼住正隔籬》中的九叔就以掌控碧波的胸部來把她嚇走，然而嚇走並不是目的，掌控才是。至於葉子楣所飾演的角色，通通都在這條父權壓抑的路上迂迴地走。《特區愛奴》是有趣的例子，當中其實觸及了資本主義社會的剝削和九七身份政治的問題，但在討論女演員的脈絡中，我們還是回到關於性別的話題。阿媚被拐帶、收押、以水炮威逼及以近鏡的凝視下，她被迫成為妓女，固然是受到父權的壓迫，卻與身邊同樣遭遇的人成為密友，特別是秋姐（李月仙飾），亦友（互相扶持）亦師（她的強悍教曉阿媚原來可以回擊），形成獨特的女女情誼群體。

雖說是當妓女，受制於壓迫，但在這個女女情誼群體和其所帶來的培力（Empowerment）之中，還是有身體自主的瞬間。這是按劇情來說。但同時我們可以後設一點去看葉子楣的角色。葉子楣把自己的身體暴露在攝影機之前，暴露在香港的影視文化之中，固然會受到父權的掌控，要運用法術來把她的胸變大變小，要在鏡頭前蹂躪她過大而帶有威脅的胸部。雖然如此，但葉子楣還是有其自主的時刻，就像《霞姐傳奇》中霞姐的自主與最後的撲殺。

這事關一則小道消息，一則在網上有流傳的新聞，說當年有片商請葉子楣拍三級片，但她一直堅持三點不露的原則。對於要將「三點」留給將來丈夫之說，我們可以看成是一種「表演」，因為這一「表演」後，她三點之價不斷上升，甚至有片商出價八百萬元要她兩點。這最後當然沒有成事，卻讓我們看到葉子楣自主的瞬間：她的胸部是整個社會慾望之物，而她的回應不是不脫，她肯脫，只是她就是不露。為甚麼不露？她似乎也明白慾望是慾望慾望之缺失（desire is the desire of the lack of desire）這一道理：我們的慾望愈是不得滿足，慾望愈是強烈。這也是霞姐在《霞姐傳奇》教 Linda（陳寶蓮飾）如何取得嫖客歡心的道理：叫男人慾望不得滿足是維持他們慾望的法門。

《跛豪》（1991）

罕見的傳奇片主角

《霞姐傳奇》是在九十年代「傳奇片」熱中出現的其中一套，其他的還有《跛豪》（1991）、《五億探長雷洛傳（雷老虎）》（1991）、《五億探長雷洛傳Ⅱ之父子情仇》（1991）、《賭城大亨之新哥傳奇》（1992）、《賭城大亨Ⅱ之至尊無敵》等。不少論者已經指出當時的傳奇片如何回應九七前途身份危機問題，又如何透過「傳奇」回溯香港歷史治療香港普遍的「失憶症」。同時也有論者指出這些以男性主導的傳奇片如何浪漫化了男性英雄，同時浪漫化了

過去的時代。

《霞姐傳奇》有趣之處在於在眾多以男性為主的傳奇片中，它嘗試以女性為傳奇片的主角，一如《古惑仔情義篇之洪興十三妹》（1998）在一片男蠱惑仔的影片中以女蠱惑妹脫穎而出。這批傳奇片都是從城市歷史「陰暗」的一面（黑社會頭領、如黑社會頭領的華探長、賭業和色情業）來追溯城市的身份，它整體追溯可以另文再述，回到《霞姐傳奇》上，是以女性的身位介入這陰暗面之中，看女性如何參與城市的發展，敍事的格局也一如同期其他傳奇片，從低微往高爬升，切合香港城市發展的論述，當然也加入一些當時女性的命題如被男性壓榨與剝削、以身體換取地位、母女關係和情慾展現等等。縱觀當時的女星，實在難以找到比葉子楣更適合這角色的演員。沒有「波霸」稱號的，實在難當色情業巨頭的重任。雖然同期還有像《月亮星星太陽》（1988，由鄭裕玲、鍾楚紅和張曼玉主演）這類再現歡場女子的影片，但當中的女角實在沒有葉子楣這般具說服力。

同期同類型的女星還有文章開頭提及的葉玉卿，她也是以火辣身材為人所注目，接連拍了

《玉蒲團之偷情寶鑑》（1991）

《情不自禁》（1991）、《雲雨難忘——我為卿狂》（1991）、《卿本佳人》（1991）和《與鴨共舞》（1992）等愛情情慾片，後來以《天台的月光》（1993）提名香港電影金像獎和台灣金馬獎的最佳女主角，可說是成功轉型擺脫了所謂「脫星」的形象。她憑藉獎項的提名，得以「脫去污名」，同時被電影業正名（收編？）為「正劇」的女演員。至於葉子楣，我們不能得知她是否有意要脫去三級片女星的污名，但從她從影以來所演的戲，從她的表演事業來

看，她確實擁有擁抱「污名」的酷兒特質。1

Cult 片女王

葉子楣有幾個角色形象是深入民心的，一是從良家婦女被逼良為娼的妓女（《特區愛奴》）、常被戲弄的巨乳警探（如《神勇飛虎霸王花》，1989）），還有為人津津樂道的古裝風月片中的美女（《聊齋艷譚》，1990；《玉蒲團之偷情寶鑑》，1991），而最後一類演出，令她成

了香港三級片女星中永遠被記住的名字。這類古裝色情風月片，來自七十年代邵氏同類型的影片，在九十年代時曾外聘日本的 AV 女優來增加吸引力。葉子楣也憑這類影片，成為不只是香港觀眾，甚至是世界觀眾眼中的 cult 片女王。低成本、色情元素、古裝，加上葉子楣美好的身體，構成了古裝風月片的 cult 式奇觀，我想這是葉子楣拍這類影片時始料所未及的。

現在回過頭看，葉子楣可說是切中了當年香港社會慾望的核心。當時大家既以脫星之名視她為低其他種類的女星一等，又以「波霸」污衊她這類女星為「波大無腦」（有身材沒有腦袋），卻又暗地裏為她兩點／三點全露而出

價。她的身體完美體現了香港人賤斥式的慾望原理：賤斥自己最深的慾望，慾望自己所賤斥的。她最終沒有像葉玉卿般在女星的階梯上「爬升」，她一直是屬於身體，巨胸為其表徵，卻正因如此，贏得了 cult 片女王之譽。藉著她，我們甚至可以逆寫香港電影史，從被賤斥的影片中，追溯不同於主流的、cult 的線索，一如在這本關於女星的書中，點出葉子楣在此中的重要性。

1　編輯蒲鋒在閱讀文章後提供資訊，指出葉子楣 1991 年曾為香港無綫電視拍攝劇集《三八佳人》。據蒲鋒了解，劇集基本上可以說是葉子楣嘗試「從良」之作。她在劇集中分飾兩角，以證明她的演技，從意圖角度而言，蒲鋒推斷葉子楣在這劇集中企圖洗去脫星污名，一如葉玉卿在《天台的月光》和《紅玫瑰白玫瑰》所作的。感謝編輯蒲鋒的資訊，但由於我並未有機會看到《三八佳人》這劇集，因而未能就編輯的意見作出判斷。就此我先保留葉子楣沒有像葉玉卿般在女星的階梯上「爬升」的論點，待日後有機會看到劇集和相關資料，再作修訂。

李麗珍

青春都一晌

文｜蒲鋒

1966 年出生於香港。十四歲時被星探發掘並拍攝廣告，十七歲參演處女作《停不了的愛》（1984）。同年在《開心鬼》出任女主角，其後陸續主演《為你鍾情》（1985）、《戀愛季節》（1986）、《富貴逼人》（1987）等電影，憑《最後勝利》（1987）獲提名香港電影金像獎最佳女主角。一度簽約無綫演出電視劇，曾主演《大時代》（1992）。1993 年一改清純路線，演出《李麗珍蜜桃成熟時》（1993）和《不扣鈕的女孩》（1994）等色情片。1997 年後一度停產，之後為許鞍華執導的《千言萬語》（1999）復出，獲第三十六屆金馬獎最佳女主角，隨之再度活躍，演出不輟。近作有無綫電視劇《女人俱樂部》（2014）及電影《紀念日》（2015）。

不是每一位明星都可以像蕭芳芳、張艾嘉或鄭裕玲，能夠成功演出多種類型的角色。有些女星生平只有一到兩部特別成功的演出，但由於整體配合得宜，影片和女星都成了不可磨滅的光影記憶。像王祖賢有《倩女幽魂》（1987），鍾楚紅有《秋天的童話》（1987），袁詠儀有《新不了情》（1993）和《金枝玉葉》（1994），王菲有《重慶森林》（1994），而李麗珍也有一部屬於她的電影，儘管不是極有名，但水平和她的演出都不下於上述的影片，那就是譚家明導演的《最後勝利》（1987）。

八十年代香港影圈新人湧現。除了電視台提供大量藝員、新秀歌星和選美佳麗，電影界也直接發掘了一批少女演員。較早的有溫碧霞，然後是李麗珍、羅明珠、柏安妮、羅美薇、袁潔瑩、陳加玲、黎姿和陳松齡等。此外，在廣播界已有一定名氣的林珊珊和林憶蓮也在這個階段於電影界出道。這批新人以少女形象出現，而且氣質上有點共性：青春調皮、活潑好動、反斗、思春卻又愛與男孩鬥氣。李麗珍的才藝不是眾人之中最出色的，但她在出道時卻最矚目，因為她是眾人中最美麗的一個，她還帶有日本少女偶像的感覺，樣子有點像日本紅星藥師丸博子。八十年代日本流行文化在香港影響力異常強大，她的這副「日本面孔」，令她在眾新人女星中尤為突出。

青春的慾望對象

在八十年代，美麗的女星往往都要作性感的演出，李麗珍這方面和鍾楚紅、關之琳沒有分別，分別只是她年紀小，所以提供的是一種稚嫩的性感。她第一部主演的影片是新藝城出品的《開心鬼》（1984），她與羅明珠和林珊珊合演，開場時她們和另外兩位女同學一起在沙灘露營，而只有李麗珍以泳裝出場，可見導演已在低調地利用她的性感，影片中她也是三女之中唯一有床上戲的。新藝城公司當時十分成功，目標觀眾較為廣泛，《開心鬼》是以一部無傷大雅的頑皮青少年電影為定位，所以對李麗珍的性感場面處理得相當克制。

半年後，馮意清導演的《瘋狂遊戲》（1985）便非常放肆地把全片重心放在對李麗珍的輕薄和意淫上。電影描述李麗珍扮成男孩子，與孫明光、胡渭康、林利、張衛健和邵國華等人一起擔任護衛員，全片不斷利用李麗珍女扮男裝惹來的種種尷尬作笑料，關鍵一幕，是眾人錯以為李麗珍與邵國華的女友有性關係，於是在她換衫時把她身處的營帳整個抽起，讓她赤身人前，才知道她是女兒身。但對她的輕薄還未

《李麗珍蜜桃成熟時》（1993）

終止，之後還有一場她被綁起後與暈倒的賊人被困一室，陰差陽錯做出教人以為二人在性交的種種姿勢。整部影片就像把洪金寶「福星系列」中著名的輕薄女星場面放大成一部戲，只是主角換了一群年輕人，而偷窺、狎弄、意淫的對象是李麗珍。

同年馮世雄導演的《為你鍾情》（1985），是部青春愛情喜劇，而影片的場面設計，仍離不開對李麗珍肉體的嚮往和幻想。於是先有張國榮偷看李麗珍洗澡，中段二人關係的一個突破，是李麗珍意外地只穿著褻衣被鎖在屋外回

不到家,只好尷尬地求助隔鄰的張國榮。到二人成了情人,李又陪張國榮跳入水池中,一個清楚的出水鏡頭展示衣衫貼身的李麗珍身體。以上所見,李麗珍自出道已是一個重要的性慾對象。

當然,也不是每一部影片都在利用李麗珍的身體和性吸引力。潘源良導演的《戀愛季節》(1986)便是努力培育李麗珍(和黃耀明),希望展示她演技和個性的一面。李麗珍飾演一個女售貨員,由於覺得男朋友黃耀明缺乏毅力恆心,做事往往半途而廢,浪費青春,便自己努力成為歌星,卻因而導致二人分手。李麗珍的角色原本相當討好,而且演出難度也不高,但是認真一看,李除了外形討好,演技實在非常生硬,簡單如最後一段戲,她已由當初的普通少女變成紅歌星接受訪問,但她完全突顯不出兩個階段的自己在氣質上的差別。

事實上在往後的演員生涯,李麗珍在演技上幾乎沒有怎樣進步。她在後來電視劇的演出,缺點尤其明顯。一般而言,電視劇對演技的要求較高,因為戲劇效果主要靠演員的演出帶動。也因為如此,對新人成長很有幫助。很多新演員經過一兩部中篇劇集的訓練,往往由起初的生硬而到後來變得自然入戲。李麗珍曾參演過無綫的電視劇《大時代》(1992),劇集成就非凡,戲中所有角色和演員都變得知名,包括李麗珍演的方盈及邵仲衡演的大佬孝這一對。但只要細看,李麗珍的演出是眾女主角中最弱的。再看她後來在劇集《男親女愛》(2000)的客串和近年《女人俱樂部》(2014)的演出,她的演出依然呆板,甚至無法配合角色需要作相應的演出設計,更不要說演出層次複雜的性格和心理了。

只有一次的勝利

但是一個明星的演出效果,並不總是由演技決定的。劇本和導演對明星的恰當運用,可以助明星有超水準的演出,產生強大的感染力。譚家明導演,王家衛編劇的《最後勝利》,便設計出適當配合李麗珍明星形象的角色,助李麗珍創作出 Mimi 這個成功的藝術形象。在《最後勝利》中,Mimi 原是黑幫大佬大寶(徐克飾)其中一個情人,她卻愛上大寶的手下骰仔雄(曾志偉飾)。Mimi 性格簡單直接,她愛上骰仔雄後便毫不掩飾,不斷向骰仔雄示愛。

《最後勝利》（1987）

行動更異常大膽，敢向大寶直言另有新歡，對大寶的威勢一無所懼。後來用刀架著貴利財及打劫銀行，都是想做便做，二話不說，毫不顧慮後果。這樣的角色，有它容易演出之處，而且頗能配合李麗珍。李麗珍的外形自是美麗，但氣質從不清純，反而常有點倔強，正好吻合 Mimi 的直接和敢作敢為的性格。

影片盡情利用李麗珍固有的明星形象。Mimi 出場一刻，是骰仔雄追尋她至日本的色情場所，Mimi 正在一格房間內提供單人服務上演脫衣舞，單向的鏡子前她見不到顧客，而骰仔雄隔著玻璃看著她，頓然有種可望不可即的慾望在流竄。這一幕界定了兩人的基本關係，骰仔雄對她的愛慾將會由他心裏對大佬的道義阻隔而不會得到滿足，所以與玻璃同時阻隔著二人的，是骰仔雄滿口「大嫂」「大嫂」的稱呼。Mimi 一度拒絕演出，被威逼後再入房內，把

心一橫脫掉上衣，大叫「睇飽佢啦！」鏡頭從背後影著她全裸的背脊，但當接到正面時，只見到她大叫的面部特寫，然後再接骰仔雄正阻止同房內的嫖客觀看。

《最後勝利》一開場便是讓李麗珍在東京上演脫衣舞，巧妙地運用了她過去的形象，包括她的日本味及性感誘惑力，但是它又不讓觀眾對李麗珍窺視的慾望得以滿足，反而構成一種延伸。《最後勝利》由慾念開始，卻牽引觀眾跟著 Mimi 與骰仔雄所發展出純情而浪漫的戀愛關係。李麗珍也終於成功演出 Mimi 這個有著感情深度的角色。其中高潮一幕，是一直抗拒 Mimi 愛情的骰仔雄，為逃避 Mimi 一個人到酒吧買醉，上台唱歌，忽然發現 Mimi 也正孤寂地坐在酒吧內，但他已欲罷不能，而唱出的歌正是 Mimi 一直用來向他示愛的〈深愛著你〉。鏡頭轉到 Mimi 為之感動不已的落淚反應，李麗珍在這個感動鏡頭中罕見地演出了角色那種乍驚乍喜，喜極而泣的複雜情緒。其後鏡頭轉換她與骰仔雄的對話，這種情緒還能延續。譚家明在誘導李麗珍的演出上，做得非常漂亮而成功。他也不斷以李麗珍的面部大特寫鏡頭貫穿影片，單憑李的面孔再加上造型，即

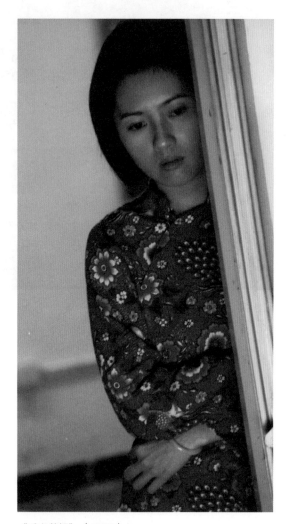

《千言萬語》（1999）

使不用特別複雜的表情，已能產生複雜的情緒
暗示。《最後勝利》的李麗珍不只是外形美，
更散發出強烈的角色個性魅力。

《最後勝利》之後，李麗珍還演了不少電影和
電視劇，包括突破她過去裸露界限的《李麗珍
蜜桃成熟時》（1993）、《玉蒲團二之玉女心
經》（1996），揭破最後的禁忌後，也就是慾
望止盡之時。她也曾為許鞍華演出了《千言萬
語》（1999），她的演出備受肯定，但許鞍華
僅是把她放在一個減低演出幅度的狀態中，她
可以作比較自然不需技巧的演出，但實際上她
外形上既欠缺水上人的實感，只是演出平穩，
見不到真正的進步。稍後她演《飄忽男女》
（2002）和《我愛1碌葛》（2002），她的演
出又變回過去那樣缺乏特色和生命力。在李麗
珍同期的少女演員中，袁潔瑩和羅美薇的演技
都優於李麗珍，但是說到一部足以長遠留下來
的代表性作品，她們卻無法像李麗珍那樣有一
部屬於她們的《最後勝利》。《最後勝利》或
許為李麗珍帶來了她的「最後勝利」。

邱淑貞

與別不同的性感尤物

文｜鄭超

1968 年出生於香港。1987 參選香港小姐中途退出，卻獲無綫電視簽約，參演劇集《新紮師兄 1988》（1987）。後獲王晶提拔加入影壇。處女作《最佳損友》（1988），角色名「屈豆豆」，自此外號「豆豆」，陸續演出影片《整蠱專家》（1991）、《五億探長雷洛傳（雷老虎）》（1991）等。其後憑《赤裸羔羊》（1992）中的大膽性感演出走紅，演出了不少性感作品，如《香港奇案之強姦》（1993）、《慈禧秘密生活》（1995）及《不道德的禮物》（1995）等。在演罷關錦鵬導演的文藝片《愈快樂愈墮落》（1998）後息影。

九十年代，有一位性感女星，沒有脫星那麼放得開，沒有由她領銜主演而賣座的電影，也沒有得到獎項變成影壇鳳凰，她只靠著一個導演，拍了不少電影，當中不乏性感演出。憑此她就已與其他性感女星齊名，成為香港電影其中一個性感標誌。

說到邱淑貞，不能不提王晶。1987年邱淑貞退選香港小姐後，得王晶的提攜和力捧而進入電影界，逢王晶執導或投資的電影，幾乎都會找邱淑貞做女主角或軋上一角，邱淑貞整個演藝歷程，幾乎都和王晶的電影分不開。王晶的扶植絕對有助邱淑貞演藝生涯綿長並變得多元，令她不止於普通的脫和角色的單一。但同樣因王晶的戲多走通俗的喜劇路線，再加上點子重複使用，變成限制，讓她無法在銀幕上蛻變，真是「成也王晶，敗也王晶」。在王晶的塑造下，邱淑貞初期多為純情玉女或延續《精裝追女仔》系列中「被追」的眾女之一，並未受太多注意，直至《赤裸羔羊》（1992）作出突破性的性感演出，此後便一直演性感尤物的角色。或者她也沒料到，自己的演藝生涯就像她在《不道德的禮物》（1995）開頭所說，竟然也變成一份不道德的禮物，以饗觀眾。

情色的羔羊

邱淑貞的姿色足供性感：稍稍下垂而微張的野櫻桃嘴唇，身材略富肉感，玲瓏浮凸，膚如

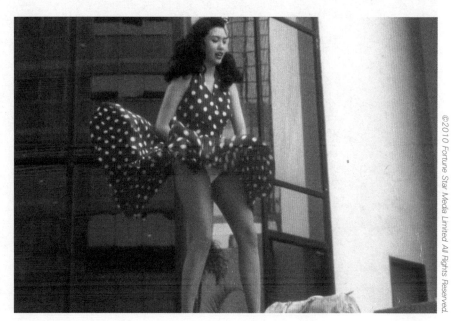

《噴火女郎》（1992）

凝脂，眼睛清澈明亮，迷離時又大送秋波。邱淑貞是傳統型的美女，並不走個性前衛的路線，合乎一般男女的審美標準，也切合王晶的通俗。王晶總給邱淑貞女神般的亮相，嬌艷欲滴，如《噴火女郎》（1992）中仿自瑪麗蓮夢露（Marilyn Monroe）標誌式的動作——裙子隨風吹上揚露出美腿，又或者《賭聖2之街頭賭聖》（1995）在跑車旁撩撥長髮風中飄揚。

王晶對張敏也有類似處理，但邱比張敏少了賣弄身材和主動誘惑。

邱淑貞的性感及情慾戲，與別的性感女星不同，她是一眾三級片女星中少有地堅持不露三點的一個，她注重誘惑，欲擒故縱，以身體的曲線和滑溜的肌膚炮製慾望，讓所有男人拜倒石榴裙下望穿秋水，只能遠觀而不可褻玩。劇

《慈禧秘密生活》（1995）

情上男人即使擁有過她，也無法避免慾望再度被撩起。《慈禧秘密生活》（1995）中邱淑貞飾演的慈禧請求恭親王（梁家輝飾）幫助，二人一輪翻雲覆雨後，暫別時把定情的玉珮交還，並提起恭親王的手，不吻手而親吻玉珮，加上深情又嫵媚的眼神，即使恭親王才剛剛擁有她，稍為一個「吊胃口」的動作，足令他再次入迷，又想再次擁有她，於是連連答應她的請求，完全無法招架。

邱淑貞另一個特色，是她臉上的「嬰兒肥」散發著年輕清純，而且笑容乖巧，加上身形纖穠合度，這種甜美清純、身材火辣的女生，當真是「赤裸的羔羊」，是大部份男性都相當喜歡的日本 AV 女優形象。[1]《不道德的禮物》是非常好的例子，邱淑貞在電影從頭到尾都穿白

色衣服，大大的眼睛加上濃妝，配上眼鏡就特別顯得有情色感。也就是說，邱淑貞走的不只是性感，卻又未到三點畢露的色情，她是情色的表演，而且正中一般男人的口味。《慈禧秘密生活》中學習不同的肢體誘惑甚至性愛技巧以取悅皇上，情色的意味淋漓盡致。

除了秀出酥胸玉腿，並用奇觀式的鏡頭加以強調，跳舞也是邱淑貞常用的性感伎倆，當中主要是辣身舞。與其說是舞蹈，不如說是搔首弄姿，因為以舞技來說，很明顯力量並不足夠，筋骨也不柔軟，動作難度也不高。邱沒有學過舞蹈，顯然王晶也不要求足夠的訓練，得過且過，但邱非以舞藝取勝，而是靠本身姿色再加上道具和服裝，拋著媚眼攫取男人的心。《不道德的禮物》最後一場誘惑江華的舞蹈，讓大風扇吹起裙襬至春光乍洩，還有《香港奇案之強姦》（1993）中穿著性感內衣誘惑鄭浩南的舞，俱是最佳例證。

角色不只誘惑

雖然邱淑貞具備如此優厚的條件，讓她在兩性的角色設定上往往成為誘惑的一方，但是邱淑貞演出並不單一，角色總有不同的層次和變化。這當然大部份都是王晶的功勞，但邱淑貞也一一克服過來，讓這些多元化成立。首先，邱淑貞的誘惑有拯救男人的功用，如《不道德的禮物》中的林樂山（江華飾）和《赤裸羔羊》的鐵男（任達華飾），俱是靠著她才由性無能變為雄風再現。又如《新英雄本色》（1994）中，黑社會老大俊哥（鄭伊健飾）在每次行動前，也要看一看她才能安心。她讓男人在精神層面得到滿足，從而奮發向前，去捕捉她、擁有她。如此描繪誘惑的女性其實不是特別的方法，跟同期的張敏在《賭聖》（1990）的綺夢亦非常相近。不過，邱淑貞比張敏成功在她能拯救的除了心靈，還有身體及性能力的殘障。這絕對需要靠演員本身作為凝視客體，其姿色在鏡頭前非常具說服力，才能觸發這些被拯救的需要。

由於這種誘惑力，情節不免多描寫好色的男人垂涎她的身體，於是她的角色不斷被剝削。但或許邱淑貞天生就有種不服輸的個性，所以她才能堅持三點不露，也使她的角色能散發一種不輕易向男人低頭的性格。即使早期的《精裝追女仔之3狼之一族》（1989）中，馮敬文

飾演的黑社會入店恐嚇，四姊妹中第一個挺身而出的就是她。往後的角色，大部份都是聰明伶俐，甚至好勇鬥狠，有「大家姐」的風範，非常具智慧，被侵犯時會想辦法竭力抗爭，捍衛女性尊嚴。所以她演出不少厲害阿嫂，智勇兼備，作為輔助男人的賢內助，甚至抗衡其他黑社會老大，如《新英雄本色》中的辣椒、《紅燈區》（1996）的童恩、《我是一個賊》（1995）的雷芷蘭，甚至《古惑仔 2 之猛龍過江》（1996）的丁瑤等等。《香港奇案之強姦》中自己一手設局捉拿強姦犯、幫被強姦的女性朋友復仇的邱若男當然是最典型，而最極致的則是處於權力最高處的慈禧，已去到反過來支配男人、讓他們聽令的地步。她的威權非來自不怒而威的氣勢，而是來自臣服於她裙下的男人，還有聰明的頭腦操控著皇上及恭親王。

她這種強悍的銀幕形象也令她被派演不少好身手的角色，如幹練警探的有《八寶奇兵》（1989）、《逃學英雄傳》（1992）、《城市獵人》（1993），女殺手的如《赤裸羔羊》、《賭聖 2 之街頭賭聖》、《賭神 2》（1994），還有武林高手的《笑俠楚留香》（1993）。她在《赤裸羔羊》中演蛇蠍美人，本應與任達華飾

演的警察鐵男對立，鐵男屢屢想救她，到最後她由邪轉正，用美色令女同性戀殺手公主（吳家麗飾）落入圈套，伸張正義。而在《古惑仔 2 之猛龍過江》中，因為第一集票房奇好，編劇文雋應王晶要求在第二集加入邱淑貞，罕見地讓她飾演一個從頭到尾的反派，到最後還被山雞（陳小春飾）忍痛殺死，臨死前山雞在她耳邊講出一生最愛的宣言。或許邱淑貞在王晶的安排下，從來都是討好的，所以即使她演反派，無論她做錯甚麼，到最後男主角也對她依依不捨，我見猶憐，好像這樣才是合理的。

邱淑貞靈巧的五官，成功使這些靈敏、厲害的角色具說服力，即使在金庸的電影中，她也是演《鹿鼎記》中詭計多端、稚氣未脫的建寧公主，以及《倚天屠龍記》中聰敏乖巧、勇氣可嘉的小昭。或許一直多演王晶的電影，她具備了演喜劇的豐富經驗。而她的靈巧同樣能於喜劇中發揮出來，令角色更加可愛又討喜，即使在正劇中的喜劇調劑（Comic Relief），也是演得自然流暢。

最後的突破

《愈快樂愈墮落》（1998）是她婚後息影前的告別作，也是離開王晶後一次演技探索的突破之作。經過多年的經驗和訓練，演出的節奏已相當準確，雖然演出未達到一個特別的高度，但邱淑貞嘗試以節奏代替靈巧，將情緒內斂，成功擺脫以往的框架，顯示她的演員功力。更重要的是，邱淑貞在《愈》片中不再是一個誘惑人的尤物，她洗盡鉛華演一個普通婦人，如何來回慾念與現實之間。在關錦鵬的調校下，雖仍有情慾的場面，但已收起以往色相示人的味道，實在地注重內心掙扎，真真正正的想依靠男人，奈何老公馮偉（陳錦鴻飾）或情人小哲（柯宇綸飾），都不是註定的那一個。那一場深夜在家突然哭成淚人，一屋暗燈，再照不穿邱淑貞的身體，好像一直委曲的心終於徐徐地隨眼淚流露出來了。

在突破之路上才剛踏出第一步，邱淑貞便急流勇退，從此相夫教子，鮮有在銀幕上甚至熒光幕上露面，真真正正做一個普通婦人。邱淑貞沒有任何演技獎項的殊榮，或許她的演藝成就未如其他女星，也沒有擲地有聲的代表作品，然而邱淑貞把自己吸引之處著力發揮，亦走出不一樣的性感，讓影迷都記住她的名字。

1　詳見邱愷欣、王向華著：〈日本成人 A 片，香港華人解讀〉，王向華編：《日本情色／華人慾望》，台北：遠流出版事業股份有限公司，2008 年，頁 39。

風雲

再起

第六章

邵　金　葉　惠　鮑　羅　鄧　沈　馮　蕭
音　燕　德　英　起　蘭　碧　殿　寶　芳
音　玲　嫻　紅　靜　　　雲　霞　寶　芳

要在男性主導的電影業佔一席位本已不易，加上家庭因素影響，曾經風光一時的女演員要捲土重來，風雲再起，沒有非凡實力難以做到。但女性就是有一種持之以恆的堅韌能耐，無論經歷高低起跌或風平浪靜，只要時機一到，定必再掀波濤，延展演藝事業的幅度與跨度。

蕭芳芳

獨立時代的突破與挑戰

文｜卓男

1947 年出生於上海。兩歲時隨家人移居香港，六歲時為幫補家計而拍戲，演出處女作《小星淚》（1954）時只有五歲，之後的《梅姑》（1956）和《苦兒流浪記》（1960）令她聲名大噪，是五十年代其中一位重要的童星。六十年代成為青春玉女偶像，拍攝多部古裝武俠片及青春歌舞片。1970 年前往美國留學攻讀大眾傳播，回來後粵語片式微，她作出多方面嘗試，包括轉戰電視，既參與幕後創作工作，又繼續幕前主持及演出，其中最膾炙人口是創造出家傳戶曉的喜劇人物林亞珍。電影方面，1975 年憑《女朋友》（1974）獲得台灣金馬獎最佳女配角。1976 年自編自導自演《跳灰》，為香港新浪潮電影掀開序幕。後更自組高韻電影公司，拍攝了電影版《林亞珍》（1978）及《撞到正》（1980）。《不是冤家不聚頭》（1987）獲得香港電影金像獎最佳女主角。1995 年的《女人，四十。》，戲中中年「師奶」阿娥一角更為她帶來第四十五屆柏林影展最佳女演員銀熊獎的榮譽，之後更橫掃港台兩地最佳女主角獎項，包括第十五屆香港電影金像獎、第三十二屆台灣金馬獎等。翌年再下一城，憑《虎度門》（1996）再度獲得台灣金馬獎最佳女主角。1997 年後息影，創立「護苗基金」，保護兒童免受性侵犯。2009 年於第二十八屆香港電影金像獎獲頒終身成就獎。

縱觀當代香港電影女明星，論演戲的資歷與數量、演技的跨度與深度，觀眾的認受及愛戴，蕭芳芳肯定位居前列。

她六歲出道當童星拍《小星淚》（1954）原本是為養家餬口，不過她天資聰敏又乖巧伶俐，很快便受到注目，幾年間拍了一部粵語片《孤星血淚》（1955）和十多部國語片，包括《大兒女經》（1955）、《我是一個女人》（1955）、《太太傳奇》（1957），以及讓她奪得第二屆東南亞影展最佳童星獎的《梅姑》（1956）和令她的名字家傳戶曉的《苦兒流浪記》（1960）。之後她全身投入粵語片的圈子。1960 年承接《苦》片的餘威，拍了多部頌讚親情、孝道的電影，如《芸娘》、《孝道》、《孝感動天》、《母愛》（1961）等，正值十三、四歲青春期的她，也正式開始了扮演「師妹」

的武俠片時期，避開了童星進入尷尬年齡而步向淡出影壇的命運，甚至成功過渡到六十年代中期，以青春玉女形象出現，演出了大量歌舞片（如 1966 年的《少女心》及《彩色青春》）、偵探片（如 1967 年的《玉女神偷》、《飛賊紅玫瑰》、《閃電煞星》）及文藝愛情片（如 1968 年的《窗》、《冬戀》、《紫色風雨夜》）。從童星到出國留學美國這十多年，蕭芳芳的演藝命運完全掌控在她的母親手上，而她真正自覺且自主地當一位電影工作者（導演、監製、演員），是由七十年代開始。

蕭芳芳曾在訪問中直言受到龍剛導演的啟蒙，

《撞到正》（1980）

對電影有了另一層看法和態度。二人於六十年代末及七十年代初曾三度合作：《窗》、《飛女正傳》（1969）及《廣島廿八》（1974），龍剛都嘗試將她在大銀幕上活潑健康的玉女形象褪去，分別讓她扮演盲女、叛逆暴烈的飛女及原爆二代的中日混血兒。破開了「偶像」的外衣，加上留學美國的人生經歷，感受到脫離鎂光燈，活出真我生活的滋味，學成回港的蕭芳芳，作風更獨立自主，戲路更突破，甚至肩起幕後的工作。借用她 1992 年與張曼玉合演的短片名字《兩個女人，一個靚，一個唔靚》作為她七十至九十年代電影事業的註腳，很明顯，她選擇在小熒幕和大銀幕上做一個唔靚的女人，例如《點只咁簡單》的林亞珍、《撞到正》（1980）的阿芝、《漫畫威龍》（1992）的「老虔婆」牛牡丹、《女人，四十。》（1995）

的「師奶」阿娥及《麻雀飛龍》（1997）的爛賭女騎警范秀鈿，她擺脫以往粵語片時期的玉女形象，卸下偶像的包袱，更加隨心所欲，演技更上層樓，我稱這階段為「蕭芳芳的獨立時代」。

點只演員咁簡單

以 1976 年的《跳灰》作為蕭芳芳「獨立時代」的起點，這是她在美國攻讀大眾傳播學成回港後，第一部參與導演工作的電影，並在戲中客串演出男主角嘉倫的女朋友。接受了西方教育回來的蕭芳芳，與在英國拍廣告出身的梁普智一拍即合，聯合導演了這部紀實風格強烈的警匪片，不但將警匪片帶入了新紀元，更被視為香港電影新浪潮的先驅作品。而蕭芳芳在幕前的客串亦見突破，她慘被陳惠敏飾演的殺手上門尋仇時蹂躪至半死，打至臉腫眼瘀，滿臉鮮血，可見蕭芳芳為達致逼真效果，演出時可全然豁出去。

翌年她為無綫電視台拍攝一個十三集的喜劇節目《點只咁簡單》，更是完全不顧外表，她頭上頂著一個像拖把的假髮，穿上一件寬闊的大格子襯衫、喇叭牛仔褲，戴上一副千度的近視眼鏡，背著一個塞滿雜物的舊式大手袋，手裏經常拿一把雨傘，嘴裏總是嚼著口香糖。這個打扮中性，但個性真誠坦率、說話風趣幽默、言行舉止不依社會常規的人物「林亞珍」，竟然出其不意地大受觀眾歡迎，成為膾炙人口的喜劇角色。其實林亞珍的外在打扮不過是引觀眾發笑的其中元素，更重要的，是背後賦予她靈魂的演出者——蕭芳芳。蕭芳芳的喜劇細胞在林亞珍身上發揮得淋漓盡致，從舉手投足的身體動作，到說話的用詞及語調，都充滿獨有的喜劇節奏，將引發笑點的 punch line 掌握得非常精準。林亞珍在小熒幕上成功後旋即被搬上大銀幕，拍了《林亞珍》（1978）、《林亞珍老虎魚蝦蟹》（1979）及《八彩林亞珍》（1982）三部電影，蕭芳芳在前兩者夥拍伊雷，在後者與許冠英拍檔，炮製出不同的喜劇效果，不過焦點始終還是她。

這位在青春期已飽嚐萬千影迷簇擁滋味的演員並不眷戀「林亞珍」所帶來的成功，反而更自覺地在電影上尋覓更多的自主性，所以她成立了高韻公司，希望「做點事情」，除了《林亞珍》，還開拍一部全女將製作班底的電影《撞

《八彩林亞珍》（1982）

到正》。[1] 她找來當時只拍過一部電影《瘋劫》（1979）的許鞍華當導演、崔寶珠當製作、陳韻文當編劇，並由她自己出任監製。她甚至曾接洽過一位美籍的捷克女攝影師，可惜對方因為簽證問題而未能成事。在這個男性主導的香港電影圈，蕭芳芳這種女性自主的意識非常少有，從《跳灰》的女導演至《撞到正》的女製片人，這種身份及意識上的提升，進一步確立她聰明能幹、獨立自主自信的香港新女性形象，與七、八十年代香港整體社會發展氛圍吻合。[2]

動作電影的挑戰

蕭芳芳在她的「獨立時代」共拍了十四部長片，一部短片，十四部長片有喜劇有正劇，其中她主演的三部正劇——《不是冤家不聚頭》（1987）、《女人，四十。》及《虎度門》（1996），分別為她帶來多個香港以至國際電影獎的影后殊榮。[3] 有關蕭芳芳在這幾部得獎電影中的演技賞析，坊間已有不少書籍及文章論述，在此不贅。而我特別想提的，是她這階段

367

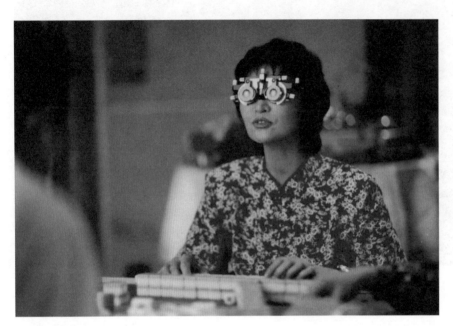

《麻雀飛龍》（1997）

多次合作的兩位電影人——元奎及劉鎮偉——的幾部動作電影，包括《漫畫威龍》、《方世玉》及《方世玉續集》（1993）和《麻雀飛龍》。

《漫畫威龍》由元奎、劉鎮偉聯合監製、《方世玉》系列及《麻雀飛龍》由元奎執導，而四部電影的劇本均出自劉鎮偉之手。曾公開表示自己是超級粵語片迷的劉鎮偉，大概看過不少蕭芳芳所演的古裝武俠片，他為蕭芳芳創作的角色，都是身手了得之人。《漫》片中的牛牡丹，是居於新界圍村的隱世高手，她既拳腳有勁，又懂得輕功，連身受重傷的自由搏擊高手劉晶（周星馳飾）都要向她拜師學藝。戲中加插了一段「如來神掌」式的幻想戲碼，劉晶與化身「武當飛鳳」的牛牡丹上演一場「we won won」對打，大有向粵語武俠片致敬的況味。

《虎度門》（1996）

蕭芳芳飾演中年女騎警范秀鈿，為了學得內地賭徒鬼首（趙文卓飾）精湛的賭術，而對方又為了逃離仇家南天龍（盧惠光飾）的追捕，兩人協議來一場假結婚的交易。戲中蕭芳芳有兩場「搏晒命」的打鬥戲，一場是她與鬼首在地盤逃避南天龍追殺而在簡陋的電梯內大打出手，她在中途被扔出半空，險些兒著地受傷。另一場是她與一班改邪歸正的義氣蠱惑仔女被仇家及其手下圍困果欄，恍如「眾人阿媽」的她拿起長長的木梯奮起迎擊抗敵，結果被打得頭破血流，叫人慘不忍睹。

蕭芳芳在《方世玉》中飾演方世玉（李連杰飾）的母親苗翠花，身懷絕技的她為了不讓兒子在招親比武中丟架，有辱方家聲譽，唯有女扮男裝走到擂台上與對手雷夫人（胡慧中飾）一較高下，武功高強的「他」顯得份外英姿勃發，在最後關頭出手相救雷夫人，卻觸動了夫人的情根。另一場讓蕭芳芳大顯身手的場面，是方世玉和苗翠花聯手對付搶奪天地會成員名冊的奸人鄂爾多（趙文卓飾），拳來腳往急疾如風，翻身彈跳活躍自如，親身上陣的蕭芳芳在武術高手李連杰身邊毫不遜色，鬼馬生猛，見到二人的默契甚佳，互相輝映。在《麻雀飛龍》中，

童年時曾跟粉菊花、祈彩芬習北派的蕭芳芳，識紮識打，功架漂亮，她在四部電影中都打得非常落力，毫不馬虎，拍攝時肯定消耗極多體力，不禁叫人奇怪為何已屆四十有多的她，會接受動作片的挑戰，並且甘心給元、劉二人「糟蹋」？這個謎，或者需要蕭芳芳親自解答，不過三人能夠合作多達四次，我相信元、劉在動作以外於戲中設計的感情線，有打動蕭芳芳之處，尤其是《方世玉》中方世玉與苗翠花一段和諧又動人的母子情，笑中有淚，打中有情；而《麻雀飛龍》的范秀鈿與一班欠缺家庭溫暖的蠱惑仔女之間的忘年情誼，有一種同是天涯

《方世玉》（1993）

淪落人「相呴以濕，相濡以沫」的動人情懷。

蕭芳芳在這三部電影分別配搭周星馳與鍾鎮濤、李連杰與朱江、趙文卓與柯受良，其中與李、朱二人的火花最強，效果最佳。她與乘「無厘頭」之風而大紅的周星馳在《漫畫威龍》竟然碰撞不出火花，是有點教人意外。大概是周星馳正值「當頭起」，演技也未達收放自如的境地，即使眼前面對的前輩已是「阿姐級」，他還繼續用自己慣常的演法。兩位如此出色的喜劇演員，在多場對手戲中都欠缺你來我往的過招交流，以致這次合作未見驚喜，非常可惜。《麻雀飛龍》中木訥的趙文卓與粗豪的柯受良與蕭芳芳更是本質和氣質的錯配，全片幾乎是蕭芳芳的「個人表演」。《方世玉》中她飾演李連杰的母親、朱江的妻子苗翠花，讓人有意想不到的驚喜，她的生鬼與李連杰的活潑相映成趣，她的開明作風與朱江的傳統古板形成強烈對比，無論是二人或三人的對手文戲、武戲，都有一股濃郁的「戲味」，看得人心情歡暢。

其實蕭芳芳在她的「獨立時代」中並非每部戲都能與對手擦出火花，她曾在訪問中提到她嘗試用不同的方法去試驗她多年來積聚下來的「演技理論」，她說：「因為演戲不是一個躲在實驗室裏就能試出甚麼結果的，而是要靠跟導演和其他演員的配合，所以最有意思的就是每一次嘗試不同的途徑、不同的 technique 來跟不同的導演和演員合作，看看怎麼辦才能達到理想的效果。碰上一些不合作的導演和演員，也沒關係，我就把拍那部戲的過程當作一個自己練習技巧的『練功期』。」[4]一個獨立、自主又有自信的演員，就是將演戲當成「練功」這麼一回事，在不斷反覆練習中自我增進，自我圓滿，自我成熟，最後達至爐火純青的境界，這就是我們認識的蕭芳芳了。

1　焦雄屏編著：〈四十年傳奇路：專訪蕭芳芳〉，《香港電影傳奇：蕭芳芳和四十年電影風雲》，台灣：萬象圖書股份有限公司，1995 年，頁 162。

2　1971 年香港政府頒佈法令廢除納妾制，並嚴格執行一夫一妻制。此外，政府於 1974 年發表有關中等教育發展的白皮書，以「使所有兒童均能接受九年資助教育」為目標，並於 1978 年全面實行。兩項政策的推行，使得女性在婚姻制度上的地位以及教育水平均得以提升，大大增強新一代香港女性的自主意識。

3　蕭芳芳的「最佳女主角 / 女演員」獎項包括：《不是冤家不聚頭》獲第七屆香港電影金像獎；《女人，四十。》獲第四十五屆德國柏林影展銀熊獎、第三十二屆台灣金馬獎、第十五屆香港電影金像獎及第二屆香港電影評論學會大獎；《虎度門》獲第四十一屆亞太影展及第三十三屆台灣金馬獎。

4　同註 1，頁 166。

馮寶寶

人神合體

文｜羅卡

1954 年出生於馬來西亞北婆羅洲山打根。兩歲半便在《小冤家》（1956）初登銀幕，此後成為香港最重要的童星，有「東方莎莉譚寶」的美譽，截至十四歲，共拍了一百二十多部電影，片量不但冠絕所有童星，甚至比當紅的一線明星更高。她為人熟悉的電影無數，最經典的有《雨夜驚魂》（1960）、《可憐天下父母心》（1960）、《夜光杯》（1961）、《小甘羅拜相》（1961）等。1976 年遠赴英國留學，七十年代後期回流香港，參演麗的電視、無綫電視及亞洲電視的劇集，如《追族》（1977）、《不是冤家不聚頭》（1979）、《風雲》（1980）、《武則天》（1984）及《秦始皇》（1986）等，演技全面。八十年代中重投電影圈，拍攝賀歲片《八喜臨門》（1986），其他參與電影有《女子監獄》（1988）、《應召女郎 1988》（1988）等。1989 年公映的電影《飛越黃昏》，化上老妝扮演年邁老婦梅姨，獲提名第九屆香港電影金像獎最佳女主角，1993 年她終憑《92 黑玫瑰對黑玫瑰》（1992）贏得第十二屆香港電影金像獎最佳女配角，翌年再憑《新不了情》（1993）獲同一殊榮。九十年代中逐漸減產，偶爾接戲。近年復出，近作有《媽咪俠》（2015）。

《媽咪俠》（2015）

形容馮寶寶為「人神合體」我想並不過份；即使放眼國際影壇，稱她是「神人級」也當之無愧。「人」是指她的演出滿有人味、人性，有個性。「神」是那股獨有的「寶裏寶氣」（李翰祥語）總隨著她的現身而發散；平淡時是神氣活現，高漲時則神采飛揚。

我去看馮寶寶演的電影，主要是看馮寶寶，是甚麼樣的電影猶屬其次。談馮寶寶不能不談她那豐富多姿的人生經歷。有看成是坎坷滿途，也有看作是多彩的傳奇，但種種人生歷練都加深她對表演的體會，令演出更精彩多樣。

經歷練就演技

1954 年出生的她兩歲半就出演《小冤家》（1956），此後演出連綿不斷，到十四歲已演了一百二十多部影片。她不算是出道最早的童星，李小龍初上銀幕時僅三個月大，但她卻是出道時機最好、演出最多的。上世紀三、四十年代中國電影童星紛起，此風隨著黎鏗、葛佐治的南下而流傳到香港，戰後繼續發揚。李小龍在四十年代末、五十年代初演出的多部粵語片如今已成經典，他亦是當時最有才華的童星，但進入五十年代中，不能再演童角了，他改演青少年。正在此時，馮寶寶異軍突起，承接童星的傳統並發揚光大，不久就成為最耀目的童星，演出之頻和角色之繁令人歎為觀止；單是 1961 年就主演了三十多部影片；有古裝、時裝、喜劇、悲劇、歌唱、武打，又能兼演男女角色。更教人驚奇的是她的戲份重而演來好

《92 黑玫瑰對黑玫瑰》（1992）

像並不費力；唸台詞、演身手以至歌唱都像出於本能天賦。這恐怕只能用如有「神」助來形容吧。

大多數童星的演出隨成長而消滅平淡，馮寶寶卻是愈演愈勇，從三歲小孩一直演到天真少女、無敵少俠，轉型像是毫無困難。到十六歲才忽然叫停，到英國去唸設計藝術。江湖傳聞是她這一年被揭發生父另有其人，她受到打擊決意息影求學。但四年後畢業回港隨即為梁普智、蕭芳芳執導的《跳灰》（1976）擔任美術設計。1977 年二十二歲時結婚，開始參與電視演出。1981、1983 年替丈夫招再強生下兩個兒子，撫子持家的同時繼續拍電視劇，先後在麗的、無綫、亞洲電視主演了一系列的長篇、中篇劇，再度走紅，可謂回復當年勇態。

《飛越黃昏》（1989）

值得注意的是 1986 這一年。她和生意失敗、債務纏身的丈夫離婚，也是這一年，她遠走台灣拍電視劇，主演的《楊貴妃》（1986）、《西施》（1987）迅即大紅。此後來回台港之間，既演電視又拍電影。若說人生多起伏，馮寶寶是愈挫愈強。

奪目光輝再現

七十年代末電影新浪潮湧起，她正忙於電視，沒有追逐新潮，卻在八十年代中新潮匯入主流

後才重回電影界。參演了的一批影片都是熱熱鬧鬧的群戲，到了《飛越黃昏》（1989）才有機會大展演技，獲得香港電影金像獎最佳女主角提名。1992 年她和黃韻詩主演《92 黑玫瑰對黑玫瑰》，她演飄紅一角簡直是出神入化，卻只贏得 1993 年香港電影金像獎頒發的最佳女配角獎。翌年再下一城，以《新不了情》（1993）奪得最佳女配角獎。1996 年又以《不一樣的媽媽》（1995）提名最佳女主角，馮寶寶的表演天份於此發揮得光輝奪目。可惜的是香港電影此後日走下坡，電視劇也陳陳相因、缺少創意，

無法為馮寶寶提供再創高峰的條件。而她堅拒回大陸拍片，也失卻不少大可發揮的機會。

以往論者常把演員的表演大致分成「本色派」和「演技派」，有似今日的「偶像派」、「實力派」之分。前者以氣質、形貌見勝，表演憑本能感覺、天賦條件多於技巧，卻能投合觀眾眼緣，只須維持氣質形象，就會受到追捧；後者以磨煉而得的演技見長，靠的是反覆的自覺實踐和不斷的改進。這種分法用於馮寶寶身上又如何呢？或者不妨把馮寶寶的演藝進程細分為幾個階段：十六歲前可歸入本色派；六至九歲是她童年最輝煌的時期，演出純靠天賦本能和本錢，卻是在成人的形塑和擺佈下表演，像是翻不出五指山的孫悟空。進入少女青春期自我意識漸強，卻被派演一連串的武打男裝少俠，此階段以她息影求學告終。英國回來後自我意識日見增強，理所當然地成為演技派。七十年代電視演出的成功令她的自信變本加厲，八十年代在電視界得以平步青雲，靠的是天賦聰明加上豐富經驗的累積。期間丈夫生意失敗和離婚，又失去兩子的撫養權，對事業處於上升期的她無疑是一大打擊，卻在事後證明了這人生的磨難也磨礪了她的演藝，演《飛越黃昏》那自低潮積極奮發的梅姨、《新不了情》中慈祥的敏母，和《不一樣的媽媽》中那變態殺人的母親林秀美，都有深刻的體會而表諸形象與細節。

此後，她再嫁馬來西亞工程師翁君，隨夫居於吉隆坡，人生途程和志向都有所轉變；她看淡名利，演戲成了平常事，只是她的興趣之一。人到中年，她愈來喜愛宗教哲思和旅遊，那似是身心的雲遊。近年一直在構想籌拍阮玲玉的傳記，又有意把她自己的經歷拍成電影，甚至計劃親自編、導、演，但未見進一步消息。近五年只間中客串演出影視，惟喜劇片《媽咪俠》（2015）擔戲較重，她演來興奮痛快，卻有點按捺不住，似是回復心隨意轉、率性而為的本色派。

無論怎樣，馮寶寶已是演藝的殿堂人物。她六十年來的貢獻帶給香港影視史上無數驚喜、感動的時刻，和一大批演藝的經典。她的人味、人氣，神氣，「神化」（廣東話用語，指表現神來莫測）令觀者難忘，生動具體地表現出人性和神性的優與缺、強與弱；而這都是馮寶寶特有的。

沈殿霞

開心其實不簡單

文｜蒲鋒

1945 年出生於上海。1958 年移居香港，1960 年起擔任童星，並簽約邵氏公司演出電影《一樹桃花千朵紅》（1960），此後以演國語片為主。1966 年後轉為參演粵語片，曾演出《影迷公主》（1966）、《梅蘭菊竹》（1968）和《飛女正傳》（1969），是粵語片後期重要的喜劇演員。1967 年加入無綫電視，主持長壽綜藝節目《歡樂今宵》，開展長達四十多年的電視生涯及主持工作。她在復興粵語片的《七十二家房客》（1973）中演上海婆一角甚為成功，再度活躍演出電影至 1978 年。八十年代主演高志森執導的《富貴逼人》（1987），「驃嫂」形象深入民心，更拍攝一系列續集，如《富貴再逼人》（1988）、《富貴再三逼人》（1989）和《富貴黃金屋》（1992）。參演的最後一部電影是《我的大嚿父母》（2004）。2008 年因肝癌去世，享年 62 歲。

粵語片在六十年代後期開始走下坡，1971 年更完全停產，到 1973 年 9 月的《七十二家房客》打破賣座紀錄，粵語片才復產，而粵語也慢慢成為主導香港電影的語言。在粵語片的低沉時期，很多粵語片明星都轉為電視台藝員，在電視台繼續他們的演藝生涯。

港片七十年代復興粵語片製作，時代趣味已然改變，觀眾在電影中看的都是新明星，過去的粵語片明星只有極少數能再在電影中重新建立地位，當中成功的例子，大概有李小龍、蕭芳芳、馮寶寶、鄧碧雲，某程度石堅、李香琴和羅蘭也算得上，當然還有沈殿霞。沈殿霞在這群影星中，又有她獨特之處。其他粵語片明星，演出七、八十年代港片時，其形象都作了重大的改變。李小龍由童星變做功夫巨星；蕭芳芳由玉女變成中性打扮的林亞珍，從而建立她的喜劇形象；馮寶寶由精靈的童星變成「裝龍像龍」的演技派；鄧碧雲變了「媽打」；石

堅的奸變成有型可親；李香琴由奸妃變慈母；羅蘭演的「龍婆」竟然成了鬼片的符號。就只有沈殿霞，依然是粵語片時期的那個沈殿霞。

統一的基本形象

沈殿霞來自上海，起初是為邵氏公司演國語片，例如《紅樓夢》（1962）和《寶蓮燈》（1965）等。1965 年開始轉演粵語片，成為粵語片後期的重要配角，常在戲中配陳寶珠、蕭芳芳、雪妮等女主角，反而不再演國語片。沈殿霞外號「肥肥」，最大的特色是身材肥胖。

《七十二家房客》（1973）

五、六十年代無論國粵語片界，對胖子都早有固定的角色編排，就是演喜劇或丑角。胖子都有著集體形象：傻乎乎、腦筋不靈光、反應遲緩，甚或饞嘴貪吃、不懂節制，這既是《西遊記》豬八戒留下的傳統，亦是美國默片時常用的慣技。民國時期中國片也一直有胖子諧星，像殷秀岑。粵語片最著名的胖女演員自是譚蘭卿。沈殿霞演粵語片時，免不了主要演的都是帶喜劇性的女丑。她固然常要演出醜賣乖的喜劇場面，但一般演的，都是心地善良，性格爽直的角色，女主角被人欺負時會替女主角出頭。其中在《武林三鳳》（1968）飾演的墨鳳，便是典型的心地善良又爽直、富俠氣的角色，演出不俗。也由於她的喜劇形象，在龍剛導演的《飛女正傳》（1969），當幾位主角最後都陷入悲慘結局，只有她活得腳踏實地，為影片

帶來希望的寓意。她有時也演反派角色，在《七彩姑娘十八一朵花》（1969）中，她演富家女蕭湘，為爭奪男主角曾江，恃著財勢欺壓孤女陳寶珠。角色橫蠻霸道，不過以一個女丑而言，作惡也作不出樣，每次欺壓陳都是失敗收場，只是平添笑鬧的情節，她作為戲中的反派，已預示了影片的喜劇收場。總括而言，她在粵語片中的作用有一定變化，但基本形象是統一的。

她後來在電視台做藝員，少演劇集，主要擔任綜藝節目的藝員，包括主持和演趣劇。她把粵語片的喜劇形象延續並加以一定的發揮，除了總是笑口常開，笑聲響亮，沒儀態中卻見豪爽外，她還有一些個人的秘訣。電視綜藝節目中，藝人與觀眾有一定的互動。在電話遊戲節目中，她常走出表面公正的主持身份，熱情地犯規提示觀眾以助其獲得獎品，這種不顧一切讓觀眾有個開心結局的態度，成為一種固定有效的形象，其「開心果」的綽號不脛而走。她在後期的司儀工作中，顯出她記性好，反應快，對笑位拿捏得很準確，某程度上已改變了胖子反應慢的喜劇明星成規。七十年代是電視主宰香港娛樂趣味的黃金時代，沈殿霞在電視台的地位，超越了粵語片時代的配角身份，而成為開心形象鮮明、人盡皆知的藝人。

上文提到歷史性地助粵語片復甦的《七十二家房客》，成功的主要因素便是由一群當時家喻戶曉的電視藝人演出。沈殿霞演的上海婆更是主角之一，角色用回她的上海根源，讓她說上海話，並且延續她的粵語片形象：一個霸道卻又不失善良直率的小市民。由於《七》片的成功，電視明星頓成港片搶手的演員，最成功的自是完全脫離電視加入電影的許冠文。其他電視藝人在七十年代也一度在影圈非常活躍，像李香琴和譚炳文演的「大鄉里」系列便相當賣座。沈殿霞在這個時期也演了不少電影，但這些影片往往只是炒雜碎地把一堆電視紅星放在一起，演回他們固有的電視形象，結構散漫無章法，水準甚低。沈在電視明星火紅的幾年雖也演了十分多電影，卻沒有甚麼演出值得稱道。

親民的時代形象

倒是到了八十年代，沈在電影卻有代表性的演出。那就是與董驃合演由高志森導演的《富貴逼人》（1987），影片票房二千七百多萬，是德寶公司一個賣座異數。董驃飾演新聞報道員

《富貴逼人》（1987）

驃叔，沈殿霞則飾演其妻驃嫂，與陳奕詩、李麗珍和關珮琳飾演的三個女兒住在公共屋邨。儘管三個女兒都有一定戲份，但全片成功的重點，都是在驃叔驃嫂這對夫妻上。影片橋段固然是粵語片常見的小人物中大獎發達狂想曲，但是在細節和價值觀上卻充滿了八十年代的時代特徵。沈殿霞的性格和她一貫的上海婆演出分別不大，人前人後都霸道專橫悍妻惡母，充滿小人物的缺點：只重眼前實利，愛佔小便宜，要面子，而優點則是重情愛親人。

逼地鐵時利用她身形製造的鬧笑效果固然強烈，中獎後夫妻各懷鬼胎的笑話也具見她和董驃是對很好的喜劇搭檔。影片一個成功因素是編導準確地運用沈殿霞形象的定位。假如說八十年代已有一定數量中產觀眾離棄了電視的

《富貴開心鬼》（1989）

話，對屋邨居民來説，電視仍是普及有力的媒介，而沈殿霞仍是屋邨居民眼中的明星。所以雖然據當時的現實，新聞報道員應有足夠收入住在私人樓宇，影片仍安排驃叔一家住在公屋內，那是沈（也包括董）的形象定位，是屬於電視，屬於屋邨，找他們兩人演這兩個角色，是恰當地運用二人的明星形象。除了影片本身票房甚佳，原班人馬還拍了多部續集電影，包括《富貴再逼人》（1988）、《富貴再三逼人》（1989）和《富貴黃金屋》（1992）。沈殿霞與董驃更成了一對大銀幕上的喜劇拍檔，在《南北媽打》（1988）、《雙肥臨門》（1988）和《富貴開心鬼》（1989）都演夫妻，活躍了數年。

一次獨特的演出

沈殿霞延續六十年代的喜劇形象，在七、八十年代繼續維持霸道、爽直、街坊的喜劇形象仍然廣受歡迎，自是難得。對比胖子男星，如洪金寶因拍動作片成功而變成影壇上威嚴的「大哥大」，鄭則仕也由喜劇演員轉營為能悲能喜的演技派，形象和路線都有較多變化；但沈殿霞作為七、八十年代香港影壇僅有的「重量級」女星，形象和演出顯著單一，可見香港電影在創作觀念上的狹窄。

正因如此，不得不提沈殿霞一次獨特的電視演出──她在 1979 年演出了無綫單元劇《女人三十》的其中一集，編劇是甘國亮，導演是吳小雲，與過去沈殿霞那種大情大性的喜劇演出不同，這是一次正劇的演出。她演一個圖書館管理員，博聞強記而又幽默風趣，參加電視問答比賽，成為常勝冠軍，更與負責出問題的蕭亮成了情侶。甘國亮的劇本寫得非常出色，寫出沈的角色活得自在自如的一面，爭強好勝固然不甘人後，但又有靈活手腕處理好友繆騫人敗在她手下的不快。她與蕭亮發展感情時二人的對白寫得聰慧精彩，優雅而不失個性。到沈墮入情網後，進入一個過去未遇的情境，倒有種迷惘，在她一場忐忑不安的戲中，我們不再留意她龐大的身形，反而只感受她灌注在角色的感情。沈殿霞的演出有些地方略為著力，但整體而言仍不失動人。甘國亮的劇本嘗試打破我們在影視中慣見的胖子（特別是女胖子）的既定刻板形象，在七十年代已能做得如此成功和漂亮，實在難能可貴。

鄧碧雲

萬能「媽打」

文｜吳月華

1926 年出生於廣東廣州，原名鄧芍芙。十三歲時投身劇團學粵劇，十五歲升為正印花旦，擅演不同角色，又能反串，稱為「萬能旦后」。1950 年開始參演電影，首部作品為《風火送慈雲（下集）》（1950），其後作品包括《香銷十二美人樓》（1954）、《橫紋刀劈扭紋柴》（1956）、《薛平貴與王寶釧》（1957）、《仙鶴神針》（三集，1961-1962）、《搶閘新娘》（1964）、《好姐賣粉果》（1965）、《飛哥跌落坑渠》（1967）等，粵劇片、喜劇、武俠片樣樣皆能。1967 年停演電影，於七十年代轉戰電視，演出多部膾炙人口的電視劇，如《家變》（1977）、《變色龍》（1978-1979）、《逐個捉》（1981），其中她憑無綫電視劇《季節》（1987-1989）中飾演唐家母親「媽打」而紅極一時，再度拍攝電影，演出電影《南北媽打》（1988）、《撞邪先生》（1988）和《皇家女將》（1990）等。1991 年因肺衰竭去世，終年 66 歲。

鄧碧雲（1926-1991）原名鄧芍芙，人稱「大碧姐」。[1] 香港淪陷期間在澳門已是粵劇的正印花旦，至 1950 年才登上大銀幕。她既會唱又會演，且男女、古今、文武、貧富、刁蠻賢慧樣樣角色皆能，從容駕馭，在「乜都得」的粵語片年代，這位「萬能旦后」當然大受觀眾和業界歡迎。

演畢粵語片《飛哥跌落坑渠》（1967）後，大碧姐淡出大銀幕。1968 年，她轉投小熒幕，參演過多部電視劇。1987 年，她開始主演《歡樂今宵》中的長篇短劇《季節》（1987-1989），看過的電視觀眾定會記得劇中大方得體、擅於洞察人情的「媽打」。八十年代正值電影業興旺期，鄧碧雲重返大銀幕，在影圈再度活躍起來。她在這個年代的電影中，既強化她剛柔並濟的精明「媽打」形象，又能讓觀眾重溫大碧姐的風采。

百變的「媽打」

鄧碧雲十三歲開始演粵劇，兩年後已能在眾多演員中脫穎而出，成為正印花旦，自有她非凡之處。雖則她是「大近視」，但一雙富有神采又受過粵劇關目訓練的眼睛，會依據角色的情緒而透出動人的感染力，成為她從五十年代一直演至八十年代仍甚有觀眾緣的原因。雖然她在八十年代的電影中不一定佔戲很多，但她的出場總能攝住觀眾的目光。

鄧碧雲在八十年代的電影中，基本上離不開母

《季節》（1987-1989）

親一類的角色，起初她演的是兩種典型的母親——如《陰陽錯》（1983）中「食住」小男人老公的惡妻和管束兒子的嚴母，「眉精眼企」，對丈夫兒子的蠱惑行徑瞭如指掌，可惜影片給予她發揮的空間不多，性格較片面。對手同樣是董驃和譚詠麟，鄧碧雲在《四眼仔》（1985）中卻是一名親切慈祥的單親媽媽，慈眉善目，但遇上為查案而追求她的探長，迅即

雙眼變得充滿自信，透出戀愛中閃閃發亮的眼神，成為穿紅著綠的「潮媽」。這種「萬能且后」游刃有餘的演繹能力在「媽打」一角出現後，更添神采。

《南北媽打》（1988）打正招牌以「媽打」為號召，鄧碧雲飾演的李消雲當然少不了「媽打」這種柔而不弱的魅力。影片以五、六十年

《南北媽打》（1988）

《撞邪先生》（1988）

代粵語片的橋段作序幕，李消雲與關德興（董驃飾）原是一對戀人，但關卻因父之命，被迫娶富家女周申玉（沈殿霞飾）。李消雲往教堂欲搶回愛郎，卻被關父勸退，李當然愁眉不展。故事正式開始於三人子女成長後，這時李消雲已是一名富裕的寡婦，育有兩女，是位開明兼有貴氣的「媽打」。鄧碧雲明眸善睞，突顯了角色慈愛中不失精明的性格，加上她舉止優雅又兼具壓場能力，任誰都會信服這位「媽打」的嚴詞教誨。沈殿霞和董驃則順著他們在《富貴逼人》（1987）中走紅的霸道屋邨師奶和小男人的戲路，三人匯聚便自自然然地擦出火花。「媽打」重遇舊情人關德興，對他溫柔體貼，但另一邊廂面對凶巴巴的情敵挑釁，她又不失貴格地與之周旋鬥到底。戲中的沈殿霞一味靠惡，鄧碧雲反而格外顯得明理又可親，在剛柔之中遊走自如，與她八十年代初的電影相比，《南北媽打》確實是為她度身訂做。

除了嚴母、慈母、「潮媽」和貴婦的「媽打」形象，在「萬能旦后」鄧碧雲身上還可找到其他母親形象的可能性。在《天賜良緣》（1987）中她飾演手下無數的大家姐，也是憶女成狂的母親。為了替影片塑造童話式的夢幻感，大家

姐的出場是在一間宮殿式房中的大銅床上,她身穿一襲皇后式的睡袍,被屋外的意外吵醒,不用看一眼旁邊的僕人,僕人們已戰戰兢兢地為她打點一切,為這位「歡場一姐」灌注了一份不能逾越的氣派。配以這至尊無上氣派的,是大碧姐經常眼角向上、不望著人說話的高傲眼神,令人有高不可攀的優越感和壓迫感,但她的壓場能力又豈止眼神和裝扮?

當「鐵嘴雞」遇上「扭紋柴」

大碧姐不只雙眼能演活各類型的角色,她的嘴上功夫也甚了得,相信與她在粵劇舞台唸白的訓練有關。八十年代已不流行的粵劇唱功在電影中自然無從發揮,但她搭架跟人鬥嘴的口才卻仍可大派用場。在《撞邪先生》(1988)中,她演男主角利志(鍾鎮濤飾)的媽媽利太,與兒子女友小雨(鄭裕玲飾)在髮型屋內吵嘴,二人不相上下,結尾時有以下兩句對答:

利太:「你隻『鐵嘴雞』吖!」
小雨:「你夠係『扭紋柴』囉!」

雖然「鐵嘴雞」和「扭紋柴」是廣東人一般對說話很厲害和愛鬧彆扭的人之稱謂,但其實也是兩位口才了得的阿姐過去與未來的角色名稱。鄧碧雲五十年代已是聞名的「鐵嘴雞」〔《鐵嘴雞》(1956)和《鐵嘴雞水鬼陞城隍》(1957)〕,有趣的是她在《橫紋刀劈扭紋柴》(1956)中卻是飾演專整治惡家姑「扭紋柴」(譚蘭卿飾)的「橫紋刀」,而「Do姐」鄭裕玲後來反而在《我愛扭紋柴》(1992)中成了「扭紋柴」。其實嘴上過招的戲不易演,不只要口齒伶俐,還要記性好,罵起來要有氣勢,得勢不饒人之餘卻不惹人討厭,鄧碧雲在最後一齣電影《靚足100分》(1990)中仍可見她大顯伶牙俐齒。主角母親左香香為維護性格敦厚的兒子(林俊賢飾),經常與兒子那位來自黑社會家庭的女朋友小小(李嘉欣飾)齟齬。當然導演的要求和剪接十分重要,但演員本身的可塑性和對手的級數也是罵戰有沒有勢頭的關鍵。論氣勢鄭裕玲能與大碧姐平起平坐,且二人罵起來很有節奏感和喜感。反觀左香香的「叫罵力」雖則仍在,但李嘉欣斯文有餘、潑辣不足,兩人的罵戰顯得未能盡興。大碧姐出口的氣勢凌厲,但當她「出手」的話則更不得了。

《皇家女將》（1990）

大碧姐「出手」

《奸人本色》（1988）中，大碧姐演的是奸人黨總書記簡杜氏，一出場便「懲教」懲教事務監督一番，一顯她奸人領導人的本色，而故事竟是她雀友兼欺騙對象余南（陳有后飾）被「真奸人」梁驃（董驃飾）害死，她出手為余報仇。大碧姐一出手，當然不失手，聯同奸人黨一眾「奸人」以奸制奸。以大碧姐的架勢，在不同電影中，當然經常成為殺出重圍和懲奸的領導人物，如一點都不安樂的《安樂戰場》（1990），在危急關頭，她執掌旅遊車的軚盤，帶領眾團友殺出重圍，即使身負重傷仍堅守崗位。

「媽打」無疑是大碧姐最出色的崗位，是家中各人的精神支柱，如在現代版「楊門女將」的《皇家女將》（1990）中，作為眾人「媽打」黃老太的她，無論在劇情或演技，也是眾女將

的帶領者，甚有佘太君的威儀。從劇情而言，大反派警察高層劉 sir 對黃家各人諸般挑釁或留難之際，眾人不敢出手，或該說未夠資格出手時，「媽打」一而再地以迅雷不及掩耳的一巴掌或一拳腳，出手整治壞蛋，大快人心。演技方面，特別值得一提的是「媽打」壽宴一場，媳婦 Mina（高麗虹飾）和大女兒玲（劉嘉玲飾）姍姍來遲，卻未見兒子宗保（梁家輝飾）出現，「媽打」一雙會觀人於微的眼睛，早已於席上察覺兩女神情有異。及後「媽打」於休息間獲悉獨子的噩耗，傷痛不已的她仍處變不驚，親切地安慰 Mina 並著她要振作，後再與 Mina 堅強地走出房間，面對眾賓客，吩咐 Mina 向已知宗保死訊的眾賓客敬酒，以謝招呼不周之罪，她自己則將酒灑地祭宗保，然後帶領黃家各人摘下襟上的紅花。鄧碧雲演來英氣凜然，將整場戲的情緒帶引出來。

鄧碧雲擁有一雙富有神采的眼睛和了得的口才，雖然在八十年代的電影演出佔戲不算多，但她一出場每每能鎖住觀眾目光。「媽打」那份高貴、大體的氣度，並非一般演員能擁有的特質，這既是她演戲多年磨煉出來的演藝工夫，也是她個人獨有的氣質和魅力，從「萬能旦后」到「萬能媽打」，一脈相承。

1　「大碧姐」是五、六十年代電影工作人員對鄧碧雲的暱稱，當時還有另一位人稱「細碧姐」的一線女演員鄭碧影。

羅蘭

邊陲的「聖羅蘭」

文｜吳月華

1934 年出生於香港，原名盧燕英。年輕時因家境清貧，中學還沒畢業便擔任臨時演員，在《細路祥》（1950）已見其演出。1961 簽約嶺光影業公司成為基本演員，改藝名羅蘭，演出《女人的秘密》（1961）、《暴雨紅蓮》（1962）和《工廠皇后》（1963）等影片，主要演破壞女主角家庭的第二女主角。1964 年離開嶺光參演不同公司出品的影片，如《公子多情》（1965）、《影迷公主》（1966）、《蓬門淑女》（1967）和《瘋狂酒吧》（1970）等，多為美艷潑辣的壞女人角色。七十年代初加入無綫電視，初為綜藝節目《歡樂今宵》藝員，後亦參演電視劇，一直至今。間中演出電影，在恐怖片《七月十四》（1993）因飾演「龍婆」一角大受歡迎，並繼續以「龍婆」拍攝續集《七月十三之龍婆》（1996）及《陰陽路》（1997-2003）系列電影，成為香港恐怖片的代表人物。憑《爆裂刑警》（1999）獲頒香港電影評論學會大獎最佳女演員及香港電影金像獎最佳女主角。近作為《掃毒》（2013）及《暗色天堂》（2016）。

《陰陽路五之一見發財》（1999）

羅蘭是香港人人皆認識的演員，五十年代她已以原名盧燕英登上大銀幕，至今已演出近四百部電影，一直演些小角色，更經常演壞女人。粵語片式微後，她走進公仔箱，繼續她的演藝生涯，默默耕耘多年的羅蘭姐，終於在 2000 年憑《爆裂刑警》（1999）成為香港電影評論學會和香港電影金像獎的雙料影后。羅蘭姐喜獲金像獎，全場報以熱烈掌聲和歡呼聲，這不只是眾人對她出色演技的認同，還出於敬重她敬業的精神和親切待人的態度。從她獲獎後感謝吳鎮宇的指導，將榮耀歸於合作伙伴，便可見她謙卑的高貴特質。羅蘭姐這種在現世已逐漸失去的傳統美德，也同時保存在她演出的角色中。

社會邊陲的長者

頭戴婆仔頭箍，身穿深色碎花婆仔衫，外加一件背心，是羅蘭姐九十年代最深入民心的草根長者造型，她飾演的不少角色反映了九七前後紛亂社會上某些人的精神狀態。在經濟瘋狂起伏下，社會秩序大亂，傳統價值觀逐漸崩潰。這些角色處於社會、記憶或生命的邊陲，被家庭忽略，部份更患上認知障礙症，甚至喪命。雖然這些位處邊陲的角色遊走在「清醒」與「失衡」的精神狀態之間，但他們卻肩負了和合社會或家庭裂縫的作用，讓羅蘭姐摘桂冠的

《爆裂刑警》（1999）

角色「四婆」便是這一號人物。

在《爆裂刑警》中，警員 Mike（吳鎮宇飾）和能仁（古天樂飾）為借屋監視對面樓宇匪徒而佯作四婆的兩名孫兒。四婆獨居已久並患認知障礙症，與二人共處的日子令三人的生活平添生氣，彼此更建立了不能言喻的感情。影片最令人難忘的是一段平凡但有趣的吃飯戲。Mike 和能仁帶了兩位女伴與四婆「共聚天倫」，大家高高興興之際，四婆在廚房卻無故哭起來，二男垂詢所為何事，她回應：「我一直掛住煮餸，唔記得煮飯！」羅蘭姐認真地自責的神情，讓觀眾特別覺得這位原被社會遺忘的認知障礙症長者可愛，而這句話也彷彿有「我們在追逐看似美好事物的同時，常忘卻了自身最基本的東西」的弦外之音。「一家人」

改以麵包代飯，原本滿室溫馨，悍匪卻找上門來投訴四婆單位漏水，知道悍匪身份的 Mike 和能仁當然萬分緊張，不知就裏的四婆卻發揮好客精神，邀請悍匪們共進晚餐。席間，四婆竟教訓悍匪首領餐桌禮儀不好，令能仁驚恐不已，幸悍匪包容，過了一關。飯後，能仁想盡快打發悍匪離開，四婆又請他們替「一家人」拍全家福。在這緊張卻又荒誕有趣的處境中，四婆無疑是令各人和諧共處的核心人物。

羅蘭姐時而目光呆滯地演繹患認知障礙症的四婆，時而欣喜地為「孫兒」做飯，時而理直氣壯地教訓悍匪，演出自然又切合戲劇情境和影片風格，令人難忘，而這種藉認知障礙症磨合人與人之間情感的角色特性，在她其他影片亦可見。如在《掃毒》（2013）中，她飾張子偉（張家輝飾）的母親，臨終前讓兒子與兩位好友馬昊天（劉青雲飾）和蘇建秋（古天樂飾）冰釋前嫌。在《98古惑仔龍爭虎鬥》（1998）中，她也是在飯桌上，充份「運用」認知障礙症的特性，讓孫兒陳浩南（鄭伊健飾）與美玲（舒淇飾）打破隔膜，而吃飯正具有一家共聚天倫的特殊意義。

晚飯不只代表家的團聚，也是媽媽表達愛和關懷的最傳統方式，對走過戰亂的上一代來説，甚至帶有某種儀式性的意義。《迴轉壽屍》（1997）之〈最後晚餐〉是另一個由羅蘭主演的感人故事，她演一名生前被兒（黃秋生飾）媳（苑瓊丹飾）苛待的母親，頭七以中陰身回家。羅蘭姐以木無表情和鬼聲鬼氣的聲音來演繹這位母親，觀眾和自知不孝的家中各人，當然以為她回來報怨，驚恐非常。其實這位生前屈居廚房內外的母親慈愛非常，回來只為各人煮最後一頓飯，她的舉動和最後叮囑令各人省悟，影片一個推軌鏡頭見一家人在狹窄的廚房內吃飯，異常溫馨。這種在人鬼邊陲遊走的角色無疑是令羅蘭姐突圍的角色類型，而最著名的當推龍婆。

人鬼邊陲的中介者

雖然羅蘭姐飾演的龍婆是香港鬼片的經典人物，但她不只為影片製造懸疑和恐怖氣氛，更經常是帶出警世寓意的中介者，龍婆也有此特性。《七月十四》（1993）的龍婆並非主角，只是醫院中一名盲的精神分裂長者，忽然出現勸喻孔明德（劉青雲飾）勿再追查影片中「七

《江湖告急》（2000）

姊妹」接連離奇喪命的真相，否則會送命，然後又忽然變成失去人性的索命者。雖然影片沒有詳盡設定角色的人物性格和背景，但導演讓羅蘭姐在一個紅色燈光的房間敲木魚，又讓她神出鬼沒，為羅蘭姐打造了鮮明的龍婆形象，故而大受歡迎，更促成了以龍婆命名的前傳《七月十三之龍婆》（1996）。前傳為龍婆加添了人物的背景故事，她是位為延續已逝兒子生命而加害失意人的偏執慈母，成為多宗自殺

案的關鍵人物。她對兒子的難捨難離，令兒子道出影片的題旨：「生命不在長短，最重要有愛」。

龍婆一角使羅蘭姐成為香港鬼片不可缺少的標誌，她演的角色製造恐怖懸疑氣氛的同時，也以不同方式帶出警世寓意。如她在《陰陽路三之升棺發財》（1998）飾演的鬼魂便負起警戒的作用，懲罰濫收報酬的喃嘸佬（雷宇揚飾）

《化骨龍與千年蟲》（1999）

和其伙伴。在《陰陽路五之一見發財》（1999）中，她飾演的鬼魂則擔當勸諫者，勸人莫貪眼前利益，她先向「快車長」（雷宇揚飾）付足車資，著他回程時別停下載客；又向林中發（古天樂飾）警示答應人（其實是鬼）的事要說到做到。

對在世的人，羅蘭姐或懲惡或勸善，對逝者她則擔當解怨釋結的擺渡人。如在《陰陽路六之凶周刊》（1999）中，郭兆香（黎姿飾）意外枉死，羅蘭姐飾演因失去愛女而精神失常的香母。香原向一眾破壞她名譽的記者和承諾與她共赴黃泉的阿澤（古天樂飾）復仇，最終阿澤喚起她對母親慈愛勸勉的回憶，化解了香心中的仇恨。在《吉祥酒店》（2015）中，羅蘭姐演的角色再次以龍婆命名，是功力深厚的鬼魂，常收留無主孤魂，又勸女鬼陳小蝶（連詩雅飾）不要為尋真兇而延誤投胎，最後更為保

護各人鬼而力抗高僧。在這電影中，羅蘭姐不再只以一貫穿婆仔衫的基層長者形象示人，同時亦有近年廣告商替她打造的高貴形象。

千姿百態的「聖羅蘭」

每年萬聖節海洋公園「哈囉喂」的廣告總少不了羅蘭姐扮鬼扮馬的各種形象，讓她跳出深入民心的草根形象框框，為此聖羅蘭（Yves Saint Laurent, YSL）也找來這位「聖羅蘭」拍廣告。其實羅蘭姐的演技已臻化境，貧富忠奸人鬼角色皆能駕馭，並且一個表情已能構成戲劇轉捩點。如在《江湖告急》（2000）中她飾演的基嫂，表面上是一名弱質寡婦，導演只用了她一個簡單的近鏡，見她嘴角微微泛起陰險的笑容，已帶出她引起江湖廝殺的劇情。無論甚麼角色，羅蘭姐都隨著導演的意願，如水隨器，沒有界限，又不瘟不火，演出恰到好處，故此形象百變，觀眾受落，但她卻從不驕縱，也不揀擇角色，敬業精神始終不變，這便是「聖羅蘭」最高貴和令人敬仰的本質。

鮑起靜

左派、草根、勞動者

文｜喬奕思

1949 年出生於香港，著名演員鮑方的女兒，攝影師鮑德熹的姊姊。1956 加入長城電影公司藝員訓練班，首部演出電影《我來也》（1966），後陸續演出《屈原》（1977）和《通天臨記》（1979）等片，更在武俠片《白髮魔女傳》（1980）飾演女主角練霓裳。1979 年加入麗的電視，演出電視劇三十多年，參演劇集《大地恩情》（1980）、《秦始皇》（1986）、《肥貓正傳》（1997）和《萬家燈火》（2003）等，亦有出任節目主持。間中演出電影如《千言萬語》（1999）、《龍在邊緣》（1999）、《忘不了》（2003）等。她憑《天水圍的日與夜》（2008）獲頒香港電影評論學會大獎最佳女演員及香港電影金像獎最佳女主角。其後的電影如《殭屍》（2013）、《暴瘋語》（2015）亦屢獲提名。2013 年約滿亞洲電視轉為其他電視台演出。近作有《三少爺的劍》（2016）及《大手牽小手》（2016）。

鮑起靜在《天水圍的日與夜》（2008）中飾演的貴姐，到底有甚麼特別？一身樸素得不具備任何特徵的裝扮——不會讓人特別關注，也沒標註特別身份——鏡頭並不特別青睞她，大多數都是中鏡。可一旦將特寫鏡頭用在鮑起靜身上，即便不過是短短幾秒，看似不經意地靠近了貴姐這個人物的內心，卻力若千鈞。

有一場戲是貴姐得知親人去世，痛哭流涕。既為過世的人哭，也為尚在生卻臥病在床的母親哭。鏡頭三秒，沒有台詞對白，卻對之前鏡頭中出現過給母親送去的飯盒、雲姐交代身後事等生死題目作了最動情的註腳。還有一場戲，影片末尾，貴姐在醫院為母親削蘋果，母親感歎貴姐一生艱難。這時鏡頭移近貴姐，她沒有抬頭，回了一句：「有幾難啫？」這反問，似輕卻重。如同之前許多可以煽情、濃墨重彩的地方都被鮑起靜低調的表演帶過一樣，這結尾處，本應該由主角來推波助瀾，卻被她以配角一般簡單直白的台詞輕描淡寫地穩穩接住，然而餘韻卻悠長，生活的酸甜苦辣，不可言說，在這四字真言拋出後，獲得沉甸甸的具體感覺。

鮑起靜在《天》片的演出，與陳麗雲、梁進龍相得益彰。他們都是主角，卻都用配角的演法，將自身放得特別低，形成微妙的組合——沒有張揚的勢頭，表演總是能少則少，能低則低，作了最大的減法，彷彿是表演上的空境，

讓更多被感知的空間讓位給了生活的形態、人情冷暖，以及天水圍的日與夜。同樣是經典的母親形象，獲得不少最佳女主角獎項的肯定，葉德嫻在《桃姐》（2011）中的演法與鮑起靜演繹貴姐角色一加一減，兩相對照下，鮑起靜退居到鏡頭一隅的低調，也就更為明顯了。

樸素踏實

左派、草根、勞動者，在今天看來已經不合時宜的標籤，在鮑起靜的演技中，或多或少地留下痕跡。父親鮑方師承歐陽予倩，南來香港拍戲，也不忘馬列，在家中掛五星紅旗，以《鋼鐵是怎樣煉成的》作為鮑起靜的文學讀物。雖在電影業，鮑方卻堅持為人民服務的信念，只支月薪，不收片酬和其他花紅，家境窮困。鮑起靜曾言，自己出身貧窮，在木屋區生活過。有時候媽媽做飯，她洗衣服，爸爸下班負責打掃家中，因此演起貴姐駕輕就熟，毫無陌生感。為了讓鮑起靜接受左派教育，鮑方想過送她去廣州讀書，但因恰逢文革，唯有作罷。結果鮑起靜進入香島中學讀書——弟弟鮑德熹倒是償了父親夙願，到廣州去讀書、工作，2001年憑《臥虎藏龍》（2000）拿到奧斯卡最佳攝

《天水圍的日與夜》（2008）

鮑起靜與鄧小平的世紀合照

影獎,這便是另一個故事了——畢業後,依然根正苗紅地進入長城演員培訓班,先到紗廠工作三個月,再去清水灣片場鋪水泥。「如同知青下放」,如鮑起靜所言,自己的樸素踏實就是那時培養的。

成為長城的正式演員之後,鮑起靜參與演出左派電影《虎口拔牙》(1969)、《小當家》(1970)、《海燕》(1970)等,雖然時有登上雜誌封面,但樸實風格難以在同時期千嬌百媚的女明星中奪一席之地,勞動就是貢獻的家教也讓她與名利之心留有距離,並沒有成為大紅大紫的女主角。1974年,鮑起靜在鮑方導演的《屈原》(1977)中飾演嬋娟,與父親飾演的屈原有不少對手戲。《屈原》對當時周恩來、江青等政治人物的影射令電影被禁三年,1977年才上映。鮑起靜也因這個正義凜然的學生形象,在內地大受歡迎。

1980年,鮑起靜在長城投拍的《白髮魔女傳》中飾演練霓裳——這或許是最老實、最沒有邪氣的練霓裳版本,勝在當年已三十一歲的鮑起靜眉眼之間的那一抹單純樸實,正好跟白衣飄飄的造型契合得當,只不過,如今再提到這部

《暴瘋語》（2015）

電影，更讓人津津樂道的，一是鮑起靜與丈夫方平的定情之作，二是劇組在黃山拍攝時，遇到鄧小平，因而有了一張鮑起靜與鄧小平的世紀合照，而她也被冠以唯一一位與鄧小平合影過的香港女星之名了。與鮑方服務人民只拿薪酬如出一轍，鮑起靜入演員行當許多年，也只取月薪。彼時為長城的女花旦，也只拿四千元薪資。其勞動本色一直未變。

慈母底色

長鳳新合併之後，製作停頓，鮑起靜加入麗的，在電視劇領域開啟了飾演母親角色的演員生涯另一段。1980 年在收視榜首的《大地恩情》中飾演一位愛國的勞動者母親；在《肥貓正傳》（1997）中由鄭則仕點名，非鮑起靜演母親就不做肥貓，將慈母形象演繹得入心入

407

《月滿軒尼詩》（2010）

肺。在演出過無數的母親角色之後，鮑起靜的草根、善良、重情重義可謂貫徹始終。她在電影中演繹母親形象也必然有此底色。《暴瘋語》（2015）中寥寥幾次出場，都與痛失女兒的痛苦有關，由一開始的崩潰逐步過渡到復仇母親，眼神、台詞都咬得狠而且準。《殭屍》（2013）之中為人稱道的三百六十度鏡頭下一氣呵成的表演，也得益於屋邨環境、角色身份、情感出發點的相得益彰。

可堪作比較的，鮑起靜少有的偏離草根、善良、重情重義這些特質的角色，要數《月滿軒尼詩》（2010）中的阿來媽了。她在軒尼詩道上經營一家樓上電器舖，是老闆娘。鮑起靜擅長的溫情媽媽戲，這次交由朱咪咪飾演的妹妹包辦了，留給她的是語帶機鋒的尖刻，以及和

李修賢之間的黃昏曖昧，銀幕上少見的嬌俏。
儘管鮑起靜適當地 play up，交出了喜劇、誇張
的元素，但説到底，並不如本色演出那麼自然
親切，或許演得不錯，但依然著跡。

鮑起靜的演技做過減法之後，效果是驚人的。
不但見不到名利之心，而且將演員之心也卸下
了，獨獨呈現出角色之心。《天》片中有一場
戲，貴姐與家安吃冬菇，兩人居然背對鏡頭，
不見面容。然而貴姐的隻言片語，伸手的動
作，扭頭看看家安等小細節，乃活脱脱不事雕
琢的日常。《天》片就是收斂了鮑起靜演技的
電影，也是展現了她生命養份與演員本色的電
影。但凡演員能有此一部，幸矣！

惠英紅

順流・逆流

文｜劉嶔

1960 年出生於香港，武打演員惠天賜之妹。年幼時已在夜總會表演中國舞，後被導演張徹賞識，加入邵氏為合約演員，處女作為《射鵰英雄傳》（1977）。獲導演劉家良提拔，主演功夫片《長輩》（1981），獲頒第一屆香港電影金像獎最佳女主角，從此成為武打女星，主演《掌門人》（1983）、《五郎八卦棍》（1984）和《新飛狐外傳》（1984）等。1984 年中離開邵氏，仍以動作女星身份參演《扭計雜牌軍》（1986）、《霸王花》（1988）、《八寶奇兵》（1989）等影片。1993 年開始轉演電視劇，兩度成為無綫電視合約演員，一度停演電影。二千年後復出，並在《幽靈人間》（2001）和《妖夜迴廊》（2003）等影片成功轉型演母親。憑電影《心魔》（2009）獲頒金馬獎最佳女配角、香港電影評論學會大獎最佳女演員、香港電影金像獎最佳女主角等多個獎項。近作有《殭屍》（2013）、《那夜凌晨，我坐上了旺角開往大埔的紅 VAN》（2014）和《幸運是我》（2016）等。

從 1977 年公映的《射鵰英雄傳》，至 2016 年底的《原諒他 77 次》，惠英紅參演電影逾百部。在《長輩》（1981）的演出，使她獲得第一屆香港電影金像獎的最佳女主角獎，2010 年，憑《心魔》（2009）獲得第二十九屆香港電影金像獎最佳女主角獎。第一次獲獎是二十二歲，第二次是五十歲。

惠英紅十四歲參加「美麗華舞蹈訓練班」，在夜總會表演中國舞。張徹拍攝邵氏公司出品的《射鵰英雄傳》（1977），選上她飾演穆念慈一角，因此加入電影界。後正式與邵氏簽約，張徹、李翰祥、楚原、劉家良等邵氏一線導演的電影，俱有參演。李翰祥的《乾隆下揚州》（1978）和《乾隆皇與三姑娘》（1980），故事發生在江南，但風格仍為其作品一貫的北方味道。惠英紅天生的北方女孩面孔，非常合宜。她在後者擔戲不輕，著男裝揮扇俊朗瀟灑，不輸給同場的乾隆皇劉永，回復少女身玲瓏活潑，這是她早期的電影中罕見的自然氣色。李氏此時期的電影常穿插武打，惠英紅具舞藝，表演電影化的功夫花樣，自然方便，影片亦特別展示她不用替身翻騰。但惠英紅的年齡、形象，始終不是李翰祥愛拍的有歷練的風流俗婦，試比較恬妮和惠英紅在《徐老虎與白寡婦》（1981）中分飾婦人和少女，可證魅力和重心屬誰。李翰祥的風塵電影並非惠英紅發展的最好機遇。

破常規成功夫片主角

惠英紅有舞蹈根底，是得邵氏公司青睞的一個
原因，她因此能夠很快參演邵氏仍頗熱衷生
產的武俠和功夫電影。頻密出鏡，讓她建立名
氣，更讓她遇到香港功夫電影的重要導演——
劉家良。由 1979 年 4 月公映的《爛頭何》至
1984 年 2 月公映的《五郎八卦棍》，劉家良執
導十部作品，這是他的事業巔峰期，惠英紅都
有參與其中，而且幾乎是唯一的重要女角。劉
氏堪稱出類拔萃的電影創作人，他敢於設定新
穎而具挑戰的故事情境，在電影裏考驗功夫、
武人的價值和發展之道，強化了功夫片類型在
電影潮流中的生存能力，《武館》（1981）、
《長輩》、《掌門人》（1983）俱是最佳的例
子。《武館》描述青年黃飛鴻如何練就出大將
風範，傳統元素的承接在《武》片比較明顯，
但後兩片則著重都市和現代香港因素，利用中
西、新舊、老幼、男女的矛盾，建構劇情，突
顯許多電影本體和文化指涉的細節。

營造矛盾和對比，男女角色的設計尤具推動
力。劉氏作品中的功夫王道，常表現於汪禹、
劉家輝、小侯、劉家榮和他所飾的人物及關

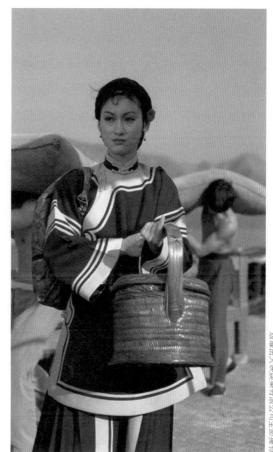

《長輩》（1981）

係。《長輩》和《掌門人》中，劉氏捨男演員而任惠英紅為第一主角。惠英紅在兩片分別飾演受矛盾刺激和刺激起矛盾的角色，令本來根基穩固、男性為代表的環境發生變異，而惠英紅和影片的表現相得益彰。《長輩》中，惠英紅飾演民國年代的鄉下女子，到廣州探訪姪子劉家良和姪孫小侯兩父子。廣州的西化時尚，和小侯在香港唸書習染的半唐番言行，為她帶來衝擊和誘惑。《掌門人》的角色則逆向設計，她是美國長大的華裔少女，在父親開設的國術會當掌門人，來香港拜訪師兄劉家良，不滿劉死守傳統的授藝作風，遂率領他的徒弟，迎合年輕人消費潮流，大肆革新武館。兩個角色給予惠英紅頗大的表演空間，年齡上她是少女，輩份上卻偏偏都是長輩，男女和社會身份易位。《長輩》是農村女孩出省城，《掌門人》是西方心態碰撞華洋混雜的當代香港。她在前一部表現傳統和西化互相激勵的雙重情態，後一部著意演得奔放，是個有主見、有膽量的新潮少女。她在兩片中大部份時間都被劉家良及一眾男班底烘托，經常處在畫面的正中位置，形象和地位均容易被突出，而她演來亦有板有眼，小心翼翼地完成劉氏交託給她的「重任」。

八十年代初香港電影經歷變革，出現新浪潮電影、時裝動作喜劇。上述兩部劉家良電影，使傳統類型的武俠功夫片趕上時代，並巧妙地在影片中寄託他迎接挑戰的意願。惠英紅以女性擔任主角，與同期功夫男星成龍、洪金寶、元彪及喜劇歌星許冠傑，變身為時裝動作明星／「打星」，參與開啓八十年代港產動作片年代。當然，由於劉家良主導兩片，兩片接近尾聲，惠英紅的戲份俱突然減少，劉家良、小侯、王龍威承擔決鬥的重頭戲，結尾時她再以演繹主題的形象出現。惠英紅的角色暫時「離場」，主因或是她不及劉、王等具真正動作身手，也說明她雖在某部影片某段戲光芒四射，但作為劉家班（電影）的一員，終究須服從導演的安排。女主角「失蹤」違反一般電影的敘事常規，但在此兩部劉家班電影卻弔詭地理所當然。惠英紅的發展終不可和成龍、洪金寶並駕齊驅。

隨電影潮流逐浪而生

惠英紅的首個電影階段——即邵氏階段——約於 1984 年結束，她在後期的邵氏影片《城市之光》（1984）、《遊俠情》（1984）中表現不俗。前者片中和洋人打架、接著遭丈夫陳友

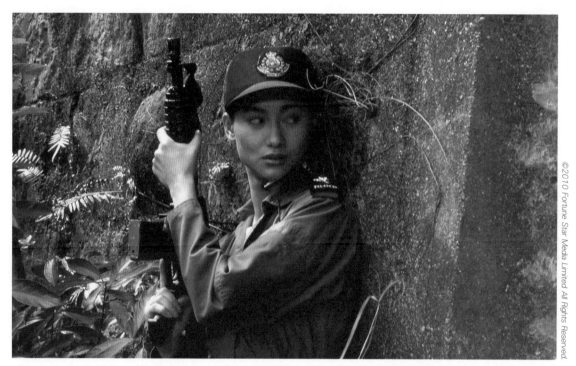

《霸王花》（1988）

逼問，分別是歇斯底里和內疚的狀態，各以一個構圖比較寬、時間比較長的鏡頭表現，均顯惠英紅細心持恆的功夫。但除了《長輩》、《掌門人》，她在邵氏時期演得神采飛揚、戲份充足的角色並不多。離開邵氏，她固有的形象面對挑戰，開始渙散。

八十年代初中期的港產片，參與的女星除電影公司發掘的港、台新人，不少是選美或電視藝員出身，她們既青春活潑，又能大膽以性感示

人，而以類似西方和東洋氣質取勝的繆騫人、夏文汐、葉童，也受追求特殊風格的電影人重用。惠英紅身處挑戰的環境，數年來作為大公司的合約演員，多演出片場佈景中的武俠功夫片，走進實景拍攝的時裝片中，明顯變得時代感不足，在鏡頭中的光采驟然暗淡。《扭計雜牌軍》（1986）和《開心快活人》（1987）可作例子。《開》片是惠英紅和梁朝偉、藍潔瑛合演，惠的形象裝扮在三人中最新潮花巧，表演也努力而流暢，而電視紅星藍潔瑛淡素衣

飾，神情冷漠。相比之下，藍的冷艷反而時尚，惠的青春感總是不大自然。早一年的《扭》片，另一女主角是劉嘉玲，她飾演私家偵探Bonnie，是個精明漂亮的都市女孩，惠英紅的角色，則是在新界經營士多茶室的阿娟，老實重感情。劉著短褲和健康舞舞衣，惠的裝扮樸素中性。情節安排惠的男友（火星飾）嫌她沉悶老土，移情於劉。影片顯出她老成的面貌，在當時要順利發展並不容易。

1985 年，洪金寶執導《夏日福星》，眾多演員中包括惠英紅和楊紫瓊。楊紫瓊之前剛拍了第一部電影《貓頭鷹與小飛象》（1984），清新的樣貌引起注目。《夏》片後，德寶公司為楊塑造動作女星形象，全面讓她主演《皇家師姐》（1985）、《皇家戰士》（1986）、《中華戰士》（1987）、《通天大盜》（1987）等動作片。《皇家師姐》還有真正懂功夫的外籍女星羅芙洛（Cynthia Rothrock）搭配，其他影片完全聚焦於她，角色性格剛柔並重，功夫硬朗無敵。楊紫瓊傾力以赴，旋即成為港產片一線女星。影響所及，湧現不少女性動作片，一批有功夫、舞蹈或健身根底的女星崛起。九十年代初，楊紫瓊離婚，復出影壇，與成龍、李連杰、袁和平、唐季禮等一流動作導演和演員合作，影片製作和她的表演、身手俱出色，楊可謂當時香港唯一的女性動作巨星，聞名海外，再到荷里活發展事業。

惠英紅於邵氏時期建立的武俠女星地位，過渡到女性動作片卻沒見更佳發展。她參演《霸王花》（1988）、《神勇飛虎霸王花》（1989）、《黑海霸王花》（1990）、《虎膽女兒紅》（1990）、《92 霸王花與霸王花》（1992）等多部電影，多為成家班的二線出品和獨立公司製作。導演配合其磨煉多年的身手給予動作上的表現機會外，還會安排文戲給她展示演技。例如她在《霸王花》中飾演接受特訓的特警隊員，本來高傲自私，經長官訓斥後受窘、悔疚，反省後再與隊友互相砥礪合作。《舞台姊妹》（1990）中飾北平刀馬旦，遭騙情後寄客上海戲班，表面風光，實因身孕日久憂愁不堪，角色要求多些的情感表演，她都一一做到，如由同片其他女星演繹，未必能有她流露步入中年的況味。可是，這類影片多為群戲，她的角色亦非最緊要，加上正值港產片興盛，一些影片本有佳作的條件，卻不免流於粗疏趕製，人物亦難以圓滿呈現。此段動作類型時期，惠英

《幽靈人間》（2001）

紅未有獨當一面的代表作，其動作女星的知名度，甚至不及羅芙洛、胡慧中、李賽鳳、大島由加利、楊麗菁等後來者。反而於香港電台電視部製作的單元劇集《雙城記》之〈雨霖鈴〉（麥繼安導演，1990）和《光影我城Ⅲ》之〈屋簷下〉第一節「離合的抉擇」（李才良導演，1992），惠英紅飾演普通中產階級女性，前者因八九民運而了解政客丈夫的秘密，後者是女性解決事業和傳統家庭規範的矛盾，她都認真地演出戲味，證明其演技幅度，或可說預示了她未來的發展。

片刻亮相也留有餘韻

惠英紅九十年代的電影多為低成本商業製作，1995 年開始減產，至 2009 年的十幾年間，甚

至不時出現一、二年的「停產期」。今日回顧，幾乎整個二千年代，她的演出少、角色小，卻見逐漸回升，走出此前的雜亂和尷尬時期。或許是年齡和現實的壓力，動作戲減少，她開始擔演中年或接近老年的婦人角色，多為平凡苦澀的人物，也有些有怪異的經歷。這類角色可以流於平庸，也可以留有餘韻，完全視乎演員的掌握。她也開始參與有創意、重視演技的製作。2001年公映的《幽靈人間》，惠英紅飾演公屋師奶，在家招呼冒充兒子老師來家訪的陳奕迅，先是慌忙斟茶、打掃，漸漸表現神經質，後來女鬼附體，她以女鬼之身訴苦，也暗示曾遭這個師奶講是非。接著男鬼來侵，師奶一身藏男女二鬼，沿著走廊，互相打罵，惠英紅一人兼演，並要拖拉陳奕迅。此場文戲哀怨，武戲激烈，導演明顯以惠英紅作主軸，並依賴她的動作基礎，表演身軀不正常地扭動。雖獲提名香港電影金像獎最佳女配角，但當年觀眾和評論多留意同樣演出精采的邵氏舊同事劉永，惠駕馭多層次表演的成績受到忽視。兩年後公映的《妖夜迴廊》（2003），她飾吳彥祖的母親，多處於激動失控狀態，數場哭啼般說對白，做愛時的喊叫，帶出影片的癲狂意念。《無間道Ⅱ》（2003）中，她是黑道家族的中年女

兒，寥寥幾鏡，已見時不與我的貴氣。2004年，《江湖》中飾余文樂的母親，至親的男人都是黑社會中人，也都賣命，她叫余買枝槍，大佬給的刀沒用。翌年，在灣仔取景的《神經俠侶》（2005）裏演女報販，有個患精神病的弟弟吳鎮宇。年底公映的《情癲大聖》（2005），她是小女妖蔡卓妍的養母羅萍，因養女貌醜而被人改花名「傻萍」，當母親的除保護她還處處開解她。惠英紅在這些影片的戲份不多，但簡短的說白和片刻的亮相已見演技取勝——《江湖》裏穿保安制服，叼煙，微微垂首低目，語調平淡；《神經俠侶》裏在報檔身掛腰包，辛勞地整理報刊，應付弟弟厭煩而難過；《情癲大聖》中蚖王黎耀祥大叫傻萍，她慌張跑來，說自己叫羅萍，低聲下氣地爭取尊嚴。

表演的韻律自成一格

這些母親、姐姐、離婚婦、寡婦，一時壓抑，一時沉澱，點滴積累，她終於擁有足夠的歷練，表現無法言傳的人物情感。2009年，《心魔》公映，惠英紅飾演馬來西亞的中年華裔婦人、單親母親，讚譽甚隆，獲得香港電影評論學會最佳女演員獎、香港電影金像獎最佳女主

《心魔》（2009）

角獎等多項殊榮，聲名重振。《心魔》是難得的機遇。影片鋪排年輕人的狀態，偶發殺人，無疑是引人入勝的嚴肅題旨，但惠英紅的母親角色同樣重要。她表現出的功力，在藝術電影的格局中，達致此前在港產商業片中不可能的圓滿徹底。導演何宇恆和她一起精巧地設計這個角色：大眼高鼻，但顴骨凸出，下巴略縮，帶著委屈；寬鬆的汗衣，腹部微微發福，交代

年齡和平常度日的狀態。電影拍她，常是側影後腦，或兒子做前景和焦點，她在旁炒菜採耳翻報紙。拍正面時，她和鏡頭僅匆匆對視，不時低首轉頭。有別於主流電影愛用特寫渲染人物，此處用故意「失焦」的方法，放她在次要位置，讓觀者慢慢感覺平凡婦人的不幸遭遇。

隨著殺人事件發生，她有能力讓鏡頭把她帶向

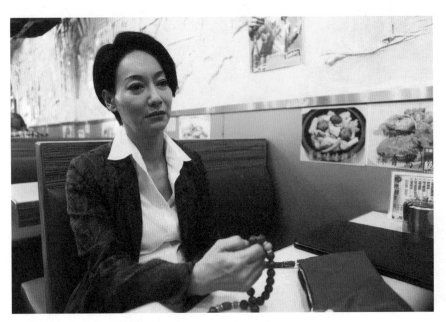

《那夜凌晨，我坐上了旺角開往大埔的紅VAN》（2014）

場景中心。最激烈的一場，她在家背對鏡頭疊衣，兒子從後打她，兩人糾纏扭打，她撲倒地上，起身後繼續疊衣，恢復平靜，其間多以一個鏡頭交代。接近尾聲，她一人在警署房間，後來警官詢問的聲音才出現，此場由數個比較長時間的鏡頭、數種壓抑不安的表情動態組成。和兒子扭打，是控制全身肢體的大幅度運動；在警署接受提問，是在上半身鏡頭的靜態

中忍耐痛楚和躁動。《心魔》是準確、完整的演技示範。其後的《武俠》（2011）、《殭屍》（2013）、《那夜凌晨，我坐上了旺角開往大埔的紅VAN》（2014）、《上身》（2015），實驗不同的人物，或在類似的人物上鑽磨相異的紋理，角色輕重有別，都得心應手。她的表演韻律已經自成一格，不張揚，不可埋沒，與所屬電影合流，卻又彰顯獨特的存在。

在 2016 年的《幸運是我》，她飾演患認知
障礙症的獨居老人，和《天水圍的日與夜》
（2008）的鮑起靜、陳麗雲，《桃姐》（2011）
的葉德嫻及《殭屍》（2013）的鮑起靜比較，
她們的基層中老年女性平實、善良、貧弱，源
自編導和演員的正面處理。但惠英紅卻能夠展
示一個老女人躁急、緊張、恃老賣老，有些不
討好的面貌，使人物更為立體，這完全需表演
者的勇氣和技術。電影是溫情類型，惠英紅的
表演加注寫實風格，是《心魔》後的優異、完
整之作。

《長輩》的演出見導演指導的痕跡，《心魔》
和《幸運是我》是惠英紅清清楚楚將演技展示
觀眾眼前。四十年影藝事業，從來不是最耀目
的明星。成功的時候，不完全契合時代潮流，
當境遇不佳，則為人淡忘。只有順流逆流，在
磨折砥礪中，慢慢造就。二十年來，羅蘭、鮑
起靜、陳麗雲、邵音音、惠英紅，都修成正果。
惠英紅比較年輕，年近六十，仍然可以美艷、
滄桑和慾望兼容，並蘊藏演變的力量，現在還
沒有到總結的時候。

葉德嫻

能人所不能

文｜張勤

1947 年出生於香港。早年於夜總會表演而被發掘加入歌壇，1969 年發行第一張唱片《Deanie Ip》。七十年代專注幕前演出，先後加盟麗的電視及無綫電視，參與劇集包括《追族》（1977）、《鱷魚淚》（1978）、《獵鷹》（1982）及《鬼咁夠運》（1983）等，其中在《獵鷹》與劉德華合演一對母子深入民心。1978 年拍攝首部電影《追》。1981 年公映的《忌廉溝鮮奶》獲第十九屆台灣金馬獎最佳女配角。演出幅度大，劇情片、喜劇皆精，擅演妓女、單親媽媽、女警、社工等角色。演出電影包括《神勇雙響炮》（1984）、《貓頭鷹與小飛象》（1984）、《法外情》（1985）、《癲佬正傳》（1986）、《再見媽咪》（1986）、《老娘夠騷》（1986）、《鬼新娘》（1987）、《逃學威龍 2》（1992）等。其中憑《花街時代》（1985）及《與龍共舞》（1991）獲第五屆及第十一屆香港電影金像獎最佳女配角。2011 年在許鞍華執導的《桃姐》中飾演老傭人，形神俱似，唯妙唯肖，獲威尼斯影展最佳女演員獎，之後更橫掃華語電影界多個頒獎禮影后殊榮，包括第四十八屆金馬獎最佳女主角及第三十一屆香港電影金像獎最佳女主角等。

《桃姐》（2011）

當《桃姐》（2011）首輪空降威尼斯影展，葉德嫻出場時惹起一陣騷動，幽默的她心水清得很：「大家以為，我本人就像戲中那個婆婆嗎？沒想到這麼年輕、漂亮，對不對？」

歐洲觀眾大驚小怪，香港人倒是司空見慣了。葉德嫻才拍了好幾年戲，1980 年拍港台劇集《光影我城 II》之〈烙印〉第二節「再見蘇絲黃」，她早就「老掉了牙」，再到電影《法外情》（1985），更是被現實折磨得教人心痛的「殘花敗柳」！

Deanie 姐從歌唱起步，七十年代在麗的綜藝節目《孖 Q》，偕雷米高（ Michael Remedios）邊唱邊搞笑，被高層發掘出演戲才華，不具典型花旦氣質，一開始已註定走「性格」路線，她非但無怨無悔，更一派如魚得水——君不見早於粵語片年代，白燕已經化好眼妝、黐上眼睫毛去扮窮人？耳濡目染，當有機會接觸戲劇，「真實」已是她的第一戒條，若要披著周身貴氣，企圖瞞騙觀眾可憐天下父母心，寧可不演！

狠狠地演出突破

年老色衰的妓女是 Deanie 姐第一個深入民心的角色。從前的劇集或電影，類似人物一般僅屬綠葉或陪襯，能像她那樣毫無顧忌、下手極

重，赤裸裸地展示中年以至老年妓女臉上一條
又一條皺紋，恍如被欺騙、被出賣、被遺棄的
無聲吶喊，可以想像有多震撼人心。

鮮為人知，這是源於她對妓女這份一直遭人白
眼的職業，從小已暗藏血脈的同情心。小時
候，她獲分配與大媽同住，姊姊另居油麻地南
京街，夜晚樓下總是妓女滿街，爸爸習慣到大
觀茶樓吃晚飯，她往探望時，兩姊妹便習慣從
窗外偷看爸爸有沒有「叫雞」，其實那時候年
紀小小的 Deanie 也不理解甚麼是「叫雞」，
只看到爸爸與那些穿著光鮮的姐姐聊天；她眼
中那些姐姐姿色未必出眾，但亦會用盡方法悉
心打扮，不像日後她在《忌廉溝鮮奶》（1981）
演的妓女那樣隨便、地䟴。

《忌廉溝鮮奶》的主線在胡楓、朱承彩、李
燕燕、嚴秋華合演的破碎家庭，亮眼點卻是
Deanie 姐所演的妓女芸姐，她育有兩個不同
生父的女兒阿蘭（陳佩茜飾）與阿花（陳安瑩
飾），因無暇及不懂管教導致悲劇發生。那時
候，觀眾極少看到演員能這樣「狠」去演繹妓
女，即使有反映妓女的辛酸一面，亦僅集中於
她們為養活家人自甘墮落，或被男友、丈夫揭

《忌廉溝鮮奶》（1981）

《法外情》（1985）

發後慘遭拋棄，不曾深入探討業界的另一個悲
情面：妓女懷孕的命中率極高，墮胎卻又是非
法行為，光顧無牌醫生已是玩命，相反以為愛
惜生命留住 BB，為口奔馳的媽媽有時間和懂
得照顧孩子嗎？芸姐與兩個女兒正好揭示社會
從來沒人觸碰的瘡疤，Deanie 姐的真摯演出感
動了台灣金馬獎評審，迎來事業上第一尊最佳
女配角獎座。

決心爭取合理

真正出色的演員，能跨過美醜、忠奸、老少、
悲喜的規限。葉德嫻在劇集《雙葉蝴蝶》
（1980）演活粗豪又不失溫情與喜劇感的女
CID 岑帶娣，為角色增添血肉，在細微處更
見工夫——這個粗口爛舌的男人婆，居然會留
長指甲。無綫編劇如工廠啤機，自然不會為一

《與龍共舞》（1991）

個二、三線角色多費心神，Deanie 姐替所演的人物增添小細節，當作自娛小玩意，觀眾未必能完全接收，但總會在不知不覺間，帶來一點心領神會，岑帶娣的啟示在於，女人無論有多不修邊幅，都有貪靚的一面，在看電視的師奶族群，不正是大有共鳴嗎？演者賦予角色生命力，找出與觀者微妙的電波互通之處，就是她的成功之道。

總能夠令平凡的人物散發光芒，Deanie 姐自有她的一套塑造角色的哲學，在「一般」裏挖掘出「非一般」，就像《獵鷹》（1982）裏的「媽媽」江霞，戲中飾演她兒子的劉德華本來只喚她最平常的「阿媽」，但 Deanie 姐建議他改叫「媽媽」會比較親切；與此同時，她再在角色塑造上動手腳：據她理解，這個媽媽其實立定心腸，要開開心心過日子，但編劇卻懶

《黑馬王子》（1999）

得抓緊這種性格，硬要她說出最行貨且前後矛盾的對白，最終她要與監製李添勝在錄影廠逐場「講數」，有時一談就半小時，「鍊」到最盡，這個小熒幕上非一般的媽媽才宣告誕生。

自此，華仔與 Deanie 姐也成為最具觀眾緣的母子檔，吳思遠看中這一點，千里追蹤 Deanie 姐，老遠將她從美國請回香港埋位。《法外情》

最打動她的是四個字——似曾相識，她一聽吳思遠講故事，立即翻出對 1966 年電影《月圓花殘斷腸時》（Madame X）的記憶，雖然她沒看過這部戲，但小時候聽姊姊提過，對這個故事留下深刻印象，尤其最後一場，身為律師的兒子，並不知正在辯護的嫌疑殺人犯，原是自己的媽媽，他問她叫甚麼名字，為了兒子聲譽與前途，她默默在他手心畫了一個「X」字……

複製不等同粗疏，基於對《月》片情有獨鍾，她很緊張《法外情》，拍攝期間日日看毛片，其中一幕華仔與孤兒院同學鄧麗盈在餐廳約會，偶遇女友藍潔瑛，那懷舊味十足的蠟燭，令她不得不暗歎要打醒十二分精神，在自己能力範圍內，盡量與老土撇清。當年的一則片場小笑話：某個鏡頭要她一站起，有盞燈在心口位不斷搖晃，現實中她不可能動手去搖那盞燈，若由旁人代勞的話，也就是說劇情不合理了，因為那一個空間根本沒有其他人！吳思遠要她試做，她不肯，導演刻意在片場揚聲：「四百呎（菲林）換片！」以為工作人員的笑聲會令她不好意思，然後乖乖就範，但八十年代的她早已非善男信女，即使換到八百呎亦誓死不從，結果無聲上訴得值。

都說演員容易被定型，但 Deanie 姐卻永恆來去自如，穿梭悲喜，毫無界限，太多成功喜劇如《與龍共舞》（1991）、《逃學威龍 2》（1992）、《黑馬王子》（1999）等，在電影台重播 N 次，仍令人百笑不厭，只此一家的節奏感，竟是在最壞土壤開出的一朵鮮花。她自小欠缺家庭溫暖，很孤單，唯有一人分飾四角，說些話逗自己發笑，自娛中培養幽默感。正如影史上許多偉大的喜劇泰斗，私底下都是孤清、陰沉、寡言的人，笑聲都是用他們自身的慘痛經歷所換來的。

叫人意外的是《黑馬王子》，當張家輝所演的葡撻嚷著要爬窗自殺，她突爆經典一句：「快點跳，我要關窗開冷氣！」原是出自華仔的創作，是他叫 Deanie 姐說的，這顯示了他的無私，不會為了攞彩而置角色性格於不理。十三年後，他倆於《桃姐》重聚，Deanie 姐一舉摘下威尼斯影展、台灣金馬獎、香港電影金像獎等八大影后殊榮，以她愛挑剔、要求極致的性格，這還未被視為代表作，2016 年她與許鞍華再度合作演出許的新片《明月幾時有》（2017），姑勿論將來的票房與成績，如此組合始終教人莫名期待。

她還在演，幸運是我們香港，有這一個葉德嫻。

金燕玲

飄玲燕

文｜翁子光

1954 年出生於台灣。1970 年參加百貨公司歌唱比賽而成為歌廳歌星，並參演台灣片《串串風鈴響》（1973）。後走埠至香港，曾演出《販賣人口》（1974）、《水為財》（1974）和《撈女日記》（1975）等軟性色情片。結婚後停產數年。離婚後於八十年代重回香港影壇，並以《女人心》（1985）、《地下情》（1986）、《人民英雄》（1987）和《說謊的女人》（1989）等影片的優異演出廣受讚譽，其中《地下情》更為她奪得香港電影金像獎最佳女配角。同時她亦有演出台灣片，曾演出楊德昌導演的《牯嶺街少年殺人事件》（1991）、《獨立時代》（1994）、《麻將》（1996）和《一一》（2000），並憑《獨》片獲台灣金馬獎最佳女配角。在港、台兩地不少電影中擔演「母親」的角色，包括《宋家皇朝》（1997）、《玻璃樽》（1999）、《半支煙》（1999）、《心動》（1999）、《逆戰》（2012）等。2007 年加盟無綫電視，演出處境劇《同事三分親》（2007-2008）及《畢打自己人》（2008-2010）。2015 年公映的電影《踏血尋梅》，為她再度奪得香港電影金像獎最佳女配角，新作《一念無明》（2017）獲得台灣金馬獎最佳女配角。

《逆戰》（2012）

為了寫這篇文章，跟金燕玲聊了兩個多小時，最後我説，Elaine 你説的事情不應該只被記錄在一篇文章内，而是一本書。她聽罷不自覺地抱住雙手：「我怕沒有人看而已。」頓一頓，又問我：「有人會看嗎？」這就是金燕玲的性格，在安份守己之中渴求認同，知命認命到一種恆常處於蓄勢待發的狀態中，鏡頭前她説哭就哭，我問她在想甚麼，是不是想起自己生命中的各種不快樂不如意，她説不是，她只是想角色的心情與命運，卻不想自己。

輾轉踏上電影途

她 1970 年在台灣出道，在「今日世界」百貨公司的歌唱比賽脱穎而出，在當年很流行的正派歌廳跑場獻唱，原因只有一個，就是她知道當歌星可以出國走埠，看看世界。最後如願，在東南亞登台，第一次出國便是九個月，輾轉在剛滿十八之年來到了香港，她的第二個家。在漢宮、珠城、金寶等歌廳唱歌，一晚有時只唱三首歌，漸有聲名，及後戀上演員、也是專業配音演員金川[1]——這段戀情她説幾乎未向人披露過，因為跟金川形影不離，在配音間遇上演員焦姣，她説剛要執導一部電影，請她演出，她卻不以為意，她形容當年的她是「只想嫁人，沒有抱負」，但是因為這個機會，也種下了她當演員的火苗，最後該角色由米雪出演，惟片名已無從考究。[2]

《夜驚魂》（1982）

命運輪轉，金燕玲因為金川跟她分手——她更傳神的講法是「被男人撇」，所以一氣之下，接拍了幾部當年流行的獵奇軟性情色片，如《水為財》（1974）及《販賣人口》（1974）等。最有趣是拍攝《女魔》（1974）的經驗：說好是做主角，演一隻鬼，在香港拍了幾天，飄來飄去，一句對白都沒講過。然後她就問導演：「怎麼我一句話都沒有？」導演說：「你的主戲在澳門。」然後又去澳門拍，拍最後一日，她還沒說過對白，跟著就在斜坡走下來，暈在地上，男主角是誰都不記得，走過來問她：「小姐你怎樣啊？」然後她就：「啊啊啊！」原來角色是啞的，「真的是『搵笨！』」

七十年代她拍了十多部電影之後，被歸入「肉彈」之列，她自覺難以接受。十九歲那年認識

第一位丈夫，二十一歲結婚移居英國，二十七歲卻離婚收場，原因是覺得對方並沒有尊重她。男方富有，而且比她年長十一歲，她有男尊女卑的不好感受：「他會覺得『你能跟我一起已經不錯了。』」離婚回港，是她影藝生涯關鍵的一年。

她回港等待機會，在酒店住了四個月，等得心也慌了，才有第一份工作，時為 1981 年，是由娛樂記者汪曼玲介紹，拍了黃華麒導演的《拍拖更》（1982），也許她會認為這部才是她的第一部「電影」。她只有一場戲，跟葉德嫻一起吃火鍋，她配合劇情盡情發揮她的大癲大廢，覺得這是讓大家留意她的僅有機會。結果很快又收到梁普智導演的《夜驚魂》（1982）片約，片中她一貫性感美艷——白色短睡裙加上白絲襪，但已搖身一變成為演技實力派女星。戲中她慘死在艾迪飾演的男扮女裝變態殺手手下，過程「肉緊」，因而被曾志偉及關錦鵬分別看中，出演《少爺威威》（1983，劉家榮導演）及《女人心》（1985），從此主流商業及文藝電影雙線進發。曾志偉當年也是她的伯樂，她常記感恩。2015 年她應曾志偉邀請參演一部只有港幣二百萬成本，政府「首部劇情片資助計

劃」影片《一念無名》（2017）。她飾演躁鬱症病人（余文樂飾）的長期病患母親，最後被病發的兒子殺死。她只拍了一天戲，在片中她不斷以閃回的方式被分成若干次出現，其令人又憐又恨的悲劇演得淋漓盡致。最後在陽台回眸苦笑的鏡頭，概括了這個角色作為母親又美麗又哀怨的命運，結果繼《獨立時代》（1994）之後，第二次奪得金馬獎最佳女配角獎。

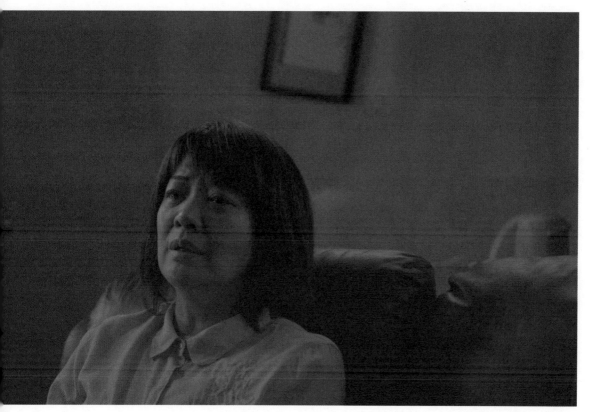

《一念無名》（2017）

電影裏外的莫逆之交

參演金炳興導演《我為你狂》（1984）的時候，
金燕玲認識了一生最好的知己張叔平。她記得
當年張是造型指導，因為劇組預算不多，張去
她的家挑衣服，表示很滿意，令金燕玲大喜：
「原來我的品味相當不錯。」多年後，一次大
家談起衣物換季的話題時，張叔平才不經意讓
她知道了「真相」：「處理你的衣櫃很簡單，
換季時把衣服全扔掉就可以了。」原來張叔平
當年認為金燕玲家裏衣服適合該角色，是因為
那角色是一個很俗氣的「媽媽生」，金的衣服
在張叔平眼裏正是如此的「娘」，這件事在金
的記憶中成為了一個「經典」笑話。事實多年
來，金燕玲無論演電影或出席公開場合，往往
徵詢張叔平的意見，二人在生活上是莫逆之交。

《地下情》（1986）

1987 年金燕玲憑《地下情》（1986）獲得她人生的第一個金像獎，得的是最佳女配角。她其實是女主角，戲份與另一女主角溫碧霞不相伯仲，她也認為公司應該為自己報名參選最佳女主角。為了公司的這個決定，她頗為遺憾：「大家都説那是我最接近『最佳女主角』的一次機會，如果我被報了女主角，即使落敗也甘心。」她記起拍攝《地下情》的時候，導演關錦鵬常常苛責她。一次她詢問工作人員為甚麼在她埋位演出時沒有電風扇在旁，登時被導演罵得狗血淋頭，連當時負責美術的張叔平也加入對她訓話的行列，令她心情忐忑難受。她最記得有次她有一個躺在床上的動作，她動作還未做，關導演已經開口：「你別做那種搔首弄姿的動作。」金燕玲覺得委屈，然而不知道是否導演的計算。戲中她演跟花心男梁朝偉一次歡好而

《三人世界》（1988）

懷孕的第三者，最後更以墮胎收場。她在電影的下半部鬱鬱寡歡，那份帶著卑微感的委屈，好像就是她拍戲時的心情寫照。畢竟關錦鵬原是許鞍華的副導演，拍《傾城之戀》（1984）時在片場認識金燕玲，金又曾在他的處女作《女人心》合作過，讓她得過金像提名，關可說是賞識也了解金燕玲的導演，不可能無緣無故地厭惡，一定有砥礪演員的想法在其中。

深入民心的個性母親

《地下情》的懷孕媽媽角色，也好像預兆了她之後不斷演繹媽媽角色的命運。她的「兒女」分別有：《牯嶺街少年殺人事件》（1991）裏的小四（張震飾），《麻將》（1996）裏的紅魚（唐從聖飾）、《生死戀》（1998）裏的Cliff（張智霖飾）、《宋家皇朝》（1997）裏

《説謊的女人》（1989）

的宋靄齡、宋慶齡、宋美齡（楊紫瓊、張曼玉、郎君梅分飾）、《玻璃樽》（1999）裏的阿不（舒淇飾）、《三城記》（2015）裏的月榮（湯唯飾）、《踏血尋梅》（2015）裏的佳梅（春夏飾）、《我的蛋男情人》（2016）裏的梅寶（林依晨飾）及《失戀日》（2016）裏的阿寶（鄧麗欣飾）。她還演過兩次謝霆鋒的媽媽，分別在《半支煙》（1999）及《逆戰》（2012），

兩次演出都讓她提名了香港電影金像獎，只能說，她的「母親」形象深入民心，細心回想，她在《心動》（1999）及《半支煙》裏都有跟孩子說：「我們一起回家吧。」我想，是怎樣的媽媽，才會叫自己的孩子一起回家？

金燕玲的母親形象，從她年輕的時候已經開始。她說二十多歲已經開始演媽媽。很多時候

都要不惜化老妝去演出，她在《玻璃之城》（1998）甚至已經演外婆的角色。在《捉妖記》（2015）中演宋天蔭（井柏然飾）的祖母，那個老妝也跟她的真實年齡不符。猶記得合作《踏血尋梅》的時候，杜可風拍完一條金燕玲的片段，在我耳邊說：「不要給金燕玲看回放，她老了。」然而他不知道（或者忘了），金燕玲是從來不看回放的（是關錦鵬及張叔平提醒她的演員作風），而我看回放屏幕，看到的除了金燕玲臉上的歲月痕跡，還有更重要的「故事感」，這種感覺，相信一定跟她自身經歷有關。她也根本不介意，甚至她很清楚這就是她的表演專長所在，千言萬語說不出來的滄桑，隕落在人海中的曾經絢爛，她自覺也自認自己不是最漂亮的，所以她強調女人的「味道」，結果令她從性感路線走到徐娘半老的感性路線，然而她曾有過的性感，沒有隨著歲月而褪去。李玉在拍攝《蘋果》（2007）的時候，便嘗試過游說她跟梁家輝拍裸身床戲，她二話不說拒絕了，當年她五十二歲。沒有寬衣解帶，但在《蘋果》裏的演出仍是公認的勃然生動。

我挑選她演《踏血尋梅》中的新移民媽媽美鳳，正是因為她那份舉手投足的靡靡之艷，完全不需要在劇情補充她曾有過的青春花火，故事自然就在她的眉宇之間。她的眼睛不是典型美女的圓渾明珠，但如貓如狸的厲然目光中，她更像不斷被好勝男人挑戰過曖昧過的江湖女子。她自己也形容自己好勝，倔強和自主是更準確形容她的性格特質，能精刻地表現女人在命運錯落間的餘力爭持，在信命又不服命的心理關口裏，歷劫佳人，非她莫屬。甚至連她有時自愧帶台灣口音的粵語，我也覺得是她的風情。君可留意她的粵語發音並不準確，但對白往往清晰玲瓏，這是她的功底，也許跟她擅長唱歌有關係。而且不純正的廣東話就是意外地帶來了一種飄零感、鄉愁和異鄉人色彩，「把孩子帶回家」遂好像成為了一種母親的自我救贖，尋找丁點星火暖意，這也是她的演出往往如此動人的原因。

感情際遇與電影選擇

她跟我分享過她第二段婚姻的故事。1989年她懷了第二任丈夫的孩子，男方是第一段婚姻時在英國認識的朋友，維持聯絡十多年後才追求她成功。他們結婚一年多之後，已經知道這段婚姻並不可行，感情淡化，經濟也開始拮

据。然而她為了初生女兒著想，雖然已經跟丈夫分開房間，再沒性生活，但仍扮演著賢妻良母角色。直到多年後男方有了外遇，她在半百之齡，才企圖挽回婚姻，自願再跟丈夫同室同眠。卻在一天丈夫回家之時，她的第六感告訴她丈夫是剛會情人回來，她問丈夫心意，丈夫只回她一句：「I try, I really try.」令她心死。一次在風雪中她帶著幼小女兒從超級市場買東西回家，她把十多袋東西從離家很遠的車子上，分批提回家，一手還要抱著女兒，最後她在家門前痛哭一場。這個家庭倫理故事，難道不比楊德昌更楊德昌？她的痛哭，你在電影裏一定看過，她後來在愛情小品《失戀日》之中，本來跟導演說好不用痛哭了，然而拍了幾次之後，導演葉念琛還是吩咐她：「你還是用力哭出來吧。」始終逃不過「淚人」的命運。然而她說，她一直嘗試在痛哭以外表現角色的悲慟。其實她做到的，《人民英雄》裏她不就是演活了那個老成而看化的性情中人嗎？才短短幾分鐘的戲，又讓她領走了當年的香港電影金像獎女配角獎。她的壓場感及鮮活感，當今香港女演員真的絕無僅有。她打趣說除了有武打場面角色就找惠英紅。換言之金燕玲是願意嘗試任何角色的，她常說「是角色找她，而不是

她找角色。」她當下的理念是「有發揮的角色她減價，沒發揮的角色她去賺足演員費。」一清二楚。

說起接戲，「愛情」在她人生也是一種既諷刺又巧妙的「安排」，她在 2004 年辦理離婚之際，蔡琴邀請她回台灣演出舞台劇《跑路天使》，是她第一次離開她的女兒。舞台劇在北京、上海及台北巡迴上演，算是一次命運安排之路，一次「回家」的曲折彎路。之後回香港休息時認識了電台名嘴蘇絲黃，蘇說願意照顧她，她說自己並非女同性戀者。蘇對她說不要她怎樣，不要親暱火熱，只要她陪伴，作為蘇人生的另一半，一個 partner。金燕玲接受了，至今二人感情深厚，金打趣說：「有人為我交租，我接戲沒有壓力，可以接喜歡的，很自由。」

導演的繆思和棋子

早在《牯嶺街少年殺人事件》的時候，她帶著幾個月大的女兒去片場拍戲，之後《牯》的製片余為彥找她演了《月光少年》（1993），她後來又演出了楊德昌的《獨立時代》、《麻將》

和《一一》（2000），被譽為楊德昌的靈感女神，演的大部份是帶著失意感的都市女人。她在楊德昌的葬禮中，被舒淇邀請她發言，她分享了拍《牯嶺街少年殺人事件》的一天：導演楊德昌讓她坐在床上想事情，於是她就將整部戲的劇情想了一次。拍了一次之後楊德昌對她說：「我看得出你想了很多東西，我們來一個不要想那麼多的。」那她就只想一半。到第三次他說：「我們要一個甚麼都不想的。」拍完她都不知道他想要甚麼，最終都不知道他用那一個，也不敢去問。

我跟金燕玲合作，工作人員有時會害怕她，很多事她會說一不二，重要事情工作人員一般都會「派我」去跟她說。我知道她會焦慮，她會有點可愛小緊張。她拍自己喜歡的戲時，像進入了作戰狀態，最大的敵人就是自己，那時候也是她最敏感最渾身是戲的狀態。《踏血尋梅》中她演酒樓女知客一場，本來服裝指導陳子雯為她安排了一襲黑色小鳳仙裙，她不喜歡，她說她知道自己穿著高跟鞋會怎麼動，高跟鞋帶領她的身體肌肉在酒樓後巷、廚房走到歌舞席怎麼躍動，她想要紅色的反光和亮眼。陳子雯和我商量後同意了為她短時間裏再訂造一套。結果那場戲她演來予取予攜，得心應手。

拍完後看了電影很多遍，我問她如果重演一次，《踏》片中她有甚麼想要改良？她說，她不喜歡戲中跟臧 Sir（郭富城飾）第一次見面時，他婉轉「說服」她接受女兒已死的事實，她回眸怒視對方，繼而崩潰哭倒地上。她說回看起來，她不應該用怒目，太刻意了，演多了，她應該直接敗倒塌下，力量已經足夠，她不需要把其倔強多做一次出來，這樣反而現了痕跡。她就是這樣，不動聲色地講究，粗中帶細，你要去聽她說，要靜靜溫和地引她說出她感性中最核心的部份。她常說楊德昌導演不愛說話，不打擾她，但她願意相信楊導演懂她，片言隻字都是在找她最好的一面在哪裏，所以她願意一起找，願意付出，她總是看起來最硬脾氣，但是她往往都在最後關頭釋出她的耐性。有一次她拍完一場戲捉著我和杜可風的手，說她很開心，杜說她肉麻，我知道他心裏也暗暗喜悅。我們都愛金燕玲，愛她冷熱交融的真心意，愛她拚勁十足的演戲熱情。她天天嚷著要保持身段，又會告訴你她很愛甜食，她不怕（甚至想）跟你傾訴她的思想掙扎，只要你挽著她手一起走過去，她會用她的好演技報

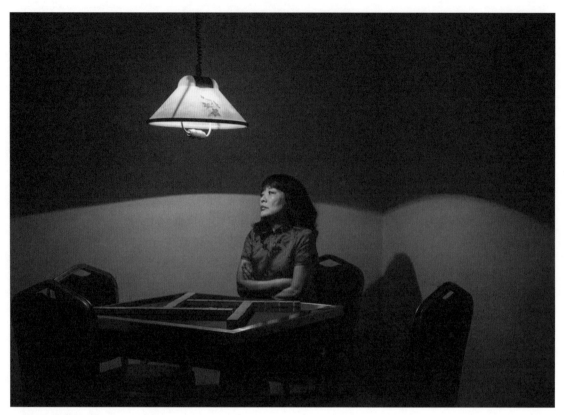

《踏血尋梅》（2015）

答你，報答電影，像江湖兒女恩仇快意，特別濃郁。

她常說演員是導演的棋子，我說她就是自己命運的棋子，但棋手也是她自己，只是她過後才察覺。演戲其實也一樣，演了之後，她才知道自己演了甚麼，精髓在哪。她其實是了解自己的。她最喜歡的演員是茱迪丹慈（Judi Dench）和梅麗史翠普（Meryl Streep），薑愈老愈辣那種形格，她常說看到她們的角色她也很「恨」去演。年輕演員她最近喜歡的是愛瑪史東（Emma Stone），也不是典型美人胚子，早在《寫出友共鳴》（The Help，2011）的時候已經喜歡她了。作為演員，其實金燕玲也像她們，個性先行，把個性用代入的心情活出來，這不可能會是誰的棋子，如果硬要說是棋

子，也只會是走完重要一步的棋子。台灣首席
音效師杜篤之老師跟我說，楊德昌的《一一》，
金燕玲最初因為要在香港拍關錦鵬導演的《有
時跳舞》（2000）而推了。結果楊導演換了
四個人，拍了五次同一場戲，最後又回到金燕
玲。拍完了，負責音效的杜篤之就跟楊導說：
「應該不用換了，這個對了，是嗎導演？」

1　編註：金川原為國泰公司合約演員，曾主演《蒙妮坦日記》（1968）、《雁翎刀》（1968）和《一劍情深》（1969）
　　等影片。國泰在香港結束製作後，他回復自由身，曾演出《金旋風》（1972）、《廣島廿八》（1974）和《傾城之戀》
　　等影片。在七十年代開始兼任國語配音藝員，後更成為國語配音領班。2016 年去世。

2　編註：根據香港電影資料館的《香港影片大全》，並沒有焦姣的執導紀錄。而米雪在七十年代初的演出紀錄則有
　　1973 年的《愛的遊戲》（陳弓導演）和《黑人物》（羅馬導演）。金燕玲演出的第一部電影，是1973年的台灣製作《串
　　串風鈴響》（劉家昌導演），金川為該片的男主角。

邵音音

只是朱顏改

文｜曾肇弘

1950 年出生於香港，原名倪小雁，台灣成長。七十年代初以藝名倪紅任香港的夜總會歌星，後被發掘成影星，並改藝名邵音音。曾在吳思遠執導的《13 號凶宅》（1975）作裸胸演出，從此被視為艷星，多在電影中演出香艷性感場面，著名的有《拍案驚奇》（1975）、《官人！我要…》（1976）、《騙財騙色》（1976）和《財子 · 名花 · 星媽》（1977）等。1978年加盟麗的電視演出電視劇，曾演出劇集《變色龍》（1978）和《甜甜廿四味》（1981）等。八十年代繼續大量演出電影，九十年代中開始減產，完全停演四年後在 2007 年復出，因演出郭子健執導的《野 · 良犬》（2007）獲頒第二十七屆香港電影金像獎最佳女配角，再度活躍於銀幕。三年後再憑《打擂台》（2010）奪得第三十屆香港電影金像獎最佳女配角，陸續演出《低俗喜劇》（2012）、李碧華鬼魅系列之《李碧華鬼魅系列之迷離夜》之〈驚蟄〉（2013）和《同班同學》（2015）等。近作有《幸運是我》（2016）和《此情此刻》（2016）。

《低俗喜劇》（2012）

在彭浩翔的《低俗喜劇》（2012）裏，杜汶澤飾演的電影監製沒戲開，朋友介紹他結識來自廣西的黑幫大佬暴龍（鄭中基飾）。暴龍答應出錢投資拍戲，但前提是要邀請他的兒時偶像邵音音復出重拍艷情片《官人！我要…》（1976）。[1] 這段戲謔的情節正好提醒了觀眾（特別是年輕人），今天蒼顏白髮的金牌綠葉邵音音，曾幾何時卻是炙手可熱的艷星。

艷極一時

邵音音原名倪小雁，她的人生與演藝歷程同樣充滿波折。她生於香港，童年隨家人移居台灣，於當地的護士專科學校畢業後，在董浩雲的船隊上任職護士，周遊列國。後來船隊來到香港，她決定上岸轉行當夜總會歌手，輾轉加入影壇，簽約長弓電影公司，當基本演員。之後她以自由身接拍電影，1975 年她在《13 號凶宅》首次擔任要角，飾演俏女傭一炮而紅。

七十年代香港電影最受歡迎的類型離不開拳頭（功夫片）與枕頭（艷情片），邵音音憑著甜美的樣貌與姣好的身材，在艷情片突圍而出。她在《官人！我要…》演古代名妓蘇三，有多個大膽裸露場面，奠定其青春性感的肉彈形象。之後她加盟邵氏，短短數年間拍了數十部電影，當中大部份也是艷情片，如《風花雪月》（1977）、《財子 · 名花 · 星媽》（1977）、《子曰：食色性也》（1978）、《非男飛女》（1978），是李翰祥、呂奇導演的愛將。

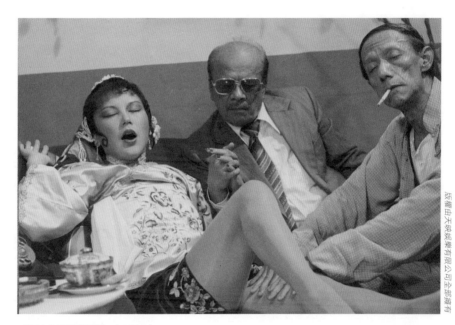

《三十年細説從頭》（1982）

這批艷情片中，邵音音不是飾演被迫淪落風塵的可憐女，便是「十三點」傻裏傻氣的蕩女，較有演技發揮的大概要數《風花雪月》。影片是李翰祥典型的折子式風月片，其中一個故事改編自老舍小説《月牙兒》，邵音音一開始因殺害鴇母王萊被捕，在關押時回憶其坎坷悲慘的身世：她與母親陳萍相依為命，父親病故後，母親只好當娼還債，可是不久卻忽然傳出病故

的消息。邵音音其後亦步母親後塵成為妓女，方知道母親是被王萊迫害致死。邵音音由單純天真的女學生，演到人老珠黃的老妓，充分表現出角色複雜的心理變化。

可是，1978 年她隨《官人！我要…》出席康城影展時，因穿了一襲粉紅肚兜透視裝，被外國傳媒稱為「中國娃娃」（China Doll），旋

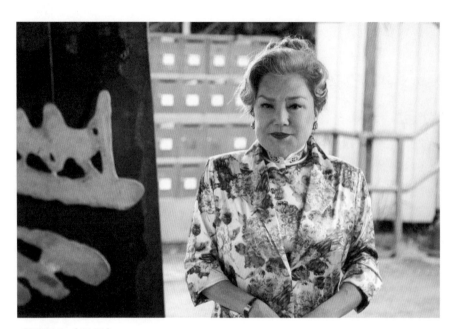

《打擂台》（2010）

即遭台灣政府視作中共間諜而封殺。那時候香港電影依賴台灣市場，是故她只好登台賺錢，並轉戰「公仔箱」，為麗的電視拍攝《變色龍》（1978）、《鱷魚淚》（1978）等電視劇，卻只能飾演風塵女子等配角。之後她也拍過很多電影，但沒有多少教人印象深刻的演出。

再度回勇

直至最近十年，邵音音的演藝事業再度回勇。雖然她因破相而容貌大變，但反而別具一份滄桑感，其爐火純青的演技，更得到業界與觀眾的高度肯定。轉捩點是 2007 年郭子健首次執導的《野。良犬》，邵音音飾演的婆婆，表面惡死嚴厲，但內心很疼惜與她相依為命的外

《李碧華鬼魅系列之迷離夜》之〈驚蟄〉（2013）

孫，臨終前那段遺言更是真摯感人，令她奪得第廿七屆香港電影金像獎最佳女配角。數年後在郭子健與鄭思傑合導的功夫喜劇《打擂台》（2010），她則低調含蓄地演繹默默愛慕掌門人羅新（泰迪羅賓飾）的退休醫生，使她再奪最佳女配角殊榮。

得獎後，邵音音獲得更多演出的機會，角色形象亦豐富多變。令人比較印象深刻的角色，有2012年的賀歲片《2012我愛HK喜上加囍》中她演的電視台高層，與天氣報道員馮淬帆是鬥氣冤家。片中有段兩人模仿台灣賣座片《那些年，我們一起追的女孩》（2011）的情節，就令人噴飯。另外，她在《李碧華鬼魅系列之迷離夜》（2013）〈驚蟄〉一段，演鵝頸橋「打小人」阿婆，諷刺「梁震嬰」那場戲，就充滿本土荒誕喜感。不過她也有失手的時候，好像《媽咪俠》（2015）找她去演馮寶寶母親，本身已欠說服力，她與丈夫曾江吵吵鬧鬧，也浮誇過火了。

此外她亦參演了不少獨立電影，如雲翔《遊》（2013）、黃浩然《點對點》（2014）。其中她在《遊》飾演馬來西亞占卜師，逃避接受兒子車禍死去的現實，片中她以英語演出，表現教人驚喜。

回想與邵音音同期出道的艷星，大部份早已退出影壇，有誰能像她一直演到今天，最終在演技上得到認同？在這背後除了際遇以外，也相信是她努力不懈得來的成果。

1　《官人！我要…》近年經剪輯重新發行影碟時，易名為《新官人我要》。

編 後 感

看過一部科學鑑證紀錄片中，一個人骨專家的自述：「有次探員送來一件切碎的人骨，問我該骨頭是怎樣切碎的，我一眼便看出來，那是用鋸鋸開，而不是用刀斧劈開的，兩種方法在骨頭上留下的痕跡是不同的。對方再問我，那麼這是哪一牌子型號的鋸來鋸開的？我登時答不出。於是把市面上買到的鋸悉數購一把，逐個鋸在人骨上作比對，終於確認到是哪一款鋸在證物上做成的鋸痕。」即使專家，也還有未知的領域，永遠可以進一步探索。「直須看盡洛城花」是研究者的理想境界，因為只有見識過每一朵洛城花，你才肯定自己真的認識洛城花。

每編完一次書，總是知道自己的不足。自從英國學者 Richard Dyer 在 1979 年出版了 *Stars* 一書後，西方學者對明星及電影演技的研究，發展得十分蓬勃。在編書和寫文章過程中，也參考過一些外國的著作，更發覺談明星和演技，我們還有很多可以努力發掘之處。這裏只舉一項：談電影的演技，我們應可以有更深入的分析，而不只籠統地運用「本色 / 演技」「方法演技」「節奏感」的分析架構和詞彙。每位明星的表情、身體語言、聲線運用和語調，是否有一套固定模式，形成個人風格？還是有能力作多種變化，就不同電影作出調節？而即使有能力調節，是否

還有一個限度？都應可以更細緻地分析。甚至對明星的身體與演技的關係，電影表演是否應有多於一套的美學價值等等，都應可作更基礎更理論性的探討。

演技詞彙的貧乏也令我想到，我們是否可以從粵劇／戲曲表演中借用其詞彙。我們也確已從戲曲中借用了「不瘟不火」這個詞來作演技的讚詞。但是戲曲與電影表演的美學和要求又不是一致的。想運用的話，需要經過一輪思考和沉澱，不宜直接套用。我們也或許可從中國傳統鑑貌辨色的經驗中，了解中國人對七情六慾如何表達有一套理解，豐富我們的演技詞彙，但是又要留心到現代人和古代中國表達感情的分野，不能硬搬。

要談明星和演技，還有大量的基礎工夫可做，本書應只是一個引起思考的起點，希望自己或其他人可以繼續下去。

蒲鋒

作者簡介

蒲鋒

曾任香港電影評論學會會長及香港電影資料館研究主任。著有《電光影裡斬春風——剖析武俠片的肌理脈絡》；編有《經典 200——最佳華語電影二百部》（合編）、《主善為師——黃飛鴻電影研究》（合編）、《乘風變化——嘉禾電影研究》（合編）、《江湖路冷——香港黑幫電影研究》等；並為香港文化博物館出版的《戲園・紅船・影畫——源氏珍藏「太平戲院文物」研究》（2015）之文稿審訂；亦為香港電影資料館展覽《串圖成戲：香港電影分鏡圖展》（2016）之客席策展。

張偉雄

著有電影文集《低空飛行》，曾編輯《江湖未定——當代武俠電影的域境論述》、《我和電影的二三事》、《雙城映對——香港城市與香港電影初對談》和《一一重現　楊德昌》（合編）、《香港喜劇電影的自我修養》等書。1997 年完成第一部劇情長片《月未老》，繼有《惑星軌跡》（2000）、《太陽無知》（2003）、《一角之戀》（2008），和《十分鍾情》（2008）中〈遠望〉一段。紀錄片作品有《我們在跳舞》（2011）及《好風景》（合導，2014）。

張勤

跨界別傳媒人，遊走電視、電台、紙媒、網媒無厭倦，尤其沉醉昔日香港娛圈聲色藝。

陳志華

影評人，香港電影評論學會理事，曾任會長，並曾擔任金馬獎初選評審、華語電影傳媒大獎終審評委、ifva 獨立短片比賽評審等。編有《2012 香港電影回顧》、《焦點影人：張艾嘉》（與李焯桃合編）、《花樣的年華　澤東廿五》（與李焯桃合編）。個人網站：gucao.net。

曾肇弘

專欄作者、影評人及文化研究者，畢業於香港大學中文學院，曾參與創辦香港粵語片研究會及擔任電台嘉賓主持，現為電影文化中心（香港）董事局成員。

卓男

原名王麗明，電影文化工作者。畢業於香港浸會大學英國語言文學系，主修比較文學。曾任《電影雙周刊》編輯、香港電影評論學會行政經理及編輯、香港電台電視節目《百年夢工場》資料搜集、《香港電影》雜誌助理總編輯及香港電影資料館節目策劃等。多年來從事藝術行政及與電影相關的編輯、資料搜集、宣傳、統籌及策劃工作。曾統籌香港電台「香港特區十周年電影選舉」頒獎禮、香港國際電影節「向動作指導致敬」晚會等。參與策展的主題展覽超過廿個，包括「風禾盡起——嘉禾的盛世印記」、「開疆拓宇——邵逸夫電影王國」及「娛樂智多

星——新藝城的光輝歲月」等。編輯書籍有《電影工作室創意非凡廿五年》、《香港電影金像獎頒獎禮特刊》、《佈景魔術師——陳其銳、陳景森父子的佈景美學》、《童星同戲——五、六十年代香港電影童星》、《最後的蔓珠莎華：梅艷芳的演藝人生》（與李展鵬合編）等。著有《李小龍 Bruce Lee My Brother——李振輝回憶錄》。曾任香港電影金像獎、台灣電影金馬影展國際影評人費比西獎及中國華語電影傳媒大獎評審。現任香港電影評論學會副會長。

李展鵬

文化評論人，台灣政治大學新聞系學士，英國 Sussex 大學媒體與文化研究博士，現居於澳門，澳門大學傳播學系助理教授，澳門《新生代》雜誌總編輯。著有《在世界邊緣遇見澳門》、《電影的一百種表情》及《旅程瞬間》，編有《最後的蔓珠莎華：梅艷芳的演藝人生》（與卓男合編）。文章見於香港「評台」、「立場新聞」、台灣「關鍵評論網」及中國大陸「騰訊大家」等網媒。曾任台灣金馬影展奈派克獎、台灣國際紀錄片影展、台灣酷兒影展、中國大陸華語電影傳媒大獎等影展評審。

登徒

原名單志民，資深影評人，電影版編輯。曾任電台電影節目主持，曾主編《1996香港電影回顧》，曾策劃「CIA 三面睇」放映研討節目，及多屆康文署「影評人之選」，曾任香港電影評論學會副會長，現為香港電影評論學會會員及香港粵語片研究會榮譽會員。

鄭超

電影愛好者，從事電影文化節目統籌及電影書籍編輯工作。

羅玉華

香港大學比較文學系講師。博士論文為有關賀歲片之研究。近年關注動物、電影，及其兩者之間的因緣業報。研究和授課範疇包括香港電影及文化研究，電影與全球化，視覺文化研究，動物研究，電影中的死亡與情感，現代性與懷舊，觀影經驗、感傷和療癒等課題。文章見於《關錦鵬的光影記憶》（2007）、*Journal of Chinese Cinemas*（4:2, 2010；11:1, 2017），*A Companion to Hong Kong Cinema*（2015），*Animal Studies Journal*（4:1, 2015），*Screening the Nonhuman: Representations of Animal Others in the Media*（2016），和《香港喜劇電影的自我修養》（2016）等。

劉偉霖

影評人及古典樂評人，專欄見於《信報》及《大公報》。

黃志輝

修讀藝術，繪畫，拍動畫，搞錄像、裝置、劇場、設計，也寫文章、寫影評，現任香港電影評論學會會長，亦為《香港電影 2014》及《香港電影 2015》主編。

博比

香港電影評論學會會員，電影及音樂愛好者，為「電光 · 幻影」（onethirdfilm.wordpress.com）與「音樂 · 人生」（onethirdmusic.wordpress.com）網誌博主。

鄭政恆

《香港經濟日報》影評專欄作者，2013 年獲得香港藝術發展獎年度最佳藝術家獎（藝術評論），2015 年參加美國愛荷華大學國際寫作計劃。著有《字與光：文學改編電影談》、詩集《記憶前書》及《記憶後書》，合著有《走著瞧——香港新銳作者六人合集》，主編有《青春的一抹彩色——影迷公主陳寶珠：愛她想她寫她（評論集）》、《金庸：從香港到世界》、《五〇年代香港詩選》、《香港短篇小說選 2004-2005》、《2011 香港電影回顧》、《讀書有時》三集、《也斯影評集》，合編有《香港文學的傳承與轉化》、《香港當代作家作品合集選・小說卷》、《香港文學與電影》、《香港當代詩選》、《港澳台八十後詩人選集》、《香港粵語頂硬上》等。曾任香港電影金像獎、國際影評人聯盟獎、華語電影傳媒大獎及金馬獎評審。個人網站：matt2046.blogspot.com

列孚

香港資深影評人，曾任香港電影評論學會董事。曾任《南國電影》編輯；《中外影畫》半月刊創辦人兼總編輯；《影藝》半月刊總編輯。著有《指點十年——中國大陸電影綜評》。廣東大地院線聯合創辦人，現為該院線常務顧問。

李焯桃

影評人，香港電影評論學會董事，香港國際電影節協會藝術總監。曾任《電影雙周刊》總編輯，香港國際電影節節目策劃及香港電影評論學會會長。歷任柏林影展、溫哥華、鹿特丹及釜山電影節，以至臺北金馬獎及香港電影金像獎評審。著

有《八十年代香港電影筆記》、《觀逆集》、《淋漓影像館》等影評結集共八冊。近年編有《一一重現　楊德昌》、《陳可辛　自己的路》及《花樣的年華　澤東廿五》等。

楊元鈴

影評、編劇，曾任金馬國際影展、台北電影節、台北文學季之文學閱影展等影展之策展人，影評散見於 *Yahoo Movie*、《放映週報》等媒體。

紀陶

多媒體創作人，現職電影編劇、影評人、電台嘉賓主持及動漫編導工作等。參與影評寫作超過二十年，為香港電影評論學會創會會員，文章散見《明報》及其他出版刊物。

馮嘉琪

影評人、自由撰稿人。曾任職香港電影資料館；現居澳洲，任布里斯本亞太電影節總節目策劃，並為亞太電影大獎選片；電影節易名前，亦為布里斯本國際電影節總節目策劃。

吳國坤

影評人，美國哈佛大學博士。

譚以諾

香港浸會大學電影學院講師，多年關注香港文學與電影，著有長篇小說《黑目的快樂年代》，2014年創辦網上電影平台「映畫手民」，並任主編至今。

吳月華

香港人，香港電影研究工作者。曾參與《香港電影之父──黎民偉》紀錄片、香港電影資料館包括開幕節目等展覽及放映籌劃工作。電影編著作品包括《60風尚──中國學生周報影評十年》、《五十、六十年代的生活方式──衣食住行》、《邵氏星河圖》展覽特刊、《同窗光影──香港電影論文集》等，並有文章刊於香港電影評論學會的《香港電影回顧》、《HKinema》和網頁，以及《電影藝術》、《電影欣賞》、香港電影資料館《通訊》等刊物。

羅卡

電影文化工作者，曾在香港國際電影節、電影資料館任節目策劃，並從事香港電影研究。

翁子光

影評人、導演、編劇，曾撰寫電影《殭屍》劇本，執導電影《明媚時光》及《微交少女》，最新作品為《踏血尋梅》。

喬奕思

香港電影評論學會會員。影評作品見於《HKinema》、《電影藝術》、《虹膜》、《號外》、《環球銀幕》等「中港」媒體。曾任香港華語紀錄片節、香港國際電影節國際影評人費比西獎以及華語傳媒大獎評審。參與策劃的影展活動包括香港電影評論學會的「影評人之選」，以及澳門聲影電影節 2016。參與編著的雜誌、書籍有《HKinema》、《60 風尚──中國學生周報影評十年》（2012）、《美與狂──邱剛健的戲劇 · 詩 · 電影》（2014）等。

劉嶔

電影研究工作者，從事電影歷史和風格研究、教學、編輯電影書籍等，曾任職香港電影資料館項目研究員，並於 2014 年為香港電影資料館策劃電影專題「〔編＋導〕回顧系列二：岳楓」。

鳴 謝

Class Limited	天馬電影發行有限公司
D&D Limited	中影股份有限公司
Europacorp	巴福斯影業有限公司
Focus Films Limited	正在電影製作有限公司
Orange Sky Golden Harvest Entertainment	正東（香港）電影有限公司
Group （橙天嘉禾娛樂集團）	安樂影片有限公司
The Mok-A-Bye Baby Workshop	邵氏影城香港有限公司
Nicetop Independent Limited	我們製作有限公司
Sony Pictures Classics Inc.	花生映社有限公司
三三電影製作有限公司	春光映画
天下一電影製作有限公司	星光聯盟影業（香港）有限公司
天映娛樂有限公司	星空華文傳媒電影有限公司
	星皓影業（香港）有限公司
	星輝海外有限公司
	美亞電影製作有限公司
	英皇電影
	香港第一發行有限公司
	香港電影資料館

香港國際電影節協會　　　　木星先生

《香港電影》雜誌　　　　　李心悅女士

思遠影業公司　　　　　　　阮紫瑩女士

高先電影有限公司　　　　　張佩華女士

高韻有限公司　　　　　　　龔秋曦女士

發行工作室（香港）有限公司

無限影画電影製作有限公司

博納影視娛樂有限公司

華誼兄弟傳媒股份有限公司

萬誘引力電影管理有限公司

電影人製作有限公司

電影工作室有限公司

銀都機構有限公司

影王朝有限公司

澤東電影有限公司

寰亞影視發行（香港）有限公司

護苗基金

香港電影評論學會叢書 44

群芳譜 —— 當代香港電影女星

策劃：	香港電影評論學會
主編：	卓男、蒲鋒
出版及項目主任：	鄭超卓
行政經理：	譚慧珠
協力：	梁婉苑、黃祖希、黃靜怡、鄭芷筠

香港電影評論學會為藝發局資助團體
Hong Kong Film Critics Society is financially supported by the HKADC

香港電影評論學會有限公司
Hong Kong Film Critics Society Limited

地址：	香港九龍石硤尾白田街 30 號
	賽馬會創意藝術中心 L06-08 室
Address：	Unit 08, Level 6,
	Jockey Club Creative Arts Centre,
	30 Pak Tin St.,
	Shek Kip Mei, Kln.
電話 Telephone：	（852）2575 5149
傳真 Fax：	（852）2891 2048
電郵 E-mail：	info@filmcritics.org.hk
網址 Website：	www.filmcritics.org.hk

香港藝術發展局全力支持藝術表達自由，本計劃內容並不反映本局意見。

Hong Kong Arts Development Council fully supports freedom of artistic expression. The views and opinions expressed in this project do not represent the stand of the Council.

責任編輯	莊櫻妮
書籍設計	姚國豪

書　　名	群芳譜——當代香港電影女星
策　　劃	香港電影評論學會
主　　編	卓男、蒲鋒

出　　版	三聯書店（香港）有限公司
	香港北角英皇道四九九號北角工業大廈二十樓
	Joint Publishing (H.K.) Co., Ltd.
	20/F., North Point Industrial Building,
	499 King's Road, North Point, Hong Kong
香港發行	香港聯合書刊物流有限公司
	香港新界大埔汀麗路三十六號三字樓
印　　刷	中華商務彩色印刷有限公司
	香港新界大埔汀麗路三十六號十四字樓
版　　次	二〇一七年二月香港第一版第一次印刷
規　　格	十六開（185mm × 235mm）四六四面
國際書號	ISBN 978-962-04-4110-3

三聯書店
http://jointpublishing.com

JPBooks.Plus
http://jpbooks.plus